앤디 워홀의 철학

THE PHILOSOPHY OF ANDY WARHOL
FROM A TO B AND BACK AGAIN

앤디 워홀의 철학

THE PHILOSOPHY OF ANDY WARHOL
FROM A TO B AND BACK AGAIN

앤디 워홀 지음 | **김정신** 옮김

미메시스

THE PHILOSOPHY OF ANDY WARHOL
by ANDY WARHOL

이 책은 실로 꿰매어 제본하는 정통적인 사철 방식으로 만들어졌습니다.
사철 방식으로 제본된 책은 오랫동안 보관해도 손상되지 않습니다.

너무나 현명하게 나의 생각들을 정리하고 모아 준 팻 해킷에게,

다른 쪽 끝에 있어 준 아름다운 브리지드 폴크에게,

모든 원고를 한데 모아 정리해 준 밥 콜라첼로에게,

그리고 탁월한 편집자 스티븐 M. L. 애런슨에게

CONTENTS

B 그리고 나 앤디가 워홀을 입는 방법

B AND I HOW ANDY PUTS HIS WARHOL ON

그대, 그대의 스크랩북과 논쟁하지 못한다.

A : 나는 자동 응답 전화기를 쓴 적이 없다.

나는 일어나서 B에게 전화를 건다.

B는 내가 시간 죽이는 것을 도와주는, 누구나 될 수 있는 인물이다.

B는 누구나 될 수 있고 나는 아무도 아니다. B와 나.

나는 혼자 있을 수 없기 때문에 B가 필요하다.

잘 때를 제외하고는 나는 혼자 있지 못한다.

잠잘 때 나는 누구와도 함께하지 못한다.

나는 일어나서 B에게 전화한다.

「여보세요.」

「A예요? 텔레비전을 꺼야 하니까 좀 기다려 줘요. 또 오줌도 눠야 해요. 탈수 약을 먹었더니 15분마다 오줌이 나와요.」

나는 B가 소변을 다 볼 때까지 기다렸다.

「말하세요.」 드디어 그녀의 목소리가 들렸다. 「난 지금 막 일어났어요. 목말라요.」

「나는 아침마다 일어나 눈을 뜨고는 생각하지. 자, 이제 다시 시작이다.」

「나는 오줌 누러 일어나요.」

「나는 한번 깨면 다시 자지 않아.」 내가 말했다. 「그건 위험한 짓 같거든. 삶에서의 하루는 텔레비전에서의 하루 같아. 텔레비전은 그날 방송을 시작하면 절대로 그치지 않아. 나 또한 그래. 하루가 끝나는 시간이 되면 그날 하루는 영화가 되지. 텔레비전을 위해 만들어진 영화 말이야.」

「나는 일어나는 순간부터 텔레비전을 봐요.」 B가 말했다. 「처음에 배경이 푸른색인 NBC를 보다가, 다른 채널로 돌려서 그 채널의 다른 배경 색깔을 보고, 그러다가 어느 배경이 인물들의 피부색과 더 잘 맞는가를 살펴요. 그리고 바버라 월터스의 대사 몇 개를 외워 두죠. 당신이 당신 프로그램을 만들면 그걸 사용하려고요.」

B는 내 인생의 실현되지 않은 거창한 야망을 언급하고 있었다. 내가 진행하는 정규 텔레비전 프로그램 말이다. 나는 그 프로그램을 〈특별할 것 없는 쇼Nothing Special〉라고 이름 붙이려 한다.

「난 아침에 일어나면 벽지 모양을 살펴요.」 그녀가 말을 이었다. 「회색도 있고, 꽃도 있고, 꽃 주변에는 까만 점들도 있어요. 나는 생각하지요. 저 벽지는 빌 블래스인가? 그 회사 벽지는 회화 작품만큼 유명하지요. 오늘 당신이 할 일을 알고 있어요, A? 당신은 뉴욕에서 최고 좋은 서랍 깔개 종이를 찾아야 해요. 그런 다음 그것으로 포트폴리오를 만들어야 해요. 아니면 천갈이 업자한테 가서 그것으로 의자 커버를 씌워 달라고 해요. 꽃에 술 장식을 달아요. 그렇게 하면 베개에 악센트를 줄 수 있을 거예요. 당신은 그림보다 의자를 가지고 더 많은 걸 할 수 있어요.」

「내가 공황 상태에서 산 40파운드짜리 쌀로 가득 찬 쇼핑백이 아직 내 침대 옆에 있어.」 내가 말했다.

「내 것도 그대로 있어요. 80파운드짜리라는 것 말고는 당신 것과 똑같아요. 쇼핑백이 커튼 색과 안 맞아서 신경에 거슬려 죽을 것 같아요.」

「내 베개 때 탔어.」

「밤중에 당신이 거꾸로 자다가 베개에 월경을 했는지도 모르잖아요.」 B가 말했다.

「난 말이야, 내 날개를 떼어 내야 해.」

나는 다섯 개의 날개를 붙이고 있다. 두 눈 아래 한 개씩, 그리고 입 가장자리에 각각 한 개, 나머지 한 개는 이마에 붙이고 있다.

「다시 말해 봐요.」

「날개를 떼어 내야 한다고 말했어.」

B는 내 날개를 가지고 놀려 먹고 있었던 걸까? 「모든 날이 새로운 날이야.」 나는 말했다. 「왜냐하면 나는 어제를 기억하지 못하니까. 그래서 나는 내 날개들한테 감사해.」

「맙소사.」 그녀가 탄식했다.

「모든 날은 새날이다. 내일은 그렇게 중요하지 않다. 어제는 그다지 중요하지 않았다. 나는 진짜로 오늘에 대해 생각하고 있다. 내가 오늘 생각하는 첫 번째 일은 어떻게 하면 1달러를 절약할 수 있는가이다. 나는 침대에 누워서 내게 전화 걸어주기를 바라는 누군가가 전화를 걸어 오기를 기다린다. 그것이 내가 푼돈을 아끼는 방법이다.」

「나는 침대에서 벌떡 일어나서 나온다. 나는 발을 끌면서 걷다가, 발끝으로 걷다가, 케이크워크¹로 걷기도 한다. 바닥에 지뢰처럼 널린 초콜릿 체리를 밟지 않기 위해서. 하지만 언제나 한 개는 밟고 만다. 나는 발바닥에 초콜릿을 느낀다……」

「안 들려요. 당신이 무슨 말 하는지 모르겠어요!」

「그 느낌을 내가 좋아하는 것 같다고 말했어.」

「나는 일어나서 발끝으로 걷는다. 아직 시간이 이른데 내 집 손님을 깨울까 봐 걱정된다. 그러다가 초콜릿 체리를 밟아 미끄러지면, 난 그게 그렇게 싫을 수가 없어. 무언가에다 꿀을 바를 때의 느낌이 되살아나서 말이야. 그러고 나면, 오 젠장, 나이프가 더러워지잖아. 카펫 위에 꿀이 어떻게 떨어지는지 알지? 그건 확 나와야 해 — 케첩 병에 들어 있는 케첩같이.」

「발가락 사이에 초콜릿 체리 한 개가 끼여 있어서 발을 끌 수도 없고, 발끝으로 걸을 수도 없고 또 케이크워크로 걸을 수도 없기 때문에, 나는 기어서 욕실에 간다. 세면기에 다가간 다음, 몸을 일으키고 두 팔로 스탠드를 잡는다.」

「나는 그렇게 안 해요.」 B가 말했다. 「발가락 사이에 초콜릿 체리가 끼면 나는 요가 자세로 앉아 발을 입에 가져간 다음 초콜릿 체리를 핥아서 빼요. 그러고 나서 바닥에 남아 있는 다른 초콜릿 체리를 밟지 않으려고 팔짝팔짝 뛰어서 욕실로 가요. 욕실에 들어가서는 다리를 세면기 위에 올려놓고 발을 씻어요.」

「난 알아요. 거울을 보면 거울 속에는 아무것도 없다는 것을요. 사람들은 언제나

1 일종의 스텝 댄스 또는 스텝 경기. 미국 흑인들이 즐기는 놀이로 케이크를 상품으로 준다.

나를 거울이라고 불러요. 만일 거울이 거울 속을 들여다본다면 그 안에 무엇이 있을까요?」

「내가 거울을 볼 때 알 수 있는 건 다른 사람이 나를 보는 방식으로 나를 볼 수 없다는 거예요.」

「왜 그런 건데, B?」

「그건 말이지요, 내가 나를 보고 싶은 방식대로 나를 보기 때문이에요. 나는 나 자신만을 위한 표현들을 쓰거든요. 나는 다른 사람들이 내가 그러는 것을 보았던 건 하지 않아요. 나는 입을 비틀지 않으면서 〈돈이라고?〉라고 말을 해요.」

「오, 돈은 안 돼. B, 제발.」 이 B는 돈이 많다. 그래서 그녀는 당연히 융통성 없다.

「어떤 비평가가 나를 〈무(無) 그 자체〉라고 불렀어요. 그런데 그 말은 존재에 대한 내 생각에 아무 도움도 되질 못했어요. 나는 존재 그 자체는 아무것도 아니라는 것을 깨달았어요. 그리고 나니까 기분이 훨씬 좋아졌어요. 하지만 여전히 나는 거울을 봐도 아무도 또는 아무것도 못 본다는 강박관념에 사로잡혀 있어요.」

「나는 이런 생각에 사로잡혀 있어요.」 B가 말했다. 「거울을 보면서 〈나는 그 사실을 믿을 수 없어. 어떻게 해야 명성을 얻을 수 있지? 어떻게 해야 세상에서 가장 유명한 사람들 중 한 명이 될 수 있냐고? 나 좀 쳐다봐 줘!〉라고 말하는 거 말이에요.」

「나는 날이면 날마다 거울을 보는데 거기엔 뭔가가 있어 — 새 여드름. 오른쪽 뺨 위쪽 부위에 있던 여드름이 없어지고 나면, 왼쪽 뺨 아래쪽에 새 여드름이 나고, 그다음에는 턱 선에 나고, 또 귀 쪽에 났다가, 콧등에 났다가, 눈썹 속에 난단 말이야. 같은 여드름이 여기저기 옮겨 다니는 것 같아.」 나는 사실을 말하고 있었다. 누군가가 〈무슨 문제가 있어요?〉 하고 묻는다면 나는 대답할 것이다. 「피부에 문제가 있어요.」

「존슨 앤드 존슨 솜을 존슨 앤드 존슨 소독용 알코올에 넣어 적신 다음 그 솜으로 여드름을 문지른다. 냄새가 아주 좋아. 아주 깨끗하고. 게다가 아주 차지. 알코

올이 마르는 동안 나는 아무 생각도 하지 않아. 그 일은 어쩌면 그렇게 항상 멋있고 근사한지. 아무것도 완벽하지 않아 ─ 결국은, B, 그건 그냥 무의 반대야.」

「무(無)에 대해 생각한다는 건 나한테는 아주 불가능한 일이에요.」B가 말했다. 「나는 잠자고 있을 때도 무에 대해 생각할 수가 없어요. 간밤에는 일생에서 가장 나쁜 꿈을 꾸었어요. 최악의 악몽 말이에요. 나는 어떤 모임에 가 있었어요. 돌아올 비행기를 예약해 두었는데, 데려다 줄 사람이 없는 거예요. 그런데 사람들이 자선 미술 전시회를 보여 준다며 나를 어떤 집으로 데려갔어요. 그 바람에 계단을 올라가면서 전시회 그림들을 다 봐야 했어요. 앞에서 한 남자가 나를 안내했는데, 그는 〈이쪽을 보세요. 이 그림은 안 봤어요!〉를 연발했고, 나는 〈네, 선생님!〉을 연발했어요. 그림들은 나선형 계단의 휘어 올라가는 벽에 걸려 있었고, 벽은 바닥부터 천장까지 노란색이었어요. 그는 말했어요. 〈저 그림이 그 그림이에요.〉 그러면 나는 〈오!〉 했지요. 그 뒤 나는 회색 양복을 입고 서류 가방을 든 남자와 함께 그곳을 떠났는데, 그는 주차 시간 자동 표시기에 15센트 하나를 더 넣기 위해 내려갔지만, 그의 차는 자동차가 아니라 소파였어요. 그래서 나는 그 남자가 나를 아무 데도 데려다 주지 못한다는 생각을 했어요. 나는 앰뷸런스를 세우려고 했어요. 결국은 그 집 파티에 갈 수밖에 없는 꼴이 됐지 뭐예요. 다른 한 남자가 나를 전시장에 도로 끌고 가서 〈당신은 그림들을 아직 다 보지 않았어요〉하고 말했어요. 나는 〈전 다 봤는걸요〉 하고 대답했어요. 그 남자는 말했어요. 〈하지만 당신은 계단 아래 참에서 자기 차에 15센트를 넣는 남자는 안 봤잖아요.〉 나는 〈하 참, 그건 차가 아니라 소파예요. 소파를 타고 어떻게 공항에 간단 말이에요?〉라고 말했지요. 그러자 그는 말했어요. 〈그가 주머니에서 검은색 노트를 꺼내 15센트라고 쓰는 것을 안 봤어요? 그는 그 모임이 자기가 참석했던 모임 중에서 가장 긴 모임이라고 말했어요. 그건 세금 공제가 되요. 그의 행위는 하나의 예술 작품이고요. 자기 소파에 대한 주차료 15센트를 미터기에 넣은 것, 그것이 그의 작품이에요.〉 그때 나는 비행기 예약금을 지불할 돈이 없다는 것을 깨

달았어요 — 나는 네 번이나 예약했다가 네 번 취소했어요. 그래서 바닷가에 있는 어떤 패널 지붕 집에 가서 조개들을 주웠어요. 나는 내가 부서진 조개 안에 들어갈 수 있는지 알고 싶었어요. 그래서 들어가려고 노력해 봤어요. A, 난 진짜로 들어가려고 안간힘을 썼어요, 글쎄. 나는 정수리를 조개 안에 집어넣고, 머리핀을 구멍 속으로 밀어 넣었어요. 머리카락 한 가닥과 핀이 들어갔어요. 나는 모임으로 도로 돌아가, 말했어요. 〈아까 그 사람의 소파에 프로펠러를 달아 주시겠어요? 공항으로 가게요.〉」

B는 머릿속에 뭔가를 품고 있는 것이 확실했다. 그렇지 않다면 어떻게 저런 꿈을 꿀 수 있겠는가.

「나도 지난밤에 아주 무시무시한 꿈을 꿨어.」 내가 말했다. 「어떤 병원에 가 있었는데 말이지, 괴물들을 위무해 주는 모종의 자선 모임에서 내가 어떤 역할을 맡았더라고. 괴물처럼 흉측한 몰골을 하고 있는 사람들인데, 코 없이 태어난 사람들과, 얼굴에 아예 아무것도 없어서 플라스틱 가면을 써야 하는 사람들이 있었어. 병원에는 그 사람들한테 그들이 가지고 있는 문제와 그들의 습관을 설명해 주려고 애먹는 남자가 있었는데 말이야, 나는 그냥 그 옆에 서서, 그의 말을 듣고 있어야 했어. 나는 그저 그의 말을 제지하고 싶었어. 그러다가 깨어났고, 나는 생각했어. 〈제발, 제발 뭔가 다른 걸 좀 생각하게 해줘. 난 그저 데굴데굴 구르고 내가 생각할 수 있는 걸 생각하려고 하거든.〉 그리고 나서 나는 굴렀고, 깜박 잠이 들었다가 다시 그 악몽을 꾸었어! 그건 정말 견디기 힘든 일이었어.」

「요체는 아무것도 생각하지 않는 거야, B. 자, 아무것도 흥미 있지 않고, 아무것도 섹시하지 않고, 아무것도 당혹스럽지 않아. 내가 뭔가 되고 싶은 때라면 그건 파티장 밖에 있을 때, 그래서 안으로 들어가는 거야.」

「다섯 개의 파티가 있다면 그중 세 개는 지루한 게 돼요, A. 난 말이죠, 나는 일찌감치 내 차를 거기다 대놓거든요. 실망스러우면 토낄 수 있게요.」

나는 그녀에게, 만일 뭔가가 실망스럽다면 그것은 아무것도 아닌 것이 아니라는

것을 내가 알고 있는 것이라고 말해 줄 수도 있었을 것이다. 왜냐하면 아무것도 아닌 것은 실망시키지 않기 때문이다.

「알코올이 마르면 살색 여드름 약을 바를 거야.」 나는 말을 이었다.

「그런데 이 약은 내가 본 어떤 인간의 피부색과도 달라. 내 피부색과는 꽤 비슷하지만 말이야.」

「난 그럴 때 면봉을 써요.」 B가 말했다. 「날 흥분하게 만드는 일 중 하나가 귀에 면봉 넣는 거라는 거 알죠. 난 귀 청소하는 걸 좋아해요. 귀지 한 조각이라도 나오는 날이면 무척 흥분돼요.」

「알았어, B, 알았다고. 이제 여드름은 가려졌어. 그런데 말이야, 나도 가려졌을까? 무슨 뾰루지 따위가 더 있을지 모르니까 거울을 봐야겠어. 없어진 건 아무것도 없어. 전부 다 거기 있어. 인정머리 없는 시선하고는. 분산된 우아함이라니…….」

「뭐라고요?」

「지겨운 나른함, 질리게 봐온 창백함…….」

「뭐라고 했느냐니까요?」

「세련된 어찔어찔함, 기본적으로 수동적인 경탄, 매혹적이고 비밀스러운 지식…….」

「뭐라고요?」

「값싼 즐거움, 계시적인 친화성, 장난기 어린 창백한 마스크, 약간 슬라브적인 표정…….」

「약간…….」

「애들같이 껌 씹는 무구함, 절망에 뿌리를 둔 화려함, 자탄(自歎)하는 무심함, 완성된 타자, 가냘픔, 그늘지고 관음증적이면서 슬쩍 불길한 오라aura, 낮게 소곤대는 마법의 존재, 피부와 뼈…….」

「끊지 말고, 잠깐만 기다려요. 오줌 좀 눠야 해요.」

「백변종의 피부, 담녹황색, 파충류, 거의 청색 같은……」

「그만 해요! 오줌 눠야 한다니까요!」

「마디진 무릎들, 지도 같은 흉터들, 앙상한 긴 팔, 너무 하얘서 표백한 것 같은. 움직이지 않는 손들, 멍청한 두 눈, 바나나같이 생긴 귀……」

「바나나 귀라고요? 오우, A!」

「잿빛 입술. 숱 많은 은회색의, 부드러운 금속성의 머리칼. 목울대 언저리에 솟은 정맥들. 모두 거기 있지, B. 없어진 건 아무것도 없어. 난 내 스크랩북이 나라는 인간에 대해 말하는 그 모든 것이야.」

「이제 오줌 누러 가도 돼요, A? 잠깐이면 돼요.」

「먼저 말해 줘, 내 목울대가 그렇게 커, B?」

「그건 당신 목구멍에 솟은 혹덩이예요. 로젠지[2]를 먹어요.」

B가 소변을 보고 돌아왔을 때 우리는 화장 기술을 비교했다. 나는 실제로 화장을 하지는 않으면서도 화장품을 사고, 화장에 대해 많이 생각한다. 화장품은 광고가 너무나 잘되어 있어 완전히 무시할 수가 없다. B가 자기가 가진 크림들에 대해 아주 아주 오래 이야기했기 때문에 나는 이렇게 물었다.

「사람들이 자기 얼굴에 하게 하고 싶지 않아?」

「그거 젊어지는 화장품이에요?」

「그런 얘기 못 들어 봤어? 중년 부인들이 젊은 남자 애들을 극장에 데리고 가서 자위하게 한 다음, 자기네 얼굴에 사정하게 한다는 이야기.」

「페이스 크림처럼 그걸 얼굴에 바른다고요?」

「그럼. 정액은 얼굴 피부를 팽팽하게 당겨 주고, 그래서 그날 밤은 젊어 보이게 해준대.」

「그래요? 좋군요. 난 내 방식이 있는데. 내 방식대로 하는 것이 더 좋아요. 저녁때 밖으로 나가기 전에 집에서 화장을 해요. 겨드랑이를 면도하고, 스프레이를 뿌리

2 목감기용 사탕.

고, 얼굴에 크림을 바르고, 그러면 저녁 단장이 끝나는 거예요.」

「난 면도 안 해, 땀을 안 흘리니까. 나는 똥도 안 눠.」 내가 말했다. 나는 B가 무슨 말을 할지 궁금했다.

「당신 몸은 똥으로 꽉 찼을 거예요.」 그녀가 말했다. 「하하하.」

「거울을 보면서 치장을 점검한 다음, 나는 BVD³를 꺼입어. 벌거벗는다는 것은 내 존재에 대한 하나의 위협이야.」

「나한테는 위협이 아닌데…….」 B가 말했다. 「난 지금 완전히 벗고 서서 내 젖꼭지 의 임신선들을 보고 있어요. 지금은 흉골에 난 종기 때문에 생긴 옆구리 흉터를 보고 있고요. 이제는 여섯 살 때 정원에서 넘어져 생긴 다리 흉터를 내려다보고 있어요.」

「내 흉터는 어떤데?」

「당신 흉터가 어떠냐고요?」 B가 말했다. 「당신 흉터에 대해 얘기할게요. 당신은 프랑켄슈타인을 만들었고, 바로 그 때문에 당신은 당신의 흉터를 광고에 사용 할 수 있었다고 난 생각해요. 당신의 흉터를 당신 일에 사용한 거지요. 내 말뜻은 〈안 될 게 뭐람?〉이에요. 그 흉터들은 당신이 가진 최상의 것이에요. 왜냐면 그것 들은 무슨 일인가가 있었다는 증거니까요. 증거를 갖는다는 것은 좋은 일이라고 생각해요.」

「그것들이 뭘 증거하는데?」

「당신이 총 맞았다는 거요. 당신 인생 최고의 오르가슴을 느낀 거죠.」

「무슨 일이 일어난 거야?」

「너무 순식간에 일어난 일이라서 플래시 같았어요.」

「무슨 일이 있었느냐고?」

「날개가 없는 당신이 병원에 있는데, 병원 수녀들이 그 꼴을 보고 있었을 때 얼마나 당혹스러웠는지 기억나요? 그리고 당신은 무언가를 수집하기 시작했

3 미국의 대표적 남성용 내의 상표.

어요. 수녀들은 당신이 어릴 때 했던 것처럼 우표 수집에 관심을 갖게 했어요. 동전 수집도 하게 했고요.」

「무슨 일이 있었는지는 아직 말하지 않았어.」

나는 B가 나 대신 그 일을 발설해 주기를 바랐다. 누군가 다른 사람이 그 일을 말한다면, 나는 듣겠다, 나는 단어들에 귀를 기울이고, 생각할 것이다, 그의 말은 전부 사실일 것이다.

「당신은 그냥 거기 널브러져 있었어요. 빌리 네임[4]이 당신 몸에 엎어져서 통곡하고 있었고요. 그리고 당신은 웃기지 말라고 계속 말했어요. 웃으면 엄청 아프다고.」

「그리고……? 그리고……?」

「당신은 집중 치료실에 있었어요. 나를 포함한 모든 이들이 보내 준 카드와 선물이 그 방에 들어차 있었지요. 하지만 당신은 내가 그때까지도 당신의 약을 훔친다고 생각해 당신 방에 들어가는 것을 허락하지 않았어요. 당신은, 죽음에 가까이 간다는 것은 실로 삶에 가까이 가는 것과 같다는 생각을 했다고 말했지요. 삶이 곧 무(無)이니까요.」

「맞아, 맞아. 그런데 어떻게 그 일이 일어났던 거지?」

「〈SCUM 협회〉[5] 창립자인 그 여자가 자기가 쓴 대본을 가지고 당신더러 영화를 만들어 달라고 했어요. 그런데 당신은 흥미가 없었고, 그 여자가 어느 날 오후에 스튜디오로 당신을 찾아간 거예요. 거기에는 사람들이 많이 있었고, 당신은 전화를 받고 있었어요. 당신은 그 여자를 잘 몰랐어요. 그녀는 엘리베이터에서 걸어 나와 스튜디오 안으로 들어서면서 총을 쏘기 시작했어요. 당신 어머니는 기절하셨어요. 당신은 어머니가 돌아가셨다고 생각했어요. 당신 형은, 그러니까 목사인 형은 너무나 황당해했고요. 그가 그전에 당신 방에 올라가서 당신한테 바늘을 어

4 워홀의 스튜디오에서 조명 기사와 포토그래퍼로 일한 빌리엄 리니치William Linich의 애칭이다.

5 Society for Cutting Up Men의 약칭. 회원은 창립자 발레리 솔라나스Valerie Solanas 한 사람뿐이었다.

떻게 쓰는지를 가르쳐 주었지요. 나는 그에게 로비에서 그걸 가르쳐 주었고요!」

「그래, 그게 내가 총 맞은 경위⁶였어?」

어떤 면에서 B와 나의 생각은 일치했다⋯⋯.「화장을 끝내면 의상을 입어야지.」내가 말했다.

「나는 유니폼을 믿어.」

「난 유니폼이 좋아! 아무것도 없으니까 옷으로 사람이 결정되는 일도 없잖아. 항상 같은 옷을 입는 것이 좋아. 사람들이 당신 옷이 만들어 낸 모습이 아니라 진짜 당신을 좋아한다는 걸 알게 되잖아. 하여튼 사람들이 무슨 옷을 입는지 보는 것보다 어디 사는지 보는 것이 더 재미있어. 내 말은 사람들의 옷이 몸에 걸쳐져 있는 것보다 의자에 걸려 있는 모습을 보는 게 더 낫다는 거야. 사람들은 그냥 옷을 널어 둬야 해. 자기 엄마가 보기를 원하지 않는 물건 말고는 전부 다 내놓아야 해. 사실 그게 내가 죽음을 무서워하는 단 하나의 이유지.」

「왜요?」

「우리 엄마가 여기 올라와서 바이브레이터를 보고, 내가 일기에다 엄마에 대해 써놓은 글을 보게 될 거니까.」

「나는 블루진도 믿어요.」

「리바이스 진은 다른 어떤 회사 제품보다도 재단과 외양이 좋아. 오리지널 블루진 끝손질을 그 회사만큼 잘하는 데는 없을 거야. 중고 같은 건 사면 안 돼. 새것을 사야 해. 사서 입는 사람이 닳게 만들어야 해, 그런 모양을 얻으려면 말이야. 가짜로 색을 바래게 할 순 없어. 가짜로 어떻게 해볼 수가 없지. 그 조그만 주머니 알지? 20달러짜리 금화 넣기에 딱 알맞은 주머니가 있다는 건 정말 환상적이야.」

「프랑스제 블루진은 어때요?」

「아냐, 미제가 최고야. 리바이스 말이야. 이브닝 웨어에 달게 되어 있는, 그 조그만

6 1968년 6월 3일, 워홀은 자신의 스튜디오에서 발레리 솔라나스가 쏜 세 발의 총을 가슴에 맞고 죽음의 문턱에 갔으나, 기적적으로 살아났다. 그러나 워홀은 완치되지 않았고 평생 허리에 코르셋을 입고 살아야 했다. 이 대화는 그 일을 말하고 있다.

구리 단추가 달린 리바이스.」

「B, 블루진을 어떤 식으로 깨끗하게 해?」

「세탁을 해요. 당신은 다림질해요?」

「아냐, 섬유 유연제를 쓰지. 다림질하는 사람은 내가 알기로, 제랄도 리베라[7]밖에 없어.」

블루진을 가지고 이런 이야기를 나누다 보니까 강한 질투심이 생겼다. 리바이와 스트라우스한테. 블루진 같은 제품을 발명하면 좋겠는데. 기억될 만한 어떤 물건. 대량의 어떤 것.

「난 죽을 때 블루진 차림을 하고 싶어.」

내가 하는 소리였다.

「오, A.」

B가 충동적으로 말했다.

「당신은 대통령이 되어야 해요! 당신이 대통령이라면, 당신은 자신을 위해 대통령 일을 할 사람을 따로 두겠죠, 그렇죠?」

「맞아.」

「당신은 딱 대통령감이에요. 당신은 모든 일을 비디오테이프로 찍을 거예요. 당신은 나이트 토크 쇼에 나가겠죠 — 대통령으로서의 당신 자신의 토크 쇼요. 하지만 당신은 다른 사람을 출연시킬 거예요. 당신을 위해 일하는, 당신의 대통령 말이에요. 그리고 그 사람은 국민에게 당신의 일정, 오늘 당신이 한 일을 큰 소리로 읽을 거고요. 매일 밤, 30분 동안, 뉴스가 시작되기 전에. 오늘 대통령은 무슨 일을 했는가. 그렇게 되면 대통령이 무위도식한다느니, 그냥 앉아만 있다느니 하는 비난은 없어지겠지요. 자기 아내와 섹스한 것만 빼고 그는 자신이 하는 모든 일을 우리에게 말해 줘야 할 거예요……. 당신은 당신의 애완견 아치 — 대통령의 애완동물 이름으로 안성맞춤이에요 — 와 놀았고, 어떤 의안에 사인

7 Geraldo Rivera(1943~). 미국의 변호사이자 작가, 토크 쇼 사회자.

을 해야 했고, 왜 당신이 그것들에 사인하기를 피했는지, 그 의안은 의회에서 제출한 근거 불충분한 의안들이라는 것…… 따위를 말해야 할 거예요. 그날 몇 건의 장거리 전화를 걸었는지도 말해야 해요. 식당에서 당신이 먹은 음식들과 당신 개인적으로 먹은 음식값 영수증을 텔레비전 화면에 제시해야 할 거예요. 당신 내각에는 정치인이 아닌 사람들을 쓸 거예요. 로버트 스컬[8]이 경제 부처의 수장이 되겠지요. 왜냐하면 사고팔 때를 잘 알아 큰 이익을 낼 줄 아는 사람이니까요. 당신은 정치인들을 수하에 두지 않을 거예요. 당신은 순방 여행을 하면서, 녹화하겠지요. 외국인들과 함께 찍은 그 녹화 테이프를 텔레비전에서 다시 보여 줄 거예요. 또, 의원들에게 서한을 보낼 때는 그 서한을 복사해서 각 신문사에 보내겠지요.

당신은 훌륭한 대통령이 될 거예요. 집무실을 크게 쓰지 않을 거예요, 지금처럼 조그만 사무실을 쓰겠지요. 당신은 수집가니까, 법을 개정해서 재임 기간 동안 당신에게 들어온 기념품은 전부 보관할 수 있을 거예요. 당신은 최초의 결혼하지 않은 대통령이겠지요. 그러다가 말년에는 당신이 집필한 책 『달리려고 하지 않고도 전국을 달린 방법』으로 유명해지는 거예요. 이 제목이 좀 이상하다면, 『당신의 도움으로 내가 전국 일주를 한 방법』이라는 책으로요. 그렇게 고치면 더 잘 팔릴 거예요. 생각해 봐요, 당신이 지금 대통령이라면 더 이상 퍼스트레이디는 없을 거예요. 단지 퍼스트맨 한 사람만 있는 거예요.

당신은 백악관 안에 상주하는 가정부도 필요 없을 거예요. A와 B가 이른 아침에 청소하러 들어갈 거고, 그러고 나면 다른 B들이 〈팩토리〉[9]에서 당신이 볼 수 있게 파일들을 들여온 것과 꼭 같이, 행정부가 당신이 볼 수 있도록 서류를 내려놓을 거예요. 그곳은 꼭 〈팩토리〉처럼 전면이 방탄으로 되어 있겠지요. 방문객들은 당신의 미용사들을 지나쳐 가야 될 거예요. 당신은 특별 미용사를 두겠지요. 언

8 Robert Scull(1917~1986). 뉴욕의 택시 회사를 운영하였으며, 주로 팝아트 작가들을 후원했다.

9 워홀은 자기 작업 스튜디오를 〈팩토리〉라고 불렀다. 벽을 은박지로 덕지덕지 바르고, 거울을 잔뜩 비치했는데 그곳에서 많은 어시스턴트들이 그의 작품을 만들어 내었다.

제라도 업무에 착수할 준비가 되어 있는 부푼 재킷 차림의 미용사가 보이지 않나요? 당신이 미합중국의 대통령이 되지 말아야 할 이유가 전혀 없다는 것을 모르겠어요? 당신은 내각에 영입할 모든 중요 인사와, 모든 회합, 모든 부자들을 다 알고 있어요. 그건 대통령이 되는 사람들이라면 누구나 필요한 조건들이지요. 왜 당신이 지금 당장 대통령 선거에 출마하겠다는 선언을 하지 않는지 난 모르겠어요. 선언을 하고 나면 사람들은 당신이 그냥 단순한 농담의 대상이 아니었음을 깨닫게 될 거예요. 난 당신이 거울을 볼 때마다 〈정치: 워싱턴 D. C.〉라고 중얼거리면 좋겠어요. 내 말은 그러니까 로트실트[10]가(家) 사람들 옆에서 어슬렁거리는 것을 그만두라는 말이에요. 롤스로이스를 타고 몬턱으로 장거리 여행을 갔던 일 따위는 잊으라고요. 캠프 데이비드행 소형 헬리콥터를 생각해요. 캠프 데이비드는 어떤 곳이어야 하는지. 당신은 그런 캠프를 하나 가지게 될 거예요. 백악관에 들어가는 기회라는 걸 알겠어요? Ａ, 내가 당신을 만난 날 이래로 죽 당신은 정계에 들어가 있었어요. 당신은 모든 일을 정치적인 방식으로 하고 있어요. 정치란 닉슨 얼굴을 넣고서, 〈맥거번을 찍으시오〉라고 써 놓은 포스터를 그리는 일이 될 수 있어요.」

「요점은 둘 중 하나를 찍으라는 거야.」

「그러니까, 당신이 포스터에 재스퍼 존스[11]의 얼굴을 그리면 난 앤디 워홀을 찍겠지요.」

「맞아.」

「그래서 지금부터, 〈앤디 워홀을 지지하라〉예요.」

「그래, 이 문구를 써넣어.」

「우리는 이 나라를 처음부터 다시 시작할 수 있어요. 모피를 만들고 옥을 캐는

10 워홀과 동시대에 살았던 와인 사업가 필리프 드 로트실트Philippe de Rothschild 가족을 말한다.

11 Jasper Johns(1930~). 미국의 팝 아티스트. 1950년대부터 라우션버그와 함께 선구적인 팝 아트를 발표하기 시작했다. 국기, 표적, 알파벳, 숫자 등 주변의 소재를 회화 이미지로 융합시켜 새로운 사이를 개척, 종래 전위 예술의 주류였던 추상 표현주의를 네오다다이즘으로 발전시켰다.

보호 구역 안 인디언들의 표를 되찾을 수 있어요. 그리고 우리는 로튼 리타[12]와 온딘[13]을 파견해 선광 냄비로 사금을 캐도록 할 수 있어요. 사면 벽에 〈캠벨 수프 캔〉[14]을 진열한 블루 룸이 보여요? 주정부의 외무 장관들이 봐야 할 게 그건데 요, 〈캠벨 수프 캔〉과 〈엘리자베스 테일러〉, 〈메릴린 먼로〉 말이에요. 그게 미국 이에요. 그게 백악관에 있어야 할 것들이거든요. 그리고 당신은 돌리 매디슨 아 이스크림을 서비스할 거예요. A, 다른 사람들이 당신을 보는 방식으로 당신 자 신을 보세요.」

「대통령으로?」

「오, 사무실에서 당신이 겨울용 갈색 모자를 쓰고, 코트 위에 누운 아치와 함께 있으면 아주 멋질 거예요.」

「음, 음.」

「당신이 지금 아침에 하는 일 전부를 다 생각해 봐요. 예를 들면 날개를 뗀다든지 하는 일 말이에요. 단지 그것을 백악관에서 하는 거예요.」

「오, 이런. 너무 오래 지껄였어. 난 아직 내 날개를 떼지도 않았어.」

「화장실 물로 씻어 내리세요.」

「그래.」

「A, 당신이 대통령이 못 되면, 세무 관리가 될 수 있어요.」

「뭐가 돼? 왜?」

「세관에서 당신을 수배했던 사건을 기억해 봐요. 그때 당신 항공 백엔 막대 사탕, 쿠키, 추잉 껌이 가득 차 있었어요. 그 사람들이 웃어 댔어요. 당신은 단것만 먹어 요. 내가 아는 사람 중에서 당신만큼 단것을 좋아하는 사람은 없어요. 그러다 보 니 당신은 지금 쓸개에 병이 생겼고, 밥 먹기 전에 항상 그 큼지막한 흰 알약을 먹

12 〈팩토리〉를 드나든 핵심 멤버 중 하나.

13 Robert Olivo(1937~1989). 미국 배우, 주로 〈온딘Ondine〉으로 불렸다. 워홀이 60년대 찍은 영화 시리즈에 등장 하며 알려졌다.

어야 해요. 나는 당신한테 절제 수술을 받아야 한다고 말해 왔어요.」

「난 욕실 가서 염색해야 해. 아직 안 끝났어.」

「당신은 집에서 머리칼 색깔, 속눈썹 색깔, 눈썹 색깔 가지고 빈들거리는 시간이 너무 많아요. 우리가 전화로 말을 주고받을 때 난 항상 뒤에서 어떤 다른 **B**가 소리 지르는 것을 들어요. 〈난 저 클레이롤 07을 내던져 버릴 거야!〉 난 당신이 염색약을 내버릴 게 아니라, 두 개의 눈썹을 같은 색으로 염색해야 한다고 생각해요. 〈팩토리〉에서 돌아와 집에 머물 때, 난 당신 가발을 드라이클리닝하거나 염색할 시기가 지났다는 생각을 해요. 뒤가 항상 똑같은 모양이거든요. 그 부풀린 모양 말이에요. 나는 언제나 그걸 눌러 버리고 싶어요. 때론 당신의 가발을 벗겨 버리고 싶었는데, 한 번도 그러질 못했어요. 그게 당신의 마음에 얼마나 큰 상처를 줄지 알기 때문이지요.」

「안녕, **B**.」

14 워홀의 작품 중 하나. 캠벨 수프 캔을 사진처럼 그렸다.

1 사랑 사춘기
LOVE PUBERTY

체코슬로바키아인으로 자라나다. 여름 파트타임 일들. 버려진 느낌. 문제 나누기.
룸메이트들. 나 자신의 문제. 다시 전화하지 않은 정신과 의사. 내가 산 첫 텔레비전.
내가 찍은 첫 장면. 내 첫 슈퍼스타. 내 첫 테이프.

A: 네 아파트 맘에 들어.

B: 좋지요, 근데 좁아서 한 사람이나, 아주 가까운 두 사람밖에 못 살아요.

A: 넌 아주 가까운 두 사람을 아니?

1950년대 후반, 내 인생의 어느 시기에 나는 내가 아는 사람들의 문제를 가져오고 있다는 것을 감지하기 시작했다. 한 친구는 유부녀와의 희망 없는 사랑에 빠져 있었고, 또 다른 친구는 자신이 동성애자라고 털어놓았으며, 내가 사랑하는 여인은 정신 분열증 징후를 보이고 있었다. 나는 나 자신이 문제를 갖고 있다고 느낀 적이 없었다. 그 이유는 내가 문제를 갖고 있다는 확진을 받지 않았기 때문이었는데, 이제 주변 친구들의 문제들이 세균처럼 나한테 옮겨 오는 것을 느꼈다. 나는 다른 많은 사람이 하는 것처럼 정신과 치료를 받으러 갈 결심을 했다. 내가 실제로 어떤 문제를 갖고 있다면, 그저 친구들의 문제 틈바구니에서 대리로 문제를 나누는 것보다 제대로 진단받아야 한다고 생각했다.

나는 아동기에 1년 간격으로 세 차례에 걸쳐 신경 쇠약에 걸린 적이 있었다. 한 번은 여덟 살 때, 또 한 번은 아홉 살 때, 마지막 한 번은 열 살 때였다. 발작은 꼭 여름 방학 첫날 성 비투스 무도회 때 일어났다. 나는 그렇게 되는 것이 무슨 뜻인지 몰랐다. 나는 여름 내내 라디오를 듣거나, 방 안에 손도 대지 않은 도려내기 종이 인형들을 사방에 늘어놓고 베개 밑에도 넣어 둔 채, 찰리 매카시 인형을 안고 침대에 누워서 보냈다.

아버지는 사업차 석탄 광산에 자주 가셨기 때문에 많이 볼 수가 없었다. 어머니는 진한 체코 억양이 묻어나는 목소리로 최선을 다해 책을 읽어 주셨다. 어머니가 읽어 주신 책은 딕 트레이시의 동화였는데, 나는 한마디도 이해하지 못했지만 〈엄마 고마워요〉라고 말했다. 내가 칠하기 공책 한 페이지를 다 끝내면 어머니는 허시 초콜릿 한 개를 주시곤 했다.

고등학교 시절을 회상하면 언제나 학교 가는 길이 생각나곤 한다. 펜실베이니아 주 매키즈포트 시 체코인 게토를 관통하는 기다란 길이었는데, 빨랫줄에 여자 스

카프들과 멜빵바지들이 널려 있었다. 나는 인기가 별로 없었지만 친한 친구는 몇 명 있었다. 나는 또래들과 절친해지고 싶었으나 누구와도 그렇게 되지 못했다. 그것은 아마 또래들이 서로의 문제를 말하는 것에 대해 내가 무시하는 것처럼 보이기 때문인 것 같았다. 아무도 나에게 뭔가를 털어놓지 않았다. 나는 걔들이 털어놓고 싶어 하는 유형이 아닌 모양이었다. 우리는 날마다 다리를 지나다녔는데, 다리 아래에는 다 사용한 콘돔들이 널려 있었다. 그게 뭐냐고 내가 큰 소리로 물으면, 그들은 웃어 댔다.

어느 해 여름 나는 한 백화점에서 볼머라는 아주 근사한 신사를 위해 『보그』, 『하퍼스 바자』 같은 잡지와 유럽 패션 잡지의 내용을 조사하는 파트타임 일을 한 적이 있었다. 한 시간에 50센트를 받았고, 과제는 〈아이디어〉를 찾는 것이었다. 아이디어를 하나라도 찾기는 했는지 기억이 나지 않는다. 볼머 씨는 뉴욕에서 왔는데 그것이 어찌나 멋지던지 나한테는 우상 같은 사람이었다. 하지만 내가 그곳에 가게 되리라곤 생각도 하지 못했다.

그런데 열여덟 살 때 친구 한 명이 나를 크로거 슈퍼마켓의 쇼핑백에 집어넣고 뉴욕으로 데리고 갔다. 그 무렵에도 여전히 사람들과 친하게 지내고 싶어 했다. 나는 룸메이트들과 같이 생활하며 서로 친한 친구가 되어 문제를 나눌 수 있을 거라 생각하고 있었지만, 그들은 언제나 방을 같이 쓰는 다른 사람들에게 관심이 있었다. 한동안 맨해튼 애버뉴 103번가의 한 지하 아파트에서 열일곱 명의 또래와 같이 산 적이 있었는데, 열일곱 명 중에서 나한테 자신의 문제를 이야기한 사람은 아무도 없었다. 그들 모두 창작하는 아이들이었고 — 그 집단은 거의 하나의 아트 코뮌이었다 — 그래서 나는 그들이 문제를 많이 안고 있다는 것을 알았으나, 아무도 문제를 말하지 않았다. 부엌에서 싸우는 일이 잦았다. 누가 어떤 살라미 슬라이스 소시지를 샀는가를 놓고 벌어지는 싸움이었다. 하지만 그뿐이었다. 그 시절 나는 하루의 거의 모든 시간을 일에 빠져 살았기 때문에 누군가 내게 문제를 상의해 왔어도 들어줄 시간이 없었을 거라고 생각한다. 그러면서도 내가

따돌림을 받았다고 느꼈고, 그로 인해 상처를 받았다.

나는 하루 종일 작업거리를 찾아 돌아다니다가, 밤이면 집으로 돌아와 낮에 채집한 소재를 가지고 그림을 그렸다. 이것이 1950년대의 내 생활이었다. 연하장과 수채화를 그리고, 이따금 커피하우스 시[15]를 읽었다.

그 시절을 떠올리면 장시간 일한 것 외에 가장 많이 생각나는 것은 바퀴벌레다. 내가 묵었던 모든 아파트가 바퀴벌레 소굴이었다. 『하퍼스 바자』의 편집장 카멜 스노의 사무실에 내 포트폴리오를 들고 올라갔던 때 일어난 일은 결코 잊지 못할 것이다. 포트폴리오 지퍼를 열자 안에서 바퀴벌레가 기어 나와 테이블 다리 밑으로 기어 내려갔다. 그때의 혐오감이라니. 그 여자 편집장은 내가 너무나 안됐던지 일을 하나 주었다.

내게는 수없이 많은 룸메이트가 있다. 매일 밤 뉴욕의 거리로 외출을 나가는 요즘, 나는 내 데이트 상대에게 〈예전에 앤디와 같이 산 적이 있어요〉라고 말하는, 당시 나와 한 방을 썼던 사람을 꼭 만난다. 그때마다 얼굴이 하얘진다 — 더욱 하얘진다는 뜻이다. 같은 일을 몇 번 겪고 나면, 데이트 상대는 내가 어떻게 그렇게 많은 사람들과 함께 살았는지 궁금해한다. 그들은 지금의 고독한 내 모습밖에 모르기 때문에 특히 더 그렇다. 이제 1960년대의 저 미디어 파티장에 최소 여섯 명의 〈수행단〉을 데리고 가던 나를 기억하는 사람들은 내가 왜 스스로를 감히 〈고독한 사람〉이라 부르는지 의아해 할 것이다. 때문에 그 말이 진실로 무슨 뜻인지, 왜 그것이 사실인지 이제 설명하겠다. 어울릴 사람이 필요하다고 느껴서 막역한 친구들을 찾았을 때가 있었는데, 나는 아무도 찾지 못했다. 그러니까 내가 정말 혼자라고 느낀 것은 가장 혼자 있고 싶지 않았던 때였다. 그런데 내가 혼자 되는 게 더 낫고, 자신의 문제를 내게 말하는 사람이 없는 것이 더 좋다는 결정을 내리는 바로 그 순간, 이전에 한 번도 본 적이 없는 사람들이 내 뒤를 쫓으면서 내가 듣지 않는 것이 좋겠다고 결정한 이야기를 털어놓기 시작하는 것이었다. 마음

15 심각하지 않은 가벼운 시.

속에서 내가 고독한 사람이 되는 순간, 〈추종〉이라고 부를 만한 어떤 일이 내게 온 것이었다.

무언가를 소망하기를 멈추는 순간 당신은 그것을 갖게 된다. 나는 이 명제가 절대적이라는 것을 알게 되었다.

나는 친구들의 문제를 내가 가지고 있다고 느꼈기 때문에 그리니치빌리지에 있는 한 정신과 의사를 찾아가, 내 이야기를 했다. 나는 내 라이프 스토리와, 내가 어떻게 나 자신의 문제는 없고 친구들의 문제를 가지게 되었는지를 이야기해 주었다. 그랬더니 의사는 내게 전화할 테니 따로 면담 약속을 하고, 이야기를 좀 더 나누자고 말했다. 의사는 그 뒤로 전화를 하지 않았다. 지금 그 일을 생각해 보면, 전화를 하겠다고 약속해 놓고, 약속을 이행하지 않은 그 의사는 직업의식이 없는 사람이라는 생각이 든다. 정신과 의사를 만나고 돌아오는 길에는 메이시에 불쑥 들러, 19인치짜리 RCA 흑백텔레비전을 샀다. 그것이 내 생애 첫 텔레비전이었다. 나는 그것을 아파트로 가져왔다. 아파트는 이스트 75번가 고가 철도 밑에 있었고 당시 나는 혼자 살고 있었다. 그 즉시 정신과 의사는 깡그리 잊어버렸다. 나는 텔레비전을 하루 종일 켜놓고 있었다. 특히 누군가 자신의 문제를 나에게 말하고 있을 때 그랬는데, 그런 때 텔레비전은 주의를 딴 데로 돌리는 데 그만이었다. 그들의 문제는 나한테 아무 영향도 주지 못했다. 그건 마법 같은 것이었다.

내 아파트는 셜리의 핀업 바 꼭대기 층에 있었다. 슬럼가에 있는 그 바에는 메이블 머서[16]가 가끔 와서 「그대 너무나 멋있어요」 같은 노래를 불렀다. 텔레비전은 완전히 새로운 시각을 들여놓았다. 그 건물은 계단식 5층으로 처음에 나는 맨 꼭대기 층을 빌렸다. 그랬는데 2층이 비는 바람에 아래위가 붙은 층이 아니었는데도 두 층을 쓰게 되었다. 텔레비전이 생기고 난 후에는 텔레비전 층에 더 많이 머물게 되었다.

고독한 사람이 되려고 작정한 이후에 나는 점점 인기가 올랐고 친구도 점점 불어

16 Mabel Mercer(1900~1984). 영국 출신의 혼혈 카바레 가수. 코벤트 스쿨에서 성악 트레이닝을 받았고, 20대 초반에 가수로 데뷔했다.

났다. 일도 잘 풀리고 있었다. 내 스튜디오를 갖게 되었고, 직원도 몇 명 두었으며, 그들을 내 스튜디오에 기숙시킬 수 있을 정도까지 사업 규모가 확장되었다. 그 시절에는 만사가 느슨하고, 가변적이었다. 직원들은 밤낮없이 스튜디오에서 일했다. 친구의 친구들까지 드나들었다. 축음기에서는 언제나 마리아 칼라스의 노래가 흘러나왔고, 거울과 은박지들이 널려 있었다.

그즈음 나는 팝 아트 선언을 했기 때문에 할 일이 산더미 같았고 펼쳐야 할 캔버스가 엄청나게 많았다. 오전 열시부터 밤 열시까지 꼬박 일했고, 잠만 자러 집에 갔다가 아침에 다시 나오곤 했는데, 스튜디오에 나오면 어젯밤 내가 떠날 때 있던 사람들이 여전히 일을 하고 있었다. 그들은 지친 기색이 조금도 없었고, 여전히 마리아 칼라스의 노래가 흐르고 있었으며 거울들도 그대로였다.

이때가 바로 비정상적인 사람들이 어떤 행태를 보이는가를 깨닫기 시작할 무렵이었다. 예를 들면 한 여자가 엘리베이터를 타고 올라와 스튜디오 안으로 들어와서는 직원들이 코카콜라를 갖다 주지 않을 때까지 일주일 동안 그곳을 떠나지 않았던 적도 있었다. 나는 이런 일들을 어떻게 해결해야 할지를 몰랐다. 스튜디오 임대료를 내가 물고 있었으므로, 이런 일은 내가 처리해야 할 것 같기는 했다. 하지만 내게 묻지 마라, 왜 일과 사람들을 그렇게 되도록 내버려 두었느냐고. 나는 그런 일을 어떻게 해결하는지 몰랐으니까.

3번 애버뉴와 47번가의 교차 지점 — 이곳은 행사 많기로 아주 유명한 지역이었다. UN 본부로 가는 길에는 온갖 집회와 시위가 있었고, 우리는 언제나 시위대 행렬을 봤다. 한번은 세인트패트릭 성당으로 가는 교황의 차량 행렬이 47번가를 지나갔다. 흐루쇼프 행렬도 한 번 지나갔다. 그 길은 잘 정비되고 너른 길이었다. 이런 진행형 행사를 보기 위해 유명 인사들이 스튜디오에 오기 시작했다. 내 기억에는 케루악, 긴즈버그, 폰다와 호퍼, 바넷 뉴먼, 주디 갈런드, 롤링 스톤스가 스튜디오에 나타난 사람들이다. 그룹 벨벳 언더그라운드가 맨 꼭대기 층 한 귀퉁이에서 리허설을 시작했다. 그것이 우리가 함께 혼합 재료 로드 쇼를 하기 바로 직

전이었고, 1963년 우리는 전국 순회 전시를 시작했다. 모든 활동이 이때 시작된 것 같은 느낌이 든다.

반체제 문화, 하위문화, 팝, 슈퍼스타, 마약, 조명, 디스코텍 등 우리가 〈젊음에 조율된〉 운동이라고 생각하는 것들은 아마 모두 이때부터 시작되었을 것이다. 항상 어디에선가 파티가 열렸다. 지하에서 열리지 않으면 지붕에서 열렸고, 지하철에서 파티가 없으면 버스 안에서 있었다. 보트 안에서 없으면 자유의 여신상에서 있었다. 사람들은 파티에 가기 위해 항상 성장을 하고 있었다. 로어이스트사이드가 이민자 신분을 막 흔들어 없애고, 히피가 준동하기 시작할 때(최신 유행에 밝은 지역이 되어 갈 때) 벨벳 언더그라운드가 돔에서 부르던 노래 중 하나는 「내일 있을 모든 파티」였다. 〈그 초라한 아가씨는 어떤 옷을 입을까/내일 있을 모든 파티에……〉 나는 이 노래를 정말 좋아했다. 벨벳 언더그라운드가 연주를 하고 니코[17]가 노래를 불렀다.

그 시절에는 모든 것이 사치스러웠다. 〈파라퍼넬리아〉 같은 부티크들이나 타이거 모스 같은 디자이너한테서 팝 의상을 사 입으려면 돈이 많아야 했다. 타이거는 클라인 숍과 메이 백화점에 내려가 2달러짜리 드레스를 하나 사서는 리본과 꽃을 떼어 내고, 자기 숍으로 가지고 올라가 4백 달러에 팔아먹었다. 액세서리 만지는 기술도 있었다. 그녀는 울워스 백화점에서 액세서리를 하나 사 가지고 이상한 부품을 하나 붙여서 50달러로 값을 매겼다. 그 여자는 자기 숍에 들어오는 사람이 어떤 물건을 살지 기가 막히게 알아맞히는 능력이 있었다. 한번은 그 여자가 부티 나게 잘 차려입은 좋은 인상의 여자 손님을 잠깐 살펴보더니, 〈죄송해요 당신에겐 팔 물건이 없습니다〉라고 말하는 것을 본 적이 있었다. 그녀는 언제든지 그렇게 말할 수 있었다. 게다가 번쩍거리는 것은 무엇이든 샀다. 또, 배터리를 여러 개 달아서 전깃불이 들어오는 드레스를 만들어 내기도 했다.

17 Christa Päffgen(1938~1988). 독일 출신의 인기 모델이자 가수. 벨벳 언더그라운드의 앨범에 보컬로 참여하면서 니코Nico라는 이름으로 알려졌다. 워홀의 〈슈퍼스타〉 중 한 명.

1960년대는 모든 사람이 다른 모든 사람에게 관심을 가졌다. 거기에는 마약이 작으나마 한몫을 했다. 만인이 갑자기 평등해졌다, 신출내기 여배우도, 운전기사도, 웨이트리스도, 주지사도 다 평등했다. 내 친구 중, 뉴저지에서 온 잉그리드[18]라는 여자가 있었는데 성을 새로 지어 가지고 왔다. 그녀가 새로 얻은, 막연하게 규정된 직업인 쇼 비즈니스에 딱 맞는 그 이름은 〈잉그리드 슈퍼스타〉였다. 나는 그녀가 만든 그 단어를 긍정적으로 보았다. 나는 잉그리드의 슈퍼스타보다, 신문 잡지상에 먼저 나온 〈슈퍼스타〉 클리핑을 가진 사람은 누구나 초대했고 나한테 보여 달라고 했다. 우리가 파티에 많이 가면 갈수록, 그녀의 이름 잉그리드 슈퍼스타는 신문에 더 많이 올랐고, 〈슈퍼스타〉는 미디어를 타기 시작했다. 몇 주 전에 잉그리드가 전화를 걸어 왔다. 그녀는 지금 재봉틀을 돌리고 있다. 하지만 그녀의 이름은 여전히 잘나간다. 불가사의하다, 그렇지 않은가?

1960년대에는 모든 사람이 모든 사람에게 관심을 가졌다.

1970년대에는 모든 사람이 다른 사람과의 관계를 끊었다.

1960년대는 혼란이었다.

1970년대는 아무것도 없는 공허였다.

처음으로 텔레비전 세트를 사고 나서, 나는 다른 사람들과의 긴밀한 관계 유지를 멈추었다. 좋아하면 좋아하는 만큼의 상처를 입을 뿐인 상태까지, 나는 상처 받고 있었다. 그러고 보니 〈팝 아트〉라든가, 〈언더그라운드 영화〉라든가, 〈슈퍼스타〉라는 말이 생기기 전에는 많은 것들을 좋아했던 것 같다.

1950년대 후반에 나는 텔레비전과의 연애를 시작했는데, 그것은 침실에 네 대의 텔레비전을 둔 지금까지도 계속되고 있다. 처음 테이프 레코더를 산 해인 1964년이 되기 전까지 나는 결혼하지 않았다. 내 아내 테이프 레코더와 나는 10년 동안 결혼 생활을 했다. 내가 〈우리〉라고 말하면 그것은 테이프 레코더와

18 본명은 Ingrid von Scherven. 워홀의 영화 「첼시의 소녀들Chelsea Girls」에 캐스팅되었고, 1986년 영화계에서 사라졌다.

나를 말하는 것이다. 많은 사람들이 그것을 이해하지 못한다.

테이프 레코더를 갖게 되면서, 그것이 어떤 것이었건 간에, 내 삶의 감정적인 부분은 완전히 끝났다. 그러나 나는 그것이 끝나는 것을 보는 것이 기뻤다. 아무것도 다시는 문제가 되지 않았다. 문제란 그저 좋은 테이프였고, 하나의 문제가 좋은 테이프로 변형되고 나면 그것은 더 이상 문제가 아니었기 때문이다. 재미있는 문제는 재미있는 테이프였다. 모든 사람이 그 사실을 알았고 그 테이프 녹화를 위해 움직였다. 사람들은 그 테이프에서 어떤 문제가 현실이고 어떤 문제가 과장되었는지 말할 수 없었다. 그때까지는 그래도 사람들에게 문제를 말해 주었던 사람들도, 그들이 진정으로 문제를 가지고 있는지, 아니면 그들이 그냥 행위를 하고 있는지 더 이상 알지 못했다.

1960년대에는 사람들이 감정이란 어떤 것인지 잊고 지냈다고 나는 생각한다. 그들이 그것을 한번쯤 기억이라도 했는지 모르겠다. 한번 어떤 각도에서 감정들을 보고 나면 다시는 현실로서의 그것들을 생각할 수 없다. 그런 현상이 다소간이기는 하지만 나에게도 일어났다.

나는 내게 언제 사랑이란 것을 할 능력이 있기라도 했는지 모르겠다. 하지만 1960년대가 지난 뒤에는 두 번 다시 〈사랑〉에 관해 생각하지 않았다.

여하튼, 나는 어떤 부류의 사람들에게 이른바 열광의 대상이 되어 갔다. 1960년대에 딱 한 사람이 이전에 내가 알고 있던 그 누구보다도 더 나를 열광시켰다. 내가 경험한 그 열광이 아마 사랑과 가장 흡사한 것이었으리라.

2 사랑 청춘기

LOVE PRIME

1960년대 내가 좋아했던 여자애의 이야기.

A: 우리 걸을까? 바깥 날씨가 아주 좋아.

B: 별로요.

A: 그래.

택시는 사우스캐롤라이나 주 찰스턴 출신의 좀 수선스러운 여배우로 막 데뷔한 상태였고, 가족과 떨어져 나와 뉴욕에 온 지 얼마 안 된 애였다. 그녀는 몹시 맹해서 유혹에 잘 넘어가는 유형이었다. 때문에 모든 사람이 그녀에 대해 자기 나름대로의 공상을 하곤 했다. 택시는 사람들이 원하는 어떤 인물이든 되어 주었다 — 조그만 소녀, 여인, 지적인 여자, 벙어리, 부자, 가난뱅이 — 어떤 여자든 될 수 있는 여자였다. 그녀는 경이롭고 아름다운 하나의 백지, 모든 신비를 종식시켜 주는 신비였다.

그녀는 또한 강박적인 거짓말쟁이이기도 했다. 그녀는 뭐든 참말을 하지 못했다. 하지만 뛰어난 연기력을 갖고 있었고, 갑자기 진짜로 눈물을 흘릴 수도 있었다. 그녀는 항상 사람들로 하여금 자신을 믿게 만들었다 — 그것이 그녀가 자신이 원하는 것을 얻는 방법이었다.

택시는 미니스커트를 발명한 사람이었다. 그녀는 찰스턴의 가족에게 아무것 없이도 살 수 있다는 것을 증명하려고 머리를 짜냈다. 그녀는 로어이스트사이드로 내려가 싸구려 옷을 하나 샀다. 어린 여자애들이나 입을 만한 옷이었는데, 그녀의 허리가 아주 가늘었기 때문에 사 가지고 나올 수 있었다. 치마 하나에 50센트였다. 택시는 발레용 타이즈를 겉옷으로 입은 최초의 사람이었다. 커다란 귀고리를 걸고 정장으로 입었다. 그녀는 혁명가였다 — 실용성뿐만 아니라 재미 면에서도 — 대형 패션 잡지에선 곧바로 그녀의 옷차림을 찍어 내보냈다. 그녀는 정말 대단했다.

텔레비전 퀴즈 쇼에서 주방 기구에 대한 새 콘셉트를 내놓아 꽤 많은 재산을 모은 친구가 있었는데, 그녀가 나에게 택시를 소개해 주었다. 한 번 보고 나서 나는 그녀가 내가 만난 그 어떤 사람보다 많은 문제를 가진 사람이라는 것을

알았다. 그렇게나 아름다운데, 그렇게나 많이 아파하고 있었다. 나는 정말 혼란 스러웠다.

돈이 거의 바닥나 가고 있었는데도 그녀는 서튼 플레이스 호텔에 좋은 방을 갖고 있었고, 말재주를 부려 돈 많은 친구가 그녀에게 돈다발을 집어 주게 했다. 이미 말한 대로 그녀는 눈물을 짜냄으로써 원하는 것은 무엇이든 손에 넣을 수 있었다.

처음에는 그녀가 마약을 몇 개나 가지고 있는지조차 짐작할 수 없었다. 그러나 만나는 횟수가 늘어 가면서 그녀의 문제가 어느 정도인지 가늠할 수 있었다.

마약을 먹고 난 뒤 그녀에게 가장 중요한 일은 다음 마약을 구하는 일이었다. 약을 비축하는 것이었다. 그녀는 공항 리무진에 올라타고는 필라델피아로 달려가는 동안 내내 암페타민이 떨어졌다고 소리를 질러 댔다. 어쨌든 그녀에겐 무언가가 있었고 때문에 항상 약을 손에 넣을 수 있었다. 그런 다음 사물함 맨 밑바닥에 감추어 둔 보관함에 약을 보탰다.

한번은 부자 스폰서 친구 중 한 사람이 그녀의 의상 디자인을 이용해 그녀를 패션 업계에 등용하려고 한 적이 있었다. 그는 29번가에 있는 한 하급 의상실을 현금으로 샀는데, 그 의상실 주인은 플로리다에 막 콘도미니엄을 산 터라 서둘러 도시를 떠나고 싶어 했다. 스폰서 친구는 그 의상실을 일곱 명의 재봉사 포함, 운영권 전체를 넘겨받은 뒤, 디자인을 시작하려고 택시를 영입했다. 사업이 가동 준비를 끝냈을 때, 그녀가 할 일은 자기가 입으려고 만든 의상을 적당히 바꾸어 디자인 아닌 디자인을 내놓는 것뿐이었다.

그런데 그녀는 재봉사들을 쿡쿡 찌르거나, 전 매니저가 벽 선반에 남겨 놓은 구슬, 단추, 헝겊 조각들을 넣어 둔 병들과 장식품들을 가지고 놀기만 했다. 사업이 잘될 리 없었다. 택시는 하루의 대부분을 업타운에 가서 점심을 먹으며 보냈다. 루벤의 샌드위치 가게에서 그녀는 자신이 가장 좋아하는 것들, 아나 마리아 아버게티, 아서 고드프리, 모턴 다우니 샌드위치 같은 것들을 주문했다. 그러고는 다

먹은 다음에 화장실로 달려가 손가락을 입에 넣고 하나씩 게워 올렸다. 그녀는 살찌면 안 된다는 강박관념을 가지고 있었다. 떠들어 대면서 먹고, 먹은 다음 토해 내고 또 토해 냈고, 그런 다음 진정제 네 알을 먹었다. 한 번은 나흘 동안 사라져 버렸다. 자고 있었던 것이다. 그녀가 자는 동안 〈친구들〉이 들어가 그녀의 지갑을 〈정리〉하곤 했다. 나흘 뒤 그녀는 깨어나서 자신이 잠잔 사실을 부인했다.

처음에는 택시가 약만 사재기하는 줄 알았다. 사재기가 일종의 이기심이라는 것을 알면서도, 나는 그녀의 사재기가 약에만 국한된 것이라고 생각했다. 나는 그녀가 사람들한테 포크 모자[19]를 달라고 사정해서 얻은 다음, 날짜 적힌 봉투 속에 넣어 자기 사물함 밑바닥에 쌓아 두는 것을 보았다. 마침내 나는 택시가 모든 물건에 대해 아주 이기적이라는 사실을 알았다.

그녀가 디자인 업계에 있을 때, 하루는 나와 친구 한 명이 그녀를 찾아간 적이 있었다. 작업실 마룻바닥에는 벨벳과 새틴 조각들이 푹푹 쌓여 있었는데, 같이 간 친구가 자기 사전 커버를 만들 정도 크기의 헝겊 한 조각을 얻을 수 없느냐고 물었다. 바닥에는 수천 개의 헝겊이 쌓여 있어 우리의 발이 파묻힐 지경이었다. 그런데 택시는 친구를 한 번 쳐다보더니, 〈아침에 와야 하는데. 아침에 와서 입구에 있는 들통들을 들여다봐요. 거기 쓸 만한 게 있을 거예요〉라고 말했다.

또 한 번은 그녀와 내가 택시를 타고 어딘가로 가고 있었는데, 갑자기 자기는 돈이 없다고, 가난하다고 하면서 엉엉 우는 것이었다. 그러고는 클리넥스를 꺼내려고 핸드백을 여는데, 그 안에 깨끗한 비닐 지갑이 여러 개 있었고, 그중 하나가 푸른색 지폐로 가득 차 있는 것이 보였다. 나는 아무 소리도 하지 않았다. 도대체 문제가 뭐지? 다음 날, 그녀에게 물었다. 「어제 그 돈이 꽉 찬 비닐 지갑은 도대체 어떻게 된 거야?」 그러자 그녀가 말했다. 「어젯밤에 디스코텍에서 도둑맞았어요.」 그녀는 무엇에 관해서도 진실을 말하지 못했다.

또한, 택시는 브래지어를 사재기했다. 그녀는 50개의 브래지어를 트렁크 속에 쟁

19 꼭지가 평평한 펠트 모자로 과자의 포크파이와 비슷한 데서 온 명칭.

여 두고 있었다. 진한 베이지 색에서 단계적으로 옅은 베이지 색, 옅은 핑크에서 진홍 장미색, 산호색에서 흰색까지 색색의 브래지어를 모아 놓고 있었다. 모두 가격표를 떼지 않은 것들이었다. 심지어 그녀는 입은 옷에서조차 가격표를 떼지 않았다. 한번은 헝겊을 얻으려고 했던 그 친구가 현금이 떨어졌는데, 택시한테 받을 돈이 있었다. 친구는 택시에게 아직 가격표가 붙어 있는 브래지어를 받아 브래지어 가게에 가서 환불받으려고 했다. 그녀는 택시가 안 볼 때 자기 백에 브래지어를 집어넣고 업타운으로 갔다. 그러고는 란제리 파트로 가서 친구 주려고 브래지어를 샀는데 도로 가져왔다며, 친구한테는 A컵이 맞지 않는 것 같다고 말했다. 여점원이 10분 정도 사라졌다가 브래지어와 장부처럼 생긴 책을 들고 나타나 말했다. 「마담, 이 브래지어는 1956년에 사신 거예요.」 택시는 진짜 사재기꾼이었다.

택시는 가방과 사물함에 어마어마한 양의 화장품을 가지고 있었다. 크기에 따라 배열한 50쌍의 인조 속눈썹, 50개의 마스카라 솔, 20개의 마스카라 케이크, 지금까지 제조 판매된 모든 종류의 레블론 아이섀도 ─ 무지개 색과 단색, 무광택과 광택 ─ 20개의 맥스 팩터 볼연지…… 그녀는 화장 가방을 가지고 몇 시간씩 놀았다. 병마다 화장품 갑마다 조그만 스카치테이프 라벨을 붙인다든지, 병과 콤팩트의 먼지를 닦아 윤이 나게 만들면서 시간을 보냈다.

하지만 목 아래는 전혀 개의치 않았다.

그녀는 목욕을 하지 않았다.

나는 말했다. 「택시, 목욕해.」 물을 틀어 주면 그녀는 백을 가지고 욕실로 들어가 한 시간 동안 있었다. 내가 소리 질렀다. 「욕조에 들어가긴 한 거야?」 「네, 욕조 안에 있어요.」 물 튀는 소리가 몇 번 났다. 발끝으로 걸어 다니는 소리가 들려 열쇠 구멍으로 욕실을 들여다보면 그녀는 거울 앞에 서서 이미 바른 분화장에 덧칠을 하고 있었다. 그녀는 아마 얼굴에 물칠도 하지 않았을 것이다 ─ 그녀는 기름종이만 썼는데, 그것은 얇은 티슈로 얼굴에 눌러 주면 화장을 망치지 않고 기름기

를 지워 준다. 그녀는 그런 제품을 썼다.

몇 분 뒤 다시 열쇠 구멍으로 들여다보면 그녀는 자기 주소록 — 아니면 다른 사람의 주소록이라도 상관없다 — 을 베끼고 있곤 했다. 아니면 앉아서 법률 용지철을 가지고 그녀가 같이 잔 남자 리스트를 만들었다. 그녀는 그 리스트를 세 범주로 나누었다. 〈같이 잔 남자〉, 〈섹스한 남자〉, 〈껴안은 남자〉. 한 줄을 잘못 써서 지저분해지면 종이를 뜯어내고 전부 다시 썼다. 한 시간 정도 지나서 그녀가 욕실에서 나오면 나는 공연한 말을 말했다. 「목욕 안 했군.」 「아니요, 아니야, 했어요.」

나는 택시와 같은 침대에서 잔 적이 한 번 있었다. 누군가가 그녀를 따라 들어왔는데, 그녀는 그와 자고 싶지 않았는지 옆방에 있는 내 침대에 기어들어 왔다. 그러고는 이내 잠들었다. 잠든 모습이 너무 아름다웠다. 하지만 너무 무서웠다. 그래서 그녀를 쳐다보지 않을 수 없었다. 그녀의 두 손이 꼬물거렸다. 그것들은 잠들지 못했고 가만있지 않았다. 끊임없이 손톱으로 몸을 긁어 댔고 그것이 자국을 남겼다. 세 시간 뒤 그녀는 깨어났는데 깨자마자 안 잤다고 말했다.

택시는 〈결정적인 팝스타〉라고밖에 말할 수 없는 한 뮤지션과 사귀기 시작하면서 우리와 멀어졌다. 그 팝스타는 — 아마 이후로도 내내 스타였을 것이다 — 당시 대서양의 양 대륙에서 사유하는 사람들의 엘비스 프레슬리로 빠르게 명성을 얻고 있었다. 나는 그녀가 없어 그리웠으나, 그가 그녀를 돌봐 주는 것이 좋은 일일 거라고 스스로를 타일렀다. 우리보다 그가 그녀를 더 잘 돌봐 줄 테니까.

몇 년 전에 한 사업가가 〈휴식차〉 하와이에 가면서 택시를 데리고 갔는데, 그녀는 그곳에서 죽었다. 나는 몇 년 동안 그녀를 보지 못한 상태였다.

3 사랑 장년기

마흔에 인생의 진실을 배운다. 내 이상적 삶. 내 여자 전화 친구. 질투.
낮은 조명과 트릭 거울. 섹스와 향수. 여장 남자.
사랑은 어렵고 섹스는 더 어렵다. 냉정함.

B: 어젯밤 왜 안 나타났어요? 밤늦게 흥이 올랐었는데.

A: 그냥 새로운 사람들을 만날 수가 없어. 너무 피곤하거든.

B: 아니, 그들은 옛날 사람들이었는데도 당신은 오지 않았어요.

당신 텔레비전 너무 많이 보면 안 돼요.

A: 오, 알고 있지.

B: 저 여자 임퍼스네이터[20]예요?

A: 뭐?

A: 가장 재미있는 일은 아무것도 하지 않는 거야.

누군가와 사랑에 빠져도, 사랑을 하지 않는 거지.

그게 훨씬 더 재미있어.

연애는 너무 많은 것을 소모시킨다. 하지만 그것은 그럴 만한 가치가 없다.

어쩌다 연애 감정을 느끼게 되면, 상대방이 당신에게 쓰는 만큼의 시간과 에너지만 쏟아라. 말을 바꾸면, 〈네가 주면 나도 주겠다〉.

많은 사람들이 사랑 때문에 고통에 빠진다. 항상 자신의 〈비아 베네토〉[21]나, 쭈그러들지 않는 〈수플레〉가 되어 줄 누군가를 찾는다. 사랑의 첫 단계에는 어떤 코스가 있어야 한다. 다시 말해, 아름다움과 사랑과 섹스에는 일련의 코스들이 있어야 한다. 특히 사랑에는 가장 긴 코스가 있어야 한다. 항상 생각하는 것이지만 사람들은 어린애들에게 구애하는 방법을 가르쳐 주고, 단호하게 왜 그것이 아무것도 아닌지를 말하고 보여 주어야 한다. 하지만 그들은 그렇게 하지 않는다. 왜냐하면 사랑과 섹스는 비즈니스이기 때문에.

하지만 다른 한편, 이렇게도 생각한다. 누구도 당신을 암흑에서 꺼내 주지 않아도 그 나름대로 풀려 나갈 것이라고. 전부 다 알아 버리면 나머지 삶에 대해 생각하거나 환상을 가질 여지도 없을 테니 말이다. 그리고, 여하튼 우리의 인생은 길어지고 있고 사춘기 이후에 섹스를 해야 하는 세월이 너무도 길게 이어지므로 아무것도 생각할 게 없다는 것은 당신을 미치게 할지도 모른다.

나는 어린 시절에 대해 기억나는 것이 별로 많지 않다. 디즈니의 애니메이션 영화 「백설 공주와 일곱 난쟁이」를 보지 못했듯이 어린 시절의 대부분은 찰리 매카시 인형을 안고 병상에 누워 있는 사이 지나가 버렸다. 나는 마흔다섯 살 때 처음으로, 로만 폴란스키 감독과 함께 링컨 센터에서 「백설 공주」를 보았다. 영화는 그 당시의 상태보다 더 흥미진진한 버전은 상상할 수 없을 정도로 좋았고, 때문에

20 광고 등에 등장하는 유명인을 닮은 모델.
21 이탈리아 로마의 베네치아 광장에 인접한 대로. 고급 호텔과 이름난 레스토랑, 술집이 즐비한 화려하고 낭만적인 예술의 거리.

기다린 보람이 있었다. 그 영화는 나로 하여금 아이들에게 일찌감치 사랑의 메커니즘과 무의미함을 말해 주는 대신에, 걔들이 마흔 살이 되었을 때 갑자기, 그리고 아주 재미있게 사랑의 디테일을 드러내는 것이 더 낫다는 생각을 하게 해주었다. 당신은 이제 막 마흔 살이 되는 친구와 함께 거리를 걸어가고 있을 수도 있고, 새와 꿀벌²² 콩 통을 엎지를 수도 있고, 흥분이 가라앉고 나면 뭐가 어떻게 되는지 처음 알게 되는 충격을 기다리고 있을 수도 있고, 그런 다음 참을성 있게 나머지 이야기를 하고 있을 수도 있다. 그러다가 그때, 나이 마흔에 갑자기 사람들의 인생이 새로운 의미를 갖게 되는 것이다.

우리가 아이로 살아가는 시간이 지금보다 훨씬 더 길어야 한다. 지금 우리는 너무 긴 시간을 살고 있으니까.

삶이 길기 때문에 모든 오래된 가치와 그 가치들의 적용이 쓸모없어지는 것이다. 사람들이 열다섯 살 때 섹스를 배우고 서른다섯 살에 죽는다면, 여덟 살에 섹스를 배우고 여든 살에 죽는 요즘 사람들보다 훨씬 문제를 적게 겪을 것이 분명하다. 같은 콘셉트를 가지고 놀기에는 긴 시간이다. 똑같은 지겨운 콘셉트.

자식을 진정으로 사랑하고, 그들이 인생에서 겪을 지겨움과 불만족을 되도록 줄여 주고 싶은 부모라면, 가능한 한 늦게 데이트를 시작하게 해주고, 더 많은 시간을 무언가에 대한 기대감으로 살게 해주어야 할 것이다.

하여튼 섹스는 침대 위에서보다 영화나 책으로 읽을 때가 더 흥분된다. 아이들에게 섹스에 관한 책을 읽게 하고 그것에 대해 기대하게 하라. 그러고 나서 그 실체를 깨닫기 직전에 그들이 가장 멋진 경험을 이미 하였다는 이야기를, 이미 다 지나간 일이라는 이야기를 전해 주라.

공상 속의 사랑이 현실의 사랑보다 훨씬 좋다. 사랑을 하지 않는 것은 매우 재미있는 일이다. 사람을 가장 흥분시키는 매력들은 결코 만날 수 없는 두 사람 사이에 존재한다.

22 구어로 아이들의 성교육을 가리키는 말. 새와 꿀벌을 예로 들기 때문에 생긴 표현이다.

나는 모든 〈해방〉 운동을 좋아한다. 〈해방〉되고 나면 항상 의문스럽던 모든 일
이 이해되면서 따분해지기 때문에 그렇고, 그러고 나면 그 일에 연루된 사람이
아닌 경우 누구도 무시되었다고 느끼지 않아도 되기 때문이기도 하다. 예를 들
면 예전에는 결혼의 이미지가 너무나 환상적이었기 때문에 — 제인 와이엇과 로
버트 영 커플, 닉과 노라 찰스 커플, 에셀과 프레드 머츠 커플, 대그우드와 블론
디 커플 등[23] — 남편이나 아내가 없는, 그래서 그것들을 찾는 독신들은 무시당
한다고 느꼈다. 결혼이 너무나 멋져 보였기 때문에, 당신이 만약 남편이나 아내
를 가질 만한 운이 없다면 인생은 별 매력이 없어 보였다. 독신들에게는 결혼이
아름다워 보이고, 예복은 멋지고, 자동적으로 섹스는 항상 굉장할 것으로 생각
된다 — 그것이 얼마나 좋은지는 〈해봐야 알기〉 때문에 아무도 그것을 묘사할
말들을 찾지 못한 것 같다. 결혼하고 섹스를 하는 것이 아주 멋진 일이 아니라는
사실이 밖으로 새어 나가지 않게 하는 것은 결혼한 사람들 쪽에서 볼 때 일종의
합의된 음모였다. 그들이 조금만 솔직했다면 독신자들의 마음 속 부담을 덜어
낼 수 있었을 텐데 말이다. 만약 당신이 결혼을 하면, 침대가 좁아서 아침마다 상
대의 불쾌한 입 냄새를 피할 수 없을 수도 있다는 사실은 그런대로 꽤 잘 지켜지
는 비밀이 되었다.

사랑에 대한 노래가 참 많다. 며칠 전, 누군가 우편으로 노래에 붙이는 가사를 보
내왔을 때 나는 무서웠다. 가사는 그가 얼마나 아무것에도 관심이 없었고, 나에
대해 무관심했던가에 대해 말하고 있었다. 아주 좋았다. 그는 자신의 무관심을
정말 잘 표현해 내고 있었다.
나는 혼자 있는 것에 대해 별 불만이 없다. 아니, 심지어 혼자 있는 것이 아주 좋다
고 느낀다. 사람들은 다른 이들의 사적인 사랑을 무슨 대단한 사건으로 다룬다.

23 제인 와이엇과 로버트 영은 「아버지가 제일 잘 알아Father Knows Best」, 닉과 노라 찰스는 「야윈 남자The Thin Man」, 에셀과 프레드 머츠는 「왈가닥 루시Love Lucy」, 대그우드와 블론디는 「블론디Blondie」에 등장하는 부부이다.

그것은 그렇게 굉장한 것으로 다룰 일이 아니다. 사는 일도 마찬가지다 — 사람들은 그 역시 무슨 대단한 일로 생각한다. 하지만 개인적인 사랑과 개인적인 삶은 동양적인 현자들이라면 염두에도 두지 않는 일이다.

나로서는 영원히 지속되는 사랑이 과연 가능할지 의문이다. 만일 당신이 결혼 생활을 한 지 30년이 되었고, 여전히 〈당신이 사랑하는 그 사람을 위해 아침을 짓고 있다면〉, 부엌으로 걸어 들어올 때, 그의 심장이 진짜로 고동칠까? 그저 그런 일상의 아침이라면 말이다. 나는 그의 심장이 음식을 보고 뛴다고 생각하는데, 그 역시 좋은 것이다. 당신을 위해 만든 음식을 받는 것은 좋은 일이다.

당신이 사랑에 지불하는 가장 큰 대가는 주위에 누군가 머물도록 해야 한다는 것이다. 당신은 혼자 있을 수 없다. 그것은 언제나 훨씬 더 좋은 것이다. 물론 가장 큰 손실은 침대에 공간이 남지 않는다는 것이다. 심지어 애완동물 한 마리를 키워도 그렇다.

나는 오랫동안 서로 관계를 맺는 것에 대해서는 좋다고 생각한다. 그리고 길면 길수록 좋다. 사랑과 섹스는 같이 갈 수 있고, 사랑 없는 섹스도 있을 수 있으며, 섹스 없는 사랑도 가능하다. 그러나 사적인 사랑과 사적인 섹스는 좋지 않다.

사람을 신뢰하는 것과 마찬가지로 장소와 물건도 신뢰할 수 있다. 장소는 당신의 심장이 뛰게 만들 수 있다. 특히 비행기를 타고 그곳에 가야 한다면 더욱 그렇다.

어머니는 언제나 사랑에 대해선 걱정하지 않아도 된다고 말씀하셨고, 결혼에 대해 확신을 갖고 계셨다. 하지만 나는 내가 결혼하지 않을 것이라는 것을 알고 있었다. 아이를 원하지 않았을뿐더러, 내가 겪은 똑같은 문제를 개들이 겪게 하고 싶지 않았기 때문이다. 나는 누구에게도 그럴 권리가 없다고 생각한다.

나는 아무 문제 없을 것 같은 사람들에 대해 생각한다. 결혼하여 같이 살다가 죽

었고 그 모든 일이 다 근사하기만 했던 사람들. 그러나 실제로 그런 사람들은 보지 못했다. 사람들은 항상 문제를 가지고 있다. 하다못해 화장실 물이 잘 내려가지 않는다든가 하는 문제라도 말이다.

내게 이상적인 아내는 베이컨을 많이 가지고 있고, 그걸 전부 집에 가지고 와야 하며, 그 밖에 텔레비전 방송국을 갖고 있어야 한다.

나는 옛 전쟁 영화에서 바다 건너 있는 군인과 대리 결혼을 한 여자들이 전화기를 붙잡고 〈달링, 당신 목소리 들려요!〉라고 말하는 장면을 보면서 매혹되곤 했다. 그들이 그대로 그냥 있으면 얼마나 좋을까, 그러면 너무 행복할 것이라는 생각을 했다. 하지만 그들이 진정 원하는 것은 매달 들어오는 수표였을 것이다.

나에게는 전화 친구가 한 명 있다. 우리는 6년 동안 전화로 교제를 해왔다. 나는 업타운에 살고, 그녀는 다운타운에 살고 있다. 아주 근사한 관계다. 우리는 아침에 상대의 기분 나쁜 입 냄새를 맡지 않아도 되고, 그러면서도 다른 모든 행복한 커플처럼 아침마다 멋진 식사를 같이할 수 있다. 나는 업타운에서 직접 페퍼민트 차를 끓이고 영국식 머핀을 중간에서 짙은 갈색이 나게 바삭하게 구운 뒤 마멀레이드를 바르고, 그녀는 다운타운의 커피숍에서 연한 커피와 함께 버터와 꿀 바른 롤 토스트를 기다린다. 색깔이 밝은 쪽에 꿀과 버터를 더 많이 바른 롤 토스트를……. 전화기를 목과 어깨 사이에 끼워 넣고 햇살 좋은 아침 시간을 한가하게 이 얘기 저 얘기 하며 보내고, 집 안 여기저기를 걸어 다니며 이야기할 수도 있고, 끊고 싶으면 언제든 끊을 수 있다. 우리는 애들 걱정을 할 필요 없이, 그냥 전화선 연장만 걱정하면 된다. 우리는 서로에 대해 이해하는 사이이다. 그녀는 12년 전에 한 동성애자와 결혼했는데, 사람들이 남편에 대해 물으면 진흙 사태에 휩쓸려 죽었다고 대답하면서도, 내내 결혼 무효 소송이 끝나기를 기다리고 있다.

사랑의 조짐은 당신 내부의 어떤 화학적인 요소들이 잘못될 때 온다. 그러므로

사랑에는 무엇인가가 있는 것이 틀림없다. 그 화학적인 요소들이 당신에게 무언가를 일으키기 때문에 그렇다.

청년기에 나는 사랑이 뭔가를 알기 위해 애썼다. 학교에서는 가르쳐 주지 않았기 때문에 나는 사랑이 무엇인지, 사랑을 어떻게 해야 하는지 알기 위해 영화로 머리를 돌렸다. 그 시절에는 영화를 통해 사랑에 대한 뭔가를 배웠다고 해도, 어떤 합리적인 결과에 적용할 수 있는 것은 아무것도 없었다. 며칠 전 밤, 나는 영화 「백 스트리트Back Street」의 1961년 판을 텔레비전에서 보고 있었다. 존 가빈과 수전 헤이워드가 주연을 맡았는데, 영화를 보는 동안 내내 아연했다. 왜냐하면 두 사람이 줄곧 하는 말은 그들이 함께한 순간순간이 얼마나 대단했는가 하는 것이었고, 때문에 그 대단한 순간순간은 모든 대단한 순간의 증거라는 것이었다.

그런데 나는 영화란 사람들에게 사람들 사이에 일어나는 일들에 대해 보다 많은 것을 보여 줌으로써 어떻게 사랑을 해야 하는지, 그들이 선택할 수 있는 것은 무엇인지 알게 해준다고 생각했다.

실제로 내가 내 초기 영화에서 하고자 했던 것이 바로 사람들이 어떻게 만나는지, 그들이 할 수 있는 것은 무엇인지, 서로에게 할 수 있는 말은 무엇인지를 보여 주는 것이었다. 내 영화의 주제는 전부 이것이었다. 두 사람이 가까워지는 것. 그것을 보고 주제의 순수한 단순함을 알고 나면 당신은 그것이 무엇을 말하는 것인지 알게 되는 것이다. 그 영화들은 일단의 사람들이 어떻게 행동하는지, 다른 사람들에게 어떻게 반응하는지를 보여 주었다. 그 영화들은 실질적인 사회학적 〈예를 들면〉들이었다. 그 영화들은 다큐멘터리 형식을 취하고 있는데, 당신에게 적용할 수 있다고 생각하면 그것은 하나의 예가 되고, 당신에게 적용되지 않는다면 적어도 하나의 다큐멘터리가 된다. 당신이 알고 있는 누군가에게 적용할 수 있으며, 당신이 그들에게 품고 있는 의문점을 풀어 줄 수 있다.

예를 들면, 「목욕하는 소녀들Tub Girls」에는 욕조 안에서 사람들과 함께 목욕을

해야 하는 여자들이 나오는데 그들은 다른 사람들과 목욕하는 방법을 배웠다. 「목욕하는 소녀들」을 만드는 동안 그들은 목욕탕 안에서 만났다. 그들은 같이 목욕해야 하는 옆 사람에게 자신이 쓰던 바가지를 갖다 주어야 했다. 그래서 겨드랑이에 바가지를 끼고 옮겼다……. 우리는 깨끗한 플라스틱 바가지를 사용했다.

나는 단순한 섹스 영화를 만들려고 하지 않았다. 만일 진짜 섹스 영화를 만들고 싶어 했다면, 꽃이 꽃을 출산하는 모습을 찍었을 것이다. 최고의 러브 스토리는 그저 둥우리 안에 같이 있는 두 마리 새의 모습이다.

최고의 사랑은 〈사랑에 대해 생각하지 않는〉 사랑이다. 어떤 사람들은 섹스를 할수 있고, 진짜로 마음을 텅 비운 다음 섹스로 채울 수 있다. 또 다른 사람들은 마음을 비우지 못한 상태에서 섹스로 마음을 채운다. 때문에 그들은 섹스하는 동안, 계속 생각한다. 〈이것이 진짜 나인가? 내가 진짜 섹스를 하고 있는가? 이건 너무 이상해. 5분 전까지 나는 이 짓을 하지 않았는데 말이야. 조금 지나면 난 이걸 하고 있지 않을 거야. 엄마가 뭐라고 하실까? 사람들은 이걸 하는 걸 어떻게 생각했을까?〉 그래서 첫 번째 유형의 사람들 — 마음을 비운 다음 섹스로 채우고 나서 그다음엔 그것에 대해 생각하지 않는 유형이 더 낫다는 말이다. 두 번째 유형은 긴장을 풀어 주고 다 잊게 만드는 무엇인가를 찾아야 한다. 내 경우, 그 무엇인가는 유머이다.

내가 진짜로 관심 있는 사람들은 웃겨 주는 사람들이다. 어떤 사람이 나를 웃기지 못한다면 그 사람이 지루하게 느껴지기 때문이다. 그러나 당신이 웃기는 것에 가장 큰 매력을 느낀다면 큰 곤란을 겪게 된다. 섹시한 것과는 다르다. 그래서 결국 결정적인 순간에, 당신은 진짜 매력을 느끼고 있는 게 아니고 따라서 실제로 〈그걸〉 할 수 없게 된다. 하지만 나는 그걸 하느니 침대에서 웃겠다. 이불 밑에 들어가서 농담하는 것이, 내 생각에는, 가장 좋은 일이다. 「나 어때요?」「좋아, 그 얘기 아주 재미있어.」「와우, 당신 오늘 밤 진짜 재밌어.」

내가 만일 밤거리의 여인에게 간다면, 나는 그녀에게 돈을 지불하고 농담을 해달라고 할 거다.

때로는 섹스가 닳아 없어지지 않기도 한다. 서로를 위한 섹스가 여러 해 동안 닳지 않는 커플들을 본 적이 있다.

그들은 오랫동안 함께하면서 서로 비슷해진다. 이유는 한쪽이 다른 한쪽을 좋아하고 한쪽의 매너들과 소소한 좋은 습관들을 뽑아 가지기 때문이다. 또 같은 음식을 먹으니까 그렇게 된다.

사람들은 제각각 사랑에 대해 다른 생각을 가지고 있다. 내가 아는 한 아가씨는 이렇게 말했다.「그가 내 입 안에 들어오지 않았을 때, 나는 그가 나를 사랑한다는 것을 알았어요.」

수년 동안 나는 질투보다 사랑에서 더 성공을 거두어 왔다. 나는 항상 질투의 공격을 받는다. 나는 스스로 세상에서 가장 질투심 강한 사람 중 한 명일 거라고 생각한다. 내 왼손이 예쁜 그림을 그리면 내 오른손이 질투를 한다. 왼발이 스텝을 잘 밟으면, 오른발이 질투에 휩싸인다. 입 오른쪽 부위가 맛있는 음식을 먹으면 왼쪽 부위가 질투할 것이다. 저녁 식사 때 다른 사람이 내가 주문한 것보다 더 좋은 음식을 주문하는 걸 보면 나는 질투를 느낀다. 나는 내가 찍은 풍경 사진이 아무리 선명하게 잘 나온 것이라도 폴라로이드로 찍은 것이면, 같은 장면을 인스터매틱 카메라로 찍은 다른 사람의 사진을 보았을 때, 그 사진이 잘 나오지 않았더라도 질투를 한다. 근본적으로, 나는 어떤 것을 맨 처음 선택하지 못하면 미치는 것이다. 나는 또, 단지 다른 사람이 그 일을 하면 질투가 날 것이라는 이유 때문에 전혀 원하지 않은 일들을 한 적이 여러 번 있다. 사실, 나는 항상 물건들과 사람들을 사려고 한다. 단지 다른 사람이 그 물건을 사고 나서 좋은 물건이라는 사실이 밝혀지는 것에 대해 질투를 느끼기 때문에 말이다. 그것이 내 인생의 이야기들 중 하나이다. 텔레비전에 출연하던 시기에 몇 번은 내가 나가지 못한 쇼의 진행자에

대한 질투심으로 불탔었다. 텔레비전 카메라가 켜지는 순간, 내 생각은 오로지 〈내 쇼를 갖고 싶어…… 내 쇼를 갖고 싶어〉였다.

나는 누군가가 나를 사랑한다는 생각이 들 때 신경이 매우 예민해진다. 그리고 〈로맨스〉가 펼쳐질 때마다 신경이 곤두서기 때문에 데이트에 사무실 직원 전부를 데리고 간다. 사무실 직원은 대개 다섯 명이나 여섯 명 정도 된다. 그들이 나를 픽업한 뒤, 우리는 함께 상대 여자를 픽업하러 간다. 나를 사랑해 줘, 내 사무실을 사랑해 줘.

사람들은 모두 엉뚱한 사람에게 굿나이트 키스를 날린다. 나와 동행한 사무실 사람들에게 감사하는 방법 중 하나는 내가 그들의 데이트에 수행인이 되어 주는 것이다. 한두 명이 그 혜택을 누린다. 왜냐하면 그들 중 한두 명이 나와 조금 비슷해서, 아무 일도 일어나지 않기를 바라기 때문이다. 그들은 나에게 말한다, 내가 거기 있으면 아무 일도 일어나지 않는다고. 나는 아무 일도 일으키지 않는다. 어디를 가든. 그들 중 한 사람이 내가 문으로 걸어 들어오는 것을 보고 기뻐한다면 그건 무슨 일인가가 일어나고 있는데, 내가 아무 일도 일어나지 않도록 하는 것을 마냥 기다릴 수 없었기 때문이다. 특히 그들이 이탈리아에서 무일푼이 되어 오도 가도 못하게 되었을 때 그랬다. 이탈리아 사람들이 무슨 일이든 저지르기를 얼마나 좋아하는지 알지 않는가. 나는 그들의 분명한 대책이다.

눈을 감고 사랑에 빠져야 한다. 그냥 눈을 감아라. 쳐다보지 마라.

내가 아는 어떤 사람들은 새로 사람을 사귀는 꿈을 꾸는 데 많은 시간을 소비한다. 일 안 하는 사람들이 이런 생각을 할 시간이 있는 거라고 생각했는데, 그러다가 그들이 그런 데 쓰는 시간이 남의 시간이라는 사실을 알게 되었다. 사무실에서 일하는 대부분의 사람들이 새로운 유혹 방법을 꿈꾸는 동안에도 급료를 받고 있다.

나는 낮은 조명과 트릭 거울을 믿는다. 사람은 자신이 필요로 하는 조명을 쓸 권리가 있다. 덧붙여, 위에서 제안한 대로 당신이 마흔 살에 섹스를 배웠다면, 당신은 낮은 조명과 트릭 거울을 믿는 것이 좋을 것이다.

사랑은 살 수도 있고 팔 수도 있다. 예전에 슈퍼스타 중 하나가 남자한테 차이고 울 때마다 나는 말해 주었다. 「걱정 마. 넌 언젠가 아주 유명해질 거야. 그러면 그놈을 돈으로 살 수 있을 거야.」 결국 내 말대로 되었고, 그녀는 지금 아주 행복하다. 브리지트 바르도는 남자들을 샀다가 차버리는, 사랑을 물건처럼 다루는 진짜 현대적인 여자 중 첫 번째 여자였다. 나는 그런 것을 좋아한다.

요즘 시내에서 가장 멋지게 차려입는 여자들은 밤거리의 여자들이다. 그녀들은 첨단 유행의 옷을 입는다. 예전에는 한물간 옷들을 입고 다녀서 시대에 뒤떨어진 모습이었다. 그러나 지금은 새 의상들을 입고 거리로 나오는 첫 여자들이 그들이다. 그만큼 현명해진 것이다. 지금 밤거리의 여자들은 예전보다 지적인 면에서도 더 우월하다. 그리고 더 자유로워졌다. 한데 그들은 지금도 여전히 그 보기 흉한 숄더백을 메고 다닌다.

섹스와 향수는 재미나는 생각거리이다. 나는 40대에 웨스트사이드의 싸구려 카바레 골목 홍키통크 거리를 걸어 다니며 안에서 내걸어 놓은 8×10사이즈의 여자 사진들을 감상하고 다녔다. 유리 진열창 하나에 사진이 50개쯤 붙어 있었는데, 유광 사진들이라 시간이 흘러도 바래거나 하지 않았기 때문에, 홀 안에 그 여자들이 다 있는지, 아니면 떠난 여자들이 두고 간 사진인지, 메이미 반 도렌[24] 유형 대신, 히피 짓에 물린 퇴물 히피들이 안에 있는지 누구도 알 수 없었다. 업체들이 1950년대에 골라잡고 싶어 했던 여자들에 대한 향수를 가진 손님들에게 그런 여자들을 공급하고 있었는지도 모르겠다.

만사가 너무나 빠르게 변하는 세태에선, 당신이 준비되었을 때 변하지 않고 그대로 있는 당신의 공상 속 이미지를 찾을 기회를 갖지 못한다. 아름다운 레이스 브래지어와

24 Mamie Van Doren(1931~). 미국 여배우. 1940~1950년대의 섹스 심벌이었다.

실크 슬립을 입은 소녀를 그리던 저 모든 남자 애들은 어떨까? 그런 여자가 시골의 구멍가게로 여행을 오지 않는 한, 그들은 자신들이 기대하던 것을 찾을 기회를 갖지 못한다. 그건 없는 것보다 더 못하다.

환상과 의상은 많은 점에서 비슷하다. 하지만 시간과 그 밖의 많은 것들이 그것들을 비슷하지 않게 만들어 왔다. 의류 업자들이 좋은 옷감을 가지고 옷을 만들었을 때에는, 〈이 옷이 내게 맞을까?〉라는 생각 외에는 아무런 생각 없이 양복이나 셔츠를 사는, 평범한 남자가 고급 원단으로 재단된 보기 좋은 옷을 가지고 가게를 떠날 수 있었다.

그러나 임금이 올라가고, 의류 업자들이 좋은 옷 만들기에 정신을 쏟지 않기 시작했지만, 아무도 그 일에 대해 불만을 말하지 않았다. 그래서 그들은 그러한 행태를 한계에 달할 때까지 계속 밀고 갔다. 그 한계란 〈이게 셔츠란 말이야?〉라고 손님들이 말할 때까지이다. 중저가 의류 업자들은 요즘 들어 진짜 허섭스레기를 팔고 있다. 옷이 만들어지는 과정은 아주 고약하다 — 느슨한 박음질에, 안감도 없고 다트도 없으며, 마무리 솔기도 없다. 기초 의복에서 덧옷까지 보기 흉한 합성 섬유로 만든다. (내가 보기에 유일하게 좋은 합성 섬유는 나일론이다.)

때문에 지금은 옷을 살 때 아주 꼼꼼하게 살펴야 한다. 안 그러면 허섭스레기를 감고 다니게 된다. 그야말로 황당하게 헛돈을 쓰는 일이다. 오늘날에는 옷 잘 입은 사람을 보면, 그 사람은 옷과 자기 외모에 대해 생각을 많이 하는 사람이라고 여기면 된다는 말이다. 그런데 실제로는 당신의 외모에 대해 너무 많이 생각하지는 말아야 하기 때문에 그대로 하면 안 된다. 여자들의 경우는 좀 다르다 — 여자들은 남자보다 예쁘게 태어나기 때문에 자기중심적으로 굴지 말고 스스로를 좀 더 가꾸어도 된다. 그러나 자기 외모를 가꾸는 남자는, 대개 매력적으로 보이려고 열심인데, 그것이 오히려 그를 아주 매력 없는 남자로 만든다.

그래서 오늘, 당신의 10대 때의 이상형처럼 보이는 사람이 길거리를 걸어가고 있

는 것을 본다면, 그는 당신의 이상형이 아니라, 당신과 똑같은 이상형을 가진 사람, 그 이상형을 가지거나 그렇게 되는 대신 그 이상형처럼 보이기로 작정한 사람일 것이다. 다시 말해, 그는 가게 안으로 들어가서 당신들 두 사람이 좋아하는 모습을 산 것이다. 그러니 이상형을 잊어라.

모든 제임스 딘들에 대해, 그리고 그게 뭘 의미하는지를 생각해 보라.

트루먼 커포티는 어떤 유형의 섹스는 향수의 전체적이고 완전한 현시라고 말했는데, 나는 그 말이 맞다고 생각한다. 다른 유형의 섹스들도 많거나 적거나 향수를 갖고 있다. 하지만 대부분의 섹스는 무언가를 그리워하는 형태를 취한다고 말하는 편이 안전한 것 같다.

섹스는 때로 당신이 섹스를 원했을 때에 대한 향수이다.

섹스는 섹스에 대한 향수이다.

어떤 사람들은 폭력이 섹시하다고 생각하지만, 나는 결코 그 말을 이해할 수 없다.

〈사랑〉은 어머니의 꿈 해석 책에서 항상 좋은 숫자였다. 내가 어렸을 때 어머니는 숫자 풀이를 하셨다. 내 기억에 어머니는 꿈 해석 책을 갖고 계셨다. 어머니가 간밤에 꾼 꿈을 찾아보면 그 책은 어머니의 꿈이 좋은지 안 좋은지를 말해 주었는데, 그 풀이에 번호가 매겨져 있었다. 그 가운데 〈사랑〉에 대한 꿈들은 언제나 좋은 숫자였다.

당신이 무엇인가를 닮고 싶으면, 그건 당신이 그 무언가를 사랑한다는 뜻이다. 당신이 바위를 닮고 싶을 때 당신은 진짜로 바위를 사랑하고 있는 것이다. 나는 플라스틱 인형을 사랑한다.

사랑스러운 미소를 짓는 사람은 나를 열광하게 만든다. 당신은 무엇이 그들로

하여금 그토록 예쁘게 웃게 만드는지 궁금해해야 한다.

사람들은 화장을 하지 않았을 때 가장 키스하고 싶은 얼굴이 된다. 매릴린의 입술
은 키스하고 싶은 입술이 아니다. 그러나 몹시 사진이 찍고 싶어지는 입술이다.

내 영화 중 하나인 「반항하는 여인들Women in Revolt」은 원래 제목이 〈섹스Sex〉
였다. 지금은 왜 그 영화의 제목을 바꾸었는지 생각나지 않는다. 세 명의 여자 주
인공들이 나오는데, 이름이 캔디 달링, 재키 커티스, 홀리 우들론이었다. 그들은
〈해방〉의 상이한 정도들과 다양한 단계들을 연기했다.

여장 남자들은 예전에 여자들이 소망했던 것과, 어떤 사람들이 아직도 여자들에
게 바라는 것, 그리고 어떤 여자들이 여전히 실제로 바라는 어떤 것을 보여 주는
살아 있는 증거들이다. 여장 남자들은 이상적인 여자 무비 스타를 보여 주는, 움
직이는 기록 보관소이다. 그들은 다큐멘터리 부분을 연기했는데, 대개 자신들의
생활을 살아 있는 대안으로 빛나게 하는 지점까지, 그리고 (너무 밀착되지는 않
게 하면서) 조사할 수 있을 정도로 헌신해 주었다.

개인 병실을 얻으려면 돈을 많이 내야 한다. 그러나 당신이 여장 남자라면 개인
병실을 얻을 수 있다. 병원은 여장 남자인 당신을 다른 환자들로부터 당신을 격
리하려고 한다. 하지만 요즘은 병동을 채울 만큼 많은 것 같다.

나는 완전한 여자로 변신하는 데 시간을 보내는 남자 애들이 좋다. 왜냐하면 그
들은 고자질하는 남자의 징후를 없애려 애쓰고, 여성적인 징후를 빨아들이려고
노력하면서 거의 두 배나 열심히 일해야 하기 때문이다. 나는 그것이 좋은 일이라
는 말을 하는 것이 아니고, 그것이 좋은 생각이라는 말을 하는 것도 아니며, 또한
그것이 의도대로 안 되는 자기파괴적인 행위가 아니라는 말을 하는 것이 아니며,
그것이 남자가 일생 동안 자기 아내에게 할 수 있는, 가장 어리석은 일은 아니라
고 말하는 것도 아니다. 내가 하려는 말은 그 일이 아주 힘든 일이라는 것이다. 당
신은 그들로부터 그것을 뺏을 수 없다. 자연이 당신에게 준 것과 정반대로 보이

게 하는 것은, 그리하여 첫눈에도 판타지밖에 안 되는 모조 여성이 되는 것은 꽤나 어려운 일이다. 그들이 여배우들과 부엌에서 섹스를 하면 그들은 더 이상 배우가 아니었다 — 그냥 우리와 별다를 것 없는 보통 사람이 되었다. 여장 남자들은 어떤 배우들은 여전히 우리 같은 보통 사람들이 아니라는 사실을 일깨워 준다. 한동안 우리는 우리 영화에 많은 수의 여장 남자들을 캐스팅했다. 진짜 여자들은 어떤 일에도 흥분하지 않지만, 여장 남자들은 반대로 아무 일에나 흥분한다는 사실을 알고 있었기 때문이다. 근래 와서는 진짜 여자들이 에너지를 되찾아 가고 있는 것 같다. 그래서 우리는 다시 진짜 여자들을 많이 기용하고 있다.

「반항하는 여인들」에서 재키 커티스는 뉴저지 베이온에서 온 처녀 선생 역을 맡았는데, 〈그녀로서의 그〉는 미스터 아메리카를 구강성교로 만족시키고 난 다음 섹스의 환멸에 관한 최고 명대사를 애드리브했다. 어찌어찌 그 장면을 마친 다음, 가엾은 재키는 자신이 섹스를 했는지 안 했는지도 알 수 없었다. 「이건 수많은 여자들이 남자 친구가 떠나 버렸을 때 자살하는 이유가 될 수 없어……」 재키는 많은 사람들이 섹스가 다른 일들과 마찬가지로 힘든 일이라는 것을 깨달았을 때 느끼는 어리둥절함을 연기한 것이었다.

사람들에게 문제를 일으키는 것은 그들이 갖고 있는 환상이다. 만일 환상을 갖지 않으면 무엇이든 있는 그대로 받아들이기 때문에 문제에 직면하지 않을 것이다. 하지만 그렇게 되면 당신은 로맨스를 가지지 못할 것이다. 로맨스란 그것을 가지지 않은 사람들한테서 당신의 환상을 찾는 것이기 때문이다. 내 친구 중 한 사람은 늘 이렇게 말한다. 「여자들은 나를 사랑한다. 내가 아닌 나로서의 남자를.」

사람은 사랑에 빠지면 모든 것에 대해 더 예민해지기 때문에, 사랑에 빠진 사람과 이야기할 때는 실수하기가 쉽다. 언젠가 한번은 디너파티에서 아주 행복해 보이는 커플과 이야기를 나누었다. 「당신들은 내가 본 어떤 커플보다도 행복해 보여요.」 여기까지는 좋았다. 그런데 몇 마디를 더 하는 바람에 실수를 하고 말았

다.「이야기책에 나오는 꿈의 러브 스토리가 틀림없어요. 당신들이 배꼽 친구 때부터 애인 사이라는 걸 알아요.」그랬더니 그들은 얼굴을 떨구고 딴 데로 가 버렸다. 그리고 그날 저녁 내내 나를 피하는 것이었다. 나중에야 그들이 둘 다 결혼 경력이 여러 번 있었고, 같이 살기 위해 가족을 버린 사람들이라는 것을 알았다.

그래서 사람들의 애정 생활에 대해 말하려면 진짜 신중해야 한다. 사람들이 사랑에 빠지면 그들이 가진 문제들이 전부 일상적인 틀에서 벗어나게 된다. 그러므로 언제 어디에서 말실수를 하게 될지 모른다.

당신이 알고 있는 사람들의 애정 문제에 대해 생각하는 일은 정말 어렵다. 그들의 애정 문제가 그들의 인생 문제와는 너무 다르기 때문이다.

내가 아는 한 여장 남자는 자신을 사랑해 줄 진짜 남자를 기다리고 있다.

나는 항상 자신을 지배해 줄 연약한 남자를 찾고 있는 강한 여자들을 만나게 된다.

나는 환상을 가지지 않은 사람을 보지 못했다. 모든 사람은 환상을 가지고 있음이 틀림없다.

한 영화 제작자 친구가 정곡을 찌르는 말을 했다.「냉정한 사람들은 뭔가를 해낸다.」그의 말이 옳다. 그런 사람들은 진짜로 무슨 일이든 할 수 있고, 또 해낸다.

4 아름다움

나의 초상화. 영원한 아름다움과 일시적 아름다움, 그것들을 가지고 무얼 할 것인가.

청결한 미인. 그저 그런, 좋은 표정. 그대의 표정을 그대로 유지하라.

아름다움의 단조로움.

B: 그 여자 다른 사람 옷을 입은 거예요,

아니면 자기가 직접 사 입은 거예요?

A: 자기 남편 옷이야 — 남편하고 같은 양복점에 다니거든.

그래서 그 두 사람은 늘 옷 가지고 싸우지.

나는 미인이 아닌 사람은 만난 적이 없다.

자기 인생의 한 시기에 어떤 관점에서건 아름다움을 갖지 않는 사람은 없다. 물론 정도의 차이는 있다. 아기였을 때는 얼굴이 예뻤다가 어른이 되고 나니 그렇지 못한 경우도 있고, 그러다가 늙어서 미소를 되찾는 사람도 있다. 몸은 뚱뚱해도 얼굴이 아름다운 사람이 있다. 또 다리는 O형이지만 몸은 아름다운 사람, 여성스러운 몸매를 가졌으면서 젖꼭지가 없는 여자, 남자다운 몸매를 가졌지만 성기는 작은 남자도 있다.

미인들은 일이 쉽게 풀린다고 생각하는 이들이 있다. 하지만 실상 일은 다른 방식으로 풀린다. 외모는 아름답지만 머리는 바보일 수 있다. 외모는 아름답지 않아도 머리는 좋을 수 있다. 따라서 그것은 바보 두뇌와 아름다움에 달린 것이다. 아름다움의 크기, 그리고 바보 두뇌의 크기.

나는 언제나 내가 중얼거리는 소리를 듣는다. 「그 여자 미인이야!」 또는 「그 남자 미남이야!」 또는 「저런 미인이 다 있다니!」 하지만 나는 내가 뭘 이야기하는지 절대 모른다. 솔직히 말해 나는 아름다움이 무엇인지도 모른다. 〈한 사람의〉 미인이 무엇인지에 대해 말하는 것이 아니다. 나는 〈이 사람은 미인이다〉 또 〈저 사람은 미인이다〉라고 말을 많이 한다. 그리고 그것이 나를 묘한 입장에 처하게 한다. 언젠가, 1년 동안 내 다음 영화가 「미인들The Beauties」이 된다는 이야기가 각종 영화 잡지에 나간 적이 있었다. 홍보 효과가 엄청났는데, 그렇게 되자 그 영화에 누구를 캐스팅할지 결정할 수가 없었다. 모든 사람이 미인이 아니라면 아무도 미인이 아니다. 나는 영화 「미인들」에 나올 아이들은 미인이지만 내 다른 영화에 나오는 아이들은 예쁘지 않다고 말하고 싶지 않았다. 때문에 처음으로 되돌아가 영화 제목부터 고쳐야 했다. 전부 잘못된 것이었다.

나는 실제로 〈미인들〉에게는 그다지 관심이 없었다. 내가 진짜 좋아하는 사람들은 〈토커, 말 잘하는 사람들〉이다. 내 눈에 비친 토커들은 아름답다. 〈잘하는 말〉은 내가 좋아하는 것이기 때문이다. 그 단어 자체가 내가 왜 미인보다 토커를 좋아하는지, 내가 왜 촬영보다 녹음을 더 좋아하는지 보여 준다. 수다스러움을 말하는 것이 아니다. 토커들은 무슨 일인가를 하고 있지만 미인들은 그저 무언가로 존재할 뿐이다. 그것이 꼭 나쁘다는 것은 아니고, 그들이 어떤 존재로 있는지를 내가 모른다는 사실이 문제이다. 무슨 일인가를 하고 있는 사람들과 같이 있는 것은 더욱 재미있는 일이다.

자화상을 그릴 때 누구나 그러듯이 나는 내 얼굴에 난 뾰루지는 모두 빼고 그린다. 뾰루지는 일시적인 현상일 뿐 자신의 실제 모습과는 상관이 없다. 항상 오점은 생략하라 — 그것들은 당신이 원하는 그림에 포함되지 않는다.

어떤 사람이 그 시대에 미인이고, 그의 용모가 실로 당당하며, 그런 상태에서 시간이 가고 취향이 바뀌어 10년이 지난다. 세월이 흘렀음에도 그의 용모는 조금도 변하지 않는다. 그리고 스스로를 잘 관리하고 있다. 그렇다면 그는 여전히 미인일 것이다.

슈라프트 레스토랑은, 한 시절의 아름다움을 그대로 갖춘 식당이었다. 그들은, 급기야 그들의 매력이 다하여 대기업에 팔릴 때까지 끊임없이 유행에 뒤떨어지지 않기 위해 보충하고 수정하는 노력을 했다. 하지만 그들이 외관과 스타일을 그냥 유지하고, 그런 스타일이 별로라고 생각되는 시기를 버틸 수 있었다면, 지금쯤 아주 성업하고 있을 것이다. 당신은 자신의 스타일이 유행이 아닌 시기를 버텨 나가야 한다. 왜냐하면 당신의 스타일이 훌륭하다면 그 스타일의 시대가 다시 돌아올 것이고 당신은 한 번 더 인정받는 미인이 될 것이기 때문이다.

어떤 유형의 미인은 당신을 왜소하게 만든다. 그들은 옆에 있는 사람을 스스로 개미처럼 느끼게 만든다. 언젠가 온갖 조각이 들어선 무솔리니 스타디움에 간 적이 있었는데, 그 조각들은 실물보다 커서 내가 한 마리의 개미처럼 느껴졌다.

오늘 오후 미인을 그리고 있었는데, 물감 속에 조그만 벌레 한 마리가 갇혔다. 붓으로 벌레를 떼어 내려고 여러 번 시도하다가 급기야 미인의 입술 위에서 벌레를 죽이고 말았다. 그렇게 미인이 될 수도 있었던 그 벌레는 누군가의 입술 위에 남게 되었다. 내가 무솔리니 스타디움에서 느낀 감정이 그랬다. 한 마리 벌레가 된 것 같았다.

사진 속의 미인들은 실물과 다르다. 당신은 사진 속의 모습처럼 보이기를 원할 것이므로 모델이 되는 일은 어려울 것이다. 당신은 사진처럼 보일 수 없다. 그래서 당신은 사진의 모습을 복사하기 시작한다. 사진은 통상 또 다른 하나의 반차원(半次元)을 들여온다. (영화는 또 다른 하나의 온전한 차원을 들여온다. 스크린 자기[磁氣] 작용은 비밀스러운 것이다. 당신이 영화의 실체와 영화를 만드는 방법을 알아내기만 한다면, 당신은 정말 잘 팔릴 상품을 가진 것이다. 하지만 그것을 스크린에서 보기 전에는 그것이 팔릴 영화라고 단언할 수 없다. 그걸 알려면 스크린 테스트를 해야 한다.)

미인 중에 토커는 별로 없다. 하지만 몇 명 있기는 하다.

미인이 잠잔다. 잠자는 미인.

미인의 문제들. 문제 있는 미인.

미인도 매력이 없을 수 있다. 제대로 된 조명도 없고 타이밍마저 나쁘면 미인이라고 해도 별 도리가 없다.

나는 낮은 조명과 트릭 거울을 믿는다.

그리고 나는 성형외과를 믿는다.

이전에 나는 내 코 모양이 정말 싫었다. 코가 언제나 빨갰고 그래서 샌드페이퍼로 닦아 버리고 싶었다. 가족조차 나를 〈앤디, 빨간 코 위홀라〉라고 불렀다. 나는 세인트루크 병원을 찾아갔다. 의사는 내 비위를 맞추어 주어야겠다고 생각했던 것 같다. 그는 내 코를 문질러 댔고, 병원에서 나올 때 나는 그대로인 코에 밴드를 붙인 상태였다.

병원에서는 전신 마취하지 않고서 스프레이 캔에 든 차가운 액체를 얼굴 전면에 뿌린다. 그다음 샌드페이퍼기를 얼굴 위로 회전시킨다. 끝나고 나면 굉장히 아프다. 딱지가 떨어져 나가기를 기다리면서 두 주일을 집에 있어야 한다. 내가 직접 해보았는데 모공만 커져 버리는 바람에 실망스러웠다.

내 피부의 문제는 그것 하나가 아니었다. 여덟 살 때 나는 얼굴의 멜라닌 색소를 잃었다. 나의 또 한 가지 별명은 〈얼룩이〉였다. 내가 얼굴 색소를 잃은 이유는 이렇다. 한 소녀가 길을 걸어가고 있었는데, 피부가 두 가지 색이었다. 너무나 희한해서 나는 계속 그 아이를 따라갔다. 두 달 뒤 내 피부는 2색이 되었다. 그 여자애는 내가 모르는 애였고, 그냥 길거리에서 마주쳤을 뿐이었다. 나는 의과 대학생한테 물어보았다. 2색 피부 여자애를 쳐다보기만 해도 피부 색깔이 그렇게 되느냐고. 그는 아무 대꾸도 하지 않았다.

20년 전인가, 조젯 클린저 피부과에 갔다. 여의사 조젯은 진료를 거부했다. 남성과를 개설하기 전이었고, 그녀는 나를 차별 대우했다.

만약 사람들이 화장품을 바르고, 족집게로 털을 뽑고 빗질하고, 찌르고, 접착제 붙이고 하면서 일생을 보내고 싶어 한다면 그것 역시 좋은 일이다. 어쨌거나 그들이 할 일이 생긴 것이니까.

때로 신경 쇠약증에 걸린 사람들이 무척 아름답게 보이기도 한다. 그것은 그들의 움직임과 걸음걸이에 연약한 무엇인가가 있기 때문이다. 그 무엇인가가 그들을 더 아름답게 만드는 어떤 분위기를 만들기 때문이다.

사람들은, 어떤 미인들은 침대에 누워 있으면서 침대에서 하는 일을 하지 않을 때 아름다움을 잃는다고 말한다. 하지만 나는 그런 말을 믿지 않는다.

당신이 어떤 사람에게 관심이 있고 그가 당신한테 관심이 있는 것 같으면, 그가 당신이 가진 미적 결함들을 눈치채지 못하길 바라지 말고 문제를 전부 끄집어내어야 한다. 예를 들어, 짧은 다리처럼 인위적으로 바꿀 수 없는, 영원한 미적 문제를 가지고 있을 수도 있다. 그럴 때는 그냥 말하라. 「아마 당신도 보셨겠지만,

내 다리는 몸 전체의 길이에 비해 너무 짧아요.」 다른 사람이 그 문제를 발견하게 하지 말아야 한다. 일단 발설하고 나면 이후의 관계에서 더 이상 문제로 등장하지 않으며, 만약 문제가 되었을 때도 당신은 이렇게 말할 수 있다. 「그래요, 그건 처음에 이미 말씀드린 건데요.」

한편, 일시적인 문제가 발생할 때도 있다 — 새 뾰루지가 났다든가, 머리칼에 윤기가 없어졌을 때, 잠을 못 자서 눈이 충혈되었을 때, 허리둘레에 살이 5파운드 정도 더 붙었을 때처럼 일시적인 문제가 생길 수 있다. 이 경우에도 그 문제가 무엇이든 먼저 그 점을 지적해야 한다. 지적하지 않으려거든, 말로 하라. 「이번 달 들어 머리카락 색깔이 아주 탁해요, 친구가 화났을 거예요.」 또는 「크리스마스 전후해서 러셀 스토버 초콜릿을 먹었더니 허리께에 살이 5파운드나 붙었어요. 하지만 바로 뺄 거예요.」 만일 당신이 이런 일시적인 문제를 말해 주지 않으면 다른 사람들은 당신이 처음부터 그런 줄 안다. 특히 방금 만난 사람이라면 당신의 외모가 원래 그런 줄 알 것이다. 그 사람은 이전에 당신을 만난 적이 없다는 사실을 상기해야 한다. 따라서 그의 생각을 바로잡아 예전의 모습을 상상하게 하느냐 그러지 않느냐 하는 것은 당신에게 달려 있다. 머리에 윤기 있을 때의 모습이 어떤지, 살찌기 전의 모습은 어땠는지, 드레스에 얼룩이 묻지 않았을 때의 모양이 어땠는지를 상기시켜 주어야 한다. 더 나아가 지금 입고 있는 옷보다 훨씬 더 좋은 옷들이 옷장에 있다는 이야기를 하는 것이다. 그 사람이 정말 당신을 좋아한다면, 당신이 일시적으로 겪고 있는 미적 문제가 없을 때 어떤 모습일지를 기꺼이 떠올릴 것이다.

안색이 원래부터 창백하다면, 볼터치를 더 많이 해야 한다. 코가 크다면 그것을 강조하고, 뾰루지가 났다면 그것이 두드러져 보이게 크림을 발라라 — 〈나 뾰루지 크림 발랐어!〉라고 말하는 듯이. 그러면 그게 원래부터 있던 것이 아니라는 것을 알 것이다.

나는 항상 생각한다. 사람들이 길에서 언제 다른 사람을 돌아보게 되는지에 대해.

그건 사람들로부터 어떤 향을 맡을 때이다. 나는 사람들이 향기 때문에 자꾸 뒤돌아보는 것이라고 생각한다.

다이애나 브릴랜드는 10년 동안 『보그』의 편집장을 지낸, 세상에서 가장 아름다운 여인 중 한 명이다. 그것은 그녀가 다른 사람의 눈을 두려워하지 않고 자신이 원하는 대로 하기 때문이다. 트루먼 커포티는 다른 면에서 그녀의 아름다움을 보았다. 다이애나가 무척 청결하며, 그 점이 그녀의 아름다움을 더해 주었다는 것이다. 아마도 그것이 그녀가 가진 아름다움의 근본일 것이다.

청결을 유지하는 것이야말로 정말 중요한 문제이다. 진짜 미남 미녀들은 몸 관리를 잘하는 사람들이다. 그들이 무슨 옷을 입고 있는지, 누구와 함께 있는지, 얼마짜리 보석을 걸치고 있는지, 옷값이 얼마인지, 화장이 얼마나 완벽한지, 그런 것은 조금도 문제가 되지 않는다. 청결하지 않으면 아름답지 못하다. 세상에서 가장 평범하거나 유행을 모르는 사람일지라도 몸 관리를 잘하면 아름다울 수 있다.

1960년대에는 내가 아는 많은 사람들이 겨드랑이에서 나는 냄새가 매력이라고 생각하는 것 같았다. 그들은 물빨래하는 옷은 입지 않았다. 항상 드라이클리닝하는 옷 — 새틴, 유리질 섬유, 벨벳 — 이었다. 문제는 그 옷들을 한 번도 드라이클리닝하지 않았다는 데 있었다. 게다가 더 심각한 문제는 사람들이 전부 스웨이드 옷, 인조 가죽 옷을 입었고, 그런 천으로 만든 옷은 빨지 않는다는 것이었다. 나 역시 한동안 스웨이드와 가죽 바지를 입었다. 그런 옷은 깨끗하다는 느낌을 주지 못한다. 게다가 보온이 되지 않는 한, 동물 가죽을 입는다는 것은 여하튼 퇴보를 뜻한다. 나는 의류 업자들이 왜 모피같이 따뜻한 옷감을 아직까지 발명하지 못하는지 이해가 안 된다. 때문에 나는 그 퇴보 시기를 지난 뒤에 블루진으로 되돌아갔다. 그랬더니 아주 행복했다. 블루진은 입을 수 있는 옷 중에서 가장 깨끗한 것이다. 빨수록 더 좋아지기 때문이다. 게다가 블루진은 본질적으로 너무나 미국적인 옷 아닌가.

아름다움은 그 사람의 처신과 환경과 깊이 연관되어 있다. 그(그녀)가 있는 장소, 입고 있는 옷, 주위의 사물, 층계를 내려올 때 어떤 화장실에서 나오는가에 따라 그가 지닌 아름다움이 달라지기도 한다.

보석은 아름다움을 크게 좌우하지 않지만 더 아름다워진다는 기분이 들게 해준다. 만일 당신이 어떤 사람에게 보석을 걸쳐 주고 아름다운 옷을 입히고, 아름다운 가구와 아름다운 그림들이 걸린 집에 들여놓았을 때, 그 사람 자체는 그대로일지 모르지만, 그가 생각하는 자신은 더 아름다워질 수 있는 것이다. 그러나 아름다운 사람에게 누더기를 걸치게 한다면, 그 역시 흉해 보일 것이다. 이처럼 아름다움을 잃을 가능성은 항상 존재한다.

위험에 처한 아름다움은 더욱 아름다울 수 있지만, 쓰레기 속에 들면 추해진다.

그림을 아름답게 만드는 것은 물감을 칠하는 방법에 달려 있다는 걸 알지만, 여인들이 화장하는 방법은 이해하지 못하겠다. 입술에 칠을 하면 입술은 두꺼워진다. 립스틱과 메이크업과 파우더와 섀도 크림, 모두 마찬가지이다. 보석도 그렇다. 다들 너무 무거워 보인다.

아이들은 항상 아름답다. 굳이 나이를 말한다면, 여덟 살까지 애들은 언제나 예쁘다. 안경을 쓰고 있어도 예쁘게 보인다. 애들 때는 코의 모습이 완벽하다. 시선을 끄는 힘이 없는 아기를 나는 아직까지 보지 못했다. 그 조그만 기관들과 연한 피부. 이는 동물에도 적용되는 말이다 — 새끼라면 어떤 새끼든 보기 싫은 놈을 나는 보지 못했다. 아기들은 예쁘기 때문에 보호받는다. 다치게 하고 싶은 마음이 들지 않기 때문에 그렇다. 이는 동물에도 적용되는 말이다.

아름다움은 섹스와 아무 연관이 없다. 아름다움은 아름다움과 상관있어야 하고, 섹스는 섹스와 상관있어야 한다.

어떤 사람이 아름답지 않을 때, 주머니에 유머를 조금 넣어 가지고 다니면 보탬이 될 수 있다. 유머 주머니가 많을수록 좋다.

미남 미녀는 때로 평범하게 생긴 사람보다 더 오래 당신을 기다리게 한다. 아름

다움과 평범함 사이에는 큰 시간차가 있기 때문이다. 또한, 미인들은 사람들이 자신을 기다려 줄 것이라는 것을 안다. 그래서 그들은 늦어도 별로 당황하지 않고, 그래서 더 자주 늦는지도 모른다. 그러나 그들이 도착할 때는 대개 미안함을 느끼며, 늦은 것에 대한 변명을 하는 모습을 보면 진짜 사랑스럽다. 그런 경우 더 아름다워 보인다. 이것은 고전적인 증후군이다.

나는 항상 재미있는 말을 잘하는 여자가 아름다울 수 있는지 알고 싶었다. 엄청 매력 있는 여자 코미디언이 더러 있지만, 그녀들을 아름다운 사람으로 부를 것인지, 재미있는 사람으로 부를 것인지 택해야 한다면 당신은 아마 재미있는 사람으로 부를 것이다. 때로는 지극한 미인은 유머 감각이 전혀 없다는 생각이 들기도 한다. 하지만 메릴린 먼로를 떠올리면, 그녀는 최고로 재미있는 말들을 남겼다. 그녀가 자신에게 맞는 코미디 분야를 찾았다면 아주 많은 재미를 선사했을 것이다. 그리고 우리는 오늘날 〈메릴린 먼로 쇼〉에서 골격을 따온 촌극을 보며 웃고 있을지도 모른다.

한번은 어떤 사람이 내가 만난 사람 중에서 가장 아름다운 사람이 누구인지 말해 보라고 한 적이 있다. 명백하게 미인이라고 지적할 수 있는 사람들은 영화배우들이다. 그런데 실제로 그들을 만나 보면, 그렇게 미인들도 아니다. 당신의 기준은 현실로서 존재하지 않는다. 현실 속의 배우들은 그들이 영화 속에서 세운 기준에 미치지 못한다.

지난 몇 십 년 동안 활동했던 빼어난 미모의 여배우들 중에는 아름답게 늙어 가는 이도 있고, 다소 덜 아름답게 늙는 이도 있다. 오래전에 같은 영화에서 아름다운 모습으로 나왔던 두 여배우가 있다. 지금 그들 중 한 여인은 나이 든 여자처럼 보이고 또 그렇게 행동하는데, 다른 한 여인은 여전히 젊고 소녀처럼 행동한다고 하자. 내 생각에는, 그런 것들이 별로 큰 문제가 안 된다. 역사가 영화 속 아름다운 순간의 그녀들을 기억할 것이기 때문이다 — 나머지는 비공개이다.

그저 그런 모습은 내가 좋아하는 모습이다. 내가 만일 너무 〈나쁘게〉 보이기를

원하지 않는다면, 나는 〈그저 그렇게〉 보이기를 바랄 것이다. 그것이 외모에 관한 나의 두 번째 선택이다.

안경을 쓰는 것이 무엇을 의미하는지에 대해 나는 항상 생각한다. 안경에 익숙해지면 당신은 당신이 실제로 어느 정도 멀리 볼 수 있는지를 알 수 없다. 나는 안경이 발명되기 전 사람들의 생활을 생각한다. 모든 사람이 자기 시력에 따라 다르게 사물을 보았을 것이므로 매우 기묘했을 것이다. 지금은 안경이 사람들의 시력을 2.0~2.0으로 표준화한다. 이는 모든 사람을 더 비슷하게 만드는 한 본보기이다. 안경이 없다면 사람들은 서로 상이한 층위에서 사물을 볼 것이다.

스스로의 무게만큼 머리도 좋다고 생각하는 뚱뚱이 그룹에서, 〈매력 있는〉, 〈영리한〉, 〈예쁜〉 같은 단어들은 모두 혹평하는 말이다. 삶의 모든 가벼운 것들은, 그것이 가장 중요한 것들이라 해도 낮게 평가된다.

체중은, 잡지들이 떠들어 대는 것처럼 그렇게 중요한 것이 아니다. 나는 약품 캐비닛의 거울로 얼굴만 보고 어깨 아래는 보지 않는 한 아가씨를 알고 있다. 그녀는 4백 파운드에서 5백 파운드 정도 나가는 몸의 소유자이다. 그런데 그녀는 몸 전체를 보지 않고 아름다운 얼굴만 보기 때문에 자신이 미인이라고 생각한다. 나 역시 그녀가 미인이라고 생각한다. 그렇게 하는 이유는 내가 사람들의 자기 이미지에 근거해 그들을 받아들이기 때문이며, 또한 그들의 자기 이미지란 객관적인 모습보다 스스로를 어떻게 생각하느냐에 따라 달라지기 때문이다. 누가 알겠는가. 그녀의 체중이 6백 파운드까지 나갈는지. 하지만 그녀가 개의치 않으면 나도 신경 쓰지 않는다.

그러나 당신이 체중에 무관심할 수 없다면, 앤디 워홀식 뉴욕 다이어트를 실행해 보라. 나는 레스토랑에서 음식을 주문할 때 내가 좋아하지 않는 것을 주문한다. 그렇게 해서 다른 사람들이 먹을 때 가지고 놀 거리를 만든다. 그런 다음 레스토랑이 아무리 세련된 곳이라 해도 개의치 않고 웨이터에게 음식을 접시째 싸달라고 조른다. 일행과 함께 레스토랑을 나가면 나는 길 위 어딘가 음식을 놓고 갈 수

있는 구석 자리를 찾는다. 뉴욕에는 쇼핑백에 자기의 생활 필수품을 다 넣어 가지고 다니는 노숙자들이 너무 많기 때문이다.

그렇게 해서 나는 체중을 내리고 균형 잡힌 몸매를 유지한다. 나는 노숙자들 중 누군가가 창문 선반에서 프랑스식 개구리 요리를 발견할지도 모른다는 생각을 한다. 그러나 그 사람들이 나만큼이나 내가 주문한 그 음식을 좋아하지 않을지, 먹다 만 호밀 빵이라도 찾기 위해 버려진 그 음식을 들여다볼지는 알 수 없는 것이다. 사람 일은 모르는 것이다. 그들이 좋아하는 것이 무엇인지, 그들한테 해주어야 하는 일이 무엇인지, 당신은 결코 알 수 없다.

이것이 앤디 워홀식 뉴욕 다이어트이다.

나는 신선한 마늘과 신선한 바질, 신선한 타라곤을 찾기 위해 며칠씩 보내면서도, 소스용으로는 토마토 캔을 쓰는 요리사들을 알고 있다. 그들은 괜찮다고 말을 하지만 나는 그것이 괜찮지 않다는 것을 알고 있다.

인간과 문명이 타락하고 물질적이 되면, 사람들은 언제나 자신들의 외형적인 아름다움과 부를 지적하면서, 그들의 삶이 나쁘다면 그렇게 건강하고 그렇게 부유하고 아름답지 않을 것이라고 말한다. 예컨대 황금 소를 숭배했던 성서 속 사람들, 그리고 인간의 몸을 숭배했던 그리스인들이 그랬다. 그러나 미와 부는 인간이 잘 살고 있다는 것과는 상관이 없다. 암에 걸린 미인을 떠올려 보라. 살인자들 중 많은 사람이 잘생겼다는 사실을 상기하라.

어떤 이들은, 심지어 지적인 사람들조차, 폭력이 아름다울 수 있다고 말한다. 그러나 나는 그 말을 이해할 수 없다. 아름다움은 순간적인 것이고, 나에게는 그 순간들이 결코 폭력적이었던 적이 없다.

어떤 새로운 아이디어.

어떤 새로운 모습.

어떤 새로운 섹스.

어떤 새로운 속옷 한 벌.

시내에는 새로운 여자들이 많이 있어야 하고, 또 항상 있다.

빨간 바다가재의 아름다움은 끓는 물에 던져졌을 때 온다……. 자연은 사물을 변질시킨다. 탄소는 다이아몬드로 변하고, 먼지는 황금으로 변한다……. 코에 코걸이를 걸면 멋지다.

해변에 있을 때 모래가 얼마나 아름다운지, 바닷물이 모래를 쓸어 내다가 바로 세우는 모습이 얼마나 아름다운지, 나무와 풀들이 모두 얼마나 위대해 보이는지 나는 이해시킬 수 없다. 나는 자연을 소유하고 자연을 파멸시키지 않는 것이, 누구나 소유하기를 원하던, 가장 아름다운 예술이라고 생각한다.

도쿄에서 가장 아름다운 것은 맥도널드 햄버거 가게이다.

스톡홀름에서 가장 아름다운 것은 맥도널드 햄버거 가게이다.

피렌체에서 가장 아름다운 것은 맥도널드 햄버거 가게이다.

베이징과 모스크바에는 아직 아름다운 것이 없다.

아메리카는 진실로 아름다운 곳이다. 그러나 모든 사람에게 돈이 충분히 있으면 더 아름다울 것이다.

아름다운 사람들이 수용된 아름다운 감옥.

사람들은 저마다 미에 대한 감각이 다르다. 나는 사람들이 자신에게 영 어울리지 않은 옷을 입은 것을 보면, 그들이 그 옷을 사면서 이렇게 생각하는 순간을 상상해 본다. 〈이 옷 멋지다. 이 옷 맘에 들어. 이걸 사야지.〉 그들이 머릿속에서 밤색 폴리에스테르 와플 아이언 바지나, 반짝이 글씨로 〈Miami〉라고 쓰인 아크릴 홀터넥톱을 사게 만드는 것이 무엇인지 상상도 할 수 없다. 무엇이 그들로 하여금 〈Chicago〉라고 쓰인 홀터넥톱이 아름답지 않다고 거부하게 만드는지 궁금하다.

어떤 사람에게 특정한 감각적 반응을 일으킨 사소한 일들, 예를 들어 그 사람의 모습이나 말하고 행동하는 방식이 그것을 다른 사람이 했을 경우에도 같은 반응을 일으킬지 아무도 단언할 수 없다. 며칠 전 밤에 나는 한 숙녀와 자리를 같이

했는데, 그녀는 우리 둘 다 아는 어떤 사람에 대해 갑자기 기분 나빠 하더니, 그의 외모를 마구 씹기 시작했다 — 팔이 가느다랗다느니, 얼굴에 여드름이 많다느니, 자세가 나쁘다느니, 눈썹이 두껍다느니, 코가 크다느니, 옷을 잘 못 입는다느니……. 나는 어쩔 줄 몰랐다. 왜냐하면 그녀가 그의 그런 점을 못마땅하게 여긴다면 나의 그런 점을 어떻게 보는지 알 수 없었기 때문이었다. 나도 팔이 가늘고 여드름이 나 있었는데, 그녀는 나의 문제점은 보지 못했다. 사소한 일들이 사람들 마음속에 어떤 반응을 일으킨다. 하지만 과거에 그들이 어떤 사람을 그토록 좋아하게 또는 싫어하게 한 것이 무엇인지, 그리하여 그들에 관한 모든 것을 좋아하게 또는 싫어하게 한 것이 무엇인지는 알 수 없다.

때로 어떤 사물이 단지 그것이 주변에 있는 것과 다르다는 사실 때문에 아름답게 보일 수 있다. 창틀 아래의 작은 화단에 흰색 피튜니아가 여러 포기 자라고 있는데, 그중에 빨간색 피튜니아가 한 포기 있을 때, 그것은 빨갛다는 이유 때문에 아름답게 보일 수 있다. 그 반대도 마찬가지이다.

당신이 스웨덴에 가 있는데, 마주치는 사람마다 모두 아름다운 사람이어서, 급기야 고개를 돌릴 필요조차 없게 되었다고 치자. 다음 사람 역시 아름다운 사람일 것을 알기 때문에 고개 돌리는 수고조차 할 필요가 없다. 아름다움이 지겹게 느껴지는 그런 곳에서 아름답지 않은 사람을 보면, 그가 아름다움의 단조로움을 깨기 때문에 아름답게 보인다.

나에겐 언제나 아주 아름다운 것으로 보이는 세 가지 물건이 있다. 발이 편한 오래된 내 구두, 내 침대, 해외에서 귀국할 때 거치는 미합중국 세관.

5 명성

FAME

나의 오라. 텔레비전 마법. 역에 맞지 않는 사람. 팬과 열광자. 엘리자베스 테일러.

B: 저 사람들이 원하는 게 뭐지요?

A: 내가 레코드에 녹음을 하길 바라지.

그들은 내 목소리가 노래하는 듯한 소리를 내게 만들 거야.

A: 텔레비전에 나온 너의 데일리 뉴스 광고 방송 좋더라.

열다섯 번이나 봤어.

최근 몇몇 회사에서 내 〈오라〉 구입에 관심을 보였다. 그들은 내 상품은 원하지 않았다. 그들은 〈우리는 당신의 오라를 원합니다〉라는 말을 계속했다. 나는 그들이 원하는 것이 무엇인지 알 수 없었다. 그런데 그들은 그걸 사는 데 주저 없이 돈을 내놓으려고 했다. 그래서 나는 누군가 나의 것을 사는 데 기꺼이 돈을 내려 한다면, 그것이 무엇인지 알아내야 한다고 생각했다.

나는 〈오라〉란 누군가 나 아닌 다른 사람만이 볼 수 있고, 또 그들이 원하는 만큼만 볼 수 있는 것이라고 생각한다. 그것은 다른 사람들의 눈으로만 볼 수 있다. 당신은 당신이 잘 알지 못하거나, 전혀 모르는 사람에게서만 아우라를 볼 수 있다. 며칠 전 나는 사무실 사람들 모두와 함께 저녁 식사를 하고 있었다. 사무실 녀석들은 나를 발가락 사이에 낀 때처럼 취급한다. 왜냐하면 날마다 나를 보아, 나를 너무 잘 알기 때문이다. 그런데 누군가가 나를 한 번도 본 적이 없는 사람을 데리고 온 것이다. 그는 나와 함께 저녁을 먹는다는 사실이 믿기지 않는 듯했다. 다른 사람들은 모두 나를 보고 있는데, 그 친구는 나의 〈오라〉를 보고 있었다.

당신이 누군가를 길거리에서 본다고 할 때 그 사람이 실제로 어떤 오라를 갖고 있을 수 있다. 하지만 그 사람이 입을 열면 오라는 사라진다. 〈오라〉는 입을 열기 전까지만 존재한다.

최고의 명성을 가진 이들은 자기 이름을 가게에 붙인 사람들이다. 나는 자기 이름을 가게에 붙인 아주 큰 가게 주인들이 정말 부럽다. 예를 들면, 마셜 필드[25]와 같은 사람. 하지만 유명하다는 것이 그렇게 중요하지는 않다. 내가 만일 유명하지 않았더라면 나는 앤디 워홀이라는 이름 때문에 총에 맞지 않았을 것이다. 군

25　미국 백화점 체인 마셜 필즈Marshall Field's의 창업주. 마셜 필드와 리바이 지글러 라이터Levi Ziegler Leiter가 일리노이 주 시카고의 스테이트 가에 공동 설립한 백화점으로, 1881년에 필드가 모든 지분을 인수했다. 이후 성장을 거듭하여 미국 여러 도시에 체인을 두고 있다. 본사는 시카고에 있다.

대에 있었다면 총에 맞을 수도 있었을 것이다. 아니면 나는 뚱보 선생으로 살았을 수도 있다. 어느 누구도 어떻게 되었을지 모른다.

유명해서 좋은 것도 있다. 유명 인사가 되면 큰 잡지들을 모두 읽을 수 있고 기사 속의 사람들을 모두 알 수 있다. 페이지를 넘기고 또 넘겨도 계속해서 당신이 만난 사람들이 나온다. 나는 그런 유형의 독서를 좋아하고, 그것은 유명해서 좋은 이유 중에 가장 좋은 이유이다.

나는 뉴스의 주인이 누군지 모르겠다. 만일 당신 이름이 뉴스에 나오면, 그 뉴스와 관련하여 당신이 어떤 보상을 받아야 한다고 생각한다. 왜냐하면 그 뉴스는 당신의 것이고, 신문들은 그 기사를 취해 상품으로 팔기 때문이다. 하지만 신문들은 늘 자신들이 당신을 도와주는 것이라고 말한다. 그 또한 사실이다. 그러나 사람들이 기사에 뉴스를 제공하지 않는다면, 그리고 모든 사람이 자신들의 뉴스를 내놓지 않는다면 뉴스는 아무 기삿거리도 얻지 못할 것이다. 그러므로 두 당사자는 서로 보상을 해주어야 할 것 같다. 하지만 나는 아직도 명쾌하게 답을 얻지 못했다.

내가 읽은 나에 대한 기사 중에 가장 잔인한 기사는 총격을 당했을 때 나온 『타임』지 기사였다.

인터뷰 기사들은 전부 미리 결정되어 있다는 것을 나는 안다. 그들은 당신과 대담을 나누기도 전에 당신에 대해 무엇을 쓸 것인지, 당신에 대해 어떻게 생각해야 할지 알고 있다. 결국은 그들은 기사에 담으려고 이미 작정한 것들을 보강하기 위해 여기저기서 어록과 디테일을 찾고 있는 것뿐이다. 멋모르고 인터뷰에 나갈 경우, 당신이 만나는 기자들이 어떤 기사를 쓸지 당신은 결코 추측할 수 없다. 친절하고 명랑한 기자들이 심술궂은 기사를 쓸 수 있으며, 당신 생각에 당신을 미워하는 것 같은 기자가 재미있고 친절한 기사를 쓸 수도 있다. 때문에 정치인과 이야기하는 것보다 기자와 이야기하는 것이 더 어렵다.

어떤 기자가 심술궂은 기사를 쓰면, 그것이 사실이 아니라는 것을 누구에게 말할

것인가. 그래서 나는 언제나 그것을 그냥 내버려 둔다.

나는 신문사마다 다른 자서전을 제공한다. 그럴 때 사람들은 내가 매체들을 〈놀린다〉고 말한다. 나는 잡지사마다 다른 정보를 준다. 그렇게 하면 사람들이 어디에서 정보를 얻는지 알 수 있다. 다시 말해, 일종의 추적기인 셈이다. 그 방법을 통해 나는 내가 어떤 말을 했다고 하는 사람들에게 그들이 그것을 어떤 잡지, 혹은 신문에서 읽었는지 말해 줄 수 있다. 때로 몇 년의 시간이 지난 뒤 재미있는 정보 조각들이 나에게 되돌아오곤 한다. 한 인터뷰어가 이런 말을 한다. 「당신은 레프락 시가 세계에서 가장 아름다운 곳이라고 말한 적이 있지요.」 이런 경우, 나는 언젠가 『아키텍추럴 포럼Architectural Forum』지에서 내가 한 이야기를 그가 읽었다는 사실을 알게 된다.

맞는 매체에 맞는 기사가 나가면 실로 당신은 몇 달 또는 몇 년 동안 저 높은 곳에 띄워져 있을 수 있다. 나는 12년 동안 그리스테데스 식품 체인점 부근에 살았는데, 날마다 거기 가서 원하는 물건을 집어 들고 통로 사이를 어슬렁거렸다. 그것은 내가 진짜 좋아하는 의식이었다. 12년 동안 거의 날마다 그렇게 했다. 그러던 어느 날 오후, 「뉴욕 포스트」지가 여배우 모니크 반 부렌, 러시아 출신의 남자 무용가 루돌프 누레예프, 그리고 내 사진을 전면에 컬러로 내보냈다. 그 일이 있고 나서 그 식품점에 갔더니 물품 정리원들이 모두 소리를 질렀다. 「그가 왔어!」 그다음에 하는 말은, 「내가 그랬잖아, 그 사람이라고!」 나는 그곳에 두 번 다시 가고 싶지 않았다. 그 뒤에 또 한 번 내 사진이 『타임』지에 나가고 난 뒤에는 일주일이나 공원에 개를 데리고 나갈 수 없었다. 사람들이 손가락으로 나를 가리켜 댔기 때문이다.

1년 전까지 나는 이탈리아에서는 전혀 알려져 있지 않았다. 독일과 영국에서는 꽤나 알려져 있어 나는 그 나라들에는 더 이상 가지 않는다. 하지만 이탈리아 사람들은 내 이름 철자도 잘 모른다. 그런데 『루오모 보그L'Uomo Vogue』지에서 우리 슈퍼스타 중 한 사람으로부터 내 이름의 철자를 알아냈다. 그녀

는 아마 그 잡지의 사진 기자 중 한 명과 사귀기 시작한 것 같았는데 — 내 짐작에, 같이 자는 사이였다 — 여하튼 그 기자는 내 이름의 정확한 철자를 『루오모 보그』지에 알려 주었고, 그다음에는 내 영화 제목과 내 그림의 사진을 내보냈다. 그 바람에 나는 이탈리아에서 일대 유행이 되었다. 한번은 리비에라 반대편에 있는 보이사노라는 조그만 마을에 간 적이 있었다. 지방 신문 판매점의 테라스에서 아페리티프를 한 잔 마시고 있었는데, 고등학생 정도 되어 보이는 젊은 친구가 다가오더니 이렇게 말하는 것이었다. 「안녕하세요, 홀리 우들론[26]은 잘 있나요? 앤디.」 나는 기절할 뻔했다. 그 애는 영어 단어를 다섯 개 알고 있었다. 그리고 그중 네 개는 〈FLESH〉, 〈TRASH〉, 〈HEAT〉, 그리고 〈DALLESANDRO〉[27]였다. 마지막 것은 이탈리아어이기 때문에 치지 않아도 되겠지만.

나는 토크 쇼 진행자들한테 관심이 많다. 내가 아는 어떤 사람은 토크 쇼 진행자들이 자신들의 쇼에 내보내는 사람을 보기만 해도, 또 그들이 던지는 질문만 듣고서도 그들이 어디서 왔는지, 어떤 학교를 다녔고, 어떤 종교를 가졌는지 알 수 있다고 한다. 나도 텔레비전에 비친 모습만으로 그 사람의 모든 인적 사항을 알 수 있으면 좋겠다 — 그들이 가진 문제가 무엇인지 알 수 있다면 좋겠다. 당신이 토크 쇼를 보면서 다음 사항들을 즉각적으로 알 수 있다고 상상해 보라.

〈이 사람의 문제는 미인이 되는 것이다.〉

〈이 사람의 문제는 부자를 미워하는 것이다.〉

〈이 사람의 문제는 발기시키지 못하는 것이다.〉

〈저 사람의 문제는 비참해지는 것이다.〉

〈이 사람의 문제는 지적인 사람이 되는 것이다.〉

그리고 이런 것도 알아낼 수 있을 것이다.

26 Holly Woodlawn (1946~). 여장 남자 배우이자 〈팩토리〉의 슈퍼스타였다.

27 앞의 세 단어는 워홀이 연출한 영화 제목이며 뒤는 그 영화에 등장한 배우의 이름이다.

〈왜 다이나 쇼어[28]는 아무 문제도 없는가.〉

나는 화면만 보고서도 어떤 사람의 눈동자 색깔을 알 수 있으면 소름 돋을 만큼 좋을 것 같다. 아직까지 컬러텔레비전은 그걸 알아내기에 충분하지 못하기 때문에 하는 말이다.

어떤 사람들은 텔레비전의 마법에 걸려 있다. 그들은 사생활에서는 완전히 따로 흩어져 있지만, 카메라가 돌아가면 완전히 함께 있다. 그들은 방송이 시작되기 전에 자신 없고 초조해하고, 광고 방송이 나가는 동안 자신 없고 초조해하며, 방송이 모두 끝날 때 역시 자신 없고 초조해한다. 그러나 카메라가 그들을 찍는 동안, 그들은 평정을 유지하고, 자신 있어 보인다. 카메라가 그들을 켜기도 하고 끄기도 하는 것이다.

나는 함께 있어 본 적이 없기 때문에 따로 떨어진 적도 없다. 그냥 앉아서 이렇게 말하고 있다. 「나는 기절할 거야. 난 기절할 거야. 나는 내가 기절할 걸 알고 있어. 나 아직 기절 안 했나? 난 기절할 거야.」 나는 토크 쇼나 다른 프로그램에 나가면 진행자가 무슨 질문을 던질지, 내 입에서 무슨 말이 나갈지 아무런 생각도 할 수 없다 ─ 내가 생각할 수 있는 것은 이것뿐이다. 〈이거 생방송인가? 그런가? 그러면 잊어버려. 난 기절할 거야. 난 기절하기를 기다리고 있어.〉 이것이 내 생방송 의식의 흐름 외양이다. 녹화는 또 다르다.

그리고 나는 항상 토크 쇼 진행자와 다른 텔레비전 명사들은 그런 신경증 증세를 갖는 것이 어떤 것인지 결코 알지 못한다고 생각했다. 하지만 나중에 나는 그들 가운데 그와 같은 문제를 다른 방식으로 겪는 사람들이 있다는 사실을 알았다 ─ 그들은 매 순간 〈난 쇼를 망쳐 버릴 거야, 망쳐 버릴 거라고…… 이스트햄튼에 있는 서머 하우스가 날아간다…… 파크 애버뉴 공동 주택이 날아간다…… 사우나가 날아간다……〉라는 생각을 하고 있다. 차이점이 있다면 자신들의 〈난 기절할 거야〉 버전을 생각하고 있는 동안, 그들은 ─ 텔레비전 마법을 통해 ─ 다른

28 Dinah Shore(1916~1994). 미국의 인기 팝 여가수.

데 저장해 두었던 대사와 말들을 끄집어내어 쓸 수 있다는 것이다.

발동이 걸려야 비로소 연기를 시작하는 사람들이 있다. 그 〈발동이 걸린다〉고 하는 것은 사람에 따라 다르다. 나는 한 젊은 남자 배우가 텔레비전에서 에미상을 받는 모습을 지켜보고 있었다. 그는 무대 위로 올라가 오른쪽으로 몸을 돌리고, 이렇게 말하는 연기를 했다. 「제 아내에게 감사를…… 감사의 말을 하고 싶습니다.」 그런 다음 그는 〈의미 있는 순간〉을 연기했다. 말하자면 그 자리를 만끽하고 있었던 것이다. 나는 사람들 앞에서만 스위치가 켜지는 사람이 그와 같은 대상을 받는 환상적인 순간은 어떠해야 하는가를 생각하기 시작했다. 그것이 그를 발동시키는 일이라면, 그런 기회를 갖게 될 때는, 〈나는 무엇이든지, 무엇이든지, 무엇이든지 할 수 있다!〉라는 생각을 하면서 〈좋은〉 기분으로 거기서 있어야 한다.

나는 모든 사람에게 각기 발동이 걸리는 때와 장소가 있다고 생각을 한다.

나는 어디서 발동이 걸리는가?

나는 불을 끄고 자러 갈 때 발동이 걸린다. 그때가 바로 내가 항상 기다리는 가장 환상적인 순간이다.

〈훌륭한 연기자〉란, 내 생각에 매우 포괄적인 기록자이다. 왜냐하면 그들은 말과 표정과 분위기뿐만 아니라 감정도 흉내 낼 수 있기 때문이다 — 그들은 레코드나 비디오테이프나 소설보다 더 포괄적이다. 어쨌거나 좋은 연기자는 경험과 사람과 상황들을 완전하게 기록할 줄 알며, 필요할 때 그것들을 꺼내 놓는다. 그들은 대사 한 줄을 반복할 때도 정확한 소리와 정확한 표정으로 반복할 수 있다. 그것은 그들이 이전에 다른 곳에서 그 장면을 보고 저장해 두었기 때문이다. 따라서 그들은 그 대사들이 어떠해야 하는지, 어떻게 그들 내부로부터 표출되어야 하는지, 아니면 어떻게 그들 내부에 담겨져야 하는지를 안다.

나는 아마추어 연기자나 서툰 연기자밖에 이해하지 못한다. 그들은 무슨 연기를 하든 잘 들어맞지 않고, 그래서 거짓이 있을 수 없다. 반면에 능숙한 전문 연

기자들은 이해하기 힘들다.

내가 본 전문 연기자들은 그들이 하는 모든 프로에서 언제나 똑같은 순간에 똑같은 연기를 한다. 그들은 관객이 웃을 때와 재미있어 할 때를 알고 있다. 하지만 내가 좋아하는 것은 매번 다른 연기를 하는 것이다. 그것이 내가 아마추어 연기자와 서툰 연기자를 좋아하는 이유이다 — 그들이 다음 순간 어떤 연기를 할지 알 수 없는 것이다.

재키 커티스[29]가 연극 대본을 쓰고 세컨드 애버뉴에서 무대에 올린 적이 있다. 그 연극은 매일 밤 바뀌었다 — 대사, 심지어 플롯까지 바뀌었다. 바뀌지 않는 것은 연극의 이름뿐이었다. 두 사람이 다른 날 그 연극을 보고 그것에 대해 서로 이야기를 한다면 그들은 그 연극에서 같은 대목이 하나도 없다는 사실을 알게 될 것이다. 그 연극이 장기 공연을 하게 되었던 것은 그 내용이 항상 바뀌기 때문에 〈진화적〉이라는 데 있었다.

나는 〈전문 연기자〉를 쓰면 시간이 절약된다는 걸 안다.

그건 좋은 일이다. 그들은 제시간에 맞추어 오고, 돋보이며, 일을 제대로 하고, 조화를 이루며, 자기 레퍼토리를 갖고 있다. 아무런 문제도 없다. 그들이 연기하는 것을 보면 너무나 자연스러워서 애드리브를 하지 않는다는 사실을 믿을 수 없다 — 그들이 말하는 웃기는 대사는 바로 그 순간 떠오른 것 같아 보인다. 하지만 다음 날 밤에 그 공연을 보러 가면 똑같은 대사를 다시 읊는다.

내가 만일 연기자를 캐스팅한다면 그 배역에 안 맞는 사람을 쓸 것이다. 나는 어떤 배역에 딱 맞는 사람이라는 것을 그려 볼 수가 없다. 배역에 맞는 배우들은 너무 많다. 하지만 어떤 사람도 어떤 배역에 완벽하게 맞을 수는 없다. 왜냐하면 어떤 배역이 어떤 역할이라는 것은 결코 현실적인 생각이 아니기 때문이다. 따라서 배역에 딱 맞는 사람을 찾지 못한다면 전혀 맞지 않는 사람을 쓰는 것이 더 만족스러울 것이다. 그렇게 하면 당신은 사람을 제대로 쓴 것이라는 사실을 알게 된다.

29 Jackie Curtis (1947~1985). 워홀의 슈퍼스타 중 하나. 여장 남자 배우이자 극작가, 가수였다.

배역이 안 맞는 사람들이 나에게는 언제나 너무 잘 맞는 것처럼 보인다. 당신이 여러 사람을 썼는데 다 〈잘한다〉면, 구분하기 너무 어렵다. 가장 쉬운 방법은 완전히 맞지 않는 사람을 고르는 것이다. 그래서 나는 항상 가장 쉬운 방법을 좇는다. 나에게는 가장 쉬운 것이 대개 가장 좋은 것이기 때문에.

얼마 전에 나는 어떤 음향기기 광고를 찍었다. 광고 속에서 내게 주어진 대사가 있었고, 나는 내가 이전에 해본 적이 없는 말투로 그 대사를 해야 했다. 나는 그렇게 말하는 척할 수도 있었겠지만, 도저히 그렇게 할 수 없었다.

엘리자베스 테일러가 출연한 영화에서 공항 근무자 역할을 맡은 적이 있는데, 그때 내 대사는 〈갑시다. 나 중요한 데이트가 있어요〉였던 것 같다. 하지만 내 입에서 계속 나온 말은 〈자, 해봐요, 아가씨〉였다. 그런데 나중에 이탈리아에서 대사를 전부 더빙했다. 그러니 당신이 그 대사를 못했다 하더라도 결국은 한 것이 된다.

또 한 번은 소니 리스턴[30]과 항공사 광고를 찍었다 — 대사는 〈당신 그걸 손에 넣었으면, 과시해요!〉였다. 나는 그 대사가 맘에 들었다. 그러나 나중에 그들은 그 친구의 목소리는 그대로 두고, 내 목소리만 더빙했다.

사람들은 말한다. 당신이 만약 어릴 때부터, 또는 오래전부터 알던 유명 인사를 직접 만나게 된다면 크게 감명받을 거라고. 하지만 당신이 이름도 들어 본 적이 없는 어떤 사람을 만났는데, 누군가 나중에 당신에게 다가와서 방금 만난 사람이, 예컨대 독일에서 가장 돈이 많고 가장 유명한 사람이라고 말한다면, 그때 그 사람을 만난 것은 그다지 깊은 감명을 주지 못한다. 그 이유는 당신 자신이 그 사람이 얼마나 유명한가에 대해 생각할 시간을 전혀 갖지 못했기 때문이다. 여하튼, 내 느낌은 그 반대이다. 내게는 누구나 유명하다고 생각하는 사람들은 별로 인상적이지 않다. 그런 사람들은 언제나 가장 만나기 쉬운 사람들이라고 느

30 Charles L. 〈Sonny〉 Liston(1932~1970). 미국 권투 선수. 1962년 세계 헤비급 챔피언. 워홀과 리스턴은 브래니프 에어라인의 텔레비전 광고를 함께 찍었다.

껴지기 때문이다. 내게 가장 인상적인 경우는 만날 것이라는 생각을 전혀 해본 적이 없는 사람을 만나는 때이다 — 언젠가 만나서 이야기를 나눌 것이라고는 꿈도 꾼 적이 없는 사람 말이다. 여가수 케이트 스미스, 래시[31], 팔로마 피카소의 엄마[32], 닉슨, 메이미 아이젠하워, 탭 헌터[33], 찰리 채플린 같은 사람들.

어렸을 때 나는 침대에서 색칠 놀이를 하며 언제나 「노래하는 레이디」라는 라디오 프로그램을 들었다. 한참 뒤인 1972년, 뉴욕에서 어떤 파티에 참석했을 때, 한 여성을 소개받았는데 사람들이 그녀가 「노래하는 레이디」 진행자였다고 말해 주었다. 나는 믿기지 않았다. 내가 진짜 그 여자를 만났다는 사실이 사실 같지 않았다. 왜냐하면 그 여자를 만날 것이라고는 생각도 해보지 않았기 때문이었다. 나는 그런 기회가 있을 리 없다고 확신하고 있었다. 당신이 만날 꿈도 꾸어 보지 않은 어떤 사람을 만났다면 깜짝 놀랄 것이다. 당신은 어떤 환상도 가지고 있지 않으므로 낙심하지도 않을 것이다.

특정 유명인에 대한 생각으로 일생을 보내는 사람들도 있다. 그들은 이름 있는 한 사람을 선택해서 그 남자 또는 여자 생각에 빠져 산다. 만나 본 적도 없는, 또는 단 한 번 본 그 사람 생각에 자신의 모든 의식을 기울인다. 유명인들에게 그들이 받는 편지에 대해 물어보면, 적어도 한 명 정도는 미치광이 팬이 있고, 그 한 명이 끊임없이 팬레터를 보낸다는 사실을 알게 될 것이다. 누군가가 당신을 생각하는 데 자신의 모든 시간을 소비한다는 사실을 생각하면 너무나 이상한 느낌이 들 것이다.

항상 광적인 사람들이 나에게 팬레터를 보낸다. 나는 늘 내가 어떤 광적인 팬레터 리스트에 올라 있는 것이 분명하다는 생각을 한다.

광적인 사람들이 무슨 일을 저지를 때, 나는 그들이 이전에 같은 일을 저질렀

31 텔레비전 시리즈 「영원한 친구 래시Lassie」의 주인공으로 나온 콜리종 개.

32 피카소의 세 번째 여인인 화가 프랑수아즈 질로Françoise Gilot를 말한다. 팔로마는 질로가 낳은 피카소의 딸이다.

33 Tab Hunter(1931~). 1950년대를 풍미한 미국의 영화배우 겸 가수.

다는 생각을 하지 못한 채 몇 년 지나지 않아 같은 일을 또 저지를 것이기 때문에 겁이 난다 — 그들은 그 일이 새로운 일이라고 생각할 것이다. 나는 1968년에 총격을 당한 적이 있다. 그것은 1968년 버전이었다. 그런데 나는 이러한 생각에서 벗어날 수가 없다. 〈누군가가 그 총격을 1970년식으로 리메이크하고 싶어 하지 않을까?〉 그렇게 된다면 그건 또 다른 부류의 팬일 것이다.

초기 영화 시대에 팬들은 스타를 총체적으로 우상화했다 — 그들은 스타 한 사람을 택해 그의 모든 것을 사랑했다. 오늘날은 다양한 계층의 팬 무리가 있다. 지금의 팬들은 스타를 부분적으로 우상화한다. 어떤 지역에서 우상화한 스타를 다른 지역에서는 잊어버릴 수도 있다. 어떤 정상급 록 가수는 레코드 판매량을 수백만 장까지 올릴 수 있다. 그러나 만일 그가 영화를 잘못 찍으면, 그래서 그 영화에 대한 평판이 나쁘게 돌면, 사람들은 이내 그를 잊는다.

지금 새로운 범주의 사람들이 스타로 부상하고 있다. 운동선수들도 그러한 신생 스타의 대열에 합류하고 있다. (올림픽 같은 운동 경기를 보면서 내가 생각하는 것은 〈기록이 깨어지지 않을 때는 언제일까?〉이다. 누군가가 어떤 거리를 2.2초에 달린다고 하면, 그것은 다음번에는 사람들이 2.1초, 2.0초, 1.9초에 달릴 수 있을 거라는 것을 의미하는 것일까? 그래서 급기야 0.0초에 완주할 수 있게 되는 걸까? 어떤 지점에 가야 더 이상 기록이 깨어지지 않을까? 사람들은 시간을 바꿀까, 아니면 기록을 바꿀까?)

당신이 사기꾼이라면[34] 당신은 여전히 높은 곳에 모셔진다. 당신은 책을 낼 수 있고, 텔레비전에 출연할 수 있으며, 인터뷰를 할 수 있다. 당신은 경하의 대상이며 아무도 당신을 무시하지 못한다. 왜냐하면 당신은 사기꾼이기 때문에. 당신은 진실로 높은 곳에 군림하고 있다. 바로 이것이 사람들이 다른 어떤 것보다 스타를 원하는 이유이다.

박스 오피스가 엄청나다는 건 〈대흥행〉을 의미한다. 당신은 1마일 떨어진 곳에

34 재능이 탁월한 사람을 낮추어 말하고 있다.

서도 그 냄새를 맡을 수 있다. 그 단어를 더 많이 소리 내어 말하면 냄새는 더 짙어지고, 냄새가 짙어질수록 더 크게 흥행한다.

돈을 벌기 위해 일하다 보면 자칫 자기 이미지를 망칠 수 있다. 내가 잡지사에 구두 그림을 그려 주는 일을 했을 때 나는 구두 한 개당 얼마를 받았다. 그때 나는 내가 버는 돈이 얼마인지 알려고 구두 수를 세곤 했다. 나는 구두 그림 개수로 살았다 — 구두를 세면 내게 돈이 얼마 있는지 알았으니까.

모델들은 때로 아주 불손하게 굴기도 한다. 그들은 시간당 급료를 받고, 하루에 여덟 시간 일하기 때문에, 집에 가서도 돈을 받아야 한다고 생각한다. 영화배우들은 아무것도 하지 않고도 수백만 달러를 받는다. 때문에 누군가 무보수로 일 좀 해달라고 하면 그들은 펄쩍 뛴다 — 그들은 식료품점에서 어떤 사람과 이야기를 나눈다면 시간당 50달러는 받아야 한다고 생각한다.

그러므로 당신은 항상 〈당신 자신〉이 아닌 어떤 상품을 가지고 있어야 한다. 여배우는 자기 연극과 영화를 세고 있어야 하고, 모델은 사진을 세고, 작가는 원고 매수를 세어야 하며, 화가는 그림을 세어야 한다. 그렇게 해서 당신은 당신의 가치를 정확히 알게 되고 당신의 상품은 당신 자신이자 당신의 인기이며, 당신의 오라라는 생각에 매이지 않게 된다.

6 일

아트 비즈니스 대 비즈니스 아트. 내 초기 영화. 나는 왜 자투리를 사랑하는가.
삶은 일이다. 섹스는 일이다. 눈 안의 가정부. 사탕이 가득 찬 방.

B: 병원은 믿을 것이 못 돼요.

A: 나는 죽어 가면서 수표에 사인을 해야 했어.

총격을 당하기 전까지는 나는 늘 내가 어느 곳에 온전히 존재한다기보다는 반쯤만 존재하고 있다는 생각을 했다 — 현실을 사는 게 아니라 텔레비전을 보고 있는 건 아닌가 하고 말이다. 사람들은 영화 속에서 일어나는 일은 비현실적이라고 말한다. 하지만 때론 현실에서 당신에게 벌어지는 일들이 비현실적이다. 감정을 유발하는 영화는 너무나 강력하고 현실적인 반면, 실제로 사건이 일어나면, 그것은 마치 텔레비전을 보는 것처럼 된다 — 아무런 느낌도 없다.

총에 맞은 직후 그리고 그 후로도 계속, 나는 텔레비전을 보고 있는 것 같은 느낌이었다. 채널이 바뀐다. 하지만 그래 봤자 모두 텔레비전이다. 어떤 일에 진실로, 실제로 관련되어 있을 때 대부분 다른 어떤 것을 생각하게 된다. 어떤 일이 일어나고 있을 때 당신은 다른 일을 공상한다. 의식이 돌아왔을 때 나는 — 나는 그곳이 병원인 줄 몰랐고, 로버트 케네디가 내가 총 맞은 다음 날 총에 맞았다는 사실도 몰랐다 — 세인트패트릭 성당에서 수천 명의 사람들이 기도하며 울고불고 하는 환청을 들었다. 그러고 나서 〈케네디〉라는 단어가 귀에 들어왔으며, 그것이 나를 다시 텔레비전의 세계로 데리고 갔다. 그제야 나는 몸의 통증을 느끼면서 내가 거기 누워 있다는 사실을 알았다.

그렇다. 나는 내 사무실에서 총에 맞았다. 앤디 워홀 엔터프라이즈에서. 그 시기, 1968년, 앤디 워홀 엔터프라이즈는 상근이라고 말한 만한 조건으로 근무하는 한 무리의 사람들로 구성되어 있었다. 대부분이 특별한 프로젝트에 투입되어 일하는 프리랜서였고, 재능인이라 부를 수 있는 사람, 〈슈퍼스타〉나 〈하이퍼스타〉 같은 사람들이었다. 하지만 그들의 재능은 규정하기 어려웠고 시장에 내놓기도 힘든 것이었다. 그 시절, 앤디 워홀 엔터프라이즈의 〈스태프〉는 그랬다. 한 인터뷰어가 나의 사업체 운영에 대해 여러 가지 질문을 했다. 나는 내가 그것을 운영하는 것이 아니라 업체가 나를 운영한다고 말하려고 했다. 나는 〈생활비를 벌다

bring home the bacon〉와 같은 어구들을 많이 사용했는데, 그는 내가 무얼 말하는지 이해하지 못했다.

내가 병원에 있는 동안 〈스태프〉들이 사업을 운영해 나갔다. 나 없이도 일이 진행되고 있었으니 나는 일종의 키네틱 비즈니스를 했던 것이다. 나로서는 그것이 좋았다. 왜냐하면 그즈음의 나는 〈비즈니스〉를 최고의 예술이라고 생각했기 때문이다.

비즈니스 아트는 예술 다음에 오는 단계이다. 나는 상업 아티스트로 출발했지만, 비즈니스 아티스트로 마감하고 싶다. 나는 아트 비즈니스맨 또는 비즈니스 아티스트이기를 원했다. 비즈니스에서 성공하는 것은 가장 환상적인 예술이다. 히피가 유행하던 시절, 사람들은 비즈니스의 개념을 격하했다 — 그들은 말하기를, 〈돈은 더러운 것이다〉 또는 〈일하는 것은 추하다〉라고 했다. 그러나 돈 버는 일은 예술이고, 일하는 것도 예술이며, 잘되는 비즈니스는 최고의 예술이다.

초기에 앤디 워홀 엔터프라이즈의 사업망은 그다지 잘 짜여 있지 않았다. 한 극장에 일주일에 영화 한 편씩을 공급하기로 약정하면서 우리는 예술에서 곧바로 비즈니스로 선회했다. 이를 계기로 우리의 영화 작업은 상업적으로 바뀌었고, 단편 영화 제작에서 장편 영화 제작으로 옮겨 가게 되었다. 우리는 영화 배급을 배우자마자 직접 영화 배급을 시도했다. 하지만 곧 그 일이 너무 어렵다는 것을 알게 되었다. 나는 우리가 만드는 영화가 상업적이 되는 것을 원하지 않았다. 예술이 상업의 물결 속으로 이미 들어가 있어, 현실 세계 속에 들어간 것으로 족했다. 우리의 영화가 예술 세계 안에 있는 대신 밖으로 나가 극장의 간판 위에 걸려 있는 것을 보는 것은, 그렇게 할 수 있다는 것은 무척 흥분되는 일이었다. 비즈니스 아트. 아트 비즈니스. 비즈니스 아트 비즈니스.

나는 늘 자투리 일이나, 하다 만 일을 마무리하기를 좋아한다. 나는 늘 누구나 쓸모없다고 생각하는 일, 포기한 일에 아주 재미있는 일이 될 수 있는 잠재력이 들

어 있다고 생각했다. 그것은 재활용 사업과 비슷하다. 나는 항상 미완의 일에는 유머가 들어 있다고 생각했다. 나는 에스터 윌리엄스[35]가 나오는 옛날 영화에서 수백 명의 여배우가 스윙하는 장면을 보면서 오디션이 어땠을까를 생각한다. 점프를 해야 하는 장면에서 누군가 점프를 하지 못했을 때 그 순간 촬영된 모든 장면들을 생각하고, 그녀의 미완의 점핑을 생각한다. 그 장면 촬영분은 편집실에서 자투리 — 커트된 장면 — 였을 거고 그 여배우는 아마도 그 촬영분에서 하나의 자투리 — 아마도 그녀는 해고되었을 것이다 — 였을 것이다. 그러므로 전체 촬영분은 매끈하게 잘된 촬영분보다 훨씬 재미있을 것이고, 점프하지 않은 그녀는 커트된 장면의 스타이다.

다들 좋아하는 것은 별 볼일 없고, 따라서 그 취향에 벗어나는 것인 잘린 부분이 좋다고 말하는 것이 아니다. 잘린 부분은 아마 좋지 않은 것이겠지만, 그것을 취해서 좋게, 또는 적어도 재미있게 만들 수 있다면 그렇게 하지 못하는 것보다 낭비가 적을 것이라는 말을 하는 것이다. 당신의 일을 재활용하고, 사람을 재활용하며, 당신의 사업을 다른 사업들, 경쟁력 있는 사업들의 부차적 사업으로 운영하라는 것이다. 그것은 아주 경제적인 운영 과정이다. 게다가 이미 말했듯이, 자투리는 원래 재미있는 일이어서 재미있는 과정이기도 하다.

뉴욕에서 살면 사람들은 다른 사람들이 원하지 않는 것을 원하게 된다 — 모든 자투리를 원하게 된다. 이곳에는 다른 사람들이 원하지 않는 것을 원하는 것이 당신이 무언가를 손에 넣을 수 있는 유일한 희망이라고 할 정도로 경쟁자가 너무 많다. 예를 들면, 날씨 좋은 일요일에는 사람들이 복작대기 때문에 사람들 틈새로 아무것도 볼 수 없다. 센트럴 파크도 안 보인다. 그러나 비가 쏟아져서 무섭기까지 한 일요일 아침, 아무도 일어나려 하지 않고, 일어나서도 밖으로 나가고 싶어 하지 않을 때에는 밖에 나가 여기저기 걸어 다닐 수 있고 거리를 모두 당신 것으로 삼을 수 있다. 그야말로 멋진 일이 아닌가.

35 Esther Williams(1921~2013). 미국 여배우. 10대 시절 국가대표 수영 선수로 활동했다.

우리가 수천 개의 커트와 재촬영분 때문에 장편 영화를 찍을 돈이 없었을 때, 나는 영화 제작 과정을 단순화하는 시도를 했는데, 그 일환으로 우리가 찍은 필름을 마지막까지 다 사용하는 영화들을 만들었다. 그렇게 하는 것이 더 싸고 더 쉽고 더 재미있기 때문이었다. 그렇게 함으로써 우리는 자투리를 남기지 않을 수 있었다. 그리고 1969년, 우리는 우리 영화를 편집하기 시작했다. 나는 여전히 자투리들이 가장 좋다. 커트된 장면들은 모두 굉장히 좋다. 때문에 그 필름들을 모두 꼼꼼히 보관해 두고 있다. 나는 자투리를 사용하는 철학을 두 영역에서만은 적용하지 않는다. 애완동물과 음식이 바로 그 두 영역이다.

내 철학에 따르면 나는 애완동물을 구하기 위해 동물 보호소에 가야 할 것이다. 하지만 그러지 않고 샀다. 그냥 그렇게 되었다. 그놈을 보고 바로 사랑에 빠져, 사버렸던 것이다. 내 감정이 내 자투리 스타일을 버리게 만들었다.

나는 먹다 남은 음식을 먹지 못한다. 음식은 내가 아주 사치를 부리는 영역이다. 정말이다. 하지만 먹다 남은 음식을 전부 세심하게 챙겨 사무실로 가져오거나, 길거리에 놓아두어 재활용되게 함으로써 그 낭비를 보상하려고 노력한다. 내 의식은 내가 원하지 않는 순간조차 아무것도 내버리지 못하게 한다. 하지만 이미 말했듯이 나는 음식에서만은 진짜 헤프다. 때로 어찌나 헤프던지 그 덕분에 내 미용사의 고양이는 일주일에 두 번은 파테를 먹는다. 저녁 요리를 하기 위해 내가 사는 것은 커다란 고기 한 덩어리지만, 요리가 다 되기 전에 마음이 변해서 처음에 내가 먹고 싶어 했던 것, 빵과 잼을 먹을 것 때문에 남는 것은 대개 고기이다. 단백질을 요리한다는 것은 나에겐 일종의 장난일 뿐이다. 내가 진짜로 먹고 싶은 것은 〈설탕〉이다. 나머지는 그냥 겉치레일 뿐이다. 예를 들어 공주를 저녁 식사에 데리고 가서 애피타이저로 쿠키를 주문할 순 없는 것이다. 당신이 아무리 그것을 먹고 싶어 한다 해도 말이다. 사람들은 당신이 단백질을 먹기를 바란다. 당신이 그들이 원하는 대로 하면, 그들은 아무 말도 하지 않을 것이다. (당신의 음식 취향대로 쿠키를 주문한다면, 당신은 왜 그것을 먹고 싶어 하는지에 대해, 그리고

저녁으로 쿠키를 먹는 당신의 철학에 대해 설명해야 할 것이다. 그것이 성가시다면 양고기를 시키고 원래 먹고 싶은 음식은 잊어야 한다.)

1964년, 나는 처음으로 테이프 리코딩을 했다. 지금 나는 내 첫 녹음이 어떤 여건에서 이루어졌는지 정확히 기억하려고 애쓰고 있다. 그 녹음의 주인공이 누구였는지 기억한다. 하지만 그날 왜 내가 녹음기를 들고 다녔는지, 심지어 내가 왜 나가서 녹음기를 샀는지는 기억하지 못한다. 그 모든 일은 내가 책을 쓰려고 했기 때문에 일어난 듯싶다. 한 친구가 쪽지를 보냈는데, 거기에 우리가 아는 모든 사람이 책을 쓰고 있다고 쓰여 있었다. 그것이 나로 하여금 밤잠을 못 자게 하고 나도 한 권 써야겠다고 생각하게 만들었다. 그래서 나는 그 녹음기를 샀고, 그 당시 가장 흥미 있는 인물이었던 온딘과의 대담을 하루 종일 녹음했다. 나는 한번 시작했다 하면 몇 주일씩 잠도 자지 않고 녹음에 응해 주는, 당시 내가 만나고 있던 새로운 인물들 모두에게 호기심을 갖고 있었다. 나는 〈이 사람들은 상상력이 너무나 풍부하다. 나는 그들이 하는 일을 알고 싶고, 어째서 그들이 그토록 상상력이 풍부하고 창의적이며, 줄기차게 이야기하면서 항상 바쁘고, 힘이 넘치는지 알고 싶다…… . 어떻게 지치지도 않고 밤늦게까지 일할 수 있는지 궁금하다〉라고 생각했다. 그리고 나흘 뒤, 그 일이 있었났다. 나는 그들 중 가장 말을 잘하고, 활기 넘치는 온딘의 이야기를 하루 종일, 밤새 녹음하기로 결심했다. 그러나 어느 순간에 갑자기 피로가 몰려와, 남아 있는 스물네 시간짜리 녹음을 며칠 뒤로 미루어야 했다. 그러니까, 내 소설 『에이A』는 기만이었다. 왜냐하면 그 소설은 스물네 시간을 연속해서 녹음한 〈소설〉이라고 광고되었으나, 실상은 몇 차례 따로 녹음되었기 때문이다. 카세트가 소형이었기 때문에 나는 그 소설에 스무 개의 테이프를 썼다. 때맞춰 몇 명의 녀석들이 스튜디오에 찾아왔고, 할 일이 없느냐고 내게 물었다. 나는 내 소설을 재생해서 타자해 달라고 청했다. 그런데 그들이 그 〈하루〉를 타자하는 데 무려 1년 반이 걸렸다! 지금 생각하면 우스운 일이다. 왜

냐하면 나는 녀석들이 일을 제대로 했더라면 일주일 안에 끝낼 수 있었다는 것을 알고 있기 때문이다. 당시 그들은 내게 타자가 이 세상에서 가장 느리고 힘든 일 중 하나라고 믿게 만들었기 때문에 나는 그들이 일하는 모습을 보며 감탄하곤 했었다. 지금 나는 깨닫는다. 그 녀석들은 자투리였다는 것을. 하지만 당시에는 그 것을 몰랐다. 아마 그들은 그냥 스튜디오에서 어울려 일하는 사람들과 함께 있고 싶었을 뿐인지도 모른다.

또 하나, 내가 이해하지 못한 것은 밤샘하는 사람들이 전부 〈아흐레째 날밤 새우고 있어. 영광 있을지어다!〉라고 말하는 것이었다. 그래서 나는 생각했다. 〈밤 새도록 잠자는 사람에 대한 영화를 만들 때가 된 것 같다〉라고. 그런데 내가 가진 카메라는 3분밖에 찍지 못하는 것이었고, 3분을 찍기 위해 3분마다 필름을 갈아 끼워야 했다. 필름을 바꾸면서 잃은 모든 3분을 만회하기 위해 나는 영화의 속도를 늦추었고, 우리는 내가 찍지 않은 필름을 만회하기 위해 영화를 더 느리게 돌렸다.

내가 일에 대한 정의를 너무 느슨하게 내린 것 같다. 살아 있다는 것은 항상 당신이 원하지 않는 일에 너무 많은 품을 들인다는 것이다, 이것이 내 생각이다. 태어나는 것은 납치되는 것과 같다. 그런 다음 노예로 팔리는 것이다. 사람들은 끊임없이 일한다. 기계는 언제나 돌아가고 있다. 당신이 잠자는 동안에도.

내가 겪었던, 심적으로 가장 어려운 일은 법정에 가서 변호사에게 모욕당하는 것이었다. 당신이 증언대에 서 있는데 당신의 친구는 당신 편을 들어 줄 수 없고 당신과 변호사 외에는 모든 것이 고요할 때, 변호사가 당신을 모욕하고 당신은 그가 그렇게 하도록 내버려 둘 수밖에 없을 때, 당신은 진정으로 스스로를 책임지게 되는 것이다.

상업 미술을 할 때 나는 일을 사랑했다. 사람들은 당신에게 할 일과 일의 방법을 지시한다. 당신이 해야 할 일은 수정하는 것이고, 그들은 〈네〉 또는 〈아니요〉를 말할 것이다. 가장 어려운 것은 당신 스스로 특색 없는 일들을 만들어야 할 때이

다. 고정석에 누굴 두어야 할까를 생각해 보면 그건 보스이다. 보스는 나에게 일을 지시하는 사람이고 그건 당신의 일을 쉬운 방향으로 풀리게 하기 때문이다.

당신이 당신에게 지시를 내리는 사람이 있는 직장에서 일을 하지 않는다면, 당신의 보스가 될 자격이 있는 존재는 당신을 위한 프로그램이 깔려 있는 컴퓨터일 것이다. 그 프로그램에는 당신의 재정, 고정관념, 버릇, 잠재 아이디어, 언짢은 기분, 재주, 인간적 갈등, 바람직한 성장 비율, 경쟁력의 총량과 성격, 계약을 체결해야 하는 날 먹을 아침 식사 내용, 당신이 시기하는 사람 등이 모두 반영되어 있다. 많은 사람이 사업의 각 부분을 보조하겠지만, 컴퓨터만이 전반적인 도움을 줄 수 있을 것이다.

좋은 컴퓨터가 있으면, 내가 주말 동안 미루어 둔 생각이 있을 때 컴퓨터로 그것을 붙잡아 놓을 수 있을 것이다. 컴퓨터는 아주 유능한 보스가 될 것이다.

요즈음 내가 꼭 해야 하는데 하지 않고 있는 일 하나가 바로 더 많은 과학자들을 만나는 것이다. 최고의 디너파티는 손님들이 테이블에 최신 과학 소식들을 들고 오게 되어 있는 파티이다. 그런 사람들을 만나면 음식 조각들을 기계한테 먹인 것 같은 낭비감은 들지 않을 것이다. 그러나 질병에 관한 소식이 아닌 순수한 과학 뉴스여야 한다.

사람들은 우편으로 나에게 너무 많은 선물을 보낸다. 하지만 그 모든 선물과 예술 관련 광고지 대신, 나는 내가 이해할 수 있는 말로 쓴 과학 관련지를 받고 싶다. 그러면 우편물을 열어 보고 싶은 마음이 생길 것이다.

사업을 진행하고 있을 때, 나는 안 좋은 일이 일어날 것을 예상한다. 나는 언제나 그 거래가 가능한 한 최대 규모로, 최악으로 실패할 경우를 생각한다. 그러나 걱정할 필요는 없을 것 같다. 당신에게 무슨 일이 일어나게 되어 있다면, 그 일은 일어날 것이다. 당신이 그 일이 일어나게 만들지는 못한다. 하지만 당신이 그 일이 일어날지 그렇지 않을지 걱정하는 지점을 지나기 전까지는 그 일은 결코 일어나지 않는다. 한 여배우 친구가 말했다. 자신이 더 이상 돈을 원하지 않고, 더 이상

보석을 원하지 않게 되자, 돈과 보석이 생기더라고. 일이 항상 그런 식으로 일어나는 것은 우리 자신을 위해서인 것 같다. 왜냐하면 당신이 어떤 것에 대한 소망을 멈추고 나면, 그것을 갖게 되어도 당신이 좋아서 미치거나 하지는 않을 것이기 때문이다. 어떤 것을 원하지 않을 때 당신은 그것을 소유한 상황을 통제할 수 있다. 원하기 전에도 그럴 수 있다. 하지만 그것을 원하는 동안에는 그렇게 하지 못한다. 어떤 것을 진실로 원할 때 그것을 갖게 되면, 당신은 좋아서 미쳐 버릴지도 모른다. 당신이 진실로 원하는 어떤 것을 당신 손안에 두고 있으면 모든 것이 뒤틀린다.

살아 있음의 문제가 해결되고 나면 그다음 문제는 섹스를 하는 것이다. 물론 어떤 이에게 그것은 일이 아니기도 하다. 왜냐하면 그들은 운동이 필요하고, 섹스에 필요한 힘을 가지고 있으며, 섹스가 그들에게 더 많은 힘을 주기 때문이다. 섹스에서 힘을 얻는 사람이 있는가 하면, 힘을 잃는 사람도 있다. 나는 섹스가 너무 힘든 일이라는 것을 알고 있다. 그러나 당신에게 섹스할 시간이 있다면 그리고 당신에게 운동이 필요하다면 — 당신은 섹스를 해야 한다. 그러나 먼저 당신이 힘을 얻는 유형인지, 힘을 잃는 유형인지 알아낸다면, 많은 문제를 피할 수 있다. 이미 말했듯이 나는 힘을 잃는 유형이다. 그러나 나는 사람들이 섹스하기 위해 분주해하는 모습을 이해할 수 있다.

매력 있는 사람이 섹스를 하지 않는 것과 매력 없는 사람이 섹스를 하는 것은 비슷하게 힘든 일이다. 때문에 매력 있는 사람이 섹스에서 힘을 얻게 되면, 그리고 매력 없는 사람이 섹스에서 힘을 잃게 되면 스스로에게 도움이 될 것이다. 그렇게 되었을 때, 그들의 욕구는 그들이 스스로를 밀어 넣은 방향과 잘 들어맞을 것이기 때문이다. 섹스와 관련해서 좀 더 말한다면 섹스의 상대가 되는 일 역시 힘든 일이다. 나는 궁금하다. (1) 남자가 남자 역을 하는 것이 힘든지, (2) 남자가 여자 역을 하는 것이 힘든지, (3) 여자가 여자 역을 하는 것이 힘든지, (4) 여자가 남

자 역을 하는 것이 힘든지. 나는 정말 답을 모르겠다. 하지만 그 모든 상이한 역할을 지켜보며, 자신이 가장 어려운 일을 하고 있다고 생각하는 사람은 여자 역을 하는 남자라는 사실을 안다. 그들은 두 배로 일한다. 그들은 모든 일에서 두 가지를 다 한다. 그들은 면도하는 것과 면도 안 하는 것을 함께 고려한다. 몸치장하는 것과 몸치장하지 않는 것, 남자 옷과 여자 옷 구입하는 일을 함께 생각한다. 다른 성이 되려고 해보는 것은 재미있을 것 같다. 그러나 그냥 타고난 자기 성으로 있는 것도 신나는 일이다.

한 친구가 이런 말을 해서 히트를 쳤다. 〈냉정한 사람들은 뭔가를 해낸다.〉냉정한 사람들은 표준치의 감정 문제를 겪지 않는다. 너무 많은 사람들이 그러한 감정 문제 때문에 일에서 지지부진하다. 20대 초반, 학교를 막 졸업했을 때, 나는 내가 냉정하지 못해서 당면한 문제들 때문에 일에 집중하지 못한다는 것을 알게 되었다. 나는 나이 든 사람보다 젊은 사람이 더 많은 문제를 갖고 있다고 생각했다. 그래서 나이가 많아질 때까지 아무 문제 없이 지내기를 희망했다. 그랬는데 주위를 둘러보니 젊어 보이는 사람은 전부 젊은 문제를 갖고 있고, 늙어 보이는 사람은 모두 늙은 문제를 갖고 있다는 사실을 알게 되었다. 내게는 〈늙은〉문제가〈젊은〉문제보다 겪기 쉬워 보였다. 그래서 나는 회색으로 염색을 할 결심을 했다. 그러면 누구도 내가 몇 살인지 모를 것이고, 나는 그들의 짐작보다 더 젊어 보일 것이다. 회색 염색을 함으로써 나는 많은 것을 얻게 될 것이었다. (1) 나는 늙은 사람의 문제들을 갖게 될 것이다. 그것은 젊은 사람의 문제를 갖는 것보다 쉽다, (2) 내가 너무 젊어 보이기 때문에 모두 놀랄 것이다, (3) 나는 젊게 행동해야 한다는 책임에서 해방될 것이다 — 나는 이따금 별난 행동을 하거나 노망을 떨 수도 있을 것이고, 머리가 회색이기 때문에 아무도 그것을 이상하게 생각하지 않을 것이다. 당신이 머리카락을 회색으로 하고 다니면, 당신의 모든 행동은 그저 일상적인 행동으로 보이는 대신〈젊고 민첩하게〉보일 것이다. 그래서 나

는 스물세 살인가 스물네 살 때 머리카락을 회색으로 염색했다.

어떤 조직에서 내가 찾는 것은 내가 하려는 일에 대한 특정한 오해들이다. 근본적인 오해가 아니다. 그냥 여기저기 흩어져 있는 사소한 오해들이다. 직원들에게 원하는 것을 그 사람들이 완전히 이해하지 못할 때, 또는 그들이 나의 지시를 잘 듣지 않을 때, 또는 테이프 상태가 좋지 않을 때, 또는 그들 내면의 환상들이 나타나기 시작할 때, 나는 종종 나 자신의 아이디어를 밀고 가기보다 그 환상에서 나오는 아이템들을 택하는 쪽으로 일을 마무리 짓는다. 당신이 자신의 지시를 잘못 이해한 첫 번째 사람의 작업을 다른 사람에게 주고 그것을 보다 당신이 원하는 것에 가깝게 만들라고 한다면, 그것 역시 좋다. 아랫사람들이 당신의 지시를 오해하는 일이 결코 없을 뿐더러, 당신의 지시를 정확하게 이행한다면, 그들은 당신 아이디어의 단순한 전달자이고, 당신은 그로 인해 지루해진다. 그러나 당신의 말을 잘못 이해하는 사람들과 같이 작업하면 〈전달〉 대신 〈변화〉를 얻는다. 오랜 시간을 요하는 작업에서는 그것이 훨씬 더 재미있다.

나는 나와 일하는 사람 중에서 일에 대한 자기 생각을 가지고 있는 사람들을 좋아한다. 그들은 나를 지겹게 하지 않는다. 그럴 때 나는 내가 그러하듯이 그들도 나를 동반자로 생각해 주기를 바랄 정도로 좋아하는 것이다. 나는 나를 끼워 주는 것을 좋아하지, 따로 모시는 것을 좋아하지 않는다.

내 생각에는, 대학의 교과 과정에 잡역부 교육 코스가 있어야 하고, 그 과정에 좀 더 멋진 이름을 붙여야 할 것 같다. 사람들은 근사한 이름이 붙은 일이 아니면 좀처럼 하려고 하지 않는다. 미국의 이상은, 가정부와 수위 같은 업종을 없앴기 때문에, 이론상으로 아주 위대하다. 하지만 그러고 난 뒤에도 여전히 누군가는 그 일을 해야 한다. 나는 항상 아주 지식이 많은 사람이라도 가정부 일을 하면 굉장히 많은 것을 얻을 것이라고 생각한다. 왜냐하면 그 일을 하다 보면 재미있는 사람들을 많이 볼 수 있을 뿐더러, 가장 아름다운 집에서 일할 수도 있기 때문이다.

내 말은, 사람은 누구나 다른 누군가를 위해 일한다는 뜻이다 — 제화 업자는 당신에게 구두를 만들어 주고, 당신은 그 사람을 즐겁게 해준다 — 언제나 주고받기이다. 우리가 어떤 직업에 오명을 씌우지 않는다면 그러한 주고받기는 항상 대등하다. 어머니는 항상 아이를 위해 무엇인가 하고 있다. 그렇다면 집 밖의 길거리에 있는 어떤 사람이 당신에게 무슨 일인가 해주는 것이 무슨 문제인가? 그러나 자신을 청소부보다 우월하다고 생각하고, 그래서 청소 안 하는 사람들이 언제나 있게 마련이다.

나는 대통령이 그런 일의 이미지를 바꾸는 데 도움이 되는 일을 많이 할 수 있을 거라고 생각해 왔다. 대통령이 의사당 안에 있는 대중목욕탕에 가서 화장실 청소를 하며, 〈어때서요? 누군가가 늘 해오던 일인데요!〉라고 말하는 모습을 텔레비전 카메라가 찍는다면 화장실 청소원들의 사기를 높여 주는 데 큰 역할을 할 것이다. 나는 지금 그들이 하는 일은 멋있는 일이라는 말을 하는 것이다.

대통령은 아직 개발되지 않는, 너무나 좋은 홍보 잠재력을 가지고 있다. 그는 어느 날 그냥 앉은자리에서 사람들이 하기를 꺼리는, 꺼리지 말아야 할 일의 목록을 작성해 발표하고 텔레비전에서 직접 해보이기만 하면 된다.

B와 나는 때로 만일 내가 대통령이 되었을 때 내가 할 일에 대한 공상을 한다 — 내 텔레비전 타임을 어떻게 활용할 것인가에 대해.

스튜어디스는 가장 좋은 직업 이미지를 갖고 있다 — 공중의 호스티스들. 그녀들의 일은 빅포드 나이트클럽에서 웨이트리스들이 하는 일과 같다. 물론 그 밖에 몇 가지 더 하는 일이 있다. 나는 스튜어디스들을 폄하하고 싶지 않다. 다만 빅포드 아가씨들을 추어올려 주고 싶을 뿐이다. 둘 사이의 다른 점은 항공사 스튜어디스 일은 구세계의 농경 귀족 정치 증후군으로부터 남겨진 어떤 계층적 오명과도 싸울 필요가 없는 새로운 세계의 직업이라는 점이다.

이 나라와 관련된 위대한 점은, 가장 부유한 소비자라도 필연적으로 가장 돈 없는 소비자와 똑같은 물건을 사는 지점에서 그 전통이 시작되었다는 것이다. 당신은 텔레비전을 시청할 수 있고, 코카콜라를 보면서 대통령이 콜라를 마시고, 리즈 테일러가 콜라를 마신다는 사실을 알 수 있으며, 당신 역시 콜라를 마실 수 있다. 콜라는 그냥 콜라여서, 아무리 돈을 많이 낸다 해도 길거리의 건달이 마시는 콜라보다 더 좋은 콜라를 마실 수는 없다. 모든 콜라는 같으며, 모든 콜라는 품질이 좋다. 리즈 테일러는 그 사실을 알고 있으며, 대통령도 알고, 건달도 알고, 당신도 안다.

유럽에서 왕족과 귀족은 농부가 먹는 음식보다 훨씬 좋은 음식을 먹고 살아왔다 — 그들은 결코 같은 음식을 먹지 않았다. 한쪽은 자고새 요리를, 다른 한쪽은 오트밀에 물을 넣고 끓인 죽을 먹었다. 각 계급은 자기 계급의 음식을 고수했다. 그러나 엘리자베스 여왕이 미국에 왔을 때 아이젠하워 대통령은 그녀에게 핫도그를 한 개 사주었다. 아마 여왕이 영국에서 자신이 20센트에 사주는 야구장 핫도그보다 더 좋은 것을 공급받지 못할 것이라는 확신에서였던 것 같다. 또한 야구장 핫도그보다 더 좋은 핫도그가 없었기 때문이다. 1달러를 주더라도, 10달러를 주더라도, 10만 달러를 주더라도 여왕은 더 좋은 핫도그를 살 수 없을 것이다. 20센트 주면 하나 살 수 있고, 그건 다른 누구도 마찬가지다.

때로 당신은 부자 동네에 사는 사람들은 당신보다 돈이 많기 때문에 당신이 갖지 못한 물건을 갖고 있을 것이라고, 그들의 물건은 당신 것보다 더 좋을 것이라고 생각을 한다. 하지만 그들은 같은 콜라를 마시고, 같은 핫도그를 먹으며 ILGWU(국제 여성 의류 노동 조합)이 생산한 같은 옷을 입고, 같은 텔레비전 쇼를 보고, 같은 영화를 본다. 부자라고 해서 더 웃기는 버전의 「위험한 진실Truth or Consequences」를 볼 수 없고, 더 무서운 버전의 「엑소시스트The Exorcist」를 볼 수 없다. 당신은 그들과 똑같이 반기를 들 수 있다 — 당신은 똑같은 악몽을 꿀 수 있다. 이 모든 것이 진실로 미국적인 것이다.

미국의 이상은 너무나 근사하다. 더 많이 평등할수록, 더 미국적인 것이 되기 때문이다. 예를 들어, 당신이 유명 인사라면 장소에 따라 특별 대우를 받는다. 그러나 이는 진짜 미국적인 것이 아니다. 며칠 전 아주 미국적인 일이 내게 일어났다. 파크버닛[36] 경매장에 들어가려 했는데, 사람들이 내가 개를 데리고 있다며 들어가지 못하게 하는 바람에 로비에서 친구를 기다려야만 했다. 나는 그 친구에게 내가 제지당했다는 이야기를 할 참이었다. 그런데 로비에서 기다리는 동안 나는 모여든 사람들에게 사인을 해주어야 했다. 그것은 실로 어디서나 처할 수 있는 미국적인 상황이었다.

(유명인에 대한 〈특별 대우〉는 때론 그 반대로 나타나기도 한다. 어떤 때는 사람들이 내가 앤디 워홀이기 때문에 나를 심술궂게 대한다.)

가능하다면 언제나 당신은 사람들이 가진 재능이나 일에 가장 알맞은 규모로 보상해 주어야 한다. 작가는 그들이 쓴 단어 수, 페이지 수, 독자들이 울음이나 웃음을 터뜨린 횟수, 장(章)의 수, 소개한 새 아이디어 수, 책 수, 또는 연륜대로 — 계산 가능한 준거를 열거한다면 — 돈을 받고 싶어 할 것이다. 영화감독은 영화에 따라, 또는 컷 수에 따라, 또는 프레임 속에 시보레가 나온 횟수에 따라 돈을 받으려 할 것이다.

나는 여전히 청소부에 대해 생각하고 있다. 그 문제는 당신이 어떻게 양육받았는가 하는 문제와 결부된다. 어떤 사람들은 자신이 어질러 놓은 것을 다른 누군가가 청소하는 문제에 대해 크게 곤혹스러워하지 않는다. 하지만 나는, 청소부 신분은 여느 직업과 다를 게 없다고 말하면서도 — 여타의 직업과 다르게 여겨서는 안 된다고 알고 있기 때문에 — 여전히, 마음속 깊은 곳에서는 다른 사람이 내 뒤를 청소한다는 사실이 당혹스럽다. 내가 만일 진심으로 청소부의 신분이 다른 직업, 예컨대 치과 의사의 신분과 같은 것이라고 생각한다면 치과 의사에게 치료

36 뉴욕에 본사를 둔 경매 회사. 1964년 런던의 소더비즈가 인수했다.

를 받을 때보다 청소부에게 청소를 시킬 때 더 당황할 이유가 없을 것이다. (사실, 〈치과 의사〉는 잘못된 예이다. 왜냐하면 나는 치과 치료를 받을 때는 당황하기 때문이다. 특히 여드름이 난 얼굴로 그 녹색 전등 빛에 앉아 있을 때 그렇다. 그러나 치아 청소를 받을 때의 기분은 주변 청소를 시킬 때의 당황스러움과는 전혀 다르기 때문에 이 예를 드는 것이다.)

유럽의 어떤 호텔에 머물 때나 다른 사람의 집에 손님으로 갔을 때 나는 청소부를 어떻게 쳐다보는가 하는 문제에 부딪힌다. 청소부를 일대일로 대면하는 일은 너무나 어색하다. 나는 그 상황을 제대로 꾸려 나간 적이 한 번도 없다. 내가 아는 어떤 이들은 매우 편하게 청소부를 대하고, 어떻게 해달라는 말까지 하는데, 나는 그러질 못한다. 호텔에 투숙하면, 난 하루 종일 호텔에 머물려고 한다. 그래서 청소부가 들어오지 못한다. 꼭 그렇게 된다. 그건 내가 시선을 어디에 둘지, 무엇을 쳐다볼지, 그들이 청소할 때 무엇을 해야 할지 모르기 때문이다. 청소부를 피하는 것은, 내가 그 문제에 대해 생각할 때는, 실로 큰 일거리다.

어렸을 때 나는 청소부를 두는 공상을 한 적이 없었다. 내가 한 공상은 사탕을 갖는 것이었다. 사람은 성장하면서 현실적이 되기 때문에, 내가 성인이 되었을 때 그 공상은 사탕을 갖기 위해 돈을 버는 것으로 바뀌었다. 그리고 세 번째 신경 쇠약을 겪은 뒤 — 그때까지도 나는 사탕을 남아돌 만큼 갖지는 못했다 — , 그러다가 직업적으로 상승세를 타기 시작하면서, 나는 사탕을 점점 더 많이 사기 시작했으며, 지금은 방 하나에 사탕 넣은 쇼핑백을 꽉 채워 두고 있다. 가만히 생각해 보면 내 성공은 청소부 방을 갖게 하는 대신 사탕 방을 갖게 해주었다. 이미 말했듯이, 당신이 청소부를 쳐다볼 수 있는가 그렇지 않은가 하는 문제는 어렸을 때 당신의 공상이 무엇이었는가에 달려 있다. 내 공상의 내용 때문에, 나는 지금 허시 초콜릿 바를 쳐다보는 것이 더 편안하다.

돈을 소유하는 방법이 크게 문제 되지 않는 것은 이상하다. 당신이 세 사람을 레스토랑에 데리고 가서 세 사람 음식 값으로 3백 달러를 지불했다고 치자. 좋다.

그런 다음 당신은 그 사람들을 모퉁이 상점 — 전문점 — 에 데리고 가서 거기 있는 물건을 다 산다. 당신은 큰 레스토랑에서 했던 것과 똑같이 그 모퉁이의 전문점에서 쇼핑백이 꽉 차도록 물건을 산다 — 물론 더 많이 살 수도 있다. 하지만 그 비용은 15달러 또는 20달러밖에 되지 않는다. 하지만 당신이 갖게 된 음식은 같다.

며칠 전에 나는, 오늘날 미국에서 성공하고 싶으면 어때야 하는가를 생각하고 있었다. 예전에는 성공하려면 믿음직스러워야 하고 좋은 옷을 입어야 했다. 주위를 둘러보라. 방법은 옛날과 똑같지만, 이제 좋은 옷을 입어야 하는 것은 아닌 듯싶다. 내가 할 수 있는 말은 그것이 전부다. 부자 될 생각을 하라. 하지만 외양은 가난하게 보여라.

7 시간

손안의 시간. 시간 사이의 시간. 줄 서서 기다리기. 거리에서의 시간.
그저 그런 시간. 화학물질을 잃다. 나는 왜 그렇게 나쁘게 보이려고 하는가.
약속 지키기. 엘리자베스 테일러.

A: 나는 항상 건물을 짓고 그 뒤에는
주변에 얼씬거리지 않는 사람들을 생각한다.
또는 군중 신과 모두가 죽는 신이 들어 있는 영화를 생각한다.
그 생각을 하면 무섭다.

나는 시간이 무엇인지 생각하려고 애쓴다. 생각나는 것은…… 〈시간은 예전이나 지금이나 같다〉는 것이다.

사람들은 〈자기 손안에 있는〉 시간을 말한다. 나는 내 두 손을 보았고, 수많은 금을 보았다. 그런데 한 여자가, 어떤 이들은 잔손금이 없다고 내게 말했다. 나는 그 여자 말을 믿지 않는다고 했다. 그녀와 나는 레스토랑에 앉아 있었는데, 그녀가 말했다. 「어떻게 그렇게 말할 수 있어요? 저 웨이터를 봐요!」 그러고는 웨이터를 불렀다. 「웨이터! 웨이터? 물 한 컵 갖다 줘요.」 웨이터가 물을 가져오자 그녀가 웨이터의 손을 잡고 내게 그의 손을 보여 주었는데, 잔손금이 없었다! 딱 세 개의 기본 손금밖에 없었다. 그러자 그녀가 말했다. 「보여요? 내가 말했잖아요. 저 웨이터 같은 사람들은 잔손금이 없어요.」 나는 생각했다. 〈아이고, 내가 웨이터라면 좋겠네.〉

당신의 손바닥에 주름이 많다면 그건 당신의 손이 근심이 많다는 것을 의미한다. 때로 당신은 대규모 무도회에 초대받고, 몇 달 동안 그 무도회의 성대함과 흥분됨에 대해 생각한다. 그다음 당신은 유럽으로 날아가 무도회에 간다. 두어 달이 지난 뒤에 그 무도회를 회상할 때 당신의 기억에 남아 있는 것은 무도회장까지의 드라이브뿐이다. 무도회는 전혀 생각나지 않을 것이다. 생각나지 않는 시간 조각들이 때로 당신 삶의 전 기간을 특징 짓는 어떤 장면들이 되기도 한다. 나는 그 무도회까지의 드라이브를, 그것에 걸맞은 차려 입기를, 유럽 행 비행기의 티케팅을 몇 달 동안 꿈꾸었어야 했는지도 모른다. 그러면 드라이브를 할 수 있었을 테고, 그러고 난 다음 그 무도회를 기억했을는지 누가 아는가.

어떤 이들은 노인이 되기로 작정한 다음 정확히 노인이 보여 줄 만한 행동을 한다. 그들이 스무 살이었을 때 그들은 스무 살짜리가 하는 행동을 하고 있었다. 그런

데 평생 동안 스무 살로 보이는 사람도 있다. 꾸준히 자신들의 아름다움을 가꾸고, 열정을 갖고 일하는 — 대부분의 사람들보다 그렇다 — 영화배우들을 생각하면 흥미진진하다. 그들은 여전히 젊은 마음으로 일하고 있기 때문에 그럴 수 있는 것이다. 사람들은 앞으로 더 오래 살 것이고, 또한 점차 늙어 갈 것이므로 그들은 그냥 어린아이로 더 오래 있는 방법을 배우려고 할 것이다. 지금 일어나고 있는 일이 그런 것 같다. 내가 개인적으로 아는 어떤 이들은 어린아이 상태에 오래 머물러 있다.

언젠가 파리에 갔을 때 길거리에 서 있는데, 한 나이든 부인이 나를 쳐다보고 있기에, 나는 생각했다. 〈아, 이 부인은 영국 사람이기 때문에 나를 쳐다보는가 보다.〉 영국인들은 항상 나를 알아본다. 런던의 한 형편없는 텔레비전 프로그램에서 나를 다룬 적이 있었고, 그 프로 덕분에 스타가 되었기 때문이다. 아마 그래서 딴 쪽을 쳐다보고 있었을 텐데, 그녀가 내게 말을 걸었다. 「앤디 아닌가요?」 내가 그렇다고 대답하자, 그녀는 말했다. 「당신은 28년 6개월 전에 프린스턴의 우리 집에 온 적이 있어요. 당신은 그때 햇빛 가리는 모자를 쓰고 있었지요. 그런데 나를 전혀 기억 못하는군요. 하지만 나는 그 모자를 쓴 당신 모습을 결코 잊지 못할 거예요. 당신은 햇빛을 쬘 수 없었어요.」 나는 전혀 생각나지 않는 일인데 그녀는 개월 수까지 기억하고 있다니, 너무나 이상했다. 셈을 하기 위해 멈추지도 않고서 〈28년 6개월 전〉이라고 기억한다는 것은 그녀가 실제로 계속 시간을 따지고 있었으며, 〈그가 햇빛 가리는 모자를 쓰고 여기 온 지 이제 19년 되었다〉라는 말을 해왔다는 것을 의미한다. 그 상황은 매우 특별했다 — 그녀의 남편이 옆에 있었는데, 햇수에 대한 기억이 서로 달랐다. 남편은 말했다. 「아냐, 아냐. 그 당시 우리는 아직 결혼을 안 한 상태였어, 기억해? 그러니까 26년하고 9개월 전 일이야.」

사람들은 뉴욕보다 파리가 더 미적이라고 말한다. 그렇다, 뉴욕에서는 사람들이 미학을 논할 만한 시간이 없다. 다운타운에 가는 데 반나절이 걸리고 업타운에 가는 데 또 반나절이 걸리기 때문에 그렇다.

길거리에서 빈 시간이 생긴다. 그리고 당신은 한 5년 동안 못 본 누군가를 마주친다. 당신은 바쁜 상황인 것처럼 행동해야 한다. 당신들이 서로 마주 볼 때 당신은 멈칫거리지 않는다. 그렇게 하는 것이 최선이다. 당신은 〈뭐 하고 지냈어?〉라는 말을 하지 않는다 ― 당신은 그 상황에 말려들지 않으려고 한다. 당신은 냉동 커스터드를 사러 8번가에 간다고 말할 것이고, 아마도 그 사람들은 자신들이 보러 가는 영화를 이야기할 것이다. 하지만 그뿐이다. 그냥 되는대로의 스침일 뿐이다. 매우 가볍고, 차갑고, 무심결의 아주 미국적인 부딪침이다. 아무도 개의치 않고, 아무도 시간을 뺏기지 않고, 아무의 신경도 거스르지 않고, 아무도 멈칫거리지 않는다. 그게 좋은 것이다. 그러고 나서 누군가 당신에게 아무개에게 무슨 일이 있는가라고 묻기라도 하면, 당신은 그냥 이렇게 대답한다. 「응, 그 친구 53번가에서 한잔하고 있는 걸 봤어.」 바로 어제 일처럼, 바쁜 것처럼 행동하라.

나에게는 화학적인 물질이 좀 모자라는 것 같다. 그래서 내게 마마보이 성향이 있나 보다. 계집아이 같은 사내아이. 아니지, 마마보이라고 해야지. 풋내기 운전기사. 내 몸에서 책임감이라는 화학 물질과 재생산이라는 화학 물질이 빠져나간 것 같다. 내게 그런 물질이 있다면 나는 정상적으로 나이 듦에 대해 생각했을 것이고, 결혼하여 가족을 거느리고 있을 것이다 ― 아내들과 아이들과 개들을 거느린 가장. 나는 미숙아이다. 그러나 내 화학 물질에 어떤 변화가 일어날 수도 있고, 그러면 나는 성숙해질 수 있을 것이다. 그것은 주름살이 생기는 것에서 시작될 수도 있을 것이고, 붕대 쓰기를 그만두는 것에서 시작될 수도 있을 것이다.

사람들은 늘 시간이 사물을 변화시킨다고 말하지만, 사실은 당신 스스로 사물을 변화시켜야 한다.

때로 같은 문제가 몇 년이고 사람들을 불행하게 만든다. 그때에 이르면 그들은 그냥 이렇게 말할 수 있을 것이다. 「그래서 어떻단 말이야.」 이것은 내가 말하기 좋아하는 말 중 하나이다. 「그래서 어떻단 말인가.」

「엄마는 나를 사랑하지 않는다.」 그래서 어떻단 말이냐.

「남편은 나와 자지 않을 거야.」 그래서 어떻단 말이오.

「나는 성공한 사람이야. 한데 난 아직 혼자야.」 그래서 어떻단 말인지.

이 방어 기제를 알기 전까지 내가 어떻게 버텨 왔는지 모르겠다. 그걸 배우는 데는 오랜 시간이 걸렸지만, 한번 배우고 나면 결코 잊지 않는다.

사람들이 행복할 수 있을 때 그를 슬픈 상태에서 시간을 보내게 만드는 것이 무엇일까? 극동 지방에 갔을 때의 일이다. 나는 오솔길을 걷고 있었고, 그곳에서는 큰 파티가 열리고 있었다. 사실 그들은 어떤 사람의 주검을 화장하고 있었다. 그들은 파티를 벌이고 있었고, 노래하고 춤추면서 행복한 시간을 보내고 있었다.

며칠 전 바워리 거리에 있는데, 여인숙에서 한 사람이 창문에서 뛰어내려 죽었고, 군중이 그 시체 주위에 모여들었다. 부랑자 하나가 비틀거리며 길을 건너 이쪽으로 오더니 말했다. 「저쪽에서 하는 코미디 봤어요?」

사람이 죽었을 때 행복해야 된다는 말을 하는 것이 아니다. 당신 생각에 그 일이 무엇을 의미하는가에 따라, 그리고 그 일이 무엇을 의미하는가에 대한 당신의 생각에 대해 당신이 어떻게 생각하는가에 따라, 어떤 일에 대해 슬퍼하지 않아도 된다는 것을 보여 주는 경우들이 흥미롭다는 거다.

사람은 울 수도 있고 웃을 수도 있다. 당신이 엉엉 울 때 사실 당신은 하하 웃을 수도 있다. 선택권은 당신에게 있다. 미친 사람들은 심리 상태가 산만하기 때문에 이런 것을 가장 잘하는 법을 알고 있다. 그리하여 당신은 당신 마음이 수용할 수 있는 융통성을 얻을 수 있고, 당신을 위해 마음이 작동하게 할 수 있다. 당신이 원하는 것이 무엇인지, 시간을 어떻게 보낼 것인지는 당신이 결정한다. 그렇더라도 이 점은 기억해야 한다. 내겐 몇 종류의 화학 물질이 없기 때문에 책임이라는 화학 물질을 많이 가진 사람들보다 그 결정이 더 쉽다는 것을. 그렇기는 하지만 그래도 똑같은 원리가 많은 경우에 적용될 것이다.

마지막 시간이 다가와 내가 죽을 때, 나는 어떤 미완의 일도 남기고 싶지 않다. 나

자신이 미완으로 남고 싶지도 않다. 이번 주에 텔레비전을 보다가, 한 부인이 방사선 기계 속으로 들어가 사라지는 것을 보았다. 물질은 에너지고 그녀는 그냥 사라져 버렸다. 그것은 아주 경이로운 일이었다. 그 사라지게 할 수 있는 기계는 진실로 미국적인 발명품, 아니 가장 미국적인 발명품일 것이다. 내가 말하는 것은, 당신이 죽었다고 말할 수도 없고, 당신이 살해되었다고 말할 수 없는 방식, 당신이 누군가 때문에 자살했다고도 말할 수 없는 그 방식이다.

마지막 순간 이후, 당신에게 일어날 수 있는 최악의 경우는 미라로 만들어져 피라미드 안에 놓이는 것이다. 나는 이집트 사람들의, 사람의 신체 기관을 따로 떼어 낸 뒤 미라를 만들어 각 저장소에 두는 장례법에 혐오감을 느낀다. 나는 나만의 사라지는 기계를 원한다. 사람을 모래나 뭐 그와 비슷한 물질로 바꾸는 기계라는 아이디어도 좋다. 그 기계는 당신이 죽고 난 뒤에도 계속 작동한다. 사라짐은 당신의 기계에게 일을 떠넘기는 일종의 회피다. 그러니 일에 신념을 가지고 있는 나는 죽을 때 사라짐에 대해 생각하지 말아야 할 것 같다. 여하튼 폴린 드 로트실트의 손가락에 끼울 대형 반지로 환생한다면 무척 멋진 일이 될 것이다.

나는 진짜 미래를 위해 산다. 사탕 한 상자를 먹을 때 나는 마지막 사탕을 먹을 때까지 기다리지 못한다. 나는 어떤 사탕도 손대지 못한다. 그저 사탕 만지기를 멈추고, 상자를 내던져 버리고 싶다. 더 이상 마음에 두고 싶지 않다.

나는 그 상자를 지금 먹거나 아니면 앞으로 그걸 먹지 않으리라는 것을 알거나 해서 그것에 대한 생각을 할 필요가 없는 편이 좋다.

그것이 언젠가 내가 아주, 아주 늙어 보이기를 바라는 이유이다. 그러면 나는 나 이 듦에 대해 생각하지 않아도 될 것이다.

내 모습은 진짜 꼴불견이다. 하지만 아무와도 관련 맺기를 바라지 않기 때문에 나는 치장하거나 호감을 사려고 고생하지 않는다. 그것은 사실이다. 나는 나의 좋은 점은 깎아내리고, 나쁜 점은 강조한다. 그래서 내 모습은 웃기다. 나는 어울리지 않는 바지와 구두를 걸치고, 엉뚱한 시간에 엉뚱한 친구들을 방문하고 핀트가 맞

지 않는 말을 하고, 상관없는 사람에게 이야기를 건넨다. 그런데도 때로 사람들이 나에게 관심을 보인다. 그럴 때면 나는 깜짝 놀라 의아해한다. 〈내가 뭘 잘못한 거지?〉 그래서 집에 오면 그 이유를 알아내려고 애쓴다. 좋아, 누군가가 매력 있다고 생각할 옷을 입어야 해. 옷차림을 바꾸어야 해. 일이 더 꼬이기 전에. 그리고 3면 거울 앞에 가서 내 모습을 관찰하는데, 얼굴에 열다섯 개의 뾰루지가 새로 난 것을 알게 된다. 보통 때라면 그것들이 나지 않게 했어야 했다. 그래서 나는 생각한다. 〈이렇게 이상할 수가. 나는 내 꼴이 보기에 안 좋다는 것을 안다. 나는 특별히 안 좋게 보이려고 했어 ― 특별히 안 맞게 말이야 ― 그건 그 장소에 맞는 사람들이 많이 온다는 것을 알기 때문이지. 그런데도 누군가 나에게 관심을 가졌어.〉

나이트클럽에서 일하는 코미디언을 볼 때마다 나는 그들의 정확한 타이밍에 놀란다. 그러나 그 사람들이 어떻게 같은 시간에 정확하게 같은 대사를 읊는지는 이해가 가지 않았다. 그러다가 문득 그 차이를 깨달았다. 사람들은 누가 그것이 그들의 직업인가 하고 묻든 안 묻든, 늘 같은 일을 반복한다. 그들은 늘 같은 실수를 저지른다. 그리고 새로운 범주나 새로이 접하게 된 분야에도 똑같은 실수를 한다.

내가 무엇엔가 흥미를 가질 때마다 타이밍이 맞지 않는다. 관심의 대상은 맞는데 시간을 맞추지 못하기 때문이다. 그러므로 관심이 사라지고 난 뒤에 관심을 가져야 한다. 왜냐하면 내가 어떤 아이디어를 아직도 생각하고 있다는 사실에 놀라고 난 직후가 바로 그 아이디어가 누군가에게 막 몇 백만 달러를 벌어 주는 시간이기 때문이다. 언제나 그런 식이다.

뉴욕 일대에 가서, 약속한 사람들을 그들의 사무실에서 만나곤 하던 시기에, 나는 시간에 대해 무언가를 배웠다. 누군가가 열시에 만나자는 약속을 하면, 나는 정각 열시에 그곳에 가기 위해 머리를 짜냈고, 그렇게 해서 그 시간에 도착하면, 그들은 한시 5분 전까지 나를 만나지 않았다. 당신은 그 짓을 한 백번 정도 하고 나서, 이런 말을 듣는다. 「열시라고요?」 당신은 말한다. 「좋아요오오오, 그렇군

요, 앞으로는 한시 5분 전에 나타나야겠네요.」 그래서 나는 한시 5분 전에 그곳에 나타났고, 그렇게 하고 나니 기다릴 일이 없어졌다. 그때가 바로 내가 그 사람을 만날 수 있는 시간이었다. 그렇게 해서 나는 배웠다. 마치 실험실의 생쥐처럼 연구원들은 당신을 가지고 온갖 실험을 한다. 그들이 원하는 대로 움직이면 보상을 받는다. 그러나 원하는 대로 하지 못하면 처음으로 되돌아가고, 그렇게 해서 당신은 배운다. 나도 그렇게 해서, 사람들이 내 주변에 있는 시간을 배웠다.

내 시간 운영법이 듣지 않을 때가 딱 한 번 있었는데, 그건 바로 리즈 테일러와 일할 때였다. 나는 그녀와 함께 출연하는 영화를 찍느라 로마에 가 있었다. 거의 일주일 동안 그녀는 촬영에 늦게 왔고, 급기야 나는 이렇게 생각했다. 〈보세요, 내일은 천천히 합시다. 여섯시 반까지는 일어나지 맙시다.〉 그래서 그날 리즈는 다른 사람들보다 일찍 도착했다. 그녀는 의상 담당 아주머니와 열쇠 담당자보다 빨리 도착했고, 실제로 커피를 끓여 놓기까지 했다. 그녀는 다른 사람들을 기운 넘치게 만들었다. 그녀는 내가 한 것과 똑같은 일을 나와는 정반대 방식으로 해내었다. 나는 그녀의 행동을 예측할 만큼 잘 알지 못했기 때문에 성말랐다. 쉰 번 늦게 오고, 단 한 번 일찍 온 리즈 테일러는 내 원칙과 똑같은 것을 적용하고 있음이 틀림없었다. 어떤 원칙인가 하면 머리를 회색으로 염색하고 일상적인 에너지로 무슨 일인가를 하는데도, 〈젊게〉 보이도록 하는 그 원칙 말이다. 리즈 테일러는 제시간에 오면 〈일찍〉 오는 것처럼 보였다. 그것은 너무나 오랫동안 어떤 일에 서툴렀던 사람이 어느 날 그것을 그럭저럭 해내게 되면 갑자기 새로운 재주가 생긴 것처럼 보이는 것과 같은 이치이다.

〈뉴욕에서 영화를 보려면 줄을 서서 기다려야 한다〉는 생각이 좋다. 극장들을 지나치다 보면 기다리는 사람들의 줄을 많이 보게 된다. 그들 중 아무도 불행해 보이지 않는다. 요즘엔 생활비만으로도 돈이 많이 든다. 데이트를 하게 되면 줄 서다 시간을 다 보내게 된다. 그렇게 하는 것이 돈을 절약할 수 있게 해준다. 왜 그런가 하면 기다리는 동안 당신은 다른 할 일을 생각할 필요가 없고, 데이트 상대

에 대해 알게 되며, 당신들은 괴로움을 조금 함께할 수 있고, 그러고 난 뒤 두 시간을 즐길 수 있기 때문이다. 그래서 당신들은 아주 가까워졌고, 모든 일을 함께 나누었다. 그러므로 무언가를 기다린다는 생각은 어쨌든 데이트를 더 재미있게 만들어 준다. 들어가지 않는 것이 가장 재미있다. 그다음으로 재미있는 것은 들어가려고 기다리는 것이다.

10년마다 한 번의 휴가를 가질 수 있다면, 나는 어디도 가고 싶지 않다. 나는 그냥 내 방으로 가고 싶다. 베개를 부풀려 놓고, 텔레비전 두 대를 켠 다음, 리츠 크래커 상자를 열어 놓고, 러셀 스토버 캔디 상자를 뜯은 다음, 『TV 가이드』를 제외한 가판대에서 파는 모든 최근 잡지를 가져다 놓는다. 그런 다음 전화기를 들고 내가 아는 모든 사람한테 전화를 걸어 『TV 가이드』에 무슨 기사가 나 있는지, 지난 호엔 무슨 기사가 났었는지, 앞으로 어떤 기사가 날 것인지 말해 달라고 할 것이다. 나는 신문을 다시 읽는 즐거움도 누릴 것이다. 특히 파리에서. 파리에 있을 때 「헤럴드 트리뷴」 국제판을 다시 읽지 못했기 때문에 그렇다. 다른 사람들이 전화해서 보고하는 한, 나는 그들이 자기 식으로 시간을 보내는 동안 빈둥거리며 지내는 것이 너무 좋다. 내 방에서 시간은 너무나 천천히 간다. 모든 일이 너무 빨리 일어나는 것은 바깥뿐이다.

나는 느긋한 시간을 좋아하기 때문에 여행을 좋아하지 않는다. 비행기를 타려면 서너 시간 전에 미리 집을 나서야 하고, 여행지에 도착하는 데는 하루가 걸린다. 당신의 인생이 진짜 당신 앞을 지나가는 영화 한 편이기를 바란다면 여행을 하라. 당신의 인생을 잊을 수 있다.

나는 발정기를 좋아한다. 사람들은 나에게 전화를 걸어 말한다. 「이렇게 전화를 걸어서 당신의 발정기를 훼방 놓는 것이 아니기를 바란다.」 하지만 그들은 내가 그것을 얼마나 좋아하는지 알고 있다. 내가 누누이 반복하는 실수가 하나 있는데, 그건 황금률[37]을 따르지 않는 것이다. 나는 상승세를 타고 놓지 않는다. 일들

37 「마테오의 복음서」, 7장 12절과 「루가의 복음서」, 6장 31절의 교훈. 〈무엇이든지 남에게 대접을 받고자 하는 대로 너희도 남을 대접하라〉로 요약된다.

을 던져 버리고 내 생활을 단순하게 만들고 싶어 하면서도, 나는 다른 사람들에게 팔아넘기기 위해 일들을 벌인다.

영화를 빠르게 만드는 것은 당신이 그 영화를 볼 때이다. 두 번째로 보면 영화가 진짜 빨리 진행된다. 당신이 스스로를 괴롭히고 싶으면 영화를 보러 가라. 그리고 한 번 더 보라. 두 번째 볼 때, 당신의 괴로움이 그만큼 더 빨리 다가오는 것을 알 수 있다. 나는 하룻밤에 살인 영화 한 편을 보고, 다음 날 그 영화를 다시 보고서도, 마지막 순간까지 누가 살인자인지 알지 못한다. 그러니 진짜 뭔가가 잘못된 게 틀림없다. 내 말은, 내가 자리에 앉아 추리 영화 「야윈 남자Thin Man」를 보고, 다음 날 밤에 그 영화를 다시 보는데, 영화가 끝날 때까지 누가 살인자인지 여전히 모른다는 것이다……. 나는 그 전날 밤과 똑같이 누가 살인자인지 궁금해할 것이고, 살인자를 알아내기 위해 의자 끝에 앉은 것처럼 불안해하고, 전날 밤 그랬던 것과 똑같이 충격을 받을 것이다. 내가 만일 그 영화를 열다섯 번 본다면, 열다섯 번 중에 한 번은 무슨 실마리를 잡아, 누가 사람을 죽였는지 희미하게 알게 될지도 모른다. 시간은 실제로 가장 좋은 플롯 같다 — 본다는 긴장감 말이다. 당신이 영화를 기억한다면.

디지털시계는 우리가 사용할 수 있는 새로운 시간이 존재한다는 사실을 보여 준다. 그것은 정말 놀라운 일이다. 누군가가 시간을 보여 주는 새로운 방식을 생각해 낸 것인데, 그러니 앞으로는 〈o'clock〉이라는 표현이 자주 쓰이지 않을 것 같다. 왜냐하면 그 말은 〈of the clock〉이나 〈by the clock〉에서 온 것인데, 이제는 더 이상 clock, 즉 아날로그시계가 쓰이지 않을 것이기 때문이다. 〈1 o'clock〉 대신에 〈1 time〉이라고 말할 것이고, 〈3:3 time〉 그리고 〈4:45 time〉이라고 말할 것이다.

어렸을 때 나는 자주 아팠는데, 그 시간들은 작은 인터미션 같았다. 인터미션들, 인형을 가지고 노는 막간의 시간들.

나는 도려내기 인형을 한 번도 도려내어 본 적이 없다. 나하고 놀았던 사람들이

내게 다른 사람을 시켜 도려내라고 제안도 했을 것이다. 그러나 내가 인형 그림을 도려내지 않은 이유는 그림이 그려져 있는 멋있는 종이를 망가뜨리고 싶지 않아서였다. 나는 언제나 도려내기 인형 책 속의 인형들을 그대로 두었다.

시간에 대하여

때때로

업무를 치르다

당신 자신을 시간에 맞추라

주말들.

제시간에

즉시

때가 오면

막간에

몇 번이고 되풀이해서

일생

오래된

시간을 보내다

시간을 막다

시간을 사다

시간을 지키다

제시간에

시간에 맞게

 일을 쉰 시간

 중간 휴식

 일에 진입하는 시간

 작업 시간표

 시간 경과

 시간대

옛날

 지금

 훗날

 내내 ―

요즘 주위를 둘러볼 때 내 눈에 비친 가장 큰 시대착오는 임신이다. 사람들이 아직도 임신한다는 사실을 나는 믿을 수 없다.

나에게 가장 좋은 시간은 돈으로 해결할 수 없는 문제가 없을 때이다.

8 죽음

죽음에 대한 모든 것.

A: 그 소식을 들어 너무 안됐다.
세상사는 마술 같은 것이어서,
죽음이 오지 않을 것이라는 생각을 방금 했는데 말이다.

나는 죽음을 믿지 않는다. 왜냐하면 우리는 죽음이 온다는 것을 알게 되어 있지 않기 때문이다. 나는 그것을 맞이할 준비가 되어 있지 않기 때문에 아무 말도 할 수 없다.

9 경제

ECONOMICS

로트실트가 이야기. 24시간 약국. 친구 사기. 탁상 수표책.
잔돈, 잔돈, 잔돈. 지나 롤로브리지다[38]의 잔돈.

A: 당신이 록펠러 같은 부자라면,
뉴욕이야말로 진짜 당신의 도시이다.
상상할 수 있는가?

나는 현금 이외에 아무것도 알지 못한다. 협상 계약도 믿지 않고, 개인 수표도, 여행자 수표도 믿지 않는다.

당신이 슈퍼마켓에서 백 달러짜리 지폐를 내면 직원들은 매니저를 부른다.

돈은 수상쩍다. 당신이 돈을 가지고 있다 해도 사람들은 당신이 돈을 가지고 있을 것이라고 생각하지 않기 때문이다.

나는 다고스티노 슈퍼마켓에 갈 때면 피해망상에 빠진다. 쇼핑백을 하나 더 들고 가는 바람에 그곳 직원들이 검사를 받으라고 하는데, 나는 안 할 것이기 때문이다. 여성이라면 핸드백을 들고 가도 검사받을 필요가 없으므로, 나도 검사받지 않을 것이다. 그건 원칙이다. 그러고 나면 나는 그들이 내가 물건을 훔칠 것이라고 생각할 것이라는 피해망상에 빠지고, 머리를 꼿꼿이 쳐들고 부자처럼 보이려고 애쓴다. 왜냐하면 나는 훔치지 않기 때문이다. 내 돈 전부를 가지고 곧바로 유제품 카운터로 간다. 나는 카운터를 있는 대로 전부 돌면서 침실 창턱 아래에 둘 물건들을 살 생각에 무척 행복하다.

부자들은 구치나 발렌티노 지갑 같은 데 돈을 넣어 가지고 다니지 않는다. 그들은 서류 봉투에 돈을 넣고 다닌다. 기다란 서류 봉투에. 10달러짜리에 종이 집게를 끼우는데, 5달러짜리와 20달러짜리에도 끼운다. 돈은 거의가 새것이다. 은행에서 특별 배달부를 통해 보내온 것이다 — 혹은 그들의 남편 사무실에서 보내온 것일 수도 있다. 그들은 돈을 받고 사인만 한다. 그런 다음 딸의 몫으로 20달러짜리가 빠져나갈 때까지 돈다발은 그냥 그대로 있다.

내가 가장 좋아하는, 돈 가지고 다니는 방법은 실상 단정하지 못하다. 구겨서 뭉치가 된 상태로 가지고 다니기 때문이다. 종이 백에 넣어 다니면 좋다.

38 Gina Lollobrigida (1927~). 이탈리아 여배우. 1950~1960년대 섹시 아이콘이었다.

어느 날 나는 공주 한 명과 점심 식사를 같이했는데, 그녀는 기관총과 격자무늬 모자가 그려진 조그만 스코치 지갑을 갖고 있었다. 우리는 매디슨 애버뉴의 여성 금고에 있었다. 그녀가 빳빳한 새 돈을 지갑에서 꺼내며 말했다. 「어때요? 로트실트 방식으로 접었어요. 이렇게 접으면 오래가요. 지금까지 줄곧 이렇게 접어서 썼어요.」 그녀는 지폐를 한 장씩 모두 세로로 접은 뒤, 다시 세로로 접었다. 전부 새 돈이었고 전부 지갑 칸 안에 들어 있었다. 그렇게 하면 돈이 오래간다는 것이었다. 로트실트 방식 돈 접기는 그런 것이었다 — 당신은 그걸 볼 수 없다.

그것이 〈로트실트 이야기〉이다.

언젠가 독일에서 150달러를 주고 아주 좋은 프랑스제 지갑을 샀다. 큰 돈을 넣어 두기 위해서였다. 크기가 큰 외국 돈 말이다. 그런데 뉴욕에서 그 지갑이 찢어져 구두 수선공에게 가져갔는데, 그가 실수로 종이 돈 넣는 입구를 재봉틀로 박아 버렸다. 그래서 그 지갑을 거스름돈 넣는 데밖에 사용하지 못한다.

현금. 현금이 없으면 나는 기가 죽는다. 현금을 손에 넣는 순간, 나는 그것을 써야 한다. 그러다 보니 쓸데없는 물건들을 사는 것이다.

수표는 돈이 아니다.

주머니에 50달러나 60달러가 있으면 나는 브렌타노 서점에 들어가 『로즈 케네디의 일생』을 한 권 사고, 이렇게 말한다. 「영수증 주실래요?」

영수증이 많아질수록 스릴은 점점 커진다. 영수증은 이제 내게 현금처럼 느껴지기도 한다. 시간이 늦어 상점들이 모두 문을 닫고, 근처에 있는 신문 가게에 갈 때, 나는 자못 우아해진다. 내게 돈이 있기 때문이다. 나는 『하퍼스 바자』를 산 다음, 영수증을 달라고 한다. 그러면 신문 파는 점원은 무슨 소리냐고 소리를 지른 다음 흰 종이에다 무언가를 쓴다. 나는 그걸 받지 않는다. 「잡지 목록을 적어 줘요. 날짜를 넣고, 맨 위에 상점 이름을 썼어요.」 그렇게 하면 그 종이는 좀 더 돈 같아 보인다. 그렇게 하는 이유는 점원이 내가 정직한 시민이고, 스텁[39]을 보관하며

39 수표를 떼어 주고 남은 쪽.

세금을 낸다는 사실을 알기를 바라기 때문이다.

그다음에는 먹으러 간다. 이유는 배고파서가 아니라 단지 돈이 있기 때문이다. 나는 돈이 있으면 자기 전에 돈을 써야 한다. 새벽 한시까지 깨어 있으면, 나는 24시간 편의점에 택시를 타고 간다. 가서는 무엇이든 그날 밤 텔레비전에서 보고 내 머리에 각인된 물건을 산다.

나는 한밤중에 드러그 스토어에서 무슨 물건이든 살 것이다. 내가 돈 있는 사람이라는 것을 그들이 알기 때문에 나는 그 드러그 스토어를 내가 물건 사기를 마칠 때까지 문을 열어 놓게 할 수 있다. 돈이 있다는 것은 특권이다. 그렇지 않은가? 그다음 단계는 그 가게에서 나에게 외상을 줄 정도로 잘 아는 사이가 되는 것이다. 나는 계산서를 메일로 받는 것은 스트레스를 주기 때문에 좋아하지 않는다고 가게에 말한다. 〈그냥 말로 얼마 외상이라고 해줘요〉라고 말한다. 「다음 주에 현금을 갖고 와서 지불하겠소. 계산서를 주시오. 돈하고 같이 가져오면 거기다 〈완불〉이라고 써서 주면 되겠지요.」

빚진 돈을 갚고 나면 아무도 마주치지 않는다. 그런데 갚기 전에는 어디를 가든 빚쟁이들을 마주친다.

돈이 많을 때 내가 주는 팁은 우습다. 요금이 1달러 30센트인데, 나는 2달러를 내고도 나머지는 그냥 가지라고 말한다…… 하지만 돈이 없으면 1달러 50센트를 내고 20센트는 거슬러 달라고 할 것이다.

한번은 택시 기사에게 1백 달러를 준 적도 있다. 너무 어두워서 그것이 1달러짜리인 줄 알았던 것이다. 요금은 60센트였는데(그때는 택시 요금이 오르기 전이었다) 나는 거스름돈을 가지라고 말했다. 나는 그 이후 항상 그 일이 맘에 걸렸다.

때로 나는 돈 없이 택시를 타고는, 돈을 찾을 수 있는 곳에 데려 달라고 한다. 그러고는 은행이나 사무실, 또는 내게 전해 줄 돈을 가지고 있는 도어맨이 있는 곳으로 간다. 지금 돈 없이 택시를 타고 업타운에 가는 길이라면, 나는 택시 기사와 이런 일을 벌여야 한다. 기사는 플라스틱 칸막이 실더를 올릴 것이고, 그렇게 하

면 나는 자연스레 범죄자가 된 것 같은 느낌이 든다 — 그에게 총을 쏘거나 강도질을 하는 자 말이다. 따라서 나는 기사가 나를 믿고 좋아하게 만들어야 하고, 도어맨이 들고 있는 봉투를 가지러 가기 직전이라는 것을 믿게 해야 한다. 나는 말한다. 「내 종이 백을 두고 갈게요.」 택시가 그냥 가버릴 경우에 대비해 나는 기사의 면허증 번호를 적어 가지고 내 봉투를 가지러 달려 나간다. 그렇게 한 경우가 많았는데, 그중 몇 번은 봉투(수표가 든)를 받은 다음, 현금으로 바꾸려고 문구점에 갔다. 문구점에서 현금으로 바꾸지 못하면, 그다음 상점 라이커의 가게에 가야 한다. 라이커의 가게에서는 한 번도 현금으로 바꿔 준 적이 없다. 그다음에는 넥타이 상점으로 간다. 거기서는 언제나 현금으로 바꿀 수 있었다. 나는 택시로 돌아와 기사에게 말한다. 「처음 탔던 곳으로 데려가 주세요.」

그 탑승 거리는 봉투를 가지러 간 요금의 반 정도 거리이다(거기다 처음에 약속한 팁을 보탠다). 그다음 나는 돈을 쓰기 위해 건강 식품 상점에 간다. 거기서 분홍색 유기농 치약을 사는 데 돈을 쓴다. 왜냐하면 그 치약은 엘리자베스 아덴의 분홍색 치약에 대한 향수를 불러일으키기 때문이다. 나는 노란색 튜브 안에 든 아이패나[40] 치약 맛이 나는 무엇인가를 찾고 싶다.

나는 수다를 떨기 위해 택시를 타기도 한다. 기사들이 미터기를 켜지 않고 달리면 나는 반쯤 가다가 묻는다. 「미터기를 켜세요.」 「아주 짧은 거리라, 내 생각엔……」 나는 말한다. 「생각했다고요, 생각했다고! 당신이 만약 〈미터기를 켜지 말고 그냥 갈까요?〉라고 말했다면, 나는 〈거리 요금과 팁을 합쳐서 줄 거〉라고 말했을 거예요. 이제 다 왔네요. 미터기에 아무 요금 표시도 없으니까 당신에게 요금 안 줄 권리가 나한테는 있어요.」 내 말에 그들은 이렇게 답할 것이다. 「안 돼요……」 그럼 나는 25센트짜리 동전을 넣어 준다. 그러고는 말한다. 「됐지요? 물어 보는 게 나아요. 당신은 기계를 속이지 못해요.」

40 1950년대 미국에서 대중적인 인기를 얻었던 치약. 디즈니의 캐릭터 버키 비버를 마스코트로 사용해 인기가 높았다.

아직은 기계 속이는 방법에 대해 말하면 안 된다. 그것이 바로 사람들이 알고 싶어 하는 것이니까.

친구를 사는 일은 대단한 일이다. 나는 돈을 많이 가지는 것과, 돈으로 사람들을 매혹시키는 것은 잘못된 일이라고 생각하지 않는다. 당신이 매혹시키는 사람들을 보라. 모든 사람을!

나는 돈이 굉장히 많은 사람을 알고 있다. 그는 하루 종일 사람들이 돈 때문에 자기 주위에 꾄다는 망상에 사로잡혀 있다. 그러나 그는 항상 방금 전에 개인 비행기를 타고 워싱턴에 도착했다고 말하는 사람이지만, 항공사 비행기를 타고 L.A.로 갔다.

옷은 누더기를 입고 있는데 주머니에 15달러가 있다면, 당신은 사람들에게 돈을 가진 사람이라는 인상을 남길 수 있다. 당신이 할 일이라곤 술 가게에 가서 샴페인 한 병을 사는 것이다. 당신은 방 안에 있는 사람 모두에게 깊은 인상을 남길 수 있고, 운이 좋으면 그 사람들을 다시 보지 않을 수도 있다. 그렇게 되면 그들의 기억에 당신은 언제나 돈 있는 사람으로 남을 것이다. 나는 돈이 있으면서 가난한 척하지 못한다. 오직 가난하면서 돈 있는 척할 수 있을 뿐이다.

나는 매일 오후에 누군가에게 전화를 걸어, 〈나하고 섹스해 주면 백 달러 줄게〉라고 말하는 여자를 알고 있다. 거짓말 같은 이야기이다. 그녀는 그들이 아주 매력적일 뿐 아니라 좋은 집안 출신이며, 갖출 것을 다 갖춘 사람이라고 확신한다. 단지 자신들의 메르세데스를 굴리는 데 몇 달러가 필요할 뿐이라고. 이 여자는 다이아몬드도 없고, 걸치고 있는 것 중에 그렇게 값나가는 것도 없다. 하지만 그 여자의 코와 귀와 머릿속에 〈돈〉이 들어 있다. 돈은 그 여자의 광대뼈 안에도 있고, 그 때문에 그녀의 얼굴은 균형 잡혀 있다. 커피숍 배달원이 들어오면, 당신은 그에게 물어볼 수 있다. 「저 여자 좀 봐요. 부자 같아요, 가난한 것 같아요?」 그는 알지도 모른다. 얼굴이 〈돈〉이기 때문이다. 그녀는 담배를 피우면서 길거리를 걸

고 있을 수도 있고, 그러다가 사태가 전부 달라진 것 같은 아주 섬세한 태도로 택시를 손짓해 부를 수도 있다.

나는 일요일을 싫어한다. 꽃 가게와 서점 외에는 모든 가게가 문을 닫기 때문이다. 돈은 돈이다. 내가 돈을 벌기 위해 일을 열심히 했거나 설렁설렁 했거나 문제 되지 않는다. 나는 어떤 경우에도 똑같이 돈을 쓴다.

나는 돈을 벽에 걸어 놓기를 좋아한다. 예컨대 당신이 20만 달러짜리 그림을 살 예정이라고 하자. 나는 당신이 차라리 그만큼의 돈을 찾아서 묶은 다음, 벽에 걸어야 한다고 생각한다. 그러고 나면 누군가 당신을 방문할 때 그들이 처음 보는 것은 벽에 걸려 있는 돈이 된다.

나는 누구나 다 돈을 가지고 있어야 한다고 생각하지 않는다. 돈의 소유는 모든 사람에게 공평하지 않아야 한다 — 누가 중요한 인물인지 알 수 없게 될 것이기 때문이다. 얼마나 재미없는가? 누구를 험담할 것인가? 누구를 깎아내릴 것인가? 누군가가 당신에게 〈25달러만 빌려 주실래요?〉라고 말할 때의 그 들뜨는 듯한 기분을 포기할 것인가?

크리스마스에 당신은 팁을 주기 위해, 문구점에서 산 봉투에 넣을 빳빳한 새 돈을 찾으려고 은행에 가야 한다. 당신이 도어맨에게 팁을 주면 그는 병가를 얻거나 그만둔다. 그리고 새로 온 사람은 그 일에 대해 아무것도 모른다.

나는 브로드웨이에서 쇼를 볼 때 1등석 표를 사서 보다가, 제1막이 끝나면 자리를 떠난다. 다른 홀에 가서 그 공연의 마지막 부분을 본다. 나는 그 일을 즐긴다. 그 다른 홀의 좌석 역시 1등석이다. 그렇게 해서 두 개의 스텁을 갖게 된다. 나는 그것을 책임지고 있기 때문에 그것은 하나의 일이다.

나는 특징 없는 수표책을 좋아하지 않았다 — 나는 탁상용만 좋아했다. 왜냐하면 그것이 각종 신분을 나타내 주기 때문이다.

베개로 머리를 받치고 욕조에 누워 있으면 부자가 된 느낌이 든다 — 3달러 95센트로 우편 구매한 물베개. 어쩌면 그건 환상일지도 모른다. 장대함의 환상. 그러

나 당신이, 나도 내는 전화 요금을 달마다 낼 때, 당신은 자신에게 돈이 있다는 사실을 안다.

적은 돈을 가지고 물건을 많이 사면 재미있다. 램스턴 마트에서 쇼핑백을 하나 사서 — 쇼핑백 값으로 30센트를 내고, 그것을 한가득 채우는 것 말이다. 당신은 램스턴에서 60달러를 쓸 수 있을 것이고, 집에 와서 침대 위에 물건들을 죄다 늘어놓은 뒤, 코밋 제품 하나를 들고, 본체에 붙은 〈1달러 69센트〉 가격표를 씻어 낼 것이다. 그러고 나서 산 물건들을 한쪽으로 치워 놓자마자, 당신은 다시 쇼핑을 하고 싶어질 것이다. 그래서 당신은 빌리지 구역으로 간다. 당신은 한 꽃 가게 앞에서 코를 높이 치켜든다. 왜 그러는가 하면 꽃 가게 사람들이 당신이 길 건너편의 더 비싼 꽃 가게로 갈 것이라고 생각하게 만들기 위해서이다. 그런데 당신은 그 꽃 가게 사람들에게 인상을 남기고 싶어 한다. 그래서 안으로 들어가, 말한다. 「저걸 살게요.」 당신은 꽃들을 집으로 가져오고, 당신 방은 꽃으로 가득 찬다. 그렇게 하는 것이 당신을 부자처럼 느끼게 만들어 현관문을 조금 열어 두고 싶게 만든다. 홀 건너편의 사람들이 방 안을 볼 수 있도록, 조금만. 하지만 그 사람들이 당신 살림을 훔쳐 갈 생각은 들지 않게, 조금만.

예전에 현금이 많이 생겼을 때 나는 갑자기 첫 컬러텔레비전을 사들였다. 흑백의 윙윙거림은 나를 못 견디게 만들고 있었다. 광고를 컬러로 보면 새롭게 보일 것이라 생각했고, 쇼핑할 것이 더 많아질 것 같았다.

코르베츠에서 현금으로 샀다. 리모컨까지 사고 싶었지만, 그것은 다른 백화점에 있었다. 나는 그것을 집으로 옮겨 가기 시작했는데, 그만 피해망상증에 걸리고 말았다. 박스에는 〈소니〉와 〈코르베츠〉라고 쓰여 있었는데, 나는 〈램스턴〉이라고 쓰여 있기를 바랐다. 왜냐하면 나는 포장된 그것을 엘리베이터로 들고 올라가 내가 사는 층으로 간 다음, 내 아파트로 가져가야 하고, 흰색 스티로폼을 떼어 내고 텔레비전 본체를 꺼내 놓아야 하기 때문이다. 나는 생각했다. 〈이 텔레비전은 오랫동안 쓰지 못할 거야.〉

155

만일 내 사업이 말하는 것이고, 말을 하기 위해 기분을 북돋워야 하는데도, 내가 술을 줄일 수 있을까?

나는 돈에 관한 한 내 나름대로의 환상을 갖고 있다. 나는 길을 걸어 내려가고 있고, 누군가 말하는 소리를 듣는다 — 속삭이는 소리로 — 「세상에서 가장 돈 많은 사람이 가고 있다.」

나는 니켈[41] 위에 쓰인 날짜를 보지 않는다. 1910년도 동전이라 해도, 나는 그것을 꼬불쳐 두지 않을 것이다. 나는 그것에 1다임을 보태 클라크 초코바 한 개 사는 데 쓸 것이다.

나는 동전을 싫어한다. 나는 화폐 공사 사람들이 동전 주조를 멈추기를 바란다. 나는 동전은 결코 저금하지 않을 것이다. 나는 시간이 없다. 나는 가게에서 〈오, 동전은 그냥 가지세요. 동전 때문에 내 프랑스제 지갑이 너무 무거워져요〉라고 말하기를 좋아한다.

잔돈은 짐이 되기도 하지만, 한편으로는 돈이 떨어졌을 때 매우 유용하다. 그럴 때 당신은 동전 사냥을 하게 되는데, 침대 밑을 들여다보거나, 코트 주머니들을 하나하나 다 뒤진다. 이런 말을 되뇌면서. 「여기 아니면 저기에 혹시 쿼터[42] 한 개를 남겨 뒀을지 모르잖아……」 때로 70센트를 만들어야 하는데, 69센트밖에 못 건지는 것은 담배 한 갑을 사는가 못 사는가의 문제일 수 있다. 당신은 모자라는 동전 한 개를 찾기 위해 뒤지고, 뒤지고 또 뒤진다. 당신이 동전을 좋아하는 유일한 경우는 동전 하나가 모자랄 때이다.

가게 주인이 당신에게 묻는다. 「동전 가진 것 있으세요?」 그러면 당신은 여기저기 뒤적여야 한다. 안 그러면 동전을 갖고 있는 것은 확실하지만, 찾고 싶은 기분이 아니거나…….

한번은 택시 기사한테 돈이 어떤 의미를 가지느냐고 물어 보았다. 「기분 좋은 시

41 5센트짜리 미국 백동화.

42 25센트짜리 주화.

간요.」그가 대답했다. 「아내를 데리고 외출할 수 있거든요. 아내를 즐겁게 해주
지요. 아내와 외출하는 것이 즐거워요. 그래서 나는 돈이 있으면 아내를 데리고
나가요.」

나도 같은 기분이다.

그러고 나서 나는 그 기사한테 사람들이 동전을 주면 기분이 어떠냐고 물었다.

「동전요? 나는 동전은 절대 안 받아요. 안 받지요. 근데…… 이 말은 하지 말아야
되는데, 얼마 전에 지나 롤로브리지다한테 동전 다섯 개를 받았어요.」

나는 그에게 그 이야기를 해달라고 청했다.

「말할 게 없어요. 그녀는 아주 친절한 사람이에요. 뉴욕을 좋아하고, 할리우드는
좋아하지 않아요. 그녀는 여러 곳을 여행하며 다니는데, 지금은 떠나고 없을 거
예요. 책을 쓰고 있어요.」

지나 롤로브리지다.

조폐 공사에서 똑같은 양이 되게 모든 화폐를 만든다면 동전은 꽃 항아리 바닥에
까는 웨이트[43]가 될 것이다.

돈은 내게 순간이다.

돈은 나의 기분이다.

어떤 사람들에게 돈은 내일 값나갈 물건을 오늘 사는 것이다. 그들은 말한다,
싸게 사라. 좋다, 내게는 1955년 이전에 나온 물건이 하나도 없다. 정말이다. 아
무것도 없다. 누군가에게서 빌린 연필 한 자루가 1947년에 나온 것일 수 있다.
그러나 당신은 알 수 없다.

미국 화폐는 디자인이 아주 좋다. 정말이다. 나는 다른 어떤 나라의 돈보다 미국
돈을 좋아한다. 나는 단지 돈이 뜨는 것을 보기 위해 스태튼 아일랜드 페리에서
이스트 강으로 돈을 던진 적이 있다.

우리 모두가 찾고 있는 사람은 거기 살지 않으면서, 그냥 돈만 내는 누군가이다.

43 움직이지 않게 눌러 두는 묵직한 물건.

157

만일 내가 사는 물건이 내가 내는 돈보다 더 가치 있고, 만일 내게 물건 파는 그 사람을 내가 좋아한다면, 나는 그에게 값을 낮게 불렀다고 말해야 한다. 그 말을 할 때까지 나는 정당하지 않다. 만일 내가 속이 아주 꽉 찬 질 좋은 샌드위치 한 개를 산다면, 그런데 샌드위치를 판 사람이 자신의 물건이 얼마나 훌륭한 건지 모른다면, 나는 그에게 그 사실을 말해 주어야 한다.

돈을 쥐고 있을 때 나는 병균을 쥐고 있다는 느낌을 갖지 않는다. 돈에는 어떤 특별 사면 같은 것이 있다. 돈을 쥐고 있을 때, 나는 내 손이 그렇듯이 지폐에도 병균이 없다고 느낀다. 내가 손으로 돈을 넘길 때 돈은 나에게서 완전히 깨끗한 물건이 된다. 나는 그 돈이 어디서 왔는지, 누가 그것을 만졌는지, 무엇으로 만졌는지 모른다 — 내가 돈을 만지는 순간, 그것의 과거는 지워진다.

10 분위기

ATMOSPHERE

빈 공간. 쓰레기로서의 예술. 피카소의 4천 점의 걸작. 내 채색 기술.
내 미술의 끝. 내 미술의 재탄생. 향수가 있는 공간. 시골에서의 즐거운 시간과
나는 왜 그 시간을 잡지 못하나. 나무 한 그루 맨해튼에서 자라려고 애쓰다.
편하고 평범한 미국 점심 식당. 앤디 부류의 사람들.

B: 나는 늙은 두 여인이 신문과 고양이로
꽉 찬 방에서 사는 것이 얼마나 슬프고 서정적인지
보여 주는 영화를 한 편 찍고 싶었어요.
A: 당신은 그 영화를 슬프게 만들면 안 돼.
그냥 이렇게 말하는 거야.
〈이것이 오늘날 사람들이 살아가는 방식이다.〉

공간은 모두 하나의 공간이고, 사고는 모두 하나의 사고이다. 그런데 내 마음은 공간을 작은 공간들로 나누고 또 나누고, 사고를 작은 사고들로 나누고 또 나눈다. 커다란 콘도미니엄처럼. 가끔 나는 하나의 공간과 하나의 사고를 생각한다. 하지만 늘 그렇게 하지는 않는다. 대개 나는 내 콘도미니엄에 대해 생각한다.

콘도미니엄에는 냉온수가 나오고, 하인즈 피클이 몇 개 떨어져 있고, 초콜릿 체리도 몇 개 흩어져 있다. 울워스의 핫 퍼지 선디 아이스크림 기계가 돌아갈 때 나는 진짜 물건을 가진 것이다.

(이 콘도미니엄은 많은 것을 사유하게 한다. 그것은 오후, 저녁 그리고 아침에는 대부분 닫혀 있다.)

당신의 마음은 공간을 공간으로 만든다. 그것은 힘든 작업을 필요로 한다. 수많은 견고한 공간들. 당신이 늙어 갈수록 당신은 더 넓은 공간과 더 많은 수납장을 갖는다. 그리고 그 수납장에 더 많은 물건을 간수하게 된다.

나는 돈이 많다는 것이야말로 하나의 공간을 갖는 것이라고 진실로 믿고 있다.

하나의 커다란 빈 공간.

나는 진정으로 텅 빈 공간을 믿는다, 비록 한 사람의 화가로서 쓰레기를 많이 만들고는 있지만.

빈 공간은 절대로 낭비되는 공간이 아니다.

예술품을 넣어 둔 공간이야말로 낭비되는 공간이다.

예술가는 사람들이 가질 필요가 없는 것들을 생산하는 사람, 하지만 — 어떤 이유에서 — 사람들에게 주면 좋을 거라고 생각하는 무언가를 생산하는 사람이다.

상업 미술은 예술을 위한 예술품보다 훨씬 제작하기 편하다. 그 이유는 예술을 위한 예술품은 그것이 차지하는 공간을 받쳐 주지 않지만, 상업 미술은 받쳐 주

기 때문이다(만일 상업 미술이 공간을 받쳐 주지 않는다면, 상업 미술은 조금도 상업적이지 않다).

그래서 한편으로 나는 진짜로 비어 있는 공간들을 믿는다. 하지만 다른 한편으로는 아직도 미술을 하고 있기 때문에, 내가 보기에 비어 있어야 하는 공간에 집어넣을 쓰레기를 사람들에게 만들어 주고 있다. 다시 말해, 내가 진짜로 하고 싶어 하는 것은 그들이 공간을 비우도록 돕는 것인데, 나는 사람들이 그 공간을 낭비하도록 돕고 있다.

나는 내 철학을 따르지 않는 데에서 더 나아가기도 한다. 왜냐하면 나 자신의 공간조차 비울 수 없기 때문이다. 내 철학이 나를 저버리는 것이 아니라, 내가 내 철학을 저버리는 것이다. 나는 내 실천보다, 내 설교를 더 많이 위반한다.

사물을 볼 때, 나는 항상 사물이 차지하는 공간을 본다. 그리고 언제나 그 공간이 다시 나타나기를, 되돌아오기를 원한다. 왜냐하면 그 안에 뭔가가 있을 때 그 공간은 상실된 공간이기 때문이다. 어떤 아름다운 공간에 놓여 있는 의자 하나를 본다고 하자. 그 의자가 얼마나 아름답든 간에 나에게는 평범한 공간만큼 아름다울 수 없다.

내가 가장 좋아하는 조각은 반대편 공간을 보여 주는, 구멍이 있는 견고한 벽이다. 나는 모든 사람이 하나의 커다란 공간 안에 살아야 된다고 믿는다. 그 공간이 깨끗하고 비어 있으면 작아도 된다. 나는 물건을 말아 벽장에 넣는 일본인들의 정리 방식을 좋아한다. 그러나 나는 벽장을 갖는 일조차 없을 것이다. 그건 위선적이기 때문이다. 그러나 당신이 모든 걸 걸지 못하고, 진정으로 벽장이 필요하다고 느낀다면, 당신 벽장은 당신의 집과 완전히 동떨어진 곳에 있어야 한다. 그래야 당신은 그곳을 너무 많이 쓰지 않게 된다. 만일 당신이 뉴욕에 살면 당신의 벽장은 최대한 봐주어서 뉴저지에 있어야 한다. 잘못된 용도의 별관이 된다는 이유 외에, 당신이 사는 곳에서 벽장을 멀리 두어야 하는 또 하나의 이유는, 자신의

쓰레기 바로 이웃에 산다고 느끼지 않기 위해서이다. 다른 사람의 쓰레기는 그 안에 무엇이 들어 있는지 정확히 모를 것이므로 당신을 괴롭히지 않겠지만, 당신의 벽장과 그 안에 들어 있는 잡동사니들을 생각하는 일은 당신을 미치게 만들 수 있다.

당신의 벽장에 들어 있는 물건은 우유, 빵, 잡지, 신문 등처럼 전부 유통 기한이 표시되어 있어야 한다. 그리고 만기일을 넘긴 물건은 내버려야 한다.

당신이 해야 할 일은 한 달에 한 번 상자 하나를 구해서 그 안에 물건들을 집어넣고 월말에 잠그는 것이다. 그런 다음 날짜를 쓰고 저지 섬[44]으로 보낸다. 당신은 그 상자의 자취를 기억해야 하는데, 만일 그렇게 하지 못해서 자취를 잃는다 해도 상관없다. 왜냐하면 그건 하찮은 일이고, 생각해야 할 다른 일들이 닥쳐오기 때문이다.

테네시 윌리엄스[45]는 트렁크 속에 물건들을 넣어 두었다가 창고에 보낸다. 나도 트렁크 몇 개와 짝이 맞지 않는 가구들을 가지고 물건 처리를 시작했지만, 그러다가 뭔가 좀 더 좋은 물건을 사려고 쇼핑을 하느라 흐지부지되었고, 지금은 물건들을 같은 크기의 갈색 판지 상자에 그냥 던져 버린다. 그 상자 옆구리에는 연중의 어느 달이라고 쓴 컬러 패치가 붙어 있다. 그러나 나는 정말로 향수를 느끼고 싶지 않다. 그래서 마음속 깊은 곳에서는 그 물건들이 모두 사라져 다시는 그것들을 보지 않기를 바란다. 그것은 또 다른 갈등이다. 물건들이 나에게 온 것처럼 나는 물건들을 창밖으로 내던져 버리고 싶다. 하지만 그러는 대신에 〈고마워〉라고 말한 뒤 그달의 상자 안에 던진다. 그러나 또 한편으로는 물건들을 보관하고 싶고, 그래서 언젠가는 다시 쓰게 되기를 바란다.

물건을 파는 슈퍼마켓과, 쓰던 물건들을 다시 사는 슈퍼마켓이 있어야 한다. 그것들이 대등해지기 전까지는 필요 이상의 쓰레기가 생길 것이다. 사람들은 전부

44 영국 해협 제도 중 최대의 섬. 쓰레기 하차장이 있다.
45 Tennessee Williams(1911~1983). 미국 극작가. 퓰리처상과 뉴욕 극비평가상을 수상하였다.

165

되팔 수 있는 물건을 가지고 있게 되고, 그렇게 해서 누구든 돈을 가지고 있게 될 것이다. 모든 사람이 팔 물건이 있기 때문이다. 우리는 모두 무언가를 갖고 있지만, 거의 대부분은 팔 만한 물건이 아니다. 오늘날에는 새로운 물건을 너무 좋아하는 풍조가 만연하고 있다. 사람들은 빈 깡통과 닭고기 뼈, 샴푸 병, 다 본 잡지들을 팔 수 있어야 한다. 우리는 좀 더 유기적이어야 한다. 우리에게 물건이 달린다고 말하는 사람들은 물건 값이 올라가게 만들 뿐이다. 내가 잘못 알고 있는 것이 아니라면, 블랙홀 속으로 빨려 들어가는 것을 제외하고는, 우주 속에 항상 같은 질량이 존재하는데 어떻게 물건이 모자랄 수 있겠는가?

나는 사람들이 먹고 싸는 것에 대해 생각한다. 나는 왜 사람들이 먹은 것을 다 받아서 재생한 뒤 입으로 다시 보내는 튜브를 등 뒤에 만들어 달지 않는지 의문이다. 그렇게 하면 음식을 사거나 먹는 일을 두 번 다시 생각하지 않아도 될 것이다. 배설물을 보지 않아도 될 터이고, 더럽지도 않을 것이다. 원한다면 되돌려 보내는 튜브에 인공적으로 색을 칠할 수도 있을 것이다. 분홍색으로. (나는 이 아이디어를 꿀벌이 꿀을 싸는 모습에서 얻었다. 하지만 벌꿀은 벌의 똥이 아니라 토사물이었고, 그전에 생각한 것처럼 벌집은 벌의 화장실이 아니었다. 그러므로 벌들은 똥을 누기 위해서는 어딘가로 재빨리 날아가는 것이 틀림없다.)

자유 국가는 위대하다. 당신이 다른 사람의 공간에 잠시나마 앉아 있을 수 있고, 당신이 그 공간의 일부인 척 행세할 수 있기 때문이다. 당신은 그냥 거기 앉아서 지나다니는 사람들을 쳐다볼 수 있다.

개인들이 공간을 인계받는 방식은 여러 가지이다 — 공간을 지배하는 방법. 아주 수줍어하는 사람들은 자기 몸이 실제로 차지하는 공간조차 갖기를 꺼리는 반면, 외향적인 사람들은 자신들이 얻을 수 있는 공간만큼 다 가지려고 한다.

대중 매체가 등장하기 이전에는 한 사람이 자기 혼자 차지할 수 있는 공간 크기에 어떤 물리적인 제한이 있었다. 내 생각에, 인간은 자신들이 실제로 들어앉는 공간보다 더 큰 공간을 차지하는 방법을 아는 유일한 존재이다. 미디어를 통해,

사람들은 의자에 깊숙이 앉은 채로 음반 위의 공간을 채우기도 하고, 영화 속 공간을 차지하기도 한다. 가장 배타적으로 공간을 차지하는 것은 전화이고 가장 포괄적인 것은 텔레비전이다.

어떤 사람들은 자신들이 지배해 온 공간의 크기를 알게 되면 미쳐 버릴 것이다. 만일 당신이 텔레비전의 인기 프로그램에 나오는 스타이고, 어느 날 밤 당신이 방송에 나오는 시간에 보통의 미국 길거리를 산책하고 있는데, 창문을 통해 각 가정의 거실에 일정 공간을 차지하고 있는 텔레비전에 당신의 모습이 나오는 것을 본다면, 그때 당신의 기분이 어떨지 상상할 수 있겠는가?

다른 분야에서 아무리 유명한 사람이라도, 그런 시간의 텔레비전 스타만큼 특별한 기분을 느끼지는 못할 것 같다. 가는 곳마다 오디오 시스템에서 자신의 음악이 흘러나오는 것을 듣는 최고의 록 스타라 할지라도 날마다 집집의 텔레비전 화면에 나오는 스타만큼 특별한 기분을 갖지는 못할 것이다. 그 스타가 아무리 작은 사람일지라도 누구라도 원했을 법한 모든 공간을, 바로 그 텔레비전 상자 안에서 차지하기 때문이다.

당신은 가장 친한 친구들을 매체 중에서 가장 친밀하면서 가장 배타적인 매체인 전화를 통해 접촉해야 한다.

나는 수줍은 사람이면서도 큰 개인적인 공간을 좋아하기 때문에 늘 갈등을 겪어 왔다. 어머니는 언제나 말씀하셨다. 「나서지 마라. 그러나 네가 주위에 있다는 걸 모두가 알게 해라.」 나는 내가 지배하고 있던 공간보다 더 큰 공간을 지배하고 싶었으나, 너무 수줍어서 내가 공간을 어찌어찌해서 얻을 때는 주변의 주의를 어떻게 감당해야 할지 몰랐다. 그것이 내가 텔레비전을 좋아하는 이유이다. 그것이 내가 가장 그 안에서 돋보이고 싶어 하는 매체가 텔레비전인 이유이다. 나는 텔레비전에 자기 프로그램을 가진 이들 모두에게 질투를 느낀다.

이전에 언급했듯이, 나는 내 프로그램을 갖고 싶다 — 이름하여 〈특별할 것 없는 쇼〉.

나는 합당한 말로 새로운 공간을 창조하는 사람들에게서 감명을 받는다. 나는 1 개 국어밖에 모른다. 때로 나는 문장을 말하는 중간에 어떤 말을 잘하려고 진땀 빼는 외국인처럼 느낄 때가 있다. 어떤 단어의 부분들이 이상하게 발음되기 시작해 단어 경련을 일으키기 때문인데, 그 말을 발음하는 중간에 나는 이런 생각을 하게 되는 것이다. 〈오, 이 단어는 맞지 않아 — 이 단어는 아주 이상해. 이 단어를 끝까지 발음해야 될지, 아니면 다른 단어로 바꾸어야 할지 모르겠어. 발음이 잘 되면 괜찮겠지만, 잘못 발음하면 지진아 같을 거야.〉 또 한 음절이 넘는 단어를 발음하다가 혼란에 빠져, 그 단어 위에 다른 단어를 접목하려 하기도 한다. 때로 그렇게 한 것이 언론에 좋게 나가는 때가 있는데, 기자들이 내 말을 인용하고 그 것이 인쇄되어 나올 때는 그럴듯하다. 그러나 어떤 때는 아주 황당하다. 당신이 말하는 단어들이 당신의 귀에 이상하게 들려서 그것에 덧말을 붙이기 시작하면, 결과가 어떻게 나올지 결코 예측할 수 없다.

나는 영어를 정말 좋아한다 — 미국적인 것이라면 무엇이든 좋아하는 것처럼. 나 는 내가 영어를 잘 못하기 때문에 좋아한다. 내 미용사는 외국어를 배우면 사업하 기 좋다고 늘 말한다(그는 5개 국어를 할 줄 안다. 그러나 유럽에 가면 그가 하는 말을 듣고 꼬마들이 낄낄거린다. 때문에 나는 그가 외국어를 얼마나 잘하는지 모 른다). 그리고 내가 적어도 외국어 하나 정도는 배워야 한다고 말한다. 하지만 나 는 그렇게 하지 못하고 있다. 나는 내가 이미 한 말을 다시 내뱉지 못한다. 그래서 새 분야에 진출하고 싶지 않다.

하지만 나는 말을 잘 다루는 사람들을 존경한다. 그래서 트루먼 커포티가 단어로 공간을 너무나 잘 채우는 사람이라 생각했고, 뉴욕에 처음 갔을 때 그에게 짤막 한 팬레터를 보냈으며, 그의 어머니가 그만두라고 할 때까지 날마다 전화를 했다. 나는 〈공간 작가들〉에 대해 많이 생각한다 — 공간 작가들이란 쓰는 만큼 돈을 받는 작가들을 말한다. 나는 무슨 일이든 양이야말로 가장 좋은 계량 기준이라 고 생각한다(왜냐하면 당신이 다른 일을 하고 있는 것처럼 보일지라도 결국 같은

일을 하고 있기 때문이다). 때문에 나는 〈공간 예술가〉가 되기로 내 시야를 고정했다. 피카소가 죽었을 때 나는 한 잡지에서 그가 생전에 4천 점의 걸작을 그렸다고 쓴 기사를 읽고, 〈이야, 나는 하루에 그렇게 할 수 있다〉라는 생각을 했다. 그래서 시작했다. 그런데 〈어이구, 4천 점 그리는 데 하루 이상 걸린다〉는 것을 알게 되었다. 당신도 내가 그림들을 그린 방법을 알고 있다. 나는 진짜 하루에 4천 점을 그릴 수 있다고 생각했다. 그리고 그 그림들은 모두 같은 것이므로 모두 걸작이 될 것들이었다. 나는 시작했고, 약 5백 점을 해치웠고, 그러다가 중단했다. 그 작업은 하루가 더 걸렸다. 한 달은 걸렸던 것 같다. 한 달에 5백 점이니까 4천 점을 그리려면 8개월이 걸리는 셈이었다 — 〈공간 예술가〉가 되어서, 나 스스로는 채워야 한다고 생각하지 않는 공간을 채우는 데 8개월이 걸리는 것이다. 그토록 오래 걸린다는 사실을 깨닫자, 환멸이 밀려 왔다.

나는 정해진 사각 공간에 그림 그리는 것을 좋아한다. 그렇게 하면 크기가 더 길고 넓어져야 하는지, 아니면 더 짧고 좁아져야 하는지, 아니면 더 길고 좁아져야 하는지 생각할 필요가 없기 때문이다. 그냥 사각이면 된다. 나는 언제나 같은 크기의 그림을 그리고 싶었다. 그러나 사람들은 와서 내 그림을 보고 말한다. 〈조금 더 크게 그려야 돼〉 아니면 〈좀 더 작으면 좋겠어〉. 나는 그림들은 모두 같은 사이즈에 같은 색이라야 된다고 생각한다. 그렇게 해야 서로 교환할 수 있고, 누구도 다른 사람보다 더 좋은 그림을 가지고 있다거나 더 나쁜 그림을 가지고 있다는 생각을 하지 않는다. 하나의 〈걸작〉이 좋은 그림이라면, 나머지 역시 다 좋은 그림일 것이다. 그 밖에 다른 주제를 주어도, 사람들은 언제나 같은 그림을 그린다.

나는 이러한 생각을 할 때, 그림이 잘 그려지지 않는다는 것을 알고 있다. 크기를 정하는 것은 하나의 사고 형식이고, 색을 칠하는 것 역시 마찬가지이다. 그림에 대한 나의 직관은, 〈만일 당신이 그림에 대해 생각하지 않는다면, 그것이 바로 좋은 그림이다〉라고 말한다. 당신이 결정하고 선택하는 순간, 그림은 실패하고 만

다. 당신이 더 많이 결정할수록, 그림은 더 안 좋게 나온다. 어떤 이들은 추상적으로 그린다. 그들은 앉아서 그림 생각을 한다. 그들의 생각이 스스로 무언가 하고 있다고 느끼도록 만들기 때문에 그렇게 하는 것이다. 하지만 나는 생각을 하고 있어도 내가 무언가를 한다는 느낌은 들지 않는다. 레오나르도 다빈치는 후원자들에게 자신의 생각이 가치 있는 행위라고 믿게 만들었다 — 그림 그리는 시간보다 더 가치 있는 일 — 그것은 그에게는 진실이었을 것이다. 그러나 나의 생각하는 시간은 아무런 가치가 없다는 사실을 나는 안다. 나는 내가 〈작업하는〉 시간에 대한 보상만 받기를 바란다.

내가 그림을 그릴 때:

나는 캔버스를 쳐다보고 공간을 바르게 잡는다. 나는 생각한다. 〈음, 여기 이 코너에 알맞게 자리 잡은 것 같아.〉 그리고 나는 말한다. 「오, 그래. 딱 맞는 곳이군, 좋았어.」 그런 다음 나는 그 지점을 한 번 더 보고 말한다. 「저쪽 코너의 그 지점은 파란색이 약간 필요해.」 파란색을 색칠한 다음 살펴보면, 그 지점은 파랗게 색칠되어 있다. 그다음 나는 붓을 들고 그 지점 위로 붓을 움직여 파란색을 더 칠한다. 다시 보았을 때 그 지점에 파란색이 더 넓게 들어가야 된다는 것을 안다. 나는 가느다란 붓을 집어 그 지점에 파란색을 더 칠한다. 그다음 초록색 붓을 들고 초록색을 칠해서 그 지점을 초록색으로 만든다. 이어 몇 발짝 물러나 캔버스를 살펴보고 색이 바르게 자리 잡았는지 본다. 그다음 때로 푸른색이 바르게 자리 잡지 못했으면 물감들을 집어서 채도가 낮은 옅은 초록색을 칠하고, 자리가 잘 잡혔으면 그쯤에서 멈춘다.

내게 필요한 것은 종이에 윤곽을 그리는 것과 환한 빛뿐이다. 나는 손을 떨기 때문에 타고난 표현주의자가 되었음 직한데, 왜 추상 표현주의자가 된 적이 없는지 모르겠다.

나는 두 번 테크놀로지에 열중했다. 두 번 중 한 번은 내 미술이 끝났다는 생각을 했을 때이다. 나는 그때 진정으로, 진정으로 그림이 끝났다고 생각했다. 그래서

내 미술 생활의 종언을 표하기 위해 은색 베개를 여러 개 만들었는데, 그 속을 풍선으로 채우고 멀리 날려 보낼 생각에서였다. 나는 그것들을 머스 커닝햄[46] 무용단의 공연용으로 만들었다. 그런데 나중에 그 베개들은 날아가지 않은 것으로 밝혀졌고, 우리는 그 베개 때문에 충격을 받았으며, 나는 그래서 나의 미술이 끝나지 않았나 보다고 생각했다. 이후 나는 미술계로 돌아와 베개에 추를 달았다. 나는 이전에 실제로 미술계에서 은퇴한다고 공표했다. 그랬는데 그 은색 스페이스 베개들을 띄웠으나 날아가지 않았고, 내 미술 이력 역시 날아가지 않았다. 말이 나온 김에 말하자면, 나는 은색은 공간을 떠올리기 때문에 가장 좋아하는 색이라고 항상 말하고 다녔다. 그러나 지금은 그 일에 대해 좀 더 생각해 봐야 하겠다.

더 많은 공간을 차지하는 또 다른 방법은 향수를 사용하는 것이다.

나는 향수 뿌리는 것을 무척 좋아한다.

나는 오 드 콜로뉴 병을 좋아하는 속물은 아니지만, 외양이 좋은 향수를 꽤나 좋아한다. 디자인이 잘된 병을 집어 들 때 나에게는 자신감이 생긴다.

사람들은 내게 피부색이 희면 흴수록 향수는 옅은 색을 써야 한다고 말해 주었다. 어두운 피부는 그 반대다. 그러나 나는 한 영역에 머물 수 없다. (나는 호르몬이, 향수가 사람 피부에서 어떤 향을 내는지와 크게 관련이 있다고 생각한다. 호르몬에 따라 샤넬 No. 5가 사내 같은 여자애 향을 내기도 한다.)

나는 항상 향수를 바꾸어 쓴다. 한 가지 향수를 석 달 동안 쓰고 나면 그 향수를 아무리 좋아한다 하더라도 억지로 멈춘다. 그래서 언제든 내가 그 향을 다시 맡으면 지나간 석 달을 상기하게 된다. 그 향수를 다시 쓰지는 않는다. 그 향수는 계속되는 내 향수 수집의 일부가 되는 것이다.

이따금 연회장에서 나는 화장실로 스며들어 가, 그 집에서 어떤 화장수를 쓰는지 본다. 나는 딴 것은 절대 보지 않지만 ─ 기웃거리며 돌아다니지 않는다 ─ 내가

46 Merce Cunningham (1919~2009). 미국의 무용가이자 안무가. 존 케이지, 재스퍼 존스 앤디 워홀 등 전위 예술가들과 협업하며 현대 무용의 새로운 개념을 제시하였다.

여태 써보지 못한 알려지지 않은 향수가 있는지, 또는 오랫동안 맡아 보지 않은, 내가 좋아했던 향수가 있는지 찾아보지 않고는 못 배긴다. 흥미가 생기는 향수가 있으면 그것을 따라 내어 찍어 보고야 만다. 그런 다음에는 그날 저녁 내내, 주인이나 여주인이 나에게서 풍기는 향내를 맡고, 내가 그들이 아는 누군가의 향을 풍긴다는 사실을 눈치 챌까 봐 전전긍긍한다.

오감 중에서도 후각은 과거를 일깨우는 가장 강한 힘을 가지고 있다. 냄새는 전달력이 정말 강하다. 당신이 잠시 당신의 전 존재를 되돌아보기를 원할 때 보기, 듣기, 만지기, 맛보기 등은 냄새만큼 강한 힘을 발휘하지 않는다. 대개의 경우 나는 되돌아가기를 원하지 않는다. 병 속에 갇혀 있는 냄새를 맡을 때, 나는 나 자신을 통제할 수 있다. 내가 갖고 싶은 분위기의 기억을 되살리고 싶을 때 원하는 냄새만 맡을 수 있다. 잠깐만 다시 보자. 냄새의 기억에서 좋은 점은, 당신이 그만 맡고 싶은 순간 황홀감이 멈춘다는 사실이다. 그래서 아무 잔존 효과가 없다는 점이다. 그것은 추억을 새기는 하나의 깔끔한 방법이다.

조금 쓰다 만 향수들이 이젠 제법 많이 모였다. 그중 상당수는 1960년대 이후로 사용하지 않은 것들이다. 그 이전까지 내 생활에서의 냄새란 우연히 내 코를 스치는 어떤 것이었다. 그런데 그 무렵의 나는 향기 박물관 같은 것을 가져야겠다는 생각을 했고, 그렇게 하면 어떤 특정 향기들은 영원히 잊지 않을 것 같았다. 나는 브로드웨이 패러마운트 극장 로비의 냄새를 좋아해 그곳에 갈 때마다 두 눈을 감고 숨을 깊이 들이쉬었다. 그런데 얼마 뒤 건물주가 극장 건물을 헐어 버렸다. 나는 로비의 그림 한 점에서 내가 원하는 모든 것을 볼 수 있다. 그것이 어떻다는 말인가? 로비의 향기는 다시 맡을 수 없다. 때로 나는 미래의 식물도감 한 권을 그려 볼 수 있다. 그 식물도감에는 〈라일락은 지금 지고 있다. 그것의 향기는 …… 과 비슷했다〉 같은 말이 쓰여 있다. 그러면 사람들은 어떤 말들을 할까? 아마 그들은 미래에 화학 향을 공급할 수 있을지도 모른다. 아니, 어쩌면 이미 그런 향을 공급하는지도 모른다.

나는 양질의 향수를 다 소모시켜 버리고, 남은 것은 〈그레이프〉와 〈사향〉밖에 없을지도 모른다는 걱정에 빠지곤 했다. 하지만 유럽의 향수 가게들을 가보고, 그곳에서 온갖 화장수와 향수를 전부 다 보고 나서 그런 걱정이 없어졌다.

나는 1930년대와 1940년대에 발간된 패션 잡지에 나온 향수 광고를 볼 때 매우 흥분한다. 향수 이름을 보며 그 향이 어떤 것일까 상상하려고 애쓴다. 그 향수들 모두의 향을 너무 맡고 싶은 나머지 미칠 지경이 된다.

겔랑: 〈수 르 방〉

뤼시앵 르 롱: 〈자보〉, 〈가르데니아〉, 〈모니마쥬〉, 〈오프닝 나이트〉

프린스 매차벨리: 알렉산드라를 추억하는 〈프린세스 오브 웨일스〉

키로: 〈서렌더〉, 〈레플렉시옹〉

랑테리크: 〈아 비앙토〉, 〈상하이〉, 〈가르데니아 드 타이티〉

워스: 〈임프루던스〉

마르셀 로샤스: 〈아브뉴 마티뇽〉, 〈에르 죈〉

도로세이: 〈트로페〉, 〈르 당디〉, 〈투주르 피델〉, 〈벨 드 주르〉

코티: 〈아 쉬마〉, 〈라 푸주레 오 크레퓌스퀼〉

코르데: 〈치간〉, 〈포세시옹〉, 〈오르시데 블뢰〉, 〈부아야주 아 파리〉

샤넬: 상쾌한 〈퀴르 드 뤼시〉, 로맨틱한 〈글래머〉, 부드러운 〈재스민〉, 섬세한 〈가르데니아〉

몰리넬: 〈브네 부아르〉

우비강: 〈컨트리클럽〉, 〈드미 주르〉

본윗 텔러: 〈721〉

헬레나 루빈스타인: 〈타운〉, 〈컨트리〉

웨일: 〈카르보니크〉 오 드 콜로뉴

캐슬린 메리 퀸랜: 〈리듬〉

렌젤: 〈앵페리알 뤼스〉

슈발리에 가르드: 〈H.R.R.〉, 〈플뢰르 드 페르스〉, 〈루아 드 롬〉

사라벨: 〈화이트 크리스마스〉

뉴욕 거리를 걸을 때면 나는 늘 내 주위에 흘러 다니는 냄새를 감지한다. 사무실 빌딩에서 나는 고무 매트 냄새, 영화관의 새로 천 갈이를 한 의자에서 나는 냄새, 피자 냄새, 음료수 냄새, 에스프레소 갈릭 오레가노 냄새, 버거 냄새, 면 티셔츠에서 나는 냄새, 이웃 식료품 가게에서 나는 냄새, 우아한 식료품 가게에서 나는 냄새, 핫도그 냄새, 절인 양배추 수레에서 나는 냄새, 철물점 냄새, 문구점 냄새, 수블라키[47] 냄새, 던힐-마크 크로스-구치 상점에서 나는 가죽과 깔개 냄새, 길거리 선반에서 나는 무두질한 염소 가죽 냄새, 새 잡지와 헌 잡지에서 나는 냄새, 타자기 상점 냄새, 중국 수입 잡화점에서 나는 냄새(화물선에서 온 곰팡이 냄새), 인도 수입 잡화점 냄새, 일본 수입품 가게 냄새, 레코드 가게 냄새, 건강 식품 가게 냄새, 소다수 판매점 냄새, 할인 드러그 스토어 냄새, 이발소에서 나는 냄새, 미용실에서 나는 냄새, 조제 식품점 냄새, 통나무 야적장 냄새, 뉴욕 공립 도서관 목제 책걸상 냄새, 지하철에서 파는 도넛-프레첼-껌-그레이프 소다수 냄새, 주방 기구 판매점에서 나는 냄새, 사진 현상소에서 나는 냄새, 구두 가게 냄새, 자전거 가게 냄새, 스크리브너-브렌타노-더블데이-리졸리-마버러-북마스터-반스 앤드 노블 등의 서점에서 나는 종이와 프린트 잉크 냄새, 구두 닦이대 냄새, 기름 방망이 냄새, 포마드 냄새, 울워스 백화점 전면 판매대에서 나는 사탕 냄새와 후면 판매대에서 나는 건조 상품 냄새, 플라자 호텔 부근의 말 냄새, 버스와 트럭의 매연 냄새, 건축사의 청사진 냄새, 커민-호로파-간장-계피 냄새, 튀긴 플라타노스[48] 냄새, 그랜드 센트럴 역사에서 나는 철길 냄새, 바나나 향 드라이 클렌저 냄새, 아파트 세탁실에서 나는 냄새, 이스트사이드 바 냄새(크림 냄새), 웨스트사이드 바 냄새(땀 냄새), 신문 판매대 냄새, 레코드 가게 냄새, 계절마다 과일 판매대에서 나

47 양고기를 꼬챙이에 꿰어 구운 그리스 요리.

48 바나나의 일종.

는 냄새 — 딸기, 수박, 자두, 복숭아, 키위, 체리, 콩코르드 포도, 탕헤르 오렌지, 파인애플, 사과 — , 그리고 이런 과일들의 향이 나무 상자와 포장 봉지 안에 들어가는 방식을 사랑한다.

나는 내가 시골보다는 도시를 더 좋아한다는 것을 경험으로 안다. 나는 시골에서의 삶에 대해 생각하는 것을 좋아한다. 하지만 시골에 가면 이런 생각들이 떠오른다.

나는 걷기를 좋아하지만 걸을 수 없다

나는 수영을 좋아하지만 수영할 수 없다

나는 햇볕 속에 앉아 있기를 좋아하지만 그럴 수 없다

나는 꽃향기 맡기를 좋아하지만 그렇게 하지 못한다

나는 테니스를 좋아하지만 할 수 없다

나는 수상 스키를 좋아하지만 할 수 없다

이 목록은 더 길게 쓸 수 있지만, 그냥 생각이 그렇다는 것이고, 내가 무언가를 〈하지 못하는〉 이유는 단지 내가 그렇게 하는 유형이 아니기 때문이다. 어떤 것을 하는 유형이 아니면 그 일을 하지 못한다. 말에 관한 한, 사람은 자신이 말을 잘 하는 유형이 아니더라도 말을 할 수는 있지만, 행동에 대해서는 자기가 그런 유형이 아니면 행동하지 못한다. 이는 고약한 생각이다.

또, 시골에 있으면 텔레비전을 보고 싶어도 보지 못한다. 지리적인 이유 때문에 대개 수신 상태가 너무 나쁘기 때문이다.

(그건 그렇고, 사람들은 자주 당신에게 당신이 어떤 일을 할 유형인가 하는 것은 문제 되지 않는다는 말을 하면서, 또는 당신이 원한다면 당신이 그 유형이 될 수 있다는 말을 하면서, 당신이 자신 있게 무슨 일을 하게 만들려고 한다. 하지만 무너지지 말지어다. 그리고 당신의 그러한 유형이 아니라면 그 일을 하지 말라. 자신이 어떤 유형인지 가장 잘 아는 것은 어느 누구도 아닌 바로 당신 자신이다.)

나는 도시에서 자란 놈이다. 대도시 당국자들이 공원 같은 데 시골 미니어처를

만들어 놓아, 사람들은 공원에 가서 시골 비슷한 것을 체험할 수 있다. 하지만 시골은 반대로 대도시 구역을 갖추고 있지 못하다. 그래서 나는 도시에 대한 향수를 진하게 느낀다. 내가 시골보다 도시를 좋아하는 또 다른 이유는 도시는 모든 것이 일에 맞게 돌아가는 데 비해, 시골은 모든 것이 휴식에 맞게 돌아가기 때문이다. 나는 휴식보다 일을 좋아한다. 도시에서는 공원의 나무들도 힘들게 일한다. 나무들로부터 산소와 엽록소를 공급받는 사람의 수가 많기 때문이다. 만약 당신이 캐나다에 산다면 당신 한 사람을 위해 산소를 만드는 나무가 백만 그루는 될 것이고, 그 나무들 하나하나는 그렇게 힘들게 일하지 않을 것이다. 반대로 타임스 스퀘어의 트리포트[49] 안에 서 있는 나무 한 그루는 백만 명의 사람에게 줄 산소를 만들어야 한다. 뉴욕에는 사람들이 떠밀려 다니고 있으며, 나무들도 이 사실을 안다 — 그건 그 나무를 보기만 해도 알 수 있다. 얼마 전 57번가를 걷고 있었는데, 길 건너편에 신축된 경사진 솔로 빌딩을 보다가, 그대로 한 트리포트로 걸어 들어가게 되었다. 나는 그러한 상황에 너무 당황한 나머지, 그냥 57번가의 그 나무 위에 넘어지고 말았다. 그 나무가 거기 있음에 대한 준비를 하지 못했기 때문이다.

어쨌거나 사람들은 붐비는 지하철이든 엘리베이터 안이든 대형 사무실 안이든 알아서들 삶을 꾸려 나간다. 사람들은 모두 그들이 들어가는 큰 사무실을 두고 있으며, 만원 지하철을 타야 한다. 지하철을 타고 있을 때는 대부분 몹시 피곤한 상태라 그들은 노래하고 춤추지 못한다. 그러나 지하철 안에서 노래하고 춤출 수 있다면 다들 무척 즐거울 것이다.

밤에 지하철 전동차에 스프레이 낙서를 하는 녀석들은 도시 공간을 재활용하는 방법을 썩 잘 배운 것이다. 그들은 한밤중의 전동차가 비는 시간에 지하철 터미널 차고로 가는데, 이 시간이 그들이 지하철에서 노래하고 춤추는 때이다. 그 시간의 지하철은 그들만을 위한 공간으로 왕궁처럼 되는 것이다.

49 나무 단지. 가로수를 심어 놓은 둥글고 아트막한 단지형의 고정 틀.

게토는 미국과 맞지 않다. 게토는 함께 사는 같은 유형의 사람들에게 어울리지 않는다. 같은 음식을 먹는 같은 집단에 되는대로 처박히는 일은 없어야 한다. 미국의 주거 형태는 믹스 앤드 밍글[50]에 이르러 있다. 내가 대통령이라면 사람들을 더욱 더 믹스 앤드 밍글 형태로 살게 만들고 싶다. 그러나 미국은 자유 국가이고, 나는 사람들의 생활을 강제로 바꿀 수 없다.

나는 원룸에서의 생활을 믿는다. 침대 하나와 정리함 하나, 옷 가방 하나가 있는 빈방 하나. 침대 위에서, 또는 침대 안에서 무슨 일이든 할 수 있다 — 먹고, 자고, 생각하고, 운동하고, 담배를 피운다 — 그리고 욕실 하나와 침대 바로 옆에 전화기 한 대가 있으면 된다.

무슨 일이든 침대 안에서 할 때 더 매혹적이다. 하다못해 감자 껍질을 벗기는 것까지도.

옷 가방 안의 공간은 너무나 효율적이다. 당신이 필요한 모든 것으로 꽉 찬 옷 가방.

스푼 한 개

포크 한 개

접시 한 개

컵 한 개

셔츠 하나

속옷 하나

양말 한 짝

구두 한 짝

옷 가방 한 개와 빈방 하나. 아주 멋지다. 완벽하다.

원룸에서 살면 당신은 근심을 많이 줄일 수 있다. 하지만 근본적인 근심은 불행하게도 남는다.

전등이 켜져 있을까, 꺼져 있을까?

50 혼합 주거 형태.

수돗물은 잠갔나?

담뱃불은 껐나?

뒷문은 닫았나?

엘리베이터가 고장 나지 않았나?

로비에 누가 있지 않나?

내 무릎 위에 올라앉은 저것은 무엇인가?

오늘날 많은 사람들이 피라미드형 공간에서 잠을 잔다. 그렇게 하면 젊고 활기차지고 노화 과정이 멈춘다고 생각하기 때문이다. 나는 내 붕대 덕에 그 점은 염려하지 않는다. 여하튼 나의 이상형 집은 피라미드 같은 것이다. 지붕을 걱정하지 않아도 되기 때문이다. 당신은 당신의 머리 위에 지붕을 두고 싶어 한다. 그러니 당신의 벽이 당신의 천장이 되게 하지 못할 이유가 있는가. 그렇게 하면 생각할 건수를 하나 줄일 수 있다 — 쳐다보아야 할 표면이 하나 줄어든다. 닦아야 할 표면이 하나 줄어들고, 칠해야 할 표면이 하나 줄어드는 것이다. 티피[51]를 가진 인디언은 생각을 잘한 것이다. 모서리가 있고, 알맞은 둥근 하수구를 갖고 있다면, 원추형 집도 좋을 것이다. 하지만 나는 등변 삼각형 피라미드형이 사각 피라미드형보다 훨씬 더 좋다. 왜냐하면 삼각형이 생각할 벽 하나와 먼지 쌓이는 구석 하나를 줄여 주기 때문이다.

내가 이상으로 그리는 도시는 교통 혼잡을 유발하는 십자 교차로 없이 그냥 중앙로만 있는 형태이다. 기다란 중앙 통로 하나만 있는 길거리. 모든 사람이 들어가 사는 높은 수직 빌딩 하나가 있는 도시가 나의 이상이다.

엘리베이터 한 대

도어맨 한 사람

우편함 한 개

세척기 한 대

51　모피 천으로 된 북미 원주민의 원추형 천막집.

쓰레기통 한 개

전면에 나무 한 그루

옆 건물에 극장 하나

중앙로는 아주 아주 넓을 것이다. 다른 사람을 기분 좋게 해주는 말이라곤 그저, 〈오늘 당신을 중앙로에서 봤지〉 정도가 전부일 것이다.

그리고 당신은 차에 가솔린을 채우고 길을 건너 달릴 것이다.

나의 이상 도시는 완전히 새로운 형태로, 옛날 것이라고는 없을 것이다. 빌딩들은 모두 새로 지은 것일 것이다. 옛날 빌딩은 공간이 자연스럽지 못하다. 빌딩은 오래가지 않게 지어야 한다. 지은 지 10년 넘어가면, 나는 부수라고 말할 것이다. 나는 14년에 한 번씩 빌딩을 새로 지을 것이다. 건축하고 폭파하는 사람들을 분주하게 만들 것이고, 파이프가 오래되어 녹물이 나오는 일은 없게 할 것이다.

이탈리아의 로마는 너무 오래된 도시의 건물에서 어떤 일이 발생하는지를 잘 보여 주는 예이다.

사람들은 모든 것이 너무나 오래된 모든 것이 아직도 서 있기 때문에 로마를 〈영원한 도시〉라고 부른다. 그들은 언제나 말한다. 〈로마는 하루아침에 이루어지지 않았다.〉 아마 그랬을 것이다. 사람들이 빠른 속도로 무언가를 지으면 지을수록 그것은 오래 버티지 못하고, 그것이 오래 버티지 못하면 못할수록 사람들은 일자리를 빨리 얻게 될 것이다. 다시 지어야 하기 때문이다. 필수품을 대체하려면 사람들은 바빠야 한다. 사람들은 항상 필수품이란 음식과 집과 의복이라고 말한다. 오늘날 이탈리아 사람들은 다량의 음식을 생산하고, 다량의 옷을 만든다. 그러나 음식과 옷은 필수품의 3분의 2밖에 되지 않는다. 제3의 필수품은 주택이다 — 그런데 주택은 이미 지어져 있기 때문에 그들은 집을 짓지 않는다. 그 결과 로마에서 무슨 일이 일어나는가 하면, 여자는 모두 집에서 음식을 만들고 공장에서 옷을 만드는데, 남자는 아무것도 하지 않는다. 왜냐하면 건물은 이미 세워져

있고 쓰러지지 않기 때문이다! 그들의 건물들은 처음부터 지나치게 튼튼하게 지어졌고 사람들은 한 번도 그러한 상황을 수정한 적이 없었다. 이것이 왜 이탈리아 로마의 길거리에는 밤이나 낮이나 그토록 많은 남자가 빈둥거리고 있는가에 대한 답이다.

내가 들어 본 건축 방식 중에서 가장 좋으면서 임시적인 방법은 빛을 사용해 짓는 것이다. 파시스트들이 이 〈빛 건축〉을 많이 했다. 만일 당신이 건물 외부에 빛을 들여 건물을 지으면, 당신은 크기에 구애받지 않고 건물을 지을 수 있고, 건물을 다 사용하고 나면 빛을 차단하면 된다. 빛은 그때 사라진다. 히틀러는 항상 연설을 하기 위해 건물을 급속히 지어야 했는데, 그의 전속 건축가는 그를 위해 이런 〈건축물〉을 창안했다. 이는 완전히 조명 효과로 이루어진 환각 빌딩이었다. 이런 건물에서는 실 평수보다 넓은 공간이 확보된다.

홀로그램은 아주 재미있을 것 같다. 홀로그램을 사용하면 정말로 당신 자신만의 분위기를 만들 수 있다. 방송에서 어떤 파티를 방영하는데, 당신은 그 파티에 가고 싶다. 그때 홀로그램을 이용하면 거기에 갈 수 있다. 당신의 집에서 3차원 파티를 열 수 있고, 당신은 그 파티에 가서 다른 사람들과 함께 걸어 들어간 것처럼 행동할 수 있을 것이다. 당신은 파티를 임대할 수도 있다. 바로 옆자리에 앉고 싶은 유명 인사가 있으면 누구나 그 옆에 앉을 수 있다.

나는 안 맞는 장소에 맞는 물건으로, 그리고 맞는 장소에 안 맞는 물건으로 있기를 좋아한다. 당신이 이 둘 중 하나가 될 때 사람들은 당신에게 스포트라이트를 비추거나, 침을 뱉거나, 당신에 관해 나쁜 기사를 쓰거나, 당신을 두들겨 패거나, 사진을 찍거나, 당신이 〈뜨고 있다〉고 말한다. 그러나 안 맞는 장소에 맞는 사람으로 있거나, 맞는 장소에 안 맞는 사람으로 있는 것은 항상 재미있는 일이 벌어지기 때문에 가치가 있다. 나를 믿어라. 나는 맞지 않는 공간에 맞는 인간으로 있고, 맞는 공간에 안 맞는 인간으로 있다가 지금의 내 지위를 얻은 사람이다. 그것

이야 말로 내가 가장 잘 알고 있는 것이다.

사람들이 자신에게 냉정하고 침착한 분위기를 보일 때, 대개 자기 공간이 정해진다. 그들은 안목을 가지고 있고, 하는 일 없이 지내지만 다른 이를 성가시게 하지 않는다. 사람들 중에는 그들의 타고난 화학성 때문에 자연히 그렇게 되는 사람이 있고, 약의 힘으로 그렇게 되는 사람도 있다. 그들은 자신이 무언가를 생각하고 있다고 생각한다.

에너지는 공간을 더 많이 채우는 데 도움이 된다. 그러나 나는 평소보다 에너지가 많아진다고 해도 공간을 더 많이 채우고 싶어 하지 않을 것 같다 — 나는 청소를 많이 하면서 내 방에 있을 것이다. 다이어트 알약을 예로 들어 말하겠다. 그 알약은 당신을 작다고 생각하게 만든다. 그리고 당신이 작다고 생각할 때 당신은 청소를 많이 한다. 진짜 에너지는 당신이 옆으로 재주넘기를 하면서 해변을 달려 내려가고 싶게 만든다. 당신이 옆으로 재주넘기를 못하는데도 말이다. 그러나 다이어트 알약은 공간을 덜 채우고 싶게 만든다. 그것은 당신이 옆으로 재주넘기를 하면서 해변을 달려 내려가는 데 대해 한 시간 동안 이야기하며 주소록을 베껴 쓰고 싶게 만들기 때문이다. 다이어트 알약은 화장실에서 변을 누고 흘러 내려가게 하고 싶게 만든다.

뉴욕에 살면 당신은 청소할 일이 너무 많고, 청소를 끝내고 나면 더럽지 않다. 유럽 사람들도 청소를 자주 한다. 그러나 그들이 청소를 마치고 나면 더럽지 않은 데 그치지 않는다. 깨끗해진다. 또한 뉴욕보다 유럽이 즐기기가 훨씬 쉬운 것 같다. 유럽에서는 정원으로 향한 문들을 다 열어 놓고 주변에 꽃과 나무들이 널린 마당에서 식사를 하면 된다. 뉴욕은 재미있는 대신, 대개의 경우 그렇게 간단히 마당에서의 식사가 이루어지지 않는다. 유럽에서는 뒷마당에서 차 한 잔을 마셔도 아주 멋있다. 하지만 뉴욕에서 그런 일을 하려면 일이 아주 복잡해진다 — 레스토랑이 좋으면 음식이 안 좋고, 음식이 좋으면 조명이 나쁘고, 조명이 괜찮으면 공기 순환이 좋지 않다.

요즘에는 뉴욕 레스토랑들이 새로운 경향을 보이고 있는데 — 음식을 파는 것이 아니라, 분위기를 판다. 그들은 〈우리가 좋은 음식을 판다는 말을 한 적이 없는데, 당신들은 어떻게 우리가 좋은 음식을 내놓지 않는다고 말합니까. 우리는 좋은 분위기를 가지고 있습니다〉라고 손님의 불평에 대꾸한다. 사람들이 진짜 관심을 보이는 것은 두 시간 동안 분위기를 바꾸는 것이라는 사실을 알아챈 것이다. 그것이야말로 그들이 음식은 최소한으로 내면서 분위기를 팔아먹고도 아무 일 없을 수 있는 이유이다. 오래지 않아 음식 값이 실질적으로 올라가면, 그들은 분위기만 팔 것이다. 그리고 사람들은 정말 배가 고파서 저녁 식사를 하러 가는 데 음식을 들고 가게 될 것이다. 그렇게 되면 〈저녁 식사하러 외출하는〉 대신, 〈분위기를 바꾸러 외출하게〉 될 것이다.

내가 즐기는 레스토랑 분위기는 언제나 기분 좋고 평이한 미국식 점심 식당 분위기이다. 그게 아니면 기분 좋고 평이한 미국식 간이식당 분위기가 좋다. 고풍스러운 슈라프트와 고색창연한 처크 풀 오 너츠 식당은 내가 진정으로 향수를 느끼는 유일한 것들이다. 처크 식당 체인 아무 데나 가서 땅콩을 듬뿍 얹은 데이트넛 브레드에 크림치즈 샌드위치를 사 먹던 시절, 1940년대와 1950년대에 나는 아무 걱정이 없었다. 세상이 아무리 변하고, 그 변화가 아무리 빨라도, 우리 모두가 언제나 필요로 하는 것 한 가지는 좋은 음식이고, 그래서 우리는 변화가 어떤 것인지, 그리고 그 변화가 얼마나 빨리 오는지를 알 수 있다. 음식을 제외한 모든 것에서 진보는 매우 중요하고 흥분되는 일이다. 당신이 오렌지를 먹고 싶다고 말할 때, 주문받는 사람이 당신에게 〈무슨 표 오렌지요?〉라고 질문하는 것을 원하지는 않는다.

나는 혼자 밥 먹는 것을 진짜 좋아한다. 나는 나처럼 〈앤디 부류〉라 불리는 사람들을 거느리고 레스토랑 체인을 시작하고 싶다 — 이름을 〈외로운 사람들을 위한 레스토랑〉쯤으로 하면 어떨까 싶다. 사람들은 음식 트레이를 받아 들고 칸막이 테이블로 간다. 그리고 텔레비전을 보면서 식사를 한다.

요즘 내가 가장 좋아하는 분위기는 공항 분위기이다. 만일 비행기들이 하늘로 올라가서 난다는 생각을 하지 않아도 되었다면, 아주 완벽한 분위기였을 것이다. 비행기와 공항은 내가 좋아하는 음식과 서비스를 제공하고 내가 좋아하는 욕실과, 내가 좋아하는 페퍼민트 라이프 세이버와, 내가 좋아하는 오락 프로그램과, 내가 좋아하는 스피커 시스템과, 내가 좋아하는 컨베이어 벨트와, 내가 좋아하는 그래픽 아트와 색깔과, 최고의 안전 체크대와, 최고의 전망과, 최고의 향수 숍과, 최고의 종업원과, 최고의 낙관주의를 가지고 있다. 나는 내가 어디로 가고 있는가를 생각하지 않아도 되며, 다른 사람이 나를 어딘가로 가게 만들고 있는 그 상태가 좋은 것이다. 그런데 나는 밖을 내다보다가 구름을 보고 내가 진짜 하늘 높은 곳에 있다는 것을 알았을 때의 그 미칠 것 같은 기분을 억누르지 못한다. 분위기는 아주 멋지다. 문제는 내가 날고 있다는 것을 아는 것이다. 나는 비행형 사람이 아닌 것 같은데, 비행 스케줄을 갖고 있다. 그래서 비행 생활을 해야 한다. 나는 내가 현대적인 사람이라는 사실을 좋아하기 때문에 내가 비행을 좋아하지 않는 것이 당혹스럽다. 그래서 비행기와 공항을 몹시 좋아함으로써 그것을 보상하려는 것이다.

내가 생각할 수 있는 가장 좋은 분위기는 영화 분위기이다. 영화는 물리적으로는 3차원이면서 정서적으로는 2차원적이기 때문이다.

11 성공

SUCCESS

층계 위의 스타들. 사람들에게 적어도 한 사람의 미용사는 있어야 하는 이유.

초상화. 우르술라 안드레스[52]. 엘리자베스 테일러.

B: 비 와요?

A: 사람들이 우리에게 침 뱉는 것 같아.

B와 나는 그날 오후 로마 그랜드 호텔 로비의 한 카우치에 앉아 있었다. 우리는 대리석 층계를 올라갔다 내려갔다 하는 영화배우들과 그들의 미용사들을 쳐다보고 있었는데, 마치 연극을 보는 기분이었다.

나는 그날 저녁 한 이벤트에 참석하기 위해 로마로 날아갔고, 그 이벤트 때문에 많은 대스타들이 시내로 모여들었다. 우리는 행사에 온 사람 알아맞히기 놀이를 하고 있었다. B는 우리를 비벌리힐스 호텔 로비의 루시 리카르도[53]와 에셀 머츠에 비교했다. 나는 몇 년 동안 로마는 유명 인사들이 모여드는 새로운 중심지, 새로운 할리우드라는 말을 해왔다.

B는 기분이 매우 고조되었다. 「이건 당신이 진짜 일을 해냈다는 걸 말하는 거예요.」 그가 말했다. 「그들이 당신을 비행기로 실어 오고, 우리가 이렇게 멋진 로비에 앉아 노닥거리며 잡지와 영화에서 본 사람들 모두를 구경할 수 있다는 것은…….」

그때 나는 층계 위에 있는 스타들보다 카우치에 더 감명을 받았다. 피곤하면 할수록 감동은 줄어든다. 무엇을 봐도 그렇다. 비행기에서 잠을 좀 잤더라면 나 역시 들떴을 것이다.

「우리는 뉴욕 전역과 세계 각처의 호텔 로비에 앉은 적이 있었고, 항상 좋았어.」 나는 말했다. 로비는 언제나 호텔에서 가장 볼 것이 많은 곳이다 — 당신은 간이 침대를 가지고 나와 그곳에서 자고 싶을지도 모른다. 로비와 비교하면 당신의 방은 언제나 벽장같이 보인다.

「아니에요.」 B가 말했다. 「수천 마일을 여행하면 뭔가 다른 것이 있는 거예요 —.」

52 Ursula Andress(1936~). 스위스 여배우로 1962년 007시리즈 제1탄 「닥터 노Dr. No」에 최초의 〈본드 걸〉로 출연했다.
53 1950년대 미국에서 선풍적인 인기를 끌었던 흑백 시트콤 「왈가닥 루시」의 여주인공.

「— 로비에 앉아 있는 거 말이지.」

「— 이렇게 수천 마일을 날아와서 어떤 장소에 앉아 있는 것 말이지요. 우리가 만일 그냥 한 블록 정도 내려왔다면 이런 일이 굉장하다는 생각은 하지 않을 거예요. 하지만 우리가 저 먼 길을 여행 왔다는 사실이 흥분되게 하는 거예요.」

나는 만약 비행기 타는 고역이 없다면 일주일에 하루는 유럽에 오고 싶을 거라고 B에게 말했다. 그러나 어쨌든 나는 저 공중에서 나는 것이 어떤 의미인지 생각하지 않는 사람들 중의 하나는 아니다. 공항과 비행기는 내가 좋아하는 음식과, 내가 좋아하는 욕실과, 내가 좋아하는 자발적인 서비스와, 내가 좋아하는 페퍼민트 라이프 세이버와 내가 좋아하는 오락 프로와, 내가 좋아하는 〈자신이 가는 방향에 대한 책임 없음〉과, 내가 좋아하는 상점과, 내가 좋아하는 그래픽 아트와 — 내가 좋아하는 모든 것을 가지고 있다. 나는 심지어 안전 체크대까지 좋아한다. 그러나 비행에 대한 혐오감은 어쩌지 못하겠다.

「그냥 당신이 놓치고 있는 저 모든 재미있는 일을 생각해 봐요.」 B가 말했다.

나는 굉장히 빨리 지친다. 대개 한 번으로 족하다. 단 한 번이든지 아니면 날마다이든지 둘 중 하나여야 한다. 당신이 어떤 일을 한 번 할 때 그 일은 신나고 즐겁다. 그 일을 날마다 하면, 역시 재미있다. 하지만 당신이 그 일을, 예컨대 두 번 하거나 가끔 한다면, 더 이상 재미있지 않다. 중간치는 한 번 딱 하거나 날마다 하거나 하는 것만큼 좋지 못하다.

바깥에서 키가 늘씬하고 잘생긴 남자 한 사람이 로비로 걸어 들어왔다. 그는 빨간 바지와 빨간색 셔츠에 눈에 확 띄는 흰색 벨트를 매고, 그에 맞춘 에스파드리유[54]를 신고 있었다. 리즈 테일러의 미용사였다.

「저 남자는 빨간색을 좋아해.」 B가 주목했다.

「빨간색이 잘 어울리는데. 지난번 옷차림에서 주는 인상과 다르군. 살을 뺀 것 같아.」 정확하게 지적하려고 애쓰면서 내가 말했다. 「그에게 말을 건네자.」

54 바닥은 삼베를 엮어서 만들고 신등 부분이 천으로 된 가벼운 신발. 리조트용이나 스포츠용으로 널리 이용된다.

「프랑코가 오네요.」 **B**가 말했다. 「저치는 언제나 불알을 긁더군요, 매독 걸린 것 같지 않아요?」

「아냐, 그냥 이탈리아 남자일 뿐이야.」

프랑코 로셀리니는 그날 밤 이벤트에서 우리의 호스트였고 여행과 숙박의 모든 세부 사항을 살펴 주었다. 프랑코는 항상 열심이었지만, 동시에 주의가 산만했다. 그는 티켓과 객실 문제가 모두 잘 해결되었는지를 물었다. 묻는 동안에도 그의 두 눈은 리즈의 자취를 찾느라 로비를 두리번거렸다. 나는 그에게 이벤트가 끝나고 난 뒤에 며칠 더 묵을 수 있게 연줄을 이용해 방을 구해 줄 수 있는지 물었다. 이벤트 뒤에 우리는 비즈니스 아트를 하기로 되어 있었다. 하지만 그 이벤트가 끝나고 난 뒤 이틀 동안 열리는 다른 이벤트 때문에 숙박 연장에 어려움을 겪고 있었다. 우리의 숙박은 다음 날까지만 예약되어 있었고, 다음 날이 지나면 우리가 알아서 해야 했다. 프랑코는 〈연줄을 이용한다는 것〉이 무슨 말인지 알아듣고 나더니 드라마틱해졌다.

「사람들이 엘리자베스 테일러가 묵을 방 때문에 전화한 것 모르지요? 그녀에게조차 방이 배당되지 않았다고요! 그녀는 짐을 푸는 데만 이틀이 걸린단 말이에요. 그런데 다음 이벤트는 다가오고 있지요. 모든 일이 다 재앙 같습니다!」

바로 그때 밀라노의 한 신문 기자가 왔다 갔다 하다가 내게 로마가 좋으냐고 물었다. 음, 나는 블루밍데일 백화점이 박물관 같아서 좋아하는 것처럼 로마가 박물관 같아서 좋아한다. 하지만 너무 피곤해서 그런 식으로 말을 받을 수가 없었다. 그 점을 빼면 그는 멋있어 보였다. 그러나 기자라면 거의가 질문받는 사람이 진실로 무엇을 생각하는가를 알고 싶어 하지 않는다 — 그들은 자신들이 쓰고 싶은 기사에 맞춘 질문에 대한 대답을 원할 뿐이다. 그리고 그들의 모토는, 그들이 당신에 대해 쓰고자 하는 기사에 당신의 인격이 끼어들게 하지 않는 것이다. 그렇게 하지 않으면 자신에게 일을 많이 하게 만드는 당신을 미워할 것이 분명하다. 왜냐하면 당신의 대답이 많으면 많을수록 그 사람들이 자기 기사에 맞게 주물러

넣어야 할 대답이 늘어나기 때문이다. 아무튼, 나는 피곤했다. 하지만 프랑코가 다시 돌아와 줘서 기뻤다. 그는 항상 긴장을 풀어 준다.

「돌아왔어요.」 그가 알려 주었다. 「파파라치한테 포즈를 취해 주고 왔어요. 그러지 말았어야 하는데 말이죠.」

나는 프랑코에게 B가 불가리아 보석상의 다이아몬드 판매원 여자와 사랑에 빠졌다고 말해 주었다. B는 그녀가 프랑스 여배우 도미니크 상다와 비슷하다고 말했다. 프랑코는 〈사랑〉을 아는 사람이었고, 사랑의 징후도 이해하는 사람이었다.

「그래서 당신은 온종일 불가리아 보석을 다 사면서 그 가게를 들락거리는 거예요? 그러려면 돈이 너무 많이 들 텐데요. 차라리 웨이트리스와 사랑에 빠지지 그랬어요. 그건 돈이 많이 안 들어요.」

「돈 안 들어요. 난 아무것도 안 사거든요. 나는 그냥 들어갔다 나왔다, 나왔다 들어갔다 할 뿐이에요.」 B가 대꾸했다.

프랑코는 〈들어갔다가 나오고, 들어갔다가 나오고…… 그 밖에 할 일이 뭐가 있겠어요〉라고 말할 정도로 염세적이 되었다. 그러다가 갑자기 어떤 영화감독한테 말을 걸기 위해 뛰어가 버렸다.

B는 로비 반대편에서 걸어오는 리즈 테일러를 포착했고, 그 여자가 나를 피하려 한다고 일러 주면서 내가 강박증에 빠지게 만들려고 했다. 나는 강박관념에 사로잡혀 가자미처럼 곁눈으로 그녀를 볼 수밖에 없었다.

프랑코의 조수 중 한 명인 세르조가 다가와 B에게 물었다. 내가 반시간 정도 미리 준비한 뒤, 우리 모두 행사에 함께 들어가 그레이스 공주를 만나러 리즈와 같이 갈 수 있겠느냐고. 그런 일은 일도 아니었다. B는 우리와 함께 가는 것이 아니기 때문에 질투를 했다. 그래서 세르조가 멀어지자마자 말했다. 「저 친구는 그게 꽤나 중요한 일이나 되는 것처럼 말하는군요. 미용사를 통해 리즈와 교섭하는 데 너무 익숙해 있어서, 당신이 바로 옆에 서 있는데도 나를 통해 당신에게 말해야 한다고 생각하는 것 같아요.」

나는 우리가 불가리아 보석상에서 그를 위해 사야 하는 물건은 커다란 금 빗이라고 말했다.

「당신은 미용사용 커다란 금 빗이 있어야 해. 사람들이 여자를 꾀는 데 사용하는 빗 말이야. 금제 빗.」 B와 나는 보석상으로 들어가 은제 물건 하나를 달라고 하면서 우리의 실책에 대해 큰 소리로 웃었다. 한데 점원들이 우리를 자리에 앉히는 바람에 우리는 크게 긴장했고, 그리고 나니 쳐다볼 것이 아무것도 없었다 — 우리는 시선을 어디에 두어야 할지 몰랐다 — 그리고 우리는 그곳에서 가장 값싼 무엇을 달라고 말하고 싶지 않았다. 그러자 B가 머리를 굴려 은으로 만든 칵테일 스틱을 달라고 했다. 그랬더니 그가 사랑에 빠진 그 여자가 말했다. 「죄송해요, 은제 물건은 없어요.」 그렇게 사랑은 사그라져 버렸다.

「사랑이 사그라졌어요.」 B는 수긍했다. 「그 여자가 그렇게 말하고 나니까 더 이상 그녀가 좋지 않네요. 게다가 가까이서 보니 도미니크 상다같이 생기지도 않았어요.」

바로 그때 B와 나는 로비 한구석에서 나는 쉿쉿 하는 소음을 들었고, B는 나에게 그 소리는 왁스 칠 기계에서 나는 소리니까 강박증에 빠지지 말라고 말했다. B는 그날 밤 이벤트에서 사람들이 나에게 쉿쉿거리면 어떻게 할 거냐고 물었다. 나는 예전에도 그런 일을 당한 경험이 있다고 말했다. 그는 그게 언제냐고 물었고, 나는 대학 시절 여행 다닐 때였다고 말했다.

그러자 아주 무서운 생각이 엄습했다 — 그날 이벤트에서 나보고 연설을 하라고 하면 어떻게 할까 하는 것이었다. 그 이벤트는 공식적인 자선 행사였는데, 자선 행사에서는 통상 연설을 하게 되어 있다.

B는 그 경우에 대비해서 지금 당장 연설문을 써야 한다고 결단을 내렸다. 우리는 내가 일어나서 리즈 테일러의 미용사들과 함께 일하게 되어 무한한 스릴과 영광을 누린다고 말하기로 결정 보았다 — 「라몬과 지아니의 말을 들어 봅시다.」 그러고 나서 나는 리즈에게 B를 소개해 달라고 말할 것이다 — 나는 연설을 이어 나

갈 것이다. 「리즈 테일러가 나의 인생을 바꾸어 놓았습니다. 나 또한 지금 전속 미용사들을 두고 있습니다. 나는 사업 매니저와 전속 사진사와 전속 원고 집필자, 사교 비서를 두고 있으며 그들을 모두 미용사로 바꾸었습니다.」

엘사 마르티넬리[55]가 우리에게 다가와 그날 밤 검은색 재킷을 입을 것인지, 흰색 재킷을 입을 것인지 물었다. 그녀의 남편 윌리가 검은 재킷을 잊고 안 가져와 흰색을 입어도 될지 고민하고 있기 때문이었다. 그는 흰색 재킷 입은 유일한 사람이 되고 싶지 않으며, 다른 사람들이 그를 웨이터로 오인해서 술을 갖다 달라고 할까 봐 걱정이라는 것이었다. B는 자신에게는 흰색 재킷이 없으니까 해줄 수 있는 건 흰색 바지를 입는 것뿐이라고 말했고, 엘사는 그렇게 하는 것이 윌리의 기분을 더 낮게 해줄 거라고 생각한다고 했다. B는 엘사에게 그녀의 티셔츠에 놓인 수가 무슨 뜻이냐고 물었다. 그녀는 이런 설명을 한 것 같다.

「오, 이거 말이지요, 미친 나폴리 스타일이죠. 그 남자는 영어를 잘 못해요. 그래서 그에게 — 그 남자는 그 디자이너를 말하는 건데요 — , 이 수(繡)는 47을 의미하지요. 40은 나폴리에선 〈섹스하다〉라는 뜻이고요, 7은……」

그때 크리스티안 데 시카[56]가 와서 엘사의 어깨를 쳤고, 그들은 레스토랑 안으로 들어갔다.

「안녕.」

「안녕.」

우리는 몇 분 동안 말없이 있었다. 그러고 나서 나는 얼굴들에 대해 생각하기 시작했다. B가 나보고 무슨 생각을 하느냐고 물어 와 나는 〈초상화〉에 대해 생각하고 있다고 답했다.

그때쯤 왁스 칠 기계는 우리가 있는 쪽에 와 있었다. 「초상화라고요?」 B가 물었

55 Elsa Martinelli(1935~). 이탈리아의 여배우. 「하타리Hatari!」, 「볼가 강의 포로Prisoner of the Volga」 등에 출연했다.

56 Christian De Sica(1951~). 이탈리아의 배우이자 감독, 극작가.

다. 청소부는 우리말을 못 듣는다.

난 초상화를 좋아한다. 「그래, 초상화. 만일 어떤 사람이 늙어서 초상화를 만들려
고 할 때 화가들은 그 사람을 젊게 그려야 하니까 재미있지 않아? 그건 알기 어려
운 문제였어. 나는 유명한 화가들이 늙은 사람을 늙게 그린 초상화를 보아 왔어.
그러니까 아주 젊을 때 초상화를 만들어야 해. 젊은 이미지로 남고 싶으면 말이
야. 하지만 그것 역시 이상하단 말이야……」

B에게 멋진 데이트라는 것은 그가 찾을 수 있는 가장 괴벽스럽고, 가장 돈 많고,
가장 늙은 부인을 불러내는 것이다. 그는 아름다움보다 나이에 더 호의적이었다.
「사람의 개성은 나이가 많아질 때까지는 얼굴에 드러나지 않지. 얼굴에 나타나는
개성의 힘에는 무언가가 있어. 그래서 〈초상화〉는 그것이 주인의 개성의 어떤 긍
정적인 면의 반영이라는 의미에서 실물보다 나아야 해.」

바로 그때 우르술라 안드레스가 층계 꼭대기에 나타났다. 그녀의 모습은 아름다
웠다. 그녀는 전속 미용사와 이야기하는 중이었다. 그들은 그녀의 머리에 대해 이
야기하는 것 같았다. 미용사는 자기 생각을 드러내는 듯한 제스처를 크게 해 보
이고 있었다. 그 장면은 아주 매혹적이었다.

B와 나는 그녀의 키를 놓고 논쟁을 벌이기 시작했다. 나는 그녀의 키가 작다고 말
했고, B는 작지 않다고 말했다.

B가 말했다. 「커 보이는데요. 그녀는 작지 않아요.」

내가 말했다. 「아니야. 그녀는 키가 아주 작아.」

B는 말했다. 「그래도 그녀는 작아 보이지 않아요.」

나는 말했다. 「그녀는 굽이 높은 구두를 신었어.」

B는 말했다. 「그녀는 겨드랑이에 땀이 나지요. 보세요! 겨드랑이에서 냄새가 나
고 있어요!」

나는 말했다. 「맞아. 하지만 그녀는 방취제를 쓰지 않으니까 현명한 거야. 방취제
는 독약이거든. 게다가 땀이 나지 않으면 언제 신경이 곤두서는지 잘 모른단 말

이야. 그녀는 자신이 언제 신경이 예민해지는지 알고 싶어 하니까 영리한 거야.」

B는 말했다. 「내 눈에는 그녀가 여전히 작은 키로 보이지 않아요.」

나는 말했다. 「그녀가 그렇게 보이지 않는다는 거 나도 알아. 사진을 보기 전까지는 나도 그녀가 그렇게 작다는 생각을 하지 않았어.」

B가 소리쳤다. 「하지만 당신은 지금 그녀의 실물을 보고 있잖아요! 키가 작아 보여요?」

나는 말했다. 「그녀는 지금 자기 미용사와 나란히 서 있어. 그런데 미용사도 키가 작아. 그러니 뭐라고 말할 수가 없어.」

그녀가 층계를 내려오기 시작했다.

나는 말했다. 「봐. 그녀는 미용사보다 두 계단 위에 있어. 그런데도 그녀는 그를 내려다보지 않아! 이봐, B, 그녀는 땅콩이야, 인정하셔.」

B는 그 사실을 인정하지 않으려 했다. 「좋아요.」 그가 말했다. 「그녀는 키가 안 크다. 그러나 땅콩은 아니다.」

나는 말했다. 「그녀는 내가 생각한 것보다 더 작은 게 확실해. 그녀는 굽이 높은 구두를 신고 있는 게 확실해. 그녀의 바지가 깔개 위로 바로 늘어지기 때문에 우린 그걸 볼 수 없지만 4인치짜리[57] 나막신을 신은 게 확실해.」

B가 말했다. 「그런데도 그녀의 겉모습은 아주 길어 보여요. 그녀는 확실히 어떤 사람들처럼 그렇게 작아 보이지 않는다고요.」

「아냐, 그렇지 않아.」 나는 말했다. 「그녀는 딴 사람보다 더 작아.」

B가 발광하기 시작했다. 「당신은 그녀가 땅콩이라고 믿기로 작정했군요!」

나는 말했다. 「나는 그녀를 만난 적이 있어, B! 당신도 그녀를 만난 적이 있고! 당신은 그녀의 키가 얼마나 작은지 알고 있어!」

「그녀는 그때 앉아 있었어요!」

「아니야.」 내가 짧게 받았다. 「그녀는 서 있었어.」

57 10.16센티미터.

「그녀는 그다지 작지 않았어요.」 이 친구 B는 고집불통이었다. 마치 확정된 것처럼 B가 단언하는 투로 말했다.

나는 그보다 더 단언하는 투로 말했다. 「그녀는 땅콩만 해.」

나는 B를 노려보았다. 그는 말싸움에 지쳐 있었다. 내가 이긴 것이었다.

그의 방어가 꺾이는 동안 나는 말했다. 「이봐, 당신이 당신 일을 보는 중이라면, 저쪽으로 건너가서 그녀에게 인터뷰를 요청하지 그러나.」

「내가 할 일이란 게 뛰어가서 세상에서 가장 키 작은 여자인 것이 어떤 기분인가에 대해 인터뷰하는 것이란 말이군요?」

「음, 그녀는 작아…….」 나는 말했다. 「그 사실을 인정하지 않을 방법은 없어.」

우르술라가 계단 하나를 더 내려왔고, B는 다시 시작했다. 「보세요, 그녀가 한 계단 내려왔어요. 그녀의 구두 굽이 보이지요. 그다지 높지 않잖아요. 굽이 낮은 구두를 신었어요. 그녀는 키가 꽤 커요.」

나는 말했다. 「B…… 저 친구 옆에 서 있어서 그녀가 커 보이는 거야. 그치가 그녀보다 좀 더 큰 땅콩이기 때문이지. 걱정 마, B. 리즈 테일러도 아주 작아. 대스타는 모두 키가 작다!」

B는 크게 웃기 시작했다. 「그렇지만 리즈는 저 너머에 있는 푸른색 꽃병처럼 생겼어요. 머리카락은 꽃 같고, 엉덩이는 테이블 같아 가지고 말이에요…….」

내가 말했다. 「이봐, B, 조만간 리즈가 당신에게 관심을 보이거나, 당신한테 무슨 기분 좋은 말을 할 거야. 그리고 나면 당신은 정말 그녀를 안 좋아하게 될 거야.」

B가 말했다. 「나는 그녀를 정말 좋아해요. 하지만 그녀는 꽃병처럼 생겼고, 그녀의 머리카락은 병 안에 든 꽃같이 생겼어요.」

「B, 리즈가 언젠가는 나한테 다가와서 말할 거야. 〈당신이 세상에서 최고의 미용사를 두고 있다고 들었어요.〉 그런 다음 그녀는 당신을 보고 말할 거야. 〈나하고 함께 일해 보지 않을래요? 내 수입의 10퍼센트를 줄게요.〉」

나는 하품을 했다. 「노부인 두 명을 상대하고 있는 느낌이야.」 B에게 한 말이었다.

B가 말했다. 「오, 한 지붕 아래 너무 많은 스타를 두고 있어 — 리즈, 폴레트, 우르술라, 실비, 마리나 시코냐, 샤오 슐럼버거……」

「당신은 세계에서 가장 유명한 스타들의 이름을 열거하고 있어, B. 로샤스 부인을 빼먹지 마.」

B는 계속했다. 「로샤스 부인, 크리스티나 포드, 베티 카트루, 구이도 만나리 — 이들을 모두 한 방에 두고 있군. 크리스티안 데 시카……」

「오.」 내가 말했다. 「이 친구 홀딱 반할 만하지. 남자들한테 반할 만하다고 해도 괜찮은 건가?」

「홀딱 반할만 하다는 건 누구한테나 괜찮아요.」 B가 말했다.

내 아내가 다 끝나 가고 있었고 나는 피곤했다. 내 방으로 올라가 이벤트에 대비해 의상을 차려입기 전에 잠깐 졸아야 할 시간이었다.

12 예술

ART

그랑프리. 새로운 예술. 살라미 소시지 자르기. 매력적인 모험.

내 몸에 손대지 마라. 찬 고기.

A: 당신은 초콜릿을 약간 집는다…….
그리고 빵 두 조각을 집는다…….
그다음 빵 사이에 초콜릿을 끼운다.
그러면 당신은 샌드위치를 만든 것이 된다.
그것은 케이크일 수도 있다.

우리는 호텔 드 파리에서 퇴거 요청을 받고 나와 친구들이 임대해 준 몬테카를로 미라보 호텔 스위트룸에 머물고 있었다. 왜냐하면 B가 그랑프리 행사가 있는 주말에 우리 예약을 미리 연장하는 것을 잊어 먹었기 때문이다. 내 방에선 경주장의 U자 커브가 모두 내려다보였다. 나는 매일 아침 다섯시 반에 그랑프리가 시작되는 순간부터 모든 예비 행사들을 볼 수 있었고 — 정확히 말하면 들을 수 있었고 — 낮 동안 이어지는 다른 행사도 모두 볼 수 있었다.

B와 다미앙이 점심 먹으러 갈 준비가 되었는지 알아보려고 내 방문을 두드렸을 때 나는 무슨 필기록인가를 만지고 있었다. 그들은 예정보다 빨리 왔다. 다미앙은 네이비블루의 디오르 의상을 입고 있었는데, 매우 아름다웠다. 당신이 그녀에게 데이트를 신청할 때, 그녀가 백만 달러로 보일지, 20센트로 보일지는 결코 미리 알 수 없다. 그녀가 입는 옷은 가는 장소와 아무 상관 없다 — 록 콘서트에 갈 때 발렌티노를 입을 수도 있고, 유명 디자이너 홀스턴이 여는 파티에 가면서 진을 입을 수도 있다. 사실은 그것이 그녀가 그 두 장소에 옷을 입고 가는 방식이다. 밖에서 소리가 나자 다미앙과 B는 귀를 모았다. 「카 레이싱에 대해 생각하고 있었지.」 커다란 엔진을 단 소형차 스무 대가 엔진 소리를 요란하게 내며 지나가자 B가 말했다. 「저 차들은 아무 때고 내달리거든.」

「꼭 누가 소음을 가장 크게 내는지 보려는 것 같아.」 내가 말했다.

「저 드라이버들 죽기를 바라는 것 같아?」

나는 말했다. 「내 생각에, 그냥 그들은 크게 한번 성공하고 싶어 하는 거야. 마치 안드레아 〈웁스〉 펠드먼[58]이 창문에서 뛰어내리며, 〈위대한 시간, 천국〉을 향하고 있다고 말한 것처럼. 그들이 죽음을 원한다고는 생각하지 않아 — 그들이 생각하

58 Andrea 〈Whips〉 Feldman(1948~1972). 뉴욕 출신 미국 여배우. 워홀의 〈슈퍼스타〉 중 한 명으로 뉴욕의 51층짜리 빌딩 14층 창문에서 뛰어내려 자살했다.

는 것은 1류가 되는 것 쪽일 거야.」

「그러면 왜 그들은 영화배우가 되려고 노력을 하지 않을까?」

「그건 말이지, 그들에겐 하나의 몰락일 거야.」 내가 설명했다. 「왜냐하면 모든 영화배우들이 카 레이서가 되려고 노력하기 때문이지. 게다가 새로운 스타 배우들은 모두 운동선수잖아 — 그들은 진짜 잘생긴 사람들이고, 가슴 뛰게 하는 사람들이야 — 또, 돈을 가장 잘 벌지.」

차들이 반대쪽으로 속력을 내며 건너가자 소음은 잦아들었다. 이제 밖에서 나는 소리는 아폴로 우주선 발사음에서 보잉 707 비행기 소리로 바뀌었다. 나는 잠깐이나마 상대적인 고요를 즐기려고 애썼다. 그 차들은 순식간에 다시 돌아오기 때문이다 — 경주 코스가 그 정도 거리밖에 되지 않았다. B는 전화 걸어야 할 건을 기억해 내곤 소음이 덜한 자기 방으로 돌아갔다.

이제 다미앙과 나 둘만 방 안에 남았다. 만약 내 아내도 없었으면, 나는 공황 상태에 빠졌을 것이다. 나는 다른 사람과 함께 혼자 — 그러니까 B 없이 — 남겨지면 늘 공황 상태가 된다. 다미앙은 창가로 걸어가더니 밖을 내다보았다. 「어떤 분야에서든 유명해지려면 많은 모험을 감수해야 될 것 같아요.」 그녀가 말했다. 그녀는 나를 쳐다보기 위해 돌아서더니, 말을 이었다. 「예를 들면, 화가가 되기 위해서요.」 그녀는 너무 진지했으나, 잘못 만들어진 영화 같았다. 나는 잘못 만든 영화를 좋아한다. 나는 내가 왜 항상 다미앙을 좋아했는지 기억해 내기 시작했다.

나는 내 팬암 항공 백에서 삐져나와 있는 살라미 소시지 선물 포장을 가리키며 말했다. 「살라미 소시지를 자를 때마다 당신은 모험을 하지요.」

「아니요, 나는 화가를 말하는 거예요 .」

「화가라고!」 내가 말을 잘랐다. 「화가라니 그게 무슨 뜻이에요? 화가도 살라미 소시지를 자를 줄 알아요. 왜 사람들은 화가가 특별하다고 생각할까요? 그저 하나의 직업일 뿐인데요.」

다미앙은 내가 그녀의 환상을 뭉개도록 그냥 두지 않았다. 사람들 중에는 뿌리

깊고 오래된, 예술에 대한 환상을 품은 이들이 있다. 나는 2년 전의 몹시 추웠던 겨울밤을 기억한다. 그때 나는 아주 사교적인 파티가 끝나고 난 뒤 새벽 두시 반에 그녀를 차에 태워 주었는데, 그녀는 타임스 스퀘어에 자신을 데려다 달라고 하고는, 거기서 아직 문을 열고 있는 한 레코드 가게를 찾아 「블론드 온 블론드 Blonde on Blonde」 음반을 샀다. 그러고는 다시 〈진정한 사람들〉과 접촉했다. 어떤 사람들은 뿌리 깊고 오래된, 예술에 대한 환상을 가지고 있으며, 그 환상에 집착한다.

「하지만 이름 있는 화가가 되기 위해 당신은 뭔가 〈다른〉 것을 해야 했어요. 그것이 만일 〈다른〉 것이라면, 그것은 당신이 모험을 했다는 걸 의미해요. 왜냐하면 비평가들은 그것이 좋다고 하지 않고 나쁘다고 말할 수도 있으니까요.」

내가 말을 받았다. 「우선 비평가들은 늘 그것이 나쁘다고 말해요. 다음으로, 당신이 만일 예술가들은 〈모험〉을 감수한다고 말한다면, 그것은 디데이에 착륙한 사람들에게 모욕이에요. 즉 스턴트맨에게, 베이비시터에게, 이블 크니블[59]에게, 의붓딸에게, 광부에게, 히치하이커에게 모욕이에요. 왜냐하면 그 사람들은 진짜 〈모험〉이 무엇인지 알거든요.」 그녀는 내 말을 듣지도 않았고, 여전히 예술가들이 치르는 〈모험들〉이 얼마나 근사한가에 대해서만 생각하고 있었다.

「사람들은 새로운 예술이 나타나면 잠깐 동안 별것 아니라고 말하지요. 하지만 바로 그것이 모험이에요 — 그리고 당신이 명성을 얻기 위해 치러야 하는 고통이고요.」

나는 그녀에게 어떻게 〈새로운 예술〉이라는 말을 할 수 있느냐고 물었다. 「그것이 새로운 것인지 아닌지 어떻게 알 수 있나요? 새로운 예술은 그것이 만들어지고 나면 결코 새롭지 않아요.」

「오, 아니에요, 새로워요. 그건 당신의 눈이 처음에는 제대로 파악할 수 없는 새로

59 Robert Craig 〈Evel〉 Knievel(1938~2007). 미국 몬태나 주 출신의 모터사이클 선수. 1970년대에 장애물 점프로 유명해졌다.

운 외양을 갖고 있어요.」

나는 내 창문 아래 U자 트랙에서 자동차 엔진 소리가 다시 들리기를 기다렸다. 건물이 약하게 흔들리고 있었다. 나는 **B**를 그렇게 오래 붙잡고 있는 일이 뭔지 궁금했다.

「아니요.」 내가 말했다. 「그건 새로운 예술이 아니에요. 그게 새것인지 아닌지 당신은 몰라요. 그것이 무엇인지 당신은 모릅니다. 10년이 지날 때까지는 그 어느 것도 새것이 되지 못해요. 왜냐하면 그때 가서야 그게 새로워 보이기 때문이지요.」

「그럼 지금 당장 새로운 것은 어떤 거예요?」 그녀가 물었다. 나는 아무 생각도 할 수 없었다. 그래서 말을 하고 싶지 않다고 말했다.

「지금 새로운 것은 10년 전에 일어난 일이에요?」

그 말은 꽤 영특한 말이었다. 나는 말했다. 「아마마마마마도 그럴 거예요.」

「그건 점심 식사 때 그 레즈비언이 한 말이에요.」 그녀는 문화적인 것이면 뭐든 관심을 보이는 지적인 프랑스 사람들조차 유명한 미국 예술가들을 모른다고 말했다. 「그 사람들은 이제 막 재스퍼 존스와 라우션버그[60]에 대해 배우고 있어요. 그런데 내가 알고 싶은 것은, 사람들이 당신의 영화와 그림들이 얼마나 졸작인지를 말할 때 당신은 괴로운가 하는 점이에요. 신문을 펴고 당신의 작품이 졸작이라는 기사를 읽을 때 상처 받지 않나요?」

「안 받아요.」

「평론가가 당신이 그림을 그리지 못한다고 말할 때, 괴롭지 않다는 말인가요?」

「나는 신문을 안 보거든요.」 내가 말했다. 다시 자동차가 발진할 시간이었다.

「그건 사실이 아니에요.」 그녀가 자동차 소음을 누르고 자기 말이 들리도록 소리

60 Robert Rauschenberg(1925~2008). 미국 팝 아티스트. 블랙마운틴 대학의 조지프 앨버스에게 사사했고, 1952년 모교에서 교편을 잡으며 추상 표현주의의 영향 아래 새로운 경향의 작품을 발표하기 시작했다. 이후 돌, 머리카락, 차바퀴 등의 오브제를 발라서 붙인 화면에 색채를 거칠게 붓으로 그려 넣은 콤바인 회화를 만들어 추상 표현주의와 분리되었고 이어 실크스크린과 네온관을 도입, 붓으로 색채를 첨가하는 등의 독특한 표현법을 확립하여 팝 아트의 중심적인 존재가 되었다.

를 질렀다. 기적 같은 일이었다. 「나는 늘 당신이 신문 읽는 것을 보아 왔어요.」 그녀는 방 안에 쌓여 있는 신문과 잡지 더미를 둘러보았다. 「많이도 샀군요.」
「나는 사진만 봐요, 그뿐이에요.」
「그만두세요. 당신이 당신에 대한 리뷰 기사를 읽고 그것에 대해 논평한다는 말을 들었어요.」
글쎄, 예전에 나는 신문을 절대 읽지 않았다. 특히 내 작품에 대한 리뷰는 말이다. 그런데 지금은 내가 만든 모든 작품에 대한 리뷰를 아주 세심하게 읽는다 — 내 이름이 들어간 작품은 모두. 나는 다미앙에게 설명해 주었다. 「나는 나 혼자 작품을 할 때는 어떤 리뷰도 비평 기사도 결코 읽지 않아요. 그러다가 작품 제작을 그만두고 제품을 생산하기 시작하면, 사람들이 제품에 대해 어떤 말을 하는지 알고 싶어져요. 왜냐하면 제품 생산은 개인적인 것이 아니기 때문이에요. 내가 생산하는 제품에 대한 기사를 읽기 시작한 것은 사업적인 결단이었어요. 한 회사의 사장으로서, 챙겨 주어야 할 직원들이 있다고 느끼기 때문이었지요. 그래서 나는 또한 인터뷰어들에게 똑같은 제품을 다르게 제시하는 새로운 방법을 끊임없이 생각해요. 그게 바로 내가 기사를 읽는 또 다른 이유예요 — 나는 리뷰들을 전부 보고 누구든 우리에 관해 이야기한 것이 있다면 찾아봐요. 우리에 관해 써놓은 기사 중에서 우리가 활용할 수 있는 것이 없는지 살피는 것이지요. 오늘처럼 말이에요. 이 프랑스 신문에서 기자는 내 테이프 레코더를 거창한 이름으로 부르더군요 — 마그네토폰이라고.」
나는 신문 더미로 건너가서 내가 언급한 기사를 찾았다. 「신문에 이렇게 나와 있으니까 멋져 보이지 않아요? 달라 보이지요. 똑같은 물건에 새로운 이름을 붙인 거예요.」
「리즈 테일러 영화에 나온 당신에 대한 기사는 읽었어요?」
「물론 안 읽었어요. 왜냐하면 그건 나 혼자 한 일이고, 그래서 다른 사람이 그 영화에 대해 어떻게 생각하는지 알고 싶지 않았기 때문이죠. B에게 그 신문을 가져

오기 전에 그 기사를 찢어 내라고 말했어요.」

「그 기사는 당신이 〈파충류가 주는 불쾌감을 준다〉고 썼어요.」

그녀는 내가 그런 평을 듣고도 정말 괴로워하지 않는지 알기 위해 나를 시험하고 있었다. 그러나 진짜 괴롭지 않았다. 나는 〈파충류가 주는〉이라는 말이 무슨 뜻인지조차 몰랐다. 「그 말은 내가 끈적끈적하다는 뜻이에요?」 나는 그녀에게 물었다. 「파충류에게는 그런 뭔가가 있어요.」 그녀가 말했다. 「외양은 차치하고요. 그것들은 만져 주기를 바라지 않는 유일한 동물이에요.」 이렇게 말하면서 그녀는 의자에서 팔짝 뛰어 일어섰다. 「당신은 만져도 상관하지 않아요, 그렇죠?」 그녀는 나에게 다가오고 있었다.

「아니요, 아니, 만지지 말아요!」 그녀는 멈추지 않았다. 나는 어떻게 해야 그녀를 못 오게 하는지 알 수 없었다. 나는 공황 상태에 빠져 소리를 질렀다. 「당신은 해고야!」 하지만 그녀는 내가 고용한 사람이 아니므로 소용없는 말이었다. 이것이 내가 고용한 B들과 함께 있기를 좋아하는 이유 중 하나이다. 그녀는 새끼손가락을 내 팔꿈치에 댔고, 나는 소리쳤다. 「손 저리 치워요, 다미앙!」

그녀는 어깨를 들썩해 보인 다음 말했다. 「내가 만지려고 하지 않았다고는 않겠어요.」 그녀는 자기 있던 곳으로 돌아갔다. 「사람들이 당신을 건드리면 아주 싫어하지요. 당신을 처음 만났던 때를 기억해요. 내가 당신한테 부딪치니까 당신은 6피트나 뛰어올랐어요. 왜 그렇지요? 병균 때문에 무서워서요?」

「아니요, 공격받을까 봐 무서워서요.」

「총 맞은 다음부터 그렇게 방어적이 된 거예요?」

「나는 항상 그랬어요. 난 언제나 곁눈을 뜨고 있으려고 애써요. 항상 뒤는 물론이고 위도 보려고 하지요.」 그러고 나서 나는 내 말을 수정했다. 「항상은 아니에요. 대부분은 잊고 지내요. 그러나 나는 그러려고 노력해요.」

나는 창문께로 걸어갔다. 우리가 있는 층은 14층이었다. 내가 잠자 본 곳 중에서 가장 높은 곳이었다. 해발 고도가 높다는 것이 아니라, 빌딩 안에서 가장 높다는

말이다. 나는 항상 내가 얼마나 고층 빌딩의 위층에서 살고 싶어 하는지를 말한다. 그러나 다음 순간 창문에 다가가면 어쩔 줄을 모른다. 밖으로 굴러 떨어질까 봐 겁이 나는 것이다. 창문들이 바닥에 낮게 내려와 있기 때문에 나는 그 전날 밤 철제 셔터를 끌어내렸다. 나는 돈 많은 사람들이 왜 점점 더 높은 곳에서 살려고 하는지 알 수 없다. 나는 시카고의 고층 빌딩에 사는 한 커플을 알고 있는데, 바로 옆에 더 높은 빌딩이 세워지자, 그들은 그 빌딩으로 이사했다. 나는 창문에서 멀찌감치 걸어 나왔다. 고층에 대한 내 공포는 아마 화학적인 문제 같다.

나는 언제나 모든 문제를 화학에 귀속시킨다. 나는 진짜로 모든 일은 화학에서 시작해 화학에서 끝난다고 생각한다.

「자라면서 현명해지지 않았다는 말을 하는 거예요?」 B가 방으로 돌아오면서 말했다.

「아니.」 내가 말했다. 「현명해져. 아니, 현명해야 해. 그래서 대개 현명해지지.」

B가 말했다. 「하지만 그게 무엇인지 다 안다면, 당신은 낙담하고, 살고 싶지 않아 할 거예요.」

「살고 싶지 않다고?」 내가 말을 받았다.

「맞는 말이에요.」 다미앙이 B의 말을 거들었다. 「좀 더 현명하다고 해서 당신이 더 행복해지진 않아요. 당신 영화 중 하나에 나온 여배우는 〈똑똑한 것은 사람을 짓눌리게 만들기 때문에, 나는 똑똑해지고 싶지 않다〉, 이 비슷한 이야기를 했거든요.」

그녀는 「플레시Flesh」에 나온 게리 밀러의 말을 인용하고 있었다. 확실히 똑똑함은 당신을 짓눌리게 할 수 있다. 만일 당신이 똑똑해야 할 문제에 똑똑하지 못하다면 말이다. 중요한 것은 관점이다 ─ 지성이 아니고.

「당신은 자신이 지난해보다 올해 더 현명해졌다고 말하는 건가요?」 B가 나한테 물었다. 그랬다. 그래서 나는 말했다. 「그래.」

「어떻게요? 그전엔 모르던 것을 올해 알았나요?」

「아무것도 없어. 그것이 내가 더 현명해진 이유야. 아무것도 더 알아낸 것이 없는 잉여의 해야.」

B가 웃었다. 그러나 다미앙은 웃지 않았다.

「난 모르겠어요.」 다미앙이 말했다. 「당신이 계속 아무것도 아는 게 없으면, 점점 더 살기가 어려워질 텐데요.」

그러나 대부분의 사람들은 다미앙처럼 그것이 삶을 더 어렵게 만든다고 생각하는 실수를 범한다. 그것은 대단히 큰 실수이다. 그녀는 말했다. 「당신이 만일 인생이 아무것도 아니라는 걸 안다면, 당신은 무엇 때문에 산다는 말이에요?」

「아무것도 아닌 것을 위해서.」

「하지만 나는 내가 여자인 사실을 사랑해요. 그건 아무것도 아닌 게 아니지요.」 그녀가 말했다.

「여자라는 것은 남자라는 것과 마찬가지로 아무것도 아니에요. 어느 쪽이든 당신은 면도를 해야 하고, 그것은 아무것도 아닌 것이에요. 맞지요?」 나의 단순화가 지나쳤지만, 그건 사실이었다.

다미앙은 소리 내어 웃었다. 「그렇다면 당신은 왜 그림을 계속 그리나요? 당신이 죽은 다음에 여기저기 걸릴 텐데요.」

「그건 아무것도 아니오.」 내가 답했다.

「그건 계속 이어지는 하나의 관념이에요.」 그녀가 주장했다.

「관념은 아무것도 아니지.」

B가 갑자기 교묘한 표정을 지었다. 「오케이, 오케이. 우리 동의해요. 그러니까 인생에서 유일한 목표는 ―」

「아무것도 없지.」 내가 그의 말을 잘랐다. 하지만 그 말은 그를 제지하지 못했다. 「― 될 수 있는 한 많은 재미를 보는 것.」 그제야 나는 그가 뭘 하려고 하는지 알았다. 그는 그날 오후에 쓸 〈비용〉으로 현금을 집어 달라고 나한테 암시를 주고 있는 참이었다. B는 돈을 쉽게 받기 위해 논쟁의 꼬리를 슬그머니 내려놓으면서 계

속했다. 「만일 관념이 아무것도 아니라면, 그리고 사물이 아무것도 아니라면, 돈이 생기는 즉시 그것을 가능한 한 시간을 재미나게 보내는 데 써야 하는 거예요.」

「글쎄.」 나는 말했다. 「만일 당신이 무(無)를 믿지 않는다면 그것은 무를 의미하지 않아. 당신은 아무것도 아닌 것을 마치 무엇인가처럼 다루어야 해. 무에서 유를 만들어.」 그 말이 그를 트랙 밖으로 던져 버렸다.

「뭐라고요?」

나는 한 단어 한 단어 반복했는데, 그것은 힘이 들었다. 「만일 당신이 무를 믿지 않는다면 그것은 무를 의미하지 않는다.」 달러 기호들이 **B**의 눈 밖으로 미끄러져 나가 버렸다. 문제가 돈에 이르면 추상적이 되는 것이 좋다.

「그래요, 아무것도 아닌 것을 내가 믿는다고 쳐요.」 다미앙이 말했다. 「그렇다면 내가 여배우가 되거나, 또는 소설을 쓰게 된다고 어떻게 확신하지요? 나는 그것이 진실로 무언가가 되는 것이라고 믿었기 때문에, 내가 소설을 쓸 수 있는 유일한 방법은 표지에 내 이름이 찍힌 책을 갖거나, 유명한 배우가 되는 것이었을 거예요.」

「당신은 아무것도 아닌 여배우가 될 수 있어요.」 나는 그녀에게 말했다. 「그리고 당신이 진실로 아무것도 아닌 것을 믿는다면, 당신은 그것에 대한 책을 쓸 수 있어요.」

「하지만 유명해지기 위해서는 사람들이 관심을 보이는 것에 대한 책을 써야 해요. **A**, 당신은 그냥 모든 것이 아무것도 아니라고 말할 수 없어요!」 그녀는 이제 혼란스러워하고 있었다. 하지만 그녀는 내가 〈무언가는 무언가이다〉라는 말을 하게 만드는 길을 찾으려고 애쓰면서 생각을 놓지 않았다.

나는 반복했다. 「모든 것은 아무것도 아니다.」

「좋아요.」 그녀가 말했다. 「당신 말에 동의한다고 쳐요. 그러면 섹스 역시 아무것도 아니겠군요!」

「섹스는 아무것도 아니다, 맞아요. 정확하게 맞아요.」

「아니에요! 그것이 아무것도 아니라면 왜 많은 사람들이 그토록 그걸 하고 싶어 하는 거지요?」

누구나 다 섹스에 대한 자신만의 결론에 이르게 된다 — 그건 논쟁으로 믿게 만들 수 있는 것이 아니다. 그러나 나는 그냥 연습 삼아 이렇게 말했다. 「당신이 섹스하는 동안 어떤 일이 일어나나요, 다미앙?」

그녀는 잠깐 동안 생각하더니 말했다. 「모르겠어요…… 좋지요, 다른 사람의 몸을 느끼고, 자기 감정에 열중하게 되고…… 모르겠어요, 평소에 느끼는 것과는 다른 것을 느껴요.」

「그런 다음 오르가슴이 오고.」 나는 말했다.

「그런 다음 오르가슴이 오고, 그래요, 한데 오르가슴이 오지 않는다 해도 뭔가 다른 것을 느껴요. 그 느낌은 자연스럽고 정상적이에요. 게다가 뭔가 다르고 — 끝난 다음에 그것을 다시 생각하면, 내가 그걸 했다는 것을 믿을 수 없어요!」 그녀가 큰 소리로 웃었다.

「그러면 말이오.」 나는 말했다. 「당신은 그것이 진짜 무언가라고 생각하는데, 당신과 섹스를 나눈 그 사람은 그게 아무것도 아니라고 생각한다고 칩시다.」

다미앙은 이제 마음을 다친 모양이었다. 나는 그녀가 내가 가정해 놓은 상황을 개인적인 것으로 받아들이고 있음을 알았다.

「그럼, 그 사람이 섹스가 아무것도 아니라고 생각한다면, 왜 다시 나와 자려고 하겠어요?」

「왜냐하면 그건 그 사람은 섹스를 아무것도 아닌 것이라고 생각하는 데 비해, 당신은 무언가라고 생각하기 때문이에요. 그게 이유예요. 그게 당신이 그걸 다시 하려는 이유지요. 그는 아무것도 아닌 것을 하는 것을 좋아하고, 당신은 뭔가를 하는 것을 좋아하는 거예요.」 나는 설명했다.

B가 말했다. 「그래서 모든 문제는 사람이 어떤 생각을 하는가에 귀결되는군요. 다른 말로 하면 객관적인 것은 아무것도 없다, 참말로. 모든 것은 주관에 달려 있

다. 나는 이렇게 말할 수 있겠군요. 〈우리가 오늘 한 일은 아무 일도 아니었나?〉 그리고 상대방은 자신이 무슨 생각을 했는가를 말할 거예요. 하지만 실제로 일어난 일은 이 사람에게나 저 사람에게나 똑같은 일이었어요 ─ 한 사람이 자기 입술을 상대방 입술에 맞춘 거지요. 카메라가 있다면 다르지 않다는 것을 보여 주겠지요. 당신이 무슨 생각을 하든 말이에요.」

「뭘 보여 준다고?」 내 정신은 언제나 〈객관적〉 그리고 〈주관적〉 같은 단어를 들을 때 표류한다 ─ 사람들이 뭘 말하는지 모르겠고, 그냥 뇌가 없어진 것처럼 된다. 「뭘 보여 준다고?」 나는 거듭 물었다.

「키스하는 두 사람요.」

「키스하는 두 사람은 언제나 물고기처럼 보이지.」 나는 말했다. 「키스하는 두 사람이라, 그게 무슨 뜻인데?」

다미앙이 말했다. 「다른 사람이 당신을 만지게 할 만큼 그 사람을 당신이 믿는다는 거예요.」

「아니요. 그런 뜻이 아니오. 사람들은 언제나 자신들이 안 믿는 사람들하고 키스해요. 특히 유럽에서 그리고 파티에서 그래요. 누구에게나 키스할, 우리가 아는 사람들을 생각해 봐요. 그게 그 사람들이 〈믿는다는〉 것을 의미해요?」

「그렇다고 생각해요, 맞아요.」 B가 말했다. B는 고집 센 인간이었다. 「그들은 많은 사람들을 믿어요, 이게 다예요.」

B가 다미앙에게 키스했다. 키스하는 두 사람은 언제나 물고기 같다.

13 타이틀

T I T L E S

대륙 간 국제결혼. 대기 부인. 누가 누구를 재촉하는가. 샴페인 턱과 맥주 배.

나는 평소보다 조금 늦은 시간에 토리노의 호텔 방에서 깨어났고, 잠시 내가 어디 있는지 알지 못하는, 예의 그 1초짜리 〈집에서-멀리〉 공황증을 겪었다. 나는 비즈니스 아트 거래를 성사시키기 위해 동분서주하는 내 미용사 뒤를 따라 유럽을 이리저리 뛰어다니느라 무척 지쳐 있었다. 나는 그랜드 엑셀시오르 프린시피 디 사보이 호텔에 들어 있었다. 그랜드 엑셀시오르 프린시피 디 사보이 호텔은 시내에 있는 유일한 일급 호텔이었는데, 그 이유는 아마 다른 곳에는 일급이라는 명칭이 남아 있지 않기 때문인 것 같았다.

나는 토리노에 미술 작업 때문에 갔지만, 비즈니스 아트도 좀 하고 싶었다 — 토리노는 피아트 자동차가 생산되는 곳이다. 나는 한때 토리노에서 만든 이탈리아 누가를 많이 먹었던 것을 떠올렸고, 그래서 피아트나 페루자 사탕 대형 광고판 사진을 찍기 위해 그곳에 머물러 있다면 좋겠다는 희망을 갖기 시작했다. 몇 가지 이유에서, 광고 게시판은 세계 어느 곳보다 이탈리아 것이 가장 인상적이다. 이탈리아 사람들은 진정으로 멋진 광고판을 제작하는 법을 알고 있다.

이탈리아 텔레비전은 좀 다르다. 바버라 월터스 쇼, 팻 콜린스 쇼, 「아빠를 위한 공간을 만들어라」 같은 프로를 보지 못할 것이라는 것을 깨닫기가 무섭게 나는 B의 방으로 전화를 걸어 아침 식사 주문을 해달라고 했다. 나는 너무 불안해서 직접 전화할 수가 없었다.

나는 정말 함께 여행 다니는 사람들을 괴롭힌다. 여행하는 동안 나는 리즈 테일러나 헬레나 루빈스타인 부인만큼 요구 사항이 많다. 나와 같이 여행하는 사람들 — B들 — 은 나와 내가 가 있는 전 지역의 문화 사이에서 해석자/방패 역할을 해야 하고, 어떤 방법으로든 계속해서 나를 즐겁게 해주어야 한다. 왜냐하면 나는 미국 텔레비전이 없으면 미치기 때문이다. 나와 같이 여행하는 사람들은 성격이

아주 좋고 태평스러워야 한다. 녹초가 되지 않으면서 내가 그들에게 부과하는 일을 감당할 수 있으려면 말이다. 여하튼 그들은 나를 포함한 우리를 무사히 집에 데리고 와야 한다.

「일어나, B, 아홉시 반이야.」

B는 불평했다. 하지만 그렇게 심하진 않았다. 나는 그에게 아침을 주문해 달라고 말했다. 내 방에서 파티를 열 수도 있을 정도였다. 그런 다음 나는 침대에서 마루로 떨어졌다 — 침대는 진짜 높았다 — 나는 욕실로 설렁설렁 걸어갔다.

몇 분 뒤 노크 소리가 나더니, B가 비틀거리면서 들어왔고, 그 뒤로 룸서비스가 꼿꼿한 걸음으로 들어왔다 — 찬물에 체리를 띄운 볼과 드라이 토스트, 홍차와 커피를 든 짙은 금발의 아가씨였다. 나는 그녀에게 줄 팁을 B에게 건넸다.

「몰토 그라치에(대단히 고마워요).」

「챠오, 벨라(안녕, 아가씨).」 B는 성욕을 느끼고 있었다.

「그라치에, 시뇨르(감사합니다, 선생님).」 그녀의 얼굴이 붉어졌다. 「챠오.」

「토리노 여자들은 너무 아름다워요.」 그녀가 나가고 난 뒤 아침을 먹기 위해 앉으면서 B가 말했다. 「북부와 남부 중에서 가장 아름다워요.」

나는 벌써 체리를 열 개째 먹고 있었다. 체리는 크고 단단했으며, 짙은 빨간색에 얼음처럼 차가웠다. 「그래서 말이지, B.」 나는 물었다. 「지금까지 우리 재미있게 보낸 거지? 전부 신났어?」

B가 정정했다. 「문제는 당신 아내가 재미있게 보냈는가 하는 거예요.」

내 아내. 테이프 레코더 말이다. 「오, 맞다. 내 아내……. 사실 별로 좋진 않았어. 퀸 소라야[61]가 나와 그녀를 떼어 놓았거든.」

「그녀가 당신에게 그렇게 하라고 말하는 걸 들었어요. 누군가가 소라야 옆에 앉아 있는 당신이 무척 슬퍼 보였다고 말하더군요. 그래서 나는 이렇게 말했어요.

61 Queen Soraya(1932~2001). 이란의 모하메드 팔라비 왕의 두 번째 부인. 팔라비 왕과 이혼 후 잠시 영화배우로 활동했다.

〈그건 그녀가 그의 테이프 레코더를 끄게 했기 때문이에요. **A**는 자기 테이프 레코더를 끄게 하는 사람만 빼고 모두 좋아해요. 그건 저녁 식사에 아내를 떼어 놓고 너만 오라고 하는 것과 같아요.〉」

나는 일관되게 스무 개째의 체리를 먹고 있었다. 나는 이탈리아계 미국인인 **B**에게 옛 조상의 나라에 돌아온 것이 기분 나쁘게 느껴지지 않느냐고 물었다.

「아니요, 기분 좋아요. 잠을 푹 잤어요. 마음이 더없이 평화롭고요. 버터 좀 집어 주세요.」

「이봐, 당신이 전쟁과 평화와 함께 있는 것 같다고 말할 때 그건 무슨 뜻이지?」

B는 잠깐 동안 머뭇거렸다. 「그건 좋은 말이에요.」 나는 그 말에 대해 생각했고, 내가 했던 말이 생각났다. 나는 좋은 말 하나를 만들었었다.

B는 토스트에 버터를 발랐다. 「이탈리아에 오면 더 편안하거든요. 몬테카를로는 디즈니랜드 같아요.」

우리는 얼마 전 몬테카를로에 갔다. 거기서 겨울에 장크트모리츠에서 본 사람들을 모두 만났고, 가을에 베네치아에서 본 사람들을 만났다. 나는 그 사람들은 단순한 〈국제적인 군중〉이 아니라고 말했다 ─ 그들은 하나의 새로운 국제성 같은 것이었다. 민족이 없는 민족성이었다.

「그렇지요. 유럽은 전쟁 이래 너무 뒤섞여 있어요.」 **B**가 말했다. 「잡혼이 많아요.」

「동성애 커플?」 그 말은 **B**가 즐기는 농담이었기 때문에 내가 말했다. 나는 **B**가 웃기를 기대했지만, 그는 그냥 지나쳤다.

「프랑스와 이탈리아 사람의 결혼, 스위스와 그리스 사람의 결혼 같은 거 말이에요. 당신도 알다시피……」

「하지만 **B**, 유럽의 왕과 여왕들은 국가 간의 결혼을 많이 했잖아. 그것은 모두가 친척이라는 뜻인데, 왜 그렇게 전쟁이 많았고 왜 친척끼리 서로 싸워야 했던 거지?」 나는 특히 유럽에 오면 항상 그 문제를 생각하기 때문에 그 질문을 많이 한다.

「한번 싸움이 시작되면 그 누구도 친척보다 더 많이 싸우지 못해요. 특히 어린 왕

자를 놓고 싸움이 많이 붙어요. 그레이스 공주가 캐롤라인 공주를 찰스 왕자와 결혼시키기를 원하는 것처럼요.」

나는 그의 말을 이해하지 못했다. B는 그저 하나의 국제적인 판타지 루머를 반복했을 뿐이다. 찰스 왕자와 캐롤라인 공주의 결혼이 있음 직한 일이라면 바브라 스트라이샌드를 만나러 무대 뒤로 가는 것도 있음 직한 일이다. 당신은 절대 모른다. 「여하튼 나는 잠이 안 올 정도로 걱정하지 않아요. 이탈리아 밖에서는 걱정 안 해요.」 B가 말했다.

「하지만 들어 봐 B. 당신이 이탈리아 사람이라면, 어젯밤 왜 그런 거야? 무슨 왕자더라 — 하여튼 그 왕자를 씹었잖아? 우리가 먹고 있던 치즈가 뭐였지? 그 치즈 이름이었는데.」

「모차렐라.」

「맞아, 모차렐라 왕자. 그 왕자가 자네처럼 이탈리아인이라면 왜 깎아내렸나. 그를 옹호해야지.」

「그가 야바위꾼이라는 말을 들었기 때문에 씹었어요.」

「그는 야바위꾼이지. 그게 어떻다고. 따지고 보면 우리 모두 야바위꾼인걸.」

「게다가 그는 뚱뚱하니까요.」

「수완 좋은 야바위꾼은 다 뚱뚱해.」 내가 일깨워 주었다.

「그렇지 않아요. 그는 살이 찌면 안 돼요. 몸이 잘빠졌다면 나는 그가 야바위꾼이라도 좋아했을 거예요.」

「언제부터 사기 치는 데 몸이 잘빠져야 한다는 규칙이 생긴 거지? 그는 돈을 많이 벌었어.」

B가 인상을 썼다. 「맞아요. 많이 벌었지만, 그 돈을 파스타 먹는 데 다 썼지요.」

B는 모차렐라 왕자를 좋아하지 않기로 결정했다. 나는 그가 진짜 재미있는 친구라고 생각했다. 하지만 전날 밤 B가 나를 위해 결재해 주기를 바랐던 저녁 식사에서 무언가 일이 있었다.

The header shows "타인들" rotated vertically with "13" at top left.

「내 테이블에 같이 있던 그 부인은 누구였나?」

「어떤 부인요? 당신이 밤새 데리고 있던 부인요? 저녁 식사 내내 그 여자와 이야기했으면서, 어떻게 그 여자가 누구냐고 물을 수 있어요? 도대체 무슨 이야기를 한 거예요? 그녀는 소라야 왕비의 시녀예요.」

「그 여자가 소라야의 엄마가 아니라고?」 나는 믿을 수가 없었다. 누구나 웃을 일이 틀림없었다. 「정말인가, **B**?」

「그럼요. 그 부인은 소라야의 시녀예요.」

「그렇다면 나는 어제 식사 내내 실수밖에 한 게 없네……」 나는 그녀에게 한 말을 정확히 기억해 내려고 애썼다. 「나는 소라야 왕비 같은 아름다운 딸을 가진 데 대한 찬사부터 시작했는걸. 너무 많은 보석을 걸고 있어서 그녀가 〈시녀〉라는 생각을 도저히 할 수가 없었어. 시녀가 어떤 모습이어야 하는지 구체적으로 그려 보진 않았지만, 나는 언제나 시녀는 가정부보다 약간 나은 모습일 것이라고 생각했지. 그 부인은 너무나 돈이 많아 보였어.」

「왕비의 시녀는 전부 상류층 출신이에요.」 **B**가 설명해 주었다. 「시녀들 중에는 진짜 공주들도 있어요. 그들은 〈대기하는〉 직책을 갖기 이전에 이미 중요 인물이어야 해요. 귀부인들은 시녀들을 거느리고 있고, 그래서 귀부인들은 어디 갈 때 혼자 가지 않지요.」 그 말이 뮤지컬 「아가씨와 건달들Guys And Dolls」처럼 들리기 시작했다.

「그 여자 가정부야, 아니야?」 나는 **B**에게 물었다. 그것이 내가 알고 싶은 것이었다.

「아뇨. 가정부는 아니에요. 그녀는 요인들과 함께 순회하고 그들을 위해 일을 처리하고, 그들이 자기 일을 보는 동안 대기하는 사람이에요.」

「음, 그렇다면 나는 내 미용사의 시녀로군.」 나는 말했다. 내 스케줄은 그자가 원하는 일에 달려 있고, 나는 그자와 함께 다녀야 하고, 그자가 자기 비즈니스를 하는 동안 하루 종일 기다려야 하고, 게다가 나는 내가 어디 있는지, 있던 곳으로 어

떻게 돌아가는지도 모르고, 내 맘대로 다니다가 그에게 붙들리면 혼날 것이기 때문에, 그자가 떠날 때까지 떠날 수도 없었다.

B는 내가 〈팝의 교황〉이며, 교황은 미용사의 시녀일 수 없다고 주장했다. 물론 이론적으론 그 말이 맞다. 그러나 실제로, 사람들이 그 명칭을 뭐라고 하든 나는 내가 시녀 같다는 생각이 든다. 그것이 내가 지닌 문제들 중 하나이다.

누구나 문제를 갖고 있다. 하지만 요점은 자신에 관한 문제를 만들지 않는 것이다. 예를 들면, 당신에게 돈이 없어 항상 돈 걱정을 한다면, 당신은 궤양을 얻게 되고 그건 진짜 문제가 생기는 것이며, 아무도 절망에 빠진 사람과는 같이 일하고 싶어 하지 않기 때문에 사람들은 당신이 절망적이라는 사실을 감지하고 당신에게 돈을 벌 기회를 주지 않는다. 그러나 당신이 무일푼임에도 아랑곳하지 않으면 그들은 당신에게 돈을 줄 것이다. 왜 그러냐 하면 당신이 무일푼 상태를 아랑곳하지 않으면 그들은 그것이 아무것도 아니라고 생각할 것이고, 무언가를 거저 줄 것이기 때문이다 — 그들은 당신이 돈을 가질 수 있게 만들 것이다. 그러나 당신이 무일푼 상태와 돈 받는 것을 문제라 생각하고, 돈을 받을 수 없다고 생각하며 죄스러워하고 〈독립적〉이기를 바라면 그것은 문제가 된다. 반면에 당신이 돈을 받아서 아무렇게나 행동하고 그것이 아무것도 아닌 것처럼 쓰면 문제가 안 되며, 사람들은 당신에게 돈을 주는 상태를 좀 더 지속시키고 싶어 한다.

전화벨이 울렸다. B가 받았다. 「프런트예요.」 전화는 토리노에 있는 화상(畵商)에게서 온 것이었는데, 우리를 점심에 초대한다는 내용이었다. 나는 B에게 식사 때 체리가 나오는 식당에 가고 싶다는 모션을 취했다.

B가 전화를 끊고 나서 점심 식사 때 화상을 만나러 가야 된다고 말했다. 그러고는 내게 물었다. 「어떻게 규율을 세워요?」

「사람들은 어떻게 규율을 세우는데?」

「좋아요. 나는 당신이 어떻게 좋은 습관을 들이는지 알고 싶어요. 나쁜 습관을 들이는 건 아주 쉬워요. 사람들은 언제나 나쁜 습관을 따라 하고 싶어 해요. 가령

당신이 어느 날 라비올리를 먹는다고 쳐요. 당신은 그것이 너무 좋아서 다음 날도 라비올리를 먹어요. 그리고 그다음 날도. 당신이 채 알기도 전에 당신은 라비올리 먹는 습관을 갖게 돼요. 또는 파스타 습관, 마약 습관, 섹스 습관, 흡연 습관, 코카인 습관⋯⋯」

그는 지금 내가 체리 먹는 것을 죄스러워하게 만들려고 하는 것일까? 「당신은 지금 내게 내 나쁜 습관을 버린 방법을 묻는 건가?」 나는 물었다. 「아니요.」 그는 내가 나쁜 습관을 어떻게 버렸는가를 묻는 것이 아니라, 좋은 습관을 어떻게 들이는가를 알고 싶다고 말했다.

「사람들은 모두 좋은 습관을 가지고 있어요.」 그가 말했다. 「자동적으로 하는 습관, 그리고 그들이 어렸을 때 배운 것일 수도 있는 습관 말이에요 — 이 닦기, 음식을 입에 물고 말하지 않기, 〈실례합니다〉라고 말하기 같은 습관 말이에요. 그런데 다른 좋은 습관들 — 날마다 한 챕터씩 일기 쓰기, 매일 아침 조깅하기 — 은 몸에 붙이기 어렵잖아요. 내가 〈규율〉이라는 말로서 의미하는 것은 그거예요. 당신은 어떻게 새로 좋은 습관을 붙이는지? 당신이 규율을 너무나 잘 지키기 때문에 물어보는 거예요.」

「아니야, 사실 나는 규율을 잘 지키지 않아.」 나는 말했다. 「사람들이 하라는 대로 움직이고 그걸 하는 동안 내가 불평하지 않기 때문에 그냥 그렇게 보이는 거야.」 내 규칙의 3대 원칙은 이렇다. (1) 어떤 좋지 않은 상황이 진행 중일 때는 그 상황에 대해 불평하지 마라, (2) 그 상황에 처한 걸 믿지 못하겠거든 영화라고 생각하라, (3) 그 상황이 끝나면, 그 상황에 대해 비난받아야 할 사람을 찾고, 관계된 사람들로 하여금 절대 잊지 못하게 하라. 그렇게 찾아낸 사람이 똑똑하다면 사람들은 그의 실책을 농담으로 바꿀 것이고, 그래서 그 이야기를 꺼낼 때마다 양쪽 모두 웃어넘길 수 있다. 그런 식으로 되돌아볼 때 그 끔찍한 상황은 재미있는 일이 될 수 있다. (하지만 그것은 당신이 비난하는 사람을 어떻게 무자비하게 몰아세우는가에 달려 있다. 왜냐하면 사람들은 오로지 그들이 절망적일 때에만 그 일을

가지고 농담을 만들기 때문이다. 그들을 몰아세워 더욱 절망적으로 만들수록, 그들이 만드는 농담은 더 재미있어질 것이다.)

「그건 규율이 아니야, B.」 나는 다시 한 번 말했다. 「당신이 정말 알고 싶은 것은 앎이야. 어떤 사람이 진짜 알고 싶어 하는 것은 그것이 무엇이든 난 괜찮아.」

「좋아요. 샴페인이나 들어요. 평생 동안 나는 내가 마실 수 있을 만큼의 샴페인을 마시고 싶었어요. 그런데 지금은 내가 원했던 것 이상을 마시고 있어요. 보세요, 이중 턱이 되어 가고 있어요!」

「이중 턱을 원하지 않는다면 당신이 진짜 원한 것은 샴페인이 아니라는 것도 알고 있을 거야. 당신은 자신이 원하는 술이 샴페인이 아니라는 사실을 알고 있어. 당신이 정말 마시고 싶은 술은 맥주야.」

「그러면 아마 맥주 뱃살이 졌을 거예요.」 B는 샴페인 턱과 맥주 뱃살 생각에 크게 웃었다.

「그렇다면 맥주도 당신이 원한 술은 아닌 거지.」

「그걸 알아내는 건 그리 어렵지 않아요 --- 아무도 맥주를 원하지 않는걸요.」

「아니야. 원해.」 나는 그에게 말했다. 「삶은 감자 한 개와 식스 팩이 나오는 아일랜드식 세븐 코스 디너 농담을 말해 준 사람은 자네야.」

「그런 것 같아요. ……하지만 내가 원한 것은 사물에 대한 개념이지, 사물이 아니에요.」

「그러면 그건 그냥 광고로군.」 내가 그를 상기시켰다.

「맞아요. 그러나 그 광고는 효과가 있어요. 내가 샴페인을 원한 이유, 그리고 사람들이 샴페인을 원하는 이유는 샴페인의 개념에 감명받기 때문이거든요. 그들이 캐비아의 개념에 감명받는 것처럼 말이에요. 샴페인과 캐비아는 신분을 말해 줘요.」

그것은 전적으로 진실이 아니었다. 어떤 사회에서는 똥이 신분이다. 「이봐.」 나는 그에게 말했다. 「턱이 이중이 되니까 당신이 잘못된 것에 가치를 두었다는 사실

을 깨달았어. 맞지? 깨닫는 데는 시간이 걸려. 하지만 당신은 지금 깨달아 가고 있지. 심지어 요즘도 당신은 무슨무슨 중요 인사들과 저녁 식사를 같이하지 않으면 성에 안차서 코를 허공에 쑥 빼잖아.」

B가 소리 지르면서 내 말을 잘랐다. 「안 그래요! 난 매일 밤 사무실 애들하고 저녁을 먹으면 좋겠어요!」

「오. 그렇군.」 내가 말했다. 이 친구가 놀리고 싶은 인간은 누구란 말인가? 「들어 봐, 난 당신을 알아. 당신은 저녁 식사를 모모 인사와 같이했다면 동네에 돌아가서 그걸 백만 번이라도 나발 불고 싶어서 잠시도 못 견디는 친구야.」

「당신도 그럴걸요! 당신도 그럴 거라고요! 당신은 그걸 말할 때 괴로워하면서 할 것이고, 나는 흥분에 떨면서 하겠지요. 그게 당신과 나의 유일한 차이예요! 당신에게 분명히 말하는데요, 난 내 또래의 귀여운 애들과 저녁 먹는 걸 더 좋아한다고요!」

「언제 집에서 한번 놀 생각인가, B? 집에서는 아직 한 번도 파티를 안 했잖나. 나는 당신 집 바로 근처인 어퍼이스트사이드에 살고 있는데. 도대체 뭘 기다리는 거야?」

「집이 너무 작아요. 그냥 스튜디온 걸요.」

「당신 스튜디오에서 살아? 말 안 했잖아. 너무 멋져.」 나는 스튜디오에서 살고 싶다. 원룸. 그것은 내가 늘 바라던 것이었다. 아무것도 소유하지 않고, 내 모든 허섭스레기들을 버리고 ─ 아마 마이크로필름이나 홀로그래피 웨이퍼에 모든 자료를 넣어 보관할 수 있겠지 ─ 원룸에 들어가는 것이다. 나는 진짜로 B의 라이프스타일에 질투심을 느꼈다.

「냉방은 되나?」 질투심에서 내가 물었다.

「네.」

「빌트인이고?」

「네. 당신은 항상 냉방 장치에 감명받는군요. 파티를 한번 열어야겠어요. 나는 불볕더위를 기다릴 거예요. 그러면 냉방이 파티의 화제가 되겠지요. 내 스튜디오는

너무 좁아서 한 시간만 지나도 사람들이 밀실 공포증에 빠질 거라서, 파티는 한 시간 반 이상은 하지 못할 거예요. 내가 열 수 있는 가장 좋은 파티는 샴페인과 견과류를 들고 난 다음에 모두 춤추는 것 정도예요.」

점심 먹으러 갈 시간이 되었다. B는 옷 입으러 자기 방에 갔다. 나는 냅킨으로 체리 씨 그릇을 덮었다. 그렇게 해서 내가 먹은 체리가 몇 개인지 안 봐도 되게 했다. 체리를 너무 많이 먹었을 때 오는 달갑잖은 결과였다. 자신이 먹은 체리 수를 정확하게 말할 수 있다는 것 — 달갑잖은 결과이다. 많게도 적게도 말할 수 없다. 정확하게 몇 개인지 숫자가 나온다. 때문에 씨가 한 개인 과일은 나를 괴롭힌다. 그래서 나는 건자두를 안 먹고 건포도를 먹는다. 건자두의 씨는 체리 씨보다 더 눈에 잘 뜨인다.

14 따끔따끔

THE TINGLE

미국식 스타일을 청소하는 방법.

뉴욕에서는 아침 시간의 대부분을 한 B 또는 다른 B와 전화하며 보낸다. 나는 그것을 〈출근 점호〉라고 부른다. 나는 그 전날 아침 이후 해당 B가 한 일을 하나도 빼지 않고 듣기를 좋아한다. 나는 내가 가지 않았던 모든 장소와, 내가 만나지 않았던 모든 사람에 대해 물어본다. 심지어 전날 밤 B가 나와 함께 어떤 파티 또는 클럽에 갔더라도, 방 다른 쪽에서 있었던 일을 내가 못 봤을 수도 있기 때문에 무슨 일이 있었는지 묻는다. 설령 내가 보았다 해도 잊어버릴 수 있으니까. 나는 기억을 잘 못한다. 그 전날을 기억하지 못하기 때문에 내게는 하루하루가 새날이다. 매 순간이 내 삶의 첫 순간 같다. 나는 기억하려고 애쓰지만, 잘 안 된다. 그것이 내가 테이프 레코더와 결혼한 이유이다. 그것이 내가 휴대용 테이프 레코더와 같은 마음을 가진 사람들을 찾는 이유이다. 내 마음은 어떤 버튼 — 소거 버튼 — 을 가진 테이프 레코더와 같다. 만약 출근 점호하기 너무 이르다 싶은 시간에 일어나면 텔레비전을 보거나 속옷을 세탁하면서 시간을 보낸다. 내 기억력이 그토록 나쁜 이유는 한 번에 적어도 두 가지 일을 하기 때문인 것 같다. 반이나 반의 반 정도 한 일은 잊기가 쉽다.

내가 즐겨 하는 동시 행동은 먹으면서 대화하는 것이다. 이는 계층의 징후인 것 같다. 부자는 빈자보다 많은 이점들을 갖고 있다. 하지만 내가 아는 한, 가장 중요한 이점은 먹으면서 동시에 대화하는 방법을 아는 것이다. 내 생각에 부자들은 그것을 학교를 마치면서 배우는 것 같다. 당신이 밖에서 저녁 식사를 많이 하는 경우에 그것은 대단히 중요하다. 디너파티에 가면 당신은 우선 먹어야 한다. 식사를 안 하면 주인에 대한 모욕이기 때문이다. 그리고 당신은 대화해야 한다. 대화를 안 하면 다른 손님을 모욕하는 것이 되기 때문이다. 부자들은 어찌어찌해서 그렇게 하는데, 나는 그걸 할 수 없다. 그들은 결코 입에 음식이 가득 들어

있는 모습을 잡히지 않는데, 나는 그 모습이 포착된다. 언제나 으깬 감자를 한입 가득 넣은 순간, 내가 말할 차례가 되는 것이다. 그에 비해 부자들은 말할 차례를 자동으로 받고 넘기는 것 같다. 이쪽 사람이 씹는 동안 저쪽 사람이 말한다. 그러다가 씹던 사람이 말하면 말하던 사람이 씹는 것이다. 만약 씹는 중간에 즉시 대화해야 할 이유가 생기면, 부자들은 자기 요점을 말하는 동안 반만 씹은 음식을 재빨리 어딘가로 숨기는 기술을 갖고 있는 것 같다 — 혀 밑에? 치아 뒤에? 목구멍 중간에? 내가 부자 친구들한테 어떻게 그럴 수 있느냐고 물었더니 그들은 이렇게 말했다. 「뭘 하는데?」 이것은 그들이 그것을 어느 정도 당연한 것으로 생각하는지를 보여 준다. 나는 집에서 거울을 보며 전화로 그걸 연습한다. 말하고 먹는 것을 동시에 하는 능력을 익히는 도중에 나는 디너파티 기본 예법을 만들고 말았다. 말하지 않고 먹지 않는다. 그 사용법을 알면 나쁜 매너를 가질 수 있다. 어느 날 아침 바버라 월터스의 「중벌Capital Punishment」을 보면서 진공청소기를 돌리고 있는데 전화가 왔다. 전화는 특별한 B에게서 온 것이었다. 그녀는 내가 전화하기 전에 먼저 전화하는 유일한 사람이었다. 다른 모든 B는 행동을 개시하기 전에 내 전화를 기다린다. 이 B는 좋은 가문에서 자란 개념론적 사상가이다. 비록 궤도를 잘못 들기는 했지만 그녀가 받은 가정교육이 어떤 것인지 여전히 보인다. 그녀는 동시에 먹고 말하고 걸을 줄 안다. 나는 「중벌」에 집중하고 있었기 때문에 벨 소리가 열 번이나 울리도록 그냥 두었다. 그리고 마침내 수화기를 집어 들고 빠르게 말했다. 「안녕, 잠깐만 기다려 줘.」 나는 수화기를 내려놓고 토스트와 잼을 가지러 부엌으로 뛰어갔다. 토스트가 구워지는 동안 나는 잼 병에 붙은 라벨을 읽었다. 나는 잼 병을 들고 전화기 곁으로 왔다. 한 입 한 입 먹을 때마다 스푼으로 한 숟갈 한 숟갈 떠서 바르는 것을 좋아하기 때문이다. 「새로운 거 뭐 있어?」 나는 입은 잼에, 귀는 수화기에 갖다 댄 채 말했다. B는 바버라 월터스 프로를 자세히 묘사했다. 나는 이미 본 것을 다 잊었기 때문에 지루하지 않았다. 앞에 놓인 텔레비전에서 보이는 내용을 그녀가 설

명하는 지점에 도달했을 때 내가 끼어들었다.

「그 밖에 새로운 것은 없어?」

「몰라요.」 말이 잘리는 것을 싫어하는 그녀가 톡 쏘았다. 「뭐 하고 계세요?」

「청소하고 있었어.」

「청소는 스물네 시간 나를 괴롭히는 일이에요.」 B가 대답했다. 그녀는 보통 사람들이 안고 있는 똑같은 문제를 가진, 아니 백만 배 정도 많이 갖고 있는 유형의 인간이다. 「항상 청소 문제가 내 맘을 차지하고 있어요.」 그녀는 열정적으로 말을 이었다. 「다음에는 어디를 청소해야 하는 거지? 서랍? 책상? 벽장? 방은 진공청소기로 밀었는데, 벽장은 안 했어. 오늘은 진짜 모두 해치울 거야. 그렇게 마음먹고 맨 먼저 카펫을 세제로 빨았어요. 나는 〈올드 글로리 엑스트라-프로페셔널 스트랭스〉 세제를 써왔는데, 그 회사의 권장 사용법대로 빨았지요 ─ 한 번에 6인치씩 나누어 빨라고 되어 있거든요. 그다음 브러시로 그걸 북북 문지르고 보풀을 세웠어요. 그다음에는 세 시간 동안 방 안에다 테이프 레코더, 책 몇 권, 잡지와 신문 같은 잡동사니들을 늘어놓았지요. 그러고는 공원에 나가 건달들하고 노닥거렸어요. 그리고 나서 집에 돌아와 청소기로 거품을 전부 빨아냈어요. 나는 상자형 싱어 진공청소기를 쓰는데, 새 E-11 먼지 백을 사야 했어요. 나는 후버 청소기를 사면 좋겠어요. 많은 사람들이 진공청소기를 쓰지 않아요. 그건 청소기를 자루걸레를 넣는 벽장에다 넣어 두어야 하기 때문이에요. 만일 누군가 어떤 사람 집에 가서 청소기에 대해 물어보면 그들은 이렇게 대답할 거예요. 〈오, 신경 쓰지 마세요. 너무 무거워요. 그렇게 골칫거리일 수가 없어요.〉 그래서 그들은 카펫 청소기를 써요. 그런데 카펫 청소기는 진짜 고물이에요. 카펫 청소기와 자루 브러시는 골동품이에요. 사람들은 자루 브러시로 카펫의 보풀을 세우지 않지요. 왜 그러는가 하면 솔질을 하면 작은 자루 브러시 털이 카펫에 전부 붙기 때문에 털들을 하나씩 뽑아 쓰레기통에 버려야 하거든요. 그러면 쓰레기만 늘어나요. 털들을 화장실 변기에 씻어 내리지 않는 한

늘 그래요. 그다음 나는 진공 청소를 시작해요. 무엇부터 청소해야 될지 정해야
하지요. 바닥? 아니. 먼지들이 다른 데로 날아가는걸요. 그래서 아직 침대 청소
를 안 했으면 침대 바닥부터 청소기로 빨아들여요. 청소기 끝에 다른 부착기를
달지 않고서요. 나는 끝에 작은 구멍이 있는 단단하고 긴 튜브만 붙여요. 그렇
게 하면 구석까지 청소할 수 있으니까요. 그다음은 책상. 책상 위의 책들을 전
부 치워요. 나는 청소기에 브러시를 — 둥근 브러시를 부착하고 전화번호부를
집어 든 다음, 브러시로 전화번호부의 전면부터 닦고 옆구리로 넘어가요. 책상
위 전화번호부 옆에 있는 내 악어가죽 수첩 위에 때가 묻어 있으면 벽장에서 구
두약 가방을 꺼내야 할 것이고, 그런 다음 가죽 닦는 비누를 집어내어 수첩을
닦을 거예요. 모든 걸 너무나 깨끗이 청소했기 때문에 방 안에 어질러진 것이나
더러운 것은 이제 아무것도 없지요. 집 안에도 없어요. 아무것도 없어요. 아무
것도!」

「소리 지르지 마, B.」 잼을 조금 더 퍼내면서 나는 말했다.

「알았어요. 전화번호부 바로 옆에 있는 내 소형 라디오 이야기 좀 할게요. 음, 진
공청소기로 겉의 먼지를 턴 다음에는 라디오를 조그만 가죽 케이스에서 꺼내
고, 속의 먼지를 빨아내요. 그 일을 하는 동안 라디오를 열고 새 나인 볼트 배터
리를 집어넣어요. 그다음 작은 구멍이 있는 튜브를 청소기에 붙이고 라디오 속
을 청소해요. 그렇게 하면 배터리에 먼지가 앉지 않고 라디오에 공전(空電)이
되지 않아요. 그다음으로 나는 책상 위의 연필통에서 연필을 모두 꺼내 신문지
위에 올려놓아요. 신문지는 욕실 바닥에 갖다 놓지요. 왜냐하면 카펫이나 침대
보에 놓으면 연필 자국이 생기고 그것을 문질러 지워야 하기 때문이에요. 그 작
은 필통을 〈아이보리〉 비누 패드와 만능 세제 〈판타스틱〉 속에 집어넣어요. 한
달 전부터 그것들을 쓰기 시작했는데요, 〈브릴로〉 패드는 안 써요. 왜냐하면 속
에 비누가 없기 때문이에요. 아이보리 것은 〈아르 데코〉 핀이나 뭐 그런 거 비슷
한 철사 같잖아요? 그 작은 비누 철사 패드들은 눌어붙은 잉크와 연필 깎은 부

스러기를 필통 바닥에서 제거해 줘요. 그런 다음 연필들을 통 속에 다시 넣기 전에 잘 깎아야 해요. 나는 책상 맨 위 서랍에서 연필 깎는 기계를 꺼내 욕실로 다시 가요. 그러고는 변기 위에서 연필을 깎아요. 방 안의 쓰레기통에 대고 깎으면 연필 가루가 공기 속으로 올라가고 내가 이미 청소해 놓은 방 안 어딘가에 떨어지니까요. 나는 정말 먼지로부터 자유롭고 싶거든요. 연필을 깎고 난 다음엔 연필 깎은 부스러기를 변기 속에 버리고 물로 씻어 내려요. 마지막으로, 연필들을 필통 속에 집어넣지요. 그다음, 책들을 전부 선반에서 꺼내 욕실에 신문지를 깔고 그 위에 올려놓아요. 브러시로 턴 다음 진공 청소를 하지요. 그다음에는 윤을 내요. 광택제 〈인더스트〉를 꺼내요. 〈올드 골드〉나 〈플레지〉나 〈레몬 플레지〉보다 〈인더스트〉가 더 좋아요. 광택제란 광택제는 모두 저 레몬 색을 넣은 꼴이란 정말 웃기지 뭐예요. 레몬 색이 등장한 게 1973년이지요, 아마. 레몬 색이 대유행이었어요. 올해는 모든 세제가 얼얼함 일색이에요. 그래서 인더스트가 가구를 얼얼하게 하고 있군요. 나는 그걸 깨끗한 노란색 천에 뿌려요. 그 천으로 먼지 닦기를 끝낸 다음에는 그 천을 빨아야 해요. 나는 인더스트를 가지고 선반으로 가요. 박스가 아니라 유리병 같은 그릇에 담배들을 넣어 두었거든요. 담배를 전부 꺼내 변기 속에 버려요. 그래야 담배 가루가 바닥에 흩어져 내리지 않으니까요. 그다음에는 주석 통 청소를 시작해요. 그 속에는 펜과 가위, 이그젝토 나이프 등이 들어 있어요. 나는 볼펜들이 모두 잘 나오는지 체크해요. 처음에 긁어 봐서 안 나오면 쓰레기통에 던져 넣어요. 나는 쓰레기통 안에 크기에 맞는 안감을 넣어 두기 때문에 쓰레기를 던져 넣어도 통을 씻을 필요가 없어요. 그다음에는 브러시를 꺼내 책들을 털어요. 양 옆은 아래로, 표지는 위로. 만일 책 표지가 더럽거나 해져 있으면 콘택트 페이퍼 조각을 꺼내서 책의 겉 부분을 싸고 콘택트 페이퍼와 맞는 색깔 라벨에 서지 정보를 타자한 다음 책등에 붙이지요.『셜록 홈스』처럼 오래된 책이 있는데, 책 모서리가 닳아 있으면 표지를 떼어 내요. 표지가 방과 어울리는 색이 아니면, 예를 들어 다크 브라운이고, 내가 다크 브

라운을 좋아하지 않는다면, 이때도 나는 콘택트 페이퍼를 써요. 그런 식으로 나는 내 책꽂이에 어떤 연속성을 두어요. 그다음에는 타자기를 청소하는데, 진공청소기로 해야 해요. 그 일은 너무 지루해요. 세심하게 다루지 않으면 타자기가 고장 나니까요. 진공청소기를 꺼내고 부착 브러시는 그대로 두지요. 청소기 스위치를 올리고 키들을 가볍게 솔질해요. 그리고 길고 가는 호스를 달고 스크루드라이버로 타자기 뚜껑 나사를 풀어 키를 하나하나 전부 청소해요. 그리고 변성 알코올 병과 면봉 박스를 꺼내요. 나는 그것들을 아끼지 않고 쓸 생각이에요. 한 번에 한쪽 면만 쓸 수 있으니까요. 한 키에 두 글자가 붙어 있기 때문에 각 키에 한 개의 면봉을 써야 해요. 나는 입으로 타자기를 훅 불어서 타자기 안의 빈 공간으로 먼지를 모이게 해요. 그런 다음 청소기로 그 먼지를 빨아내요. 그다음 만능 세제 판타스틱을 꺼내고 재사용이 가능한 〈핸디 와이프〉들 중 한 개 위에 뿌려요. 제품명이 재사용 가능 핸디 와이프라고 — 되어 있어요. 핸디 와이프는 노랑과 하양, 초록과 하양, 분홍과 하양이 있어요. 나는 노랑과 하양을 쓰는데, 올해는 전부 다 초록과 하양, 노랑과 하양 일색이에요. 레몬 색이 아니라 그냥 노랑이에요. 이유는 모르겠어요. 판타스틱을 조금 바른 핸디 와이프와 면봉으로 키 사이를 닦아요. 판타스틱을 조금 사용하는 것은 검은색 키의 흰 부위를 깨끗이 하기 위해서요. 피아노 청소를 하는 사람이면 누구나 다 그렇게 해요. 키가 붙어 있는 안쪽에 판타스틱 방울이 떨어지지 않도록 조심하는데, 만일 떨어지면 타자기 안쪽이 훼손되거든요. 그다음에는 플러그가 깨끗한지 확인해요. 그전에 플러그가 콘센트에서 다 뽑혀 있는지 확인하지요. 만일 안 그랬다가는 감전될 수 있으니까요. 흰색 익스텐션 코드에 때가 끼어 있어요. 때가 너무 많이 낀 코드가 있다면 뽑아서 흰색 패드에 리스트를 만들어요 — 〈새 익스텐션 코드, 6인치짜리〉, 이런 식으로요. 그다음 차례는 책상 서랍 청소예요. 맨 위 서랍에는 카세트테이프가 여러 개 들어 있기 때문에 그것이 순서대로 들어 있는지 살펴야 해요. 우선 카세트테이프들을 줄대로 집어서 신문지 위에 올려놓고, 그다음

에는 판타스틱 스프레이를 서랍 안에 뿌리고 핸디 와이프로 닦아 내요. 그러고
는 카세트테이프를 집어서 먼지를 털고 플라스틱 커버 닦는 데 좋은 〈윈덱스〉
작은 끝 날로 하나씩 닦아요. 나는 절대 카세트테이프를 줄 밖으로 꺼내지 않아
요. 그것들은 정확하게 순서대로 끼워져 있어요. 한번은 2년치가 뒤섞이는 바람
에 다시 날짜별로 줄을 맞추어야 했는데 정말 시간이 많이 걸렸어요. 그러다가
조금 흐트러뜨리기도 하는데, 어떤 카세트테이프를 보고 이런 생각에 잠길 때,
〈오, 안됐어, 이 사람 죽었지. 이 사람 것 좀 들어 봐야겠어〉 할 때 그래요. 나는 서
둘러 이 서랍을 끝내요. 그다음 두 번째 서랍으로 가지요. 두 번째 서랍은 문구로
가득 차 있어요. 바닥에 노란색 패션지 철이 깔려 있고, 맨 위에 작은 크기의 패
선지 철이 놓여 있고, 그 위에 더 작은 크기의 패선지와 십자 방향으로 편지 봉투
가 놓여 있어요. 모든 것이 완벽하게 정리되어 있어요. 때문에 나는 전부 꺼내서
죽 체크하고 아직 내게 필요한지를 살펴요. 미술 재료 가게에서 사온 두 종류의
종이 철을 두고 있는데, 그것들은 텔레비전 광고 문안 작성에 쓰는 것으로, 종이
위에 텔레비전 그림이 그려져 있어요. 물론 앞으로 그걸 쓸 일이 없다는 걸 알아
요. 그다음에는 봉투들을 살피지요. 나는 봉투 속에 무엇이 들어 있는지, 내용물
을 타자로 쳐서 라벨에 붙여 깔끔하게 정리해 두어요. 라벨에 때가 묻고 해져 있
으면 새로 타자해서 붙여요. 편지를 넣어 둔 봉투인 경우, 아직도 내가 그 편지들
을 보관하고 싶은지 타진해 보지요. 물론 그 와중에 몇 통의 생일 축하 카드를 볼
수도 있겠지요. 1년 전에는 내게 어떤 감정을 느끼게 했던 사람들의 카드가 있을
수도 있어요. 하지만 나는 그걸 던져 버려요. 특별히 예쁜 것이 아니면 그냥 꺼
내서 던져 버려요. 그것들을 〈유명 인사들의 카드〉와 함께 두는 수고를 하고 싶
지 않거든요. 엽서 보관함에 넣어 두어야 할 대형 엽서들이 들어 있기도 해요. 엽
서 보관함 사는 걸 깜박 잊은 거지요. 그러면 나는 사야 할 물건 목록에 그걸 적
어요. 우선 엽서 크기를 재 두었다가 돈이 생기면 골드스미스 브라더스 문구점에
가서 보관함을 사요. 그다음에는 작은 주소 책들을 뒤져요. 책 겉을 고무 밴드로

싼 그것들은 유럽, 영국, 스페인, 로마, 파리 등에 있는 주소예요. 그다음에는 파리에 머물 때 쓴 일기가 있고요. 작년 달력과 1960년대부터 써온 작은 여행기 노트들이 있는데, 실제로 그것이 필요하진 않지만 내가 그것을 버리고 싶은지 그냥 두고 싶은지 확신할 수 없어서 그냥 두고 있어요. 나중에 혹시 쓰일지도 모르잖아요. 사람들이 1960년대를 회상할 때라든지 말이에요. 나는 그것들을 모두 꺼낸 뒤 브러시를 부착한 진공청소기를 가져다가 그 안에 있는 먼지를 빨아내고, 콘택트 페이퍼를 걷어 내요. 서랍 바닥에 콘택트 페이퍼를 깔아 두거든요. 콘택트 페이퍼를 걷어 내는 이유는 콘택트 페이퍼 밑에 들어간 먼지를 털어 내기 위해서예요. 나는 서랍의 나무판까지 청소하고 싶거든요 ―」

「여보세요?」보통 때처럼 우리의 통화는 갑자기 끊겼다. B는 교환기가 항상 과부하되는 작은 호텔에 묵고 있다. 게다가 교환원은 이따금 B의 전화 플러그를 뽑아 버린다. 왜냐하면 B가 통화료를 덜 내고 있다고 생각하기 때문이다. 그런 일이 있으면 B는 다른 선으로 연결될 때까지 몇 분을 기다려야 한다. 그녀도 나도 개의치 않는다 ― 기다리는 시간에 우리는 욕실이나 기타 그 비슷한 곳에 갈 수 있기 때문이다. 이번에는 B가 다시 전화를 걸기까지 20분이 걸렸다. 나는 욕실에서 그만한 시간이 되기 전에 볼일을 다 본다. 나는 시간을 죽이기 위해 다른 B에게 전화를 걸고 싶어졌고, 막 전화를 걸려고 하는데, 벨이 울렸다. B가 다시 건 전화였다. 「미안해요, 오늘 교환기 사정이 안 좋아요.」그녀가 말했다.

「20분이나 기다렸어.」

「A, 난 지금 시간을 생각하는 게 아니에요, 나는 청소 세부 사항을 생각하고 있다고요!」그녀가 으르렁댔다. 「나는 내가 해야 하는 그 모든 청소에 대해 생각하고 있어요! 문구 서랍을 끝내고 나면요, 작은 민무늬 종이 철과 항공 봉투를 진공청소기로 다 빨아내고요, 나는 그것들을 다 꺼냈다가, 도로 집어넣는 거예요. 아직 맨 아래 서랍이 남아 있어요. 그 안에는 사진이 꽉 차 있어요. 그 서랍에는 〈잡다한 것〉이라고 쓰인 봉투들이 들어 있는데, 그건 내가 내 인생에서 정복해야 하는

것들 중 하나예요. 〈잡다한 것〉, 그것은 가지고 가야 해요. 왜냐하면 아무것도 잡다하지 않기 때문이지요. 그래서 나는 〈잡다한 것〉 속에 들어 있는 모든 것을 택하기로 결정하고, 다른 파일 하나에 집어넣어요. 나는 〈보도용 자료들〉, 죽은 어떤 사람에게 내가 보낸 사진, 누군가가 내게 보낸 봉투들과, 책에서 오려 낸 사진들, 이 모든 것을 꺼내요. 그러고 나서는 말하지요. 나는 진실로 이들 모든 〈보도용 자료들〉을 원하는가? 그리고 나는 그 꾸러미들을 열고 들여다보아요. 음, 나는 이 보도용 자료들을 전부 보관하지는 않을 거예요. 중요한 것들만 보관할 거예요. 나머지는 버릴 거고요. 리 톨버그 같은 사람 것을 버리면 되겠지요. 도대체 리 톨버그가 누구람? 로튼 리타는? 로튼 리타 것은 가지고 있어야 할 것 같아요. 피터 허걸…… 이 사람도 보관해야겠지요. 아마 나는 보도용 자료들로 책을 만들 수도 있을 거예요. 난 그것들을 같은 봉투에 보관할 것이고, 그대로 출판할 거예요. 타이틀은 〈봉투 속에 든 보도용 자료들〉. 그다음에 나는 보증서 파일을 검토해요. 보증 기간 90일을 넘긴 보증서들을 간직하는 일은 무의미하거든요. 그래서 나는 그 봉투를 훑어 나가요. 1965년부터의 보증서를. 있잖아요, 테이프 레코더 보증서와 카메라 보증서들 말인데요, 그것들은 버려야 해요. 나는 품질 보증서집에 들어 있는 보증서를 우편으로 보내고, 쪽지들을 보관하고 있었어요. 그런데 제품 회사에서 1년 뒤에 IBM 카드를 보냈어요. 거기에는 이렇게 쓰여 있었어요. 〈이 부품들 중 어느 것이든 AS를 받으려면 17달러를 지불해야 합니다.〉 나는 매달 내는 세금 영수증도 3년 동안 보관해요. 아주 깔끔하게 펴서 비즈니스 봉투 속에 넣어 두지요. 크기가 잘 맞지는 않지만, 〈영수증〉이라고 쓰여 있는 마닐라지 파일 속에 모두 보관하고 있어요. 그다음에는 복사물로 넘어가요. 우선 내가 복사를 했을 때는 그럴 만한 이유가 있어서 하는 것이기 때문에 검토할 필요가 없지요. 그다음에는 〈아이디어〉 봉투예요. 그런데 아이디어 봉투는 비어 있어요. 하지만 아이디어가 생길지도 모르기 때문에 이 파일은 보관하는 게 좋을 것 같아요. 그리고 〈지불 청구서〉 파일이 있어요. 음, 사실 〈지불 청구서〉 파일은 서랍 속

에 감춰 둘 만한 파일은 아니지요. 내가 좀 더 나은 살림꾼이 되고 싶으면 그것들을 지불할 수 있도록 밖에 내놓아 눈에 띄게 두어야 할 거예요. 이젠 〈변호사〉 파일로 넘어가요. 변호사 사무실에서 온 편지들은 모두 날짜가 찍혀 있어요. 그래서 나는 가장 최근에 온 편지를 맨 위에 놓는 순서로 보관하고 있어요. 이 파일은 계속 보관할 생각이에요. 다음으로 〈써야 할 편지〉 파일. 이제 이 파일 속에는 한 통의 편지밖에 들어 있지 않아요. 하이너 프리드리히와 존 조르노에게 보낼 편지인데, 무언가를 돌려받기 위한 편지예요. 이 편지는 보내지 않을 게 확실하기 때문에 사실 보관은 쓸데없는 일이에요. 그래서 나는 그것을 버릴 거예요. 이제 〈카본지 사본 편지들〉로 넘어가요. 이 파일은 내가 쓴 재미있는 편지가 들어 있기 때문에 좋아요. 그리고 〈영화 제작 가능성들〉 파일로 가는데, 이 파일 역시 좋아요. 아직 아무것도 생각한 게 없지만 항상 생각하고 있으니까요. 이제 〈회계〉 봉투로 넘어가요. 『뉴욕』 같은 잡지에서 설비 공제 같은 기사를 볼 때마다 그 기사들을 스크랩해서 넣어 둔 거예요. 나는 기사를 오려 내서 홈오피스를 감가상각하는 회계 파일 — 〈공제의 힘〉이란 제목이 붙은 — 에 넣지요. 그러면 내년 회계를 알게 되겠지요. 그다음에는 〈졸작 변호사〉 파일인데요, 이것은 스크립트예요. 보관하지 않을 이유가 없지요. 〈학교 연극〉으로 넘어가요. 손으로 쓴 창작 시나리오예요. 그리고 외국 동전을 넣어 둔 봉투가 있네요. 러시아 코펙은 건사하기 힘들어도 보관해야 해요. 영국 돈은 많지 않고 거의 러시아 돈이에요. 이 봉투는 보관할 거예요. 이제 이 서랍은 정리가 깨끗이 끝났어요. 그래서 핸디 와이프를 가져다가 인더스트로 책상의 먼지를 닦고 옆구리도 전부 닦아요. 그다음에는 욕실 싱크대 밑에 둔 휴지통에서 가장 끔찍한 물건을 꺼내야 해요. 그건 바로 〈낙슨〉 광택제예요. 그런 종류의 제품 중에서 가장 냄새가 고약한 물건이지요. 그래도 나는 책상 위에 내놓은 철제품들을 닦아야 해요. 작은 손잡이들 말이에요. 깔개를 걸레로 쓸 순 없어 나는 베개를 찢어서 걸레를 만들어요. 낙슨을 가지고 모서리와 구석을 전부 닦아야 해요. 책상 위에 설비품 여섯 개가 있고요, 도어 손잡이도

닦아야 해요. 약이 마르면 나는 낙슨을 바르고 걸레로 윤을 내요. 그러면 빛이 나거든요. 한 일주일 정도 보기 좋게 금빛 나게 해놓고 싶으면, 책상을 열 때마다 보이는 그 흰색 수면용 장갑을 끼고 닦지요. 그러고 나면 침실용 장롱 서랍도 생각나요. 또 잊은 것이 있는데, 연필을 꽂아 둔 은제 컵이에요. 은제 물건은 한꺼번에 전부 닦아야 해요. 나는 은 스푼 한 개와 — 엄마 집에서 훔쳐 온 거예요 — 분위기를 내고 싶을 때를 위한 조그만 은제 커피 잔과, 은제 컵과, 그리고 은제 열쇠 체인을 가져와요. 그런 다음 욕실에 들어가서 〈고햄〉은 광택제를 꺼내고 줄 쳐진 노란색 고무장갑을 껴요. 줄이 왜 처져 있는가 하면 손가락에 붙지 않게 하려고요. 그래도 나는 먼저 손에 존슨 앤드 존슨 베이비파우더를 뿌려요. 낙슨은 피부에 좋지 않거든요. 세제는 손을 건조하게 만들잖아요. 건조될 때의 느낌이 아주 재미있는데, 입 안이 마를 때의 느낌과 꼭 같아요. 그러고 나서 작은 헝겊 조각으로 은을 닦아요. 그다음에는 미지근한 비눗물에 헹구고, 다음으로 윤을 내고요. 나는 다른 헝겊 조각을 더럽히고 싶지 않기 때문에 대개 화장실용 휴지로 닦아요. 그다음에 닦고 싶은 것은 책상 위의 꽃병이에요. 나는 그걸 비눗물 속에 넣고 씻은 다음 말리기 위해 꽃병 안에 화장지를 꽂아 넣어요. 그걸 끝내고 나면 상단 서랍을 닦아야 해요.」

「상단 서랍은 벌써 닦았잖아.」 나는 잼을 입에 넣은 채 주의를 주었다.

「그건 내 책상의 상단 서랍이에요.」 B가 성나서 말했다. 「아직 침실용 장롱 상단 서랍은 안 닦았어요. 서랍을 다 닦고 난 다음에는 진공 청소를 시작해야 돼요. 왜냐하면 진공 청소를 먼저 하면 그사이 먼지가 다시 앉을 거거든요. 어쨌든 나는 상단 서랍을 닦아요. 일단 서랍을 빼지요. 청소를 얼마나 여러 번 했든, 그것은 항상 뒤죽박죽이에요. 청소하고 나서 딱 한 시간만 깨끗해요. 난 속으로 이건 결코 끝나지 않는 일이라는 사실을 받아들여요. 상단 서랍은 언제나 뒤죽박죽이 될 것이고, 나는 언제나 진공 청소를 하겠지요. 아침에 내가 커피를 주문하고 컵 속에 설탕을 부을 때, 조그만 설탕 미립자들이 장롱 위나 바닥에 떨어진단 말이에

요. 설탕 가루를 느끼지는 못한다 해도 거기 떨어진다는 것은 알 수 있어요. 그러고 나니 깔개 조각이 있네요, 해진 거잖아요. 라인이 하나 들어가 있고요, 그 라인에는 실만 있고 색은 없어요. 매직 마커로 색을 넣기 위해 맞는 색을 찾을 때까지 나는 매직 마커 박스를 죽 훑어보지요. 마커를 하나 골라 흰 종이에 색을 칠해 본 다음, 아까 그 라인을 아주 가볍게, 세심하게 덧칠해요. 그러면 깔개와 조화를 이루게 되지요. 이 서랍에는 때가 낀 안경이 있군요. 나는 서랍에서 안경을 꺼내 신문지 위에 올려 두어요. 그리고 침대 위에 있는 타월에 갖다 놓지요. 침대 스프레드에 두지는 않아요. 왜냐하면 어제 세탁소에서 스프레드를 찾아왔거든요. 그다음에는 뭘까요. 안약 차례예요. 그 안에는 안약 병 다섯 개가 있어요. 콜리움, 비자인, 머라인 넘버 투, 프랑스 쿨뢰르 블뢰, 이렇게요 — 지금 그것들은 더럽지 않은데, 그 병들의 조그만 캡이 더러워요. 그것들은 판타스틱으로 한번 닦이기를 기다리고 있어요. 먼지도 털고요. 그래서 나는 그것들을 모두 타월 위에다 올려놓아요. 바셀린 인텐시브 케어 크림 병이 있군요. 병은 더럽지 않은데, 뚜껑에 커피 가루가 묻어 있어요. 소금도 조금, 머리카락 한 오라기와 보푸라기도……. 만일 확대경으로 그걸 들여다본다면 아마 수프도 좀 흘려 있을 거예요. 그래서 이 병은 판타스틱으로 닦아야 해요. 나는 상단 서랍 속에 든 물건을 전부 다 꺼내서, 타월 위에 올려놓아요. 브러시 달린 진공청소기를 가져와 솔질을 하고, 서랍 구석구석과 파티션을 청소기로 빨아들여요. 그다음에 욕실로 가서 세면대가 깨끗한가를 확인해요. 나는 〈리졸 베이슨 클리너〉를 조금 따라 내요. 고약한 냄새 제거용 리졸 스프레이가 아니고, 남자 변기용 리졸도 아니고요. 이건 세면대와 욕조용 리졸이죠. 그리고 스프레이식이에요. 나는 세면대와 배수구 안과 배수구에 스프레이를 뿌려요. 고무장갑을 끼고 말이에요. 그다음 브러시와 빗들을 무균 상태로 만들기 위해 씻어요. 빗 다섯 개와 〈메이슨 피어슨〉 헤어 브러시를 집어 들고서 — 우선 재킷이나 벽장 속에 빗이 들어 있지 않나 확인한 다음 그것들을 아이보리 액체 세제를 섞은 물에 넣어요. 그리고 5분 내지 10분 동안 담가 두

어요. 그런 다음 핸드 브러시나 네일 브러시를 닦지요. 이것들은 철물점에서 산 것들로, 값은 35센트나 37센트쯤 해요. 요즘은 강모(剛毛) 달린 걸 살 수 있는데, 욕실에서 보면 자연 털보다 더 근사해 보이지요. 그건 흰색 강모가 붙어 있어서 더 좋고 깨끗해 보여요. 비눗물 속에 들어 있는 빗 전부를 이쪽저쪽 솔질을 두 번 해요. 그다음에는 비눗물을 세면대에서 내리고, 욕조에 가서 물을 틀어 놓고 빗을 헹구지요. 이제 빗과 브러시를 모두 흰 타월 위에 올려놓고 싸요. 그런 다음 마를 때까지 한 15분 정도 타월을 창턱에 올려 두지요. 타월로 싼 상태 그대로 올려놓아야 검댕이 묻지 않아요. 그렇게 해서 그것들은 깨끗해졌어요. 그다음에는 손톱 미용 기구와 족집게, 여드름 짜개 등을 넣는 플라스틱 박스 차례예요 — 청소는 깨끗이 하는 것만을 의미하지 않고 버리는 것도 포함시켜야 하는군요. 그래서 열 벌의 족집게를 갖고 있다면, 거울을 꺼내 족집게에 털이 붙어 있는지 점검해야 하고, 작동이 잘되는지 살펴야 해요. 그걸 마치고 나면 나는 각각의 족집게에 꿀 또는 그 비슷한 물체가 굳어서 붙어 있는지 살펴요. 깨끗하고 작동에 이상이 없으면 족집게 꽂이에 도로 집어넣지요. 족집게가 잘 작동하지 않으면 책상에서 흰 봉투 하나를 꺼내 타자기에 넣고 타이핑을 해요. 〈수리가 필요한 족집게〉라고요. 그다음 나는 가위로 옮겨 가요. 가위는 대부분 상태가 좋은데, 가위 케이스에 넣어 두기 때문이에요. 가위 케이스는 뚜껑이 투명한 플라스틱이기 때문에 그것들은 먼지와 때가 낀 것처럼 보여요. 하지만 가위들은 플라스틱 박스에 넣어서 장롱 서랍 속에 보관하기 때문에 밖으로 꺼내 보면 실제로는 더럽지 않지요. 먼지가 끼고 때가 끼는 곳은 플라스틱 안쪽이에요. 그래서 나는 천 조각을 잘라 판타스틱을 약간 묻힌 다음 케이스 안쪽 바닥을 닦아요. 그렇게 하면 유리처럼 말끔해져요. 그건 당신도 알잖아요. 그러고 나서 작은 가위들을 케이스 안에 도로 집어넣어요. 손톱 표백제와 오, 그 있잖아요, 손톱 미용에 쓰는 나무 봉 같은 것들, 그 밖에 다른 물건들은 쏟아 내요. 더럽거나 날이 무딘 것들이 있으면 쓰레기통에 던져 버리고 리스트를 작성해요. 타자기에 종이를 끼워 넣고 타이핑하지

요. 〈사야 할 물건〉이라고. 밑줄을 치고 〈오렌지 봉〉이라고 쳐 넣어요. 손톱 미용 나무 봉 이름이 그래요. 그다음 나는 눈썹연필로 옮겨 가요……」

바로 그때 나는 하품을 했다. 운 나쁘게 그 순간에 나는 입속에 잼을 한 스푼 더 떠 넣고 있었고 하품 때문에 잼이 너무 멀리 들어가고 목구멍이 그걸 받지 못해서 뱉어 냈다. 잼이 수화기에 흩뿌려졌다. 나는 들고 있던 것을 전부 내려 놓고 부엌으로 뛰어가 종이 타월을 가져와 수화기를 닦았다. 전화선 저쪽에서 그 모든 소리를 다 듣고 있던 **B**는 내가 대화에 질렸다고 생각했지만, 그렇지 않았다. 나는 그냥 먹는 일과 대화를 동시에 한 것뿐이었다 — 하품은 일종의 대화이다.

「……됐어요, 됐어. 그래서 나는 맨 위에 있는 것들을 전부 닦고 비우고 말끔하게 해놓았어요. 이제 나는 후버 전기 청소기를 잡아요. 가장 오래된 구식 후버, 그러면서 가장 좋은, 때 긴 고물 후버 말이에요. 그건 작동하기가 너무 힘들어요. 나는 상자형을 좋아해요. 난 베니션블라인드를 닦아야 해요. 그 블라인드에는 항상 먼지가 앉아 있어서 나를 미치게 만들어요! 죽을 지경이에요. 진짜 먼지가 눈에 보이거든요. 손가락을 갖다 대면 먼지가 공기 중에 날리는 게 보인다니까요. 나는 왼손에 진공청소기를 들고 의자 위에 올라가, 브러시를 끼운 다음 청소기를 다시 작동시켜 놓고, 베니션블라인드를 잡고 끈을 잡아당겨요. 그렇게 해서 블라인드가 열리면 청소기를 앞뒤로 움직여 먼지를 전부 흡수시킬 수 있고, 그다음에 블라인드를 물에 씻을 수 있어요. 나는 여기 창가에서 막무가내로 단호해져서 블라인드를 빨고 싶어 해요. 나는 청소와 진공 청소에 그토록 열심이에요 — 사람들은 진공청소기가 장난감 같다는 사실을 이해하지 못해요. 어린아이가 작은 로봇들이 들어 있는 5센트나 10센트짜리 손수레를 가졌을 때와 같은 경우예요. 있잖아요, 그 왜 작동시키면 방 안을 돌아다니는 손수레 말이에요. 아이들이 실제로 장난감처럼 장식할 수 있는 수레요. 케니스터 진공청소기는 작은 말처럼 보이기도 해요. 어린아이 방에 두면 귀엽게 보일 거예요. 나는 그걸 욕실 문 뒤쪽에 걸어 둬요. 부착품 전부를 거기다 보관하고 있고요. 때문에 일단 블라인드의 먼지

를 다 털라치면, 먼지가 붙은 채 씻기 때문에, 욕조에 먼지가 가득 뜰 거예요. 나는 블라인드를 떼어 내고, 〈저드〉[62] 병 — 저드 캔일 때도 있지요 — 을 가져와서 알루미늄 암모니아와 섞어요. 냄새가 코를 찔러요. 그다음에 블라인드를 욕조에 집어넣어요. 이때는 항상 고무장갑을 끼지요. 그러고 나서는 다른 서랍들과 바닥을 전부 진공 청소해요. 내가 기본적으로 하고 싶은 것은 깔개 보풀을 세우는 것인데 진공 청소를 하기 전에 깔개 위에 보이는 자질구레한 물건들을 모두 집어내요. 때가 보이면 세제를 가져와요. 스프레이로 뿌리고 진공청소기를 돌리기만 하면 되는 새로운 종류의 세제가 나와 있어요. 그래서 그걸 뿌리면 세제는 보풀 속으로 스며들고 몇 분 지난 뒤에 진공 청소를 하면 깨끗해져요. 깔개 얼룩은 얼룩 지우기 봉을 사용해요. 〈리너짓〉 유동성 세제인데, 그런 종류면 뭐든 괜찮아요. 나는 아주 작은 부착기를 써요. 진공 청소할 때, 나는 무릎을 꿇은 상태에서 옷을 벗는데 — 옷에는 진공청소기를 갖다 대지 않거든요 — 그 작은 부착기를 아주 빨리 수직으로 앞뒤로 움직이려면 옷을 벗는 것이 편해요. 부스러기를 남김없이 다 빨아들이는지 확실히 알기 위해 나는 아주 가까이 들여다봐요. 그러면서 생각해요. 〈오 맙소사, 나는 왜 청록색 욕실 깔개의 노란색 섬유를 다 뽑아 올리는 거지? 깔개의 색은 청록색인데 말이야! 내가 뽑아내는 것은 노란색이에요! 청소기 끝 부분에 그것들이 달라붙기 때문에 그래요. 그래서 나는 그 일을 내가 할 수 있는 한, 잘해요. 각 모서리도 청소기로 빨아내고, 모서리 한 개를 들어 올리기까지 하지요. 나는 결심해요. 〈일을 좀 더 하기 위해 밑바닥도 청소기로 빨아내야지.〉 깔개를 들어 올리면 마룻바닥이 보이는데, 마루는 낡고 금이 가 있어요. 손톱도 몇 개 있어요. 나는 언제나 부스럭거리는 소리를 듣는데, 아마 손톱 때문일 거예요. 나는 손톱을 여러 개 주워 내요. 벽장으로 가면 진짜 흥분해요. 안에 든 물건을 죄다 꺼내고 보면 언제나 한 5백만 개 정도 되는 페인트 부스러기가 보이거든요. 그 부스러기들은 벽장 벽에서 떨어져 나와 바닥에 떨어져 있어요. 나는 그것

62 클리너의 일종.

들이 청소기 안에 달라붙는 소리를 무지 좋아해요. 그것들이 빨려 들어가는 소리를 들을 때의 느낌을 나는 정말 좋아해요. 재떨이들을 진공 청소할 때만큼 좋아하는 것 같아요 — 자전거처럼 항상 대기 상태에 있고 플러그에 꽂혀 접속된 상태에 있는, 그런 어린아이 장난감처럼 호스 속으로 힘차게 들어가는 공기의 느낌이 굉장해요. 그런데 내 후버는 벽장 밖에 나와 벽에 걸려 있는 큰 거예요. 다른 사람들은 무겁다고 불만이래요. 난 어렸을 때 파티가 끝나고 청소를 해야 할 때면 진공청소기에 마흔 개의 연장 코드를 꽂아 길게 이은 다음 수영장 있는 마당까지 나가, 잔디 위에 흩어져 있는 4천만 개나 되는 땅콩 껍질을 쓸어버릴 생각을 했어요. 그런 생각을 하는 사람은 나밖에 없었어요. 아무도 그런 생각을 하지 않았어요. 관리인들은 너무 멍청했어요. 그들이 하는 말이란 그저, 〈나가서 주워라〉였어요. 물론 손으로 일일이 주울 수도 있었어요. 하지만 나는 그들이 잔디깎이를 들고 앞뒤로 왔다 갔다 할 때 잔디 위를 내 후버로 훑고 다녀서 그들을 깜짝 놀라게 하곤 했어요. 그때 그 방법으로 땅콩 껍질을 줍는 데는 단 5분밖에 걸리지 않았어요. 티백 박스 안에는 티백에서 흘러나온 홍차들이 있는데 이제 그것들을 손봐 줄 차례예요. 립턴 홍차 말이에요. 아마 마흔다섯 개 정도의 꾸러미가 있을 거예요. 나는 박스 안에 있는 티백을 전부 꺼내고 바닥을 진공청소기로 훑어요. 홍차가 백 안에서 흘러나와 있거든요. 그러다가 이웃 사람들이 하루 종일 진공청소기 돌아가는 소리를 듣는 게 아닐까 하는 생각에 소스라치게 놀라지요. 나는 그들이 새벽 두시에 청소 서비스를 하고 손님 맞을 준비를 하는, 어떤 방 소음을 듣고 있을지 모른다는 생각을 떨쳐 버리지 못해요. 알잖아요? 나는 바닥에 쓰레기가 들어 있는 쇼핑백을 청소해야 한다는 생각을 잊으려고 해요. 쇼핑백 바닥에는 종잇조각이라든가, 땅콩, 그라놀라[63] 같은 것들이 들어 있을지도 모르거든요. 쇼핑백을 청소할 때는 쇼핑백을 마룻바닥에 놓고 그 속에 두 발을 집어넣은 다음, 청소기를 대고 빨아내요. 그렇지 않고 쇼핑백을 손으로 붙잡고 청소기를 대면 백

63 귀리에 건포도나 황설탕을 섞은 아침 식사용 건강식품.

이 빨려 들어가지요. 그다음에는 식물들을 청소해요. 이때는 아주 세심히 움직여야 해요. 물이 흘러나오는 화분 받침 같은 더러운 데만 청소기로 청소해요. 잎사귀의 먼지를 청소할 때는 아주 약하게 청소기를 틀어요. 그다음에는 칸막이에 들어 있는 에어컨을 열고 전원을 끈 다음 필터 안을 청소해요. 그다음에는 바닥, 위, 아래, 전부 진공 청소해요. 모든 부위가 잘 돌아가지 않을 경우나 또 잘 안 맞을 경우, 종이에 〈손봐야 할 것들〉 목록을 만들어요. 창턱을 새로 페인트칠할 것, 갈색으로 변하고 있는 라디에이터의 어떤 부위를 새로 페인트칠할 것 등을 적어요. 진공청소기도 새로 페인트칠해야 될 거예요 ― 여름이 오니까 여름에 맞는 초록색이나 노란색으로 ― 페인트 가게는 쉽게 찾을 수 있을 거예요. 진공청소기는 그 자체가 너무나 대단해요. 흡입기의 호스 부분을 들어서 진공청소기 바닥에 대고 돌려요. 하루는 헤어드라이어가 없어서 그걸로 머리 말릴 생각을 했어요. 호스를 분출 부위에 연결하고 먼지 주머니 속에 있는 모든 것을 불어 냈어요. 사방으로 작은 먼지들이 날아갔어요. 기억할 것 한 가지. 먼지 주머니를 체크하다가 자기 습관을 바꿀 때를 알 수 있다는 것. 그런데, **A**, 당신은 내가 내 방 밖의 청소에 대해 얼마나 많이 신경 쓰는지 알고 있지요. 청소부가 복도 청소하는 소리가 들리거든요 ― 청소부는 진공청소기를 쓰지 않고 빗자루로 하고 있어요. 그녀는 빗자루로 복도 건너편 방 밖의 먼지도 쓸어요. 그곳은 내 영역인데, 그녀가 그 일을 하도록 내버려 둔다는 것은 잘못이라는 생각이 들어요. 그러니까 내가 복도 청소를 해야 해요. 그래서 하루는 호전적이 되어서, 왜냐하면 그 사람들은 복도에 물청소를 안 하거든요, 나는 아프리칸 드레스를 입고 나가서 벽을 닦고 있었어요. 새 청소 도구로 내 방 벽을 청소하기 전에 복도 벽에 시험한 거지요. 나는 〈빅 윌리〉를 쓰고 있었어요. 나는 세제나 청소 도구는 모두 텔레비전을 보고 사요. 나는 빅 윌리를 사용해서 벽을 닦고 있었고 그렇게 하는 것을 청소부가 지켜보고 있었는데, 그녀는 아무 말도 하지 않았어요. 하지만 나는 그녀에게 다음과 같은 암시를 주고 있었어요 ― 〈청소 조합에서 그렇게 하라고 시키지 않

는다는 걸 나는 알아요.〉」

어떤 이유에선지 이 대화는 나를 몹시 허기지게 만들었다. 그러나 나는 포도 잼에 물려 가고 있었다. 뭔가 이국적인 것, 예를 들면 구아바 잼 같은 것을 먹고 싶었다. 그래서 수화기를 아주 살짝 내려놓고 부엌까지 까치발로 갔다. B는 계속 말하고 있었다.

「그 일은 화장실에 있는 그림을 연상시켜요. 시작은 이랬어요. 하루는 내 누드 사진을 전부 찢어 버리기로 작정했지요. 나는 폴라로이드 사진들을 정리하고 있었어요 — 막 수표책을 청소하고 난 뒤였어요 — 폴라로이드 사진을 넣은 작은 상자를 청소해야 했거든요. 그 안에는 음식과 머리카락이 가득 차 있었어요. 다른 사람들에게도 그런 일이 일어나는지는 모르겠어요. 서랍 속에 어떻게 항상 머리카락이 들어가 있는지 나는 모르겠어요. 아무튼 나는 폴라로이드 사진들을 전부 꺼냈고, 테이프를 간수하듯이, 사진들을 전부 파일 속에 넣어 두었기 때문에 순서대로 정리해야 했어요. 그래서 어느 날, 나는 사진 정리를 하기로 한 거예요. 무릎 꿇고 찍은 것, 뺨을 찍은 것, 젖꼭지를 모으고 찍은 것 등이 있었어요. 파일을 체크해 나가다가 별로 좋지 않은 것들은 찢어서 휴지통에 버렸어요. 다음 날 전기 기사가 내 방에 올라왔는데 이러는 거예요 — 내가 5달러를 빌리기 위해선지, 하여튼 그 비슷한 일 때문에 그를 불렀거든요. 청소만큼이나 돈도 내 신경을 조이는 문제이기 때문에 그랬어요. 나는 그에게 5달러만 더 빌려 주겠느냐고 물었어요. 그랬더니 그가 말했어요. 빌려 주겠다고요. 그는 흑인이었는데요, 이런 말을 했어요. 〈제가 당신에게 아주 비밀스러운 어떤 물건을 갖고 있어요.〉 그러더니 왼쪽 셔츠 주머니를 만져요. 내가 말했지요. 〈그게 뭔데요, 존?〉 그랬더니 그가 말하기를, 〈당신에게 아주 비밀스러운 물건을 갖고 있어요〉라는 거예요. 그러고는 그것을 꺼냈어요. 그는 그 물건의 뒷면을 풀로 발라 붙였어요. 그거였어요. 내 누드 사진 한 장이었어요. 그 일이 있고 나서 나는 복도 끝에 무엇인가를 내보낼 때 아주 세심하게 주의를 기울이기 시작했어요. 요즘은 쇼핑백에 쓰레기들을

담아 호텔 밖으로 들고 나가, 한 블록 아래 있는 길모퉁이 쓰레기통에 버려요. 나는 일단 시작하면 모든 것을 끝까지 처리해야 해요. 한번 욕실 변기에 쓰레기를 흘려 내리기 시작했다 하면 세 시간이 걸려요. 그러니까, 복도 건너편에 숙박하는 사람들이 내가 세 시간 동안 설사하고 있는가 보다 하는 생각을 하게 하고 싶지 않기 때문에, 백을 들고 나가는 거예요. 『TV 가이드』 정리할 때나 담뱃갑 정리할 때 그렇거든요. 나는 그것들을 찢은 종이를 휴지통에 버리고 싶지 않아요. 왜냐하면 휴지통을 빈 채로 간직하고 싶거든요. 그래서 욕조 모서리에 걸터앉아 한 번에 『TV 가이드』 두 장씩을 떼어 내고, 그것을 네 조각 또는 다섯 조각으로 찢어요. 그런 다음 변기에 집어넣고 물을 내려요. 그런 식으로 『TV 가이드』 전부를 정리하는 거예요. 쓰레기를 전부 버리고 나서 돌아와서 나는 깨달아요. 〈아, 그건 지난주 토요일자 『TV 가이드』였는데.〉 그런 다음 나는 빈 담뱃갑 정리를 시작해요. 나는 은박지를 꺼낸 다음 구겨서 볼을 만들어요. 그러고는 변기 안에 넣지요. 그리고 말버러 갑을 들고 작은 조각으로 찢어서는 변기 아래로 꽤 많이 내려 보내기로 작정했어요. 오, 그때 창문턱에 우유를 네 시간이나 둔 것이 생각나요. 아마 우유는 상했을 거예요. 그런데도 나는 상했는지 알아보기 위해 맛을 보지는 않아요. 우유를 변기 안에 붓지요. 그리고 가위를 가지러 들어가요. 왼 손가락 관절염 때문에 우유팩을 찢지 못하거든요. 나는 우유팩을 사각으로 잘라야 하고, 변기 물로 흘려 내려 보내야 해요. 그것이 네 개의 흘려보냄 이야기예요…… 여보세요…… 여보세요…….」

「여보세요.」 나는 때맞추어 사과 버터와 새 스푼을 가지고 돌아와서 말했다.

「전화를 내려놓고 다른 데 가면 싫어요, A. 나 혼잣말하려면 ……해요. 하지만 난 못해요. 그래서 당신이 필요한 거예요.」 B는 울기 직전이었다. 그녀는 우리의 대화에 매우 감상적이다. 「알아, 나 듣고 있어.」 나는 새 사과 버터 병을 비틀어 열면서 말했다.

「어떤 때는요, 음식을 몇 톤씩이나 흘려보내기도 해요. 어제는 내가 변기에 뭘 흘

려보냈는지 얘기할게요. 듣고 싶어요?」

「뭘 기다리는 거야?」

「알았어요, 알았어. 나는 여섯 차례 흘려 내렸어요. 무 대가리들과 비닐봉지 두 개, 당근 봉지 한 개, 무 봉지 한 개, 가게에서 사온 당근과 무가 들어 있는 종이 봉지, 이렇게 여섯 차례 일을 치렀어요. 나는 당근 대가리와 당근 꼬리들을 흘려보냈어요. 그다음 종이 접시를 찢었어요. 그 접시는 소금을 얹고 거기에 당근과 무를 놓는 데 쓰는 거예요. 나는 찢은 조각들을 변기에 흘려보내요. 나는 조각들을 하나씩 흘려보내기 때문에 그때는 열다섯 번이나 흘려보내기를 했어요. 그다음엔 오래된 알약도 흘려보내요. 때마침 신경이 아주 예민해 있을 때라면 나는 라디오의 광고를 들어요. 〈당신이 알아야 하는 단 하나의 수치, 혈압, 쿵 쿵 쿵 쿵 쿵. 당신은 당신 혈압을 아십니까? 혈압을 재세요!〉 그 순간에 나는 내가 죽는다고 생각했어요. 〈오 맙소사, 내 포르노 사진들을 버리는 게 좋겠어.〉 그래서 폴라로이드 서랍으로 다시 돌아갔어요. 어제 난 남자 누드 사진들을 버리기로 했어요. 〈젊은 음경〉이라고 쓰여 있는 파일 카드를 집어 들고 찢었어요. 그러곤 흘려보냈어요. 그다음에는 남자 누드 사진들을 흘려보냈고요. 내가 잡지 사진들을 가지고 음경 콜라주를 만들 때 사람들이 그 잡지들을 나에게 주었고, 나는 당시 그 잡지들에 덜미를 잡혀 꼼짝 못하게 될지도 모른다는 심한 망상에 사로잡혀 있었어요. 나는 음경을 전부 잘라 낸 후 작은 갈색 봉투에 넣었어요. 그래도 나는 처리해야 할 잡지들이 많이 남아 있었어요. 피해망상이 너무 심해서 그것들을 복도 끝에 내다 놓을 수 없었고, 그래서 모든 잡지를 작은 네모로 잘라 변기에 흘려보냈어요. 그런데도 나는 흘려보낼 수 없는 물건을 엄청 많이 가지고 있었어요. 한번은 페인트칠 받이 천을 흘려보냈다가 문제에 부딪힌 적이 있었어요. 방 안에 페인트칠을 하기 위해 칠장이가 왔을 때 나는 카펫을 칠 받이 비닐 천으로 덮었었어요. 칠이 끝나고 난 뒤에는 방을 말끔히 치웠어요. 그런데 칠 받이 비닐 천 치우는 것을 깜박 잊었지 뭐예요. 그래서 나는 그걸 네 조각으로 잘라, 흘려보내기 시

작했어요. 그런데 거품이 일어났고, 변기 물이 거꾸로 올라왔어요. 그래서 말이지요, 변기에 그림이 생겼고, 욕조에 그림이 생겼어요. 내 친구 중 한 명이 말하기를, 자기 정신과 의사가 샤워하는 도중에 손가락 그림을 그리라는 처방을 주었대요. 그래요, 나는 그의 아파트에서 손가락 그림을 보았어요. 하지만 샤워 부스에서는 못 봤어요. 타일 위에 손가락으로 그림을 그리면 샤워하는 도중에 그림이 씻겨 나가기 때문이지요. 끝내고 나오면 아무것도 없어요. 나는 그림을 그리기로 작정했어요 — 내가 저 모든 그림 비슷한 것을 그만두었을 때, 그리고 닥터 마틴의 수채 물감과 염료와 매직 마커 사는 것을 그만두었을 때 말이지요 — 무슨 말인고 하니, 물 잔을 한 개 꼭 써야 하고요, 붓들을 깨끗이 간직하기 위해 조그만 플라스틱 기구도 있어야 해요. 또 무엇인가 다른 물건을 이용해서 그림 도구를 씻어야 하는데, 이게 욕실에선 장난 아니게 일을 많이 만드는 거예요 — 각각의 색깔을 제대로 유지하게 하려면 수채 물감 박스를 통째로 물에 씻어 내려야 하거든요. 오렌지색과 초록색과 검은색을 한 팔레트 안에 쓰기 때문에 그래요. 그래서 나는 더운물을 물감들 위에 부어 씻어 내리는데, 그러다 보면 물감이 절반 정도는 씻겨 내려가요. 그런 다음 화장지로 통을 닦아 내고 변기에 씻어 내려요. 이렇게 손이 많이 가는 일을 왜 하는가. 그래서 나는 결심했어요. 〈더 이상 그림은 안 그린다. 안 그려!〉 그러고 나선 또 이렇게 생각했죠. 〈이 그림 도구들을 전부 다 써버려야 해, 닥터 마틴의 수채 물감과 염료들을 말이야. 그러면 다 내다 버릴 수 있어.〉 전부 내던져 버릴 수도 있었어요. 하지만 나는 다시 이렇게 말했어요. 〈제기랄, 난 영화를 만들 거야. 나는 저것들을 모두 욕조에 갖다 버릴 거야.〉 나는 분홍색을 집어 들고 욕조에다 짜버렸어요. 그다음에는 흰색 타월을 가운데 놓은 후 청록색을 집어 들고 아까 그 분홍색 옆에다 짰어요. 거기다 물을 약간 부었더니 아름다운 형상이 나타났어요. 샤워 커튼이 붙은 천장의 선 램프를 켰는데, 아름다운 광경이 펼쳐졌어요. 나는 이 광경을 슈퍼 8밀리 카메라로 찍기 시작했어요. 나는 염료 병 속에 든 염료들을 쏟아 냈어요. 그것들은 쓰레기통 안 플라스틱

라이너 안에 있었어요. 그런 다음 수도꼭지 물을 틀었지요. 그랬더니 표면이 깨끗해졌고, 법석을 떨지 않았는데도 전체가 하나의 그림이 된 거예요. 폴라로이드 카메라로 그 장면을 찍었는데 아직 그 폴라로이드 사진을 갖고 있어요. 그러고 나자 욕실 안에서 쉽게 로이 리히텐슈타인[64]의 그림을 그릴 수 있겠다는 생각이 들었어요. 나는 내가 1960년대 사이키델릭 아트 스티커 시절부터 간직해 온 그 작은 공들을 모두 없애고 싶었어요. 그래서 서랍 한 개를 훑어 나갔고, 훑으면서 어린이용품점에서 사온 둥근 스티커들을 모두 버릴 생각을 했어요, 모두 깨끗한 하얀 변기에 버려야겠다고 생각한 거예요. 스티커들은 둥둥 떠 있었고 변기가 깨끗했기 때문에 예쁘게 보였어요. 그 전에 〈코밋〉을, 초록색 코밋 세제를 넣을 걸 그랬어요 — 그리고 변기용 솔로 저으니까 진짜 하얗게 되었어요 — 그 점들을 폴라로이드로 찍었더니 정말 리히텐슈타인 그림 같았어요. 그런 뒤 나는 점들을 변기 물로 씻어 내렸고, 그림은 사라졌어요. 나에겐 성조기 몇 개가 있었는데요, 난 모르겠어요, 아무튼 봉투에 성조기를 그려 넣으면 잡혀간다고 길거리에서 읽은 것 같았어요. 난 욕실에서 재스퍼 존스를 그릴 생각이었어요. 나는 내가 가진 성조기를 모두 변기에 던져 넣고, 내가 만든 재스퍼 존스를 폴라로이드 사진기로 찍었어요. 나는 내 구두 안쪽 바닥에 붙은 닥터 숄 신발의 바닥 천을 이용해 변기에 워홀 그림도 제작했어요. 그 안감은 진짜 너무 안 좋아서 발에 들러붙거든요. 그래서 난 그걸 없애는 게 좋다고 생각했어요. 그래서 그것들을 변기에 던져 넣고 폴라로이드 사진을 찍었는데, 꼭 무용 스텝 그림 같았어요. 그것 역시 물로 씻어 내렸어요. 라우션버그 작품을 만들기는 어려웠기 때문에 나는 그의 전시회 팸플릿을 던져 넣었어요. 물을 틀어 내렸는데 그것이 내려가지 않고 꼿꼿이 서 있는 거예요. 그래서 찢어야 했어요. 그건 세탁 같은 일이었어요. 어떤 물건이 씻겨 내려가는 것을 지켜보고 있으면 세탁 매트 안을 들여다보는 것 같아요. 건조기 안에서 빨래가 건조되는 것을 보는 것 같기도 하고요. 굉장히 멋진 무늬

64 Roy Lichtenstein(1923~1997). 미국 뉴욕 시 출생의 팝 아티스트. 만화 이미지를 확대한 그림을 주로 그렸다.

가 생겨요. 어떤 물체가 회전 운동을 하고 있으면, 그것이 인쇄물이라 하더라도 ─ 튤립이 인쇄된 물건과 기타 다른 물건들이 인쇄된 물건 ─ 건조기 안에 들어 있는 케네스 놀런드[65]의 그림을 보는 것 같지요. 모두 직선들이 들어 있어서 그래요. 회전하는 원 안에 있는 직선이요. 아주 빨리 돌면 건조기 안에 있는 것 같고요. 또는 추출기가 돌아가는 것 같기도 해요. 나는 말버러 하드를 피우거든요. 말버러 상자에서 담배를 꺼내면 담뱃갑의 셀로판지를 벗겨 내고 뚜껑을 열어 은박지를 꺼내요. 왜 그렇게 하는가 하면 나중에 갑을 뜯을 때마다 그렇게 하게 되는데 처음에 한꺼번에 꺼내 두면 시간 절약이 되기 때문이에요. 종이들을 변기에 던져 물로 씻어 내리고 담배 개비들을 서랍에 넣어요. 그럼 나중에 담뱃갑을 꺼낼 때 종이 버리는 일을 할 필요가 없는 거지요. 때로 나는 단지 담배 넣는 용기에 공간을 만들기 위해 담배를 피워요. 아무튼 나는 변기에 무엇이든 버릴 때는 언제나 사진을 찍고, 오줌 눌 때도 사진을 찍어요. 사진에 좋은 효과를 내기 위해 나는 성기를 닦아요. 그러고 나서 다리 사이에 끼고 있던 담배를 변기에 던져요 ─ 한번은 그러다가 다리를 덴 적도 있어요. 나는 담배를 끊고 싶어서 변기에 던져요. 나는 『위_Oui_』지도 변기에 버려요. 때문에 호텔 매니저는 그것이 저속한 잡지라는 것을 몰라요. 나는 다른 사람들이 보지 않았으면 하는 물건들을 그렇게 없애요.」 「끊지 말고 있어 줘.」 내가 그녀의 말을 끊었다. 내 생각에는 공손하게 한 것 같았다. 수화기를 말없이 내려놓고 딴 데 갔다 올 수도 있었던 것이다. 「오줌 누러 가야 해.」

「안 돼요, **A**.」

「알았어, 끊지 말고 있어.」 나는 욕실로 뛰어갔다. 그리고 돌아왔다. 「됐어.」 나는 말했다. 「딴 이야기 할게요.」 **B**가 말했다. 「나는 여기 말고 다른 곳의 화장실은 가고

65 Kenneth Noland(1924~2010). 미국 노스캐롤라이나 주 출생의 표현주의 화가. 1950년대에 들어서면서 로 캔버스(천에 밑칠이 되어 있지 않은 캔버스)에 그림물감을 스며들게 한 그림을 발표했다. 1961년 이후는 스트라이프를 이용한 동심원이나 선형을 모티프로 하거나 넓은 색면에 수평의 스트라이프를 병렬해서, 화면을 유사 또는 대비되는 색상으로 채웠다.

싶지 않아요. 나는 화장실에 가기 위해 먼 길을 집으로 왔다가, 있던 장소로 다시 가요. 나름대로의 이유가 있기 때문에 나는 그렇게 해야만 해요.」

「그거 나하고 같은걸.」 이런 생각을 내가 B에게 얻은 것인지, B가 나한테 얻은 것인지 궁금해하면서 나는 말했다.

「하여튼, 어젯밤 나는 길 건너 델리까지 걸어가서 샌드위치 한 개, 맥주 한 병, 케이크 한 개, 냉동 케이크, 오렌지, 사라 리[66], 아이스크림을 샀어요. 돌아와서는 코트를 입은 채 샌드위치를 먹었어요. 샌드위치 싼 종이를 던져 버리려고요. 맥주도 그런 상태에서 마셨어요. 맥주병을 잽싸게 치워 버리려고요. 그런데 나는 케이크가 녹기를 기다릴 수가 없는 거예요. 나는 버터 호두 아이스크림을 원래 좋아하지 않거든요. 나는 하겐다즈 뉴 허니 아이스크림을 좋아하는데, 그 집엔 그게 없었어요. 나는 물론 아이스크림이 녹기를 기다릴 수도 없었고, 케이크가 녹기를 기다릴 수도 없었어요. 나는 두 개를 다 씹었어요. 너무 초조해서 미칠 것만 같았어요. 아직 오렌지 케이크 4분의 1이 남아 있었는데, 내가 하고 싶은 것은 접시를 던져 버리는 것이에요. 케이크를 먹지 않고 변기에 씻어 내리고 접시를 던져 버리고 나면 당장 기분이 좋아질 것 같았어요. 나는 지금 당장이라도 청소가 먹는 것보다 더 중요하다는 걸 증명할 수 있어요. 나는 케이크를 변기에 씻어 내리고, 케이크 담았던 은박지 박스를 쓰레기통에 던졌어요. 이제 쓰레기통에 쓰레기가 들어 있기 때문에 그걸 비우기 위해 난 옷을 입어야 해요. 은박지는 씻겨 내려가지 않거든요. 그건 물 위에 떠요. 게다가 변기의 역류를 한 번 겪은 터라 신경이 굉장히 날카로웠어요. 내가 흘려 내린 물건은 포커였는데, 〈오늘 사람들이 나를 잡으려고 할 거야〉라는 생각을 하고 있었기 때문에 나는 신경이 곤두섰고, 그래서 씻어 내렸어요. 그런데 플라스틱 포커는 내려갔지만, 바느질 도구는 변기 물구멍 밑바닥에 그대로 있었던 거예요. 그것은 내려가지 않았어요. 바늘은 변기에 버릴 수 있지만 내려가지는 않고, 바닥에 그냥 그대로 남아 있어요. 때문에 그것

66 미국의 냉동 제빵, 제과류 브랜드.

을 건져 올려야 했어요. 나는 노란 줄 고무장갑을 꼈는데 장갑을 끼고 바늘을 집어 올리기가 너무 어려웠어요. 그래서 우선 변기를 깨끗이 하기 위해 코밋을 많이 풀고 〈새니-플러시〉[67]를 약간 풀어서 다시 물을 씻어 내렸어요. 바늘은 씻겨 내려가지 않기 때문에 안심하고 흘려 내렸어요. 그렇게 해서 나는 바늘을 건져 올린 뒤 말버러 갑 안에 집어넣었어요. 말버러 갑은 흘러 내려가거든요. 그래서 나는 바늘로 말버러 갑을 몇 바늘 떴어요. 판지를 바느질한 거지요. 그런 다음 담뱃갑을 말아 변기에 넣고 흘려 내렸는데, 내려갔어요. 내 걱정은 이제 없어졌어요. 그런데 갑자기 변기에 역류 거품이 차올랐어요. 나는 다시 씻어 내렸고, 이번에는 물이 변기 시울까지 가득 찼어요. 변기를 넘지는 않았어요. 그냥 그대로 있었어요. 다이빙도 할 수 있었겠지요. 있잖아요. 난 말했어요, 〈오,플런저가 없는데, 난 이제 끝났어.〉 나는 기사한테 전화했어요. 내가 말했지요. 〈존, 왜 그러는지 모르겠어요, 변기 물이 거꾸로 올라와요.〉 기사가 방으로 올라오더니 말했어요. 〈뭐 들어갔어요?〉 난 그게 아마도 다른 여자들이 찔려 했을, 생리대 같은 물건이 아니라는 걸 알잖아요. 내가 들킬까 봐 걱정 하는 것은 말버러 갑이에요. 그것이 나오면 물에 흠뻑 젖어 있을 것이고 바늘이 꽂혀 있는 게 보일 테니까요. 그런데 아무것도 올라오지 않는 것 같았고, 기사는 다시 거기에 뭘 버렸느냐고 물었어요. 나는 〈아무것도요. 화장지를 많이 버렸고 아마 비누 토막이 들어갔을지도 몰라요〉라고 대답했어요. 나는 야들리 비누가 거의 다 써서 아주 작아지면 변기에 버리니까요. 나는 비누 조각을 땅에 파묻지는 않거든요. 하여튼 그는 계속 빨아올리고 있었고 나는 올라올 물건들을 죄다 생각하고 있었어요. 내가 지난 10여 년 동안 변기에 흘려보낸 물건들이 바로 그때 모두 올라올 것 같았거든요. 나는 그에게 변기 물이 어디로 흘러가느냐고 물었어요. 나는 진짜 그 물이 어디로 가는지 궁금했어요. 나는 어릴 때도 뭐든 흘려보냈어요. 엄마가 보면 안 되는 것들을 전부 변기에 흘려보냈어요. 흘려보내는 것은 태우는 것보다 시간이 덜 걸

67 변기 세정제.

리거든요. 재떨이에다 음란한 말들이 쓰여 있는 편지를 태울 수도 있어요. 하지만 맙소사, 변기에다 버리면 금방 해치울 것을 태우면 그 작은 품목 하나 없애는 데 성냥이 너무나 많이 들어요. 아무튼 방 청소를 하고 나면 나는 목욕을 해야 해요. 나는 일어나서 아침이나 밤에 목욕하는 등의 어떤 일정도 갖고 있지 않아요. 왜냐하면 나는 아무 때나 일어나고 아무 때나 쓸고, 진공 청소하고, 변기에 흘려보낼 수 있기 때문이에요 — 나는 그런 일들을 내가 하고 싶을 때 할 수 있으니까요. 나는 목욕을 밤에도, 또는 오후에도, 또는 아침에도 할 수 있어요. 나는 목욕하기 전에 화장품 정비가 잘되어 있는지 알아야 해요. 내가 필요로 하는 물건들 모두가 갖추어져 있는지 알고 있어야 해요. 나는 크림들을 정말 좋아해요. 나는 드러그 스토어에 가서 눈전용 모이스처라이저와 눈 밑 크림과 별의별 크림들을 다 사는 데 백 달러나 쓰곤 했어요. 크림을 눈 밑에 바르고 잠이 들면, 그리고 깨어나면 내 눈썹은 굳은 버캐들과 온갖 물질들로 들러붙어 있기 일쑤였고, 나는 더 단순해져서, 그 물질들을 제거하기 시작하지요. 그러나 나는 아직도 새 제품들이 나오면 사야 해요. 나는 지금 〈타임 스파〉라고 하는 입욕제를 쓰는데, 그건 커다란 크림 통에 들어 있고 1달러 95센트 해요. 또 나는 값은 훨씬 비싸면서 더 작은 용기에 들어 있는 같은 상표의 에센스를 사요. 나는 그것을 욕조 안에 따라요. 지금 반 정도 썼어요. 1쿼트짜리 통인 것 같아요. 나는 미지근한 물을 욕조 안에 채워요. 물이 4분의 1쯤 차면 나는 욕조 안에 들어가요. 내가 들어가면 물이 올라오거든요. 물을 버리고 싶지 않아서 그 정도 차면 들어가는 거예요. 들어가서, 키가 맞지 않기 때문에 다리를 위로 들어 올린 채 욕조에 눕지요. 면봉 박스 위에 올려놓은 물베개는 우편으로 주문했어요. 〈우편-주문-욕조용-베개〉 말이지요. 노란색으로 샀으면 더 좋았을 거라는 생각을 했지요. 베개에 바람을 불어넣고 욕조에 걸쳐 놓으면 몸을 평평하게 누이고 뜨거운 물을 몸을 끼얹을 수 있어요. 가장 먼저 씻는 부위는 어깨예요. 아직 머리카락이 젖지 않았고, 누운 자세로 있어요. 나는 멋없는 스카프로 머리를 싸매요. 그렇게 하고는 몸의 긴장을 풀고 목을 닦지

요. 이 과정이 끝나면 나는 샤워로 욕조를 헹굴 거예요. 왼쪽 팔부터 닦기 시작해요. 손 전체를 집어넣는 때장갑을 끼고서 닦는 첫 부위가 거기예요. 그다음에 가슴, 왼쪽 다리와 왼쪽 발 순서로 내려가요. 나는 발 닦기를 싫어해요. 손을 밑으로 뻗거나 아니면 발을 들어 올려야 하거든요. 이 자세는 발을 입까지 끌어올리거나 타자기 앞에 앉은 것처럼, 욕조 안에 일어나 앉아서 발을 향해 몸을 굽혀야 하는 것을 의미하기 때문에 싫어요. 처음에는 때장갑을 끼고 해요. 그다음에는 섬유질 브러시로 닦아요. 죽을힘을 다해서 발바닥을 문질러요. 그러고 나서 〈바이스〉라고 하는 속돌로 닦지요. 예전에 닥터 숄 속돌을 썼었는데 유황이 들어 있고 냄새가 고약한 데다, 유황에서 나온 까만 돌 조각이 물 위에 뜨기 때문에, 발을 닦고 난 뒤엔 욕조 물을 빼야 했었어요. 그래서 바이스라는 이 돌을 찾아냈어요. 이 돌은 독일산인데 물 위에 띄울 수도 있고요, 말랑말랑하게 만들 수도 있어요. 우선 뒤꿈치를 속돌로 닦은 다음 양옆을 닦고 발가락을 닦아요. 그렇게 양발을 모두 닦고 나면 숨이 차서 누워야 해요. 나는 아직 위아래로 다시 손을 뻗치는 동작을 더 해야 해요. 면도기가 수도꼭지 쪽 욕조 끝에 있거든요. 목욕할 때마다 면도기를 들고 겨드랑이에 조그만 비누를 넣고 문지른 다음 겨드랑이를 면도해요. 나는 욕조 안에서 다리를 뻗고 앉는데, 그러면 다리가 샤워대에 닿아요. 나는 그 상태에서 다리 면도를 해요. 나는 비누를 다리에 문지르고, 다리의 털을 밀어요. 그다음에는 엄지발가락의 털을 밀어요. 끝나고 나면 면도기를 열고 미지근한 물을 흘려 그 안을 씻어요. 한번은 면도날에 머리카락이 붙어 있었는데, 그것이 아주 기분 나빴어요. 나는 욕조 안에서는 얼굴을 만지지 않아요. 그다음 나는 성기를 닦아요. 눕는 자세를 취한 뒤 때장갑을 끼고 닦지요. 탬팩스를 낀 상태면 욕조 안에서 다시 일어나 그걸 빼내야 해요. 생리 중이라 하더라도 나는 탬팩스를 빼고 성기를 닦아야 직성이 풀려요. 질 속을 닦는다는 뜻이 아니라 외음부를 닦는 거예요. 엉덩이는 닦는데 항문은 안 닦아요. 항문 안을 닦지는 않아요. 물속에 앉아 있으면 항문이 깨끗해지거든요. 그러고 나면 나는 언제나 비누를 곧바

로 되돌려 놓아요. 나는 비눗갑에서 나온 비누가 녹아서 물렁해지는 것이 싫어요. 토할 것 같아서요. 그런 뒤 나는 다시 누워서 잠깐 쉬었다가 욕조의 물을 빼요. 머리카락 끝이 물에 조금 젖었기 때문에 나는 머리카락을 씻기로 해요. 나는 샤워기 위에 걸어 둔 욕실 깔개를 치워요. 깔개를 왜 거기 두는가 하면요, 그것이 더러워질까 봐서요. 더러워지면 세탁소에 들고 가야 하니까요. 나는 샤워기 밑에 서서 미지근한 물로 머리카락을 적신 뒤 조금 비틀어 짜고는 어느 샴푸를 쓸 것인가를 결정해요. 거품을 많이 일군 다음 손가락으로 머리를 열정적으로 마사지하지요. 관자놀이 있는 데까지 내려갔다가 정수리까지 올라가요. 그다음에 미지근한 물로 헹구는데, 물을 점점 차게, 더 차게 해서 헹궈요. 그렇게 머리카락을 헹구고 나면 나는 손으로 물을 받아 그 물을 성기로 튀겨서 비눗물이 완전히 씻겨 나가게 해요. 그다음 수도꼭지를 잠그고, 초록색 스펀지를 집어 들고 — 욕실이 노란색과 초록색이기 때문에 — 물을 짜요. 벽에 붙은 콘택트 페이퍼를 스펀지로 닦아야 해요. 그 페이퍼가 벌써 벗겨지기 시작했기 때문이죠. 천장부터 아래까지 다 스펀지로 닦아 내고, 이어서 크롬 도금한 손잡이 바도 닦아요. 그 바를 보면 기분이 침울해져요. 이미 녹이 슬어 있거든요. 이어서 나는 벽에 마른걸레질을 해요. 물이 빠진 자리에 커다란 비누 때 웅덩이가 생겨 있어 샤워 밖에 나와서 구부리고 앉아요. 스펀지로 땟물을 빨아들인 다음 스펀지를 욕조 안에 대고 짜지요. 그러고는 바닥에 흰색 매트를 깔고 머리에 타월을 두른 뒤 매듭을 지어 매고, 몸을 약간 털어요 — 나는 두 팔을 벌려 새 같은 동작을 취하는 걸 좋아해요. 그런 다음 노란색 목욕 가운을 입어요. 그다음에는 새 타월을 사용해서 두 다리 사이에 끼우죠. 아세요? 헤어드라이어를 꺼내고 에어컨을 꺼요. 그렇게 해야 퓨즈가 나가지 않거든요. 그러고 나서 헤어드라이어를 콘센트에 꽂고 다리를 벌린 채 욕실에 서 있어요. 드라이어를 들고 음모를 말려요. 그러나 내가 더 관심을 기울이는 것은 허벅지 안쪽을 말리는 거예요. 허벅지 안쪽이 젖어 있는 상태에서 속바지를 입고 걸어 다닌다면 견디지 못할 거예요. 진짜로 아프거든요. 완

전히 마르고 나면 나는 베이비파우더를 약간 집어서 손으로 부드럽게 허벅지 위에 발라요. 지갑용 빗처럼 생긴 빗이 있는데 그것으로 음모를 부풀리는 거예요. 그런데 그걸 끝내질 못해요. 왜냐하면 나는 항상 생각하거든요. 〈맙소사, 나는 왜 그걸 부풀려 가지고 결국 배까지 올라오게 만드는 걸까.〉 그것들이 자란다고 생각될 때 두 달에 한 번꼴로 나는 미술용 가위를 들고 8분의 1인치 정도를 깎아서 가지런하게 만들어요. 한번은 너무 바싹 잘라서 미치게 가려웠어요. 나는 길을 걸어 내려갔는데 그건 어리석은 짓이었어요. A, 듣고 있어요? 지루해요?」

「아니.」

「아니라고요, 그게 중요한 일이란 걸 난 알아요. 깨끗이 하는 것은 중요해요. 그건 당신에게도 흥미 있는 일이고요. 당신은 그걸 믿어요, 난 알지요. 그래서 — 난 그때 내 머리카락을 쳐다보고 한 해에 모두 회색이 되기를 바랐어요. 일찍 센 회색 머리칼이 얼마나 아름다울까 하고 생각했어요. 그러고 나선 떠올리지요. 〈너는 네가 너무 일찍 머리가 센다고 생각하지만, 넌 이미 나이 들었어.〉」

B가 우리의 대화에 너무 빠져 있었기 때문에 나는 부엌으로 잽싸게 달려가서 사과 버터를 오렌지 마멀레이드로 바꾸어야겠다는 생각을 했다.

「……일요일이었고 가게는 문을 열지 않았어요. 빌리지 구역에 있는 브렌타노 세탁소는 아직 열지 않았고, 나는 버드나무로 세공한 빨래 바구니를 들고서 브렌타노가 문을 열 때까지 그 옆집 아줌마 가게에서 빈둥거리고 싶은 기분이 아니었어요. 게다가 6번가에 있는 비글로 약국에는 내가 좋아하지 않는 남자가 당번이라는 것을 알고 있어요. 그래서 내가 하는 일은 컵에 담금 고리를 넣고 플러그에 꽂아, 향신료를 친 티백을 하나 꺼낸 다음 그것을 컵에 담아요. 차가 차가워지면 나는 차로 얼굴을 씻어요. 그렇게 하면 얼굴이 탄탄해지고 주름살이 없어져요. 차를 버리고 난 뒤에는 얼굴에 팩을 할 생각을 하지요. 나한테 커피 팩이 있어요 — 레블론에서 만든 최신 마스크예요 — 커피 사향 팩요. 얼굴에 하는 팩은 마스크 같은 것인데, 말라서 단단해져 갈 때 받는 느낌이 정말 신기해요. 나는 에그 타이

머를 사용하는데 그래야 팩을 떼어 낼 시간을 정확히 알 수 있어요. 게다가 나는 그 작은 벨소리를 좋아하거든요. 나는 커피 사향 팩이나 달걀 팩 또는 약용 팩 아니면 구식 팩을 써요. 내가 맨 처음 쓴 팩은, 이름은 잊었지만 굉장히 유명한 것이었는데, 머드 팩이었어요. 나는 시골에서 그 팩을 사용했는데요, 당신 피부에는 별로 좋지 않을 거라고 생각해요. 그 망할 놈의 진흙이 얼굴에 달라붙잖아요. 그러다가 나는 생각했어요. 〈난 헤나로 전체를 물들이진 않을 거야. 내 몸 사이즈에 맞는 것은 그것뿐이야 ― 헤나 염색 빨간 머리.〉 그리고 나면 오, 그리고 나면 말이지요, 가끔 나는 진동 마사지기를 플러그에 꽂아요. 그리고 머리 세팅과 기타 잡다한 일을 다 하고 난 뒤, 아직 옷을 입지 않은 상태에서 몇 가지 작업에 들어가요. 양쪽 거울에서 내가 내려다볼 수 있는 것은 흉골까지밖에 안 되기 때문에 나는 어깨에 마사지를 해야겠다고 생각해요. 그래서 나는 진동 마사지기를 꺼내요. 난 그 합법적인 기구를 걸쳐요. 그 조그만 흡입 컵[68] 말고요…… 알잖아요…….」

나는 발끝으로 전화기까지 걸어가서 살짝 수화기를 집어 들었다. B는 평소엔 내가 그렇게 하는 것을 다 알아듣는데, 오늘은 달랐다. 자신이 가장 열심인 문제, 청소에 대해 이야기하고 있었으니까.

「……그리고 어깨에 거북아 기름을 조금 발라요. 그래요. 가끔 가다가 진짜로 벤게이 파스를 사용하기도 해요. 그도 아니면, 그 뭐냐…… 이름이 뭐더라…… 끊지 말아요, 알아 와서 가르쳐 줄게요…….」

나는 믿을 수 없었다. B는 딴 데로 뛰어가 버리고 나는 들을 것이 없는 상태에 놓여 있었다. 문제였다. B는 자신이 말하고 있는 것에 너무 열중한 나머지 때로 …… 을 하는 데 두 시간이나 걸린다는 사실을 잊는다…….

「……여기 있네, 이름이 〈에그저카인〉 외용 진통 스프레이라고 하네요. 나는 이걸 좋아해요. 어깨에 뿌리고 진짜 마사지해요. 그런 다음 진동 마사지기와 기타 기구들을 전부 깨끗이 닦아요. 진동 마사지기를 넣어 두는 가방 안에 에그저카

68 부항附缸을 말하는 듯하다.

인 냄새가 나는 것을 싫어하거든요. 마사지기 가방에 넣는 크림은 단 한 가지인데, 그건 구식 엘리자베스 아덴 클렌징 크림이에요. 우습지만 그게 제일 좋아요. 자 그런데, 머리 세팅을 마치고 돌돌 말린 상태에서 스프레이를 해줬는데, 벌써 축 늘어지고 가운데가 갈라지기 시작하고 있어요. 그래서 나는 침실 장롱 맨 위 서랍으로 달려가 〈데비〉라고 부르는 물건을 내놓아요. 〈데비〉는 꼭 요크셔테리어 머리의 터프트처럼 생겼어요. 머리카락이 눈을 덮지 않게 하려고 나는 고무 밴드를 써요. 그렇게 내 몸을 단장하고, 볼터치도 바르고 기타 치장도 다 하고, 마사지기로 어깨 안마도 하고, 마사지기를 백에 도로 집어넣어요. 그 가방은 유럽식 화장 가방이에요. 줄무늬가 들어가 있는 거요. 초록색과 분홍색 줄무늬. 그래요, 이제 마사지기는 가방 안에 들어갔어요. 그런데 가방의 풍경 말인데요, 나는 그 가방을 계속 쳐다보고 있어요. 난 생각해요. 〈오, 그런데, 사진을 안 찍을 이유가 없지?〉 그래서 나는 블라인드를 내려요. 나에게 만일 알카리 C 배터리 두 개가 없으면, 나는 벨보이한테 전화해서 말하지요. 〈길 건너 카메라 가게에 가서 알칼리 C 배터리 두 개만 사다 주실래요?〉 그가 사 가지고 오면 그를 기다리게 해놓고 배터리 테스터에 넣고 시험해 봐요. 그러고 나서는 그에게 배터리 값과 팁을 주고, 그는 가고 나는 찍을 준비가 다……」

나는 졸기 시작했다. 이제 그녀는 1968년 이래 그녀가 누군가와 섹스할 때마다 테이프에 녹음을 했고, 지금은 그 테이프들을 그녀가 필요한 분위기를 만드는 데 사용한다는 이야기를 하고 있다. 그녀는 그녀 자신의 좀 더 개인적인 욕구를 채우는 방법에 대해 늘어지게 말하고 있었다. 하지만 나는 조는 중간중간에 단어 몇 개만 들을 뿐이었다.

「오래 하는 것 또는 짧게 하는 것…… 오후에 짧게 하는 것?…… 아덴 크림…… 클리넥스 네 장…… 테이프와 동시에 와…… 리모트 컨트롤 버튼…… 소리 내지 않으려고…… 갈 데가 없다는 걸로 결정하고…… 하고 난 뒤에 목욕 한 번 더 하는…… 파리의 마사지 기구…… 유행을 2-20에서 1-20으로 바꿨어…… 왼손

으로 기사들을 읽으면서…… 〈방해하지 마시오〉 팻말을 잊었어요…… 그걸 철사 코트 걸이에 끼웠어…… 마사지기의 루프 중 하나에서…… 전기 쇼크로 죽기를 기다리는…… 그런 꼴을 엄마가 보셨다면 무슨…… 엄마의 여생은 아마 충격으로 인한 정신 장애를 일…… 티파니 푸른색…… 큰 사이즈를 사기에는 너무 고상해서…… 이제 난 미안……」

현관 벨이 울렸고 나는 벌떡 일어나 문으로 달려갔다. 전화로 돌아왔을 때 B는 공황 상태였다. 「A? ……A? ……A! 날 두고 가면 난 어쩌라고! A? A? A?」

「여보세요? 문에 누가 와서 가봐야 해.」

「어떻게 그럴 수 있어요? A, 우리의 전화 대화가 나에게 어떤 의미인지 알잖아요. 눈 접촉은 타인과의 접촉 중에서 가장 나쁜 거예요 — 나는 그것에 관심 없어요. 귀 접촉이 훨씬 좋아요. 오늘 아침 당신과의 이 전화 대화는 지난날 그랬던 것 그대로예요. 나는 사람들 내면에 무엇이 들어 있는지 진짜로 안 봐요. 그들 속에 들어 있는 걸 들을 뿐이에요. 당신이 전화기를 떠나면 난 정신 나가 버려요. 배달원이나 배관공이 와서 당신이 다른 쪽으로 가면 나는 진짜 화가 나요.」

B는 침묵했다. 한 시간 동안에 처음 있는 침묵이라서 당황한 것 같았다.

「나는 창턱에 있는 비둘기가 내가 하는 일을 아는지 궁금해요.」 그녀가 숨을 헐떡이면서 말했다.

「아마 알겠지.」

「크림을 다 썼어요.」

「그만 됐어, B. 가봐야 해.」

15 속옷 파워

UNDERWEAR POWER

내 철학이 고갈되는 토요일, 나는 무엇을 하는가.

구매하는 일은 사고하는 것보다 훨씬 미국적인 행위이며, 나는 더할 나위 없이 미국적인 사람이다. 유럽과 동양 사람들은 교역을 좋아한다 — 사고팔고, 팔고 산다 — 그들은 기본적으로 상인들이다. 미국인들은 파는 것에는 그다지 관심이 없다 — 실상 그들은 판다기보다는 처분한다. 그들이 진실로 좋아하는 것은 사는 일이다 — 사람을, 돈을, 나라들을. 미국에서는 토요일이 대대적인 구매의 — 또는 〈쇼핑〉의 — 날이며 나는 그다음 날만큼이나 그날을 기다린다.

내가 가장 사기 좋아하는 물건은 속옷이다. 내 생각에 속옷 사는 일은 사람이 할 수 있는 가장 개인적인 일인 듯싶다. 만일 당신이 어떤 사람이 속옷 사는 모습을 지켜볼 수 있다면 당신은 그 사람과 친해졌다는 뜻이다. 내 말은, 그러니까 나는 어떤 사람들이 쓴 책을 보니 그 사람들이 속옷 사는 것을 보겠다는 것이다. 내게는 다른 사람에게 속옷 사는 심부름을 시키는 사람들이 가장 이상한 사람들이다. 나는 또한 속옷을 사지 않는 사람들이 궁금하다. 나는 속옷을 입지 않는 것은 이해할 수 있지만 사지 않는 것은 이해하지 못한다.

여하튼, 어느 토요일 아침에 나를 꽤 잘 아는 어떤 B에게 전화를 걸어 메이시 백화점에 나랑 같이 속옷 쇼핑하러 갈 생각이 있는가를 물었다. 「메이시로요?」 그는 투덜거렸다. 아마 내가 자는 그를 깨운 것 같았다. 그는 자신이 쇼핑하면서 버릴 시간을 생각한다. 「왜 메이시죠?」

「거기가 내가 속옷 사는 곳이기 때문이지.」 그에게 내가 말했다. 나는 예전에는 울워스 백화점에 다녔지만 지금은 메이시에 갈 정도는 된다. 이따금 나는 브룩스 브라더스에 들러 인기 있는 아이템인 구식 사각 팬티를 구경하지만 자키 팬티를 단념하지 못하고 있었다. 「속옷 사는 것엔 불만이 없어요.」 B가 말했다. 「그런데 나는 내 것을 블루밍데일 백화점에서 사는데요. 거기엔 순면 속옷이

있으니까요. 피마면요.」이 B는 이랬다. 그는 자신이 좋아하는 것을 잘 찾아내는데, 피마면이 그 한 예이다. 그는 그것을 처음 발견한 것처럼 군다. 그는 완전히 그것에 집착해 있다. 그는 그 외에는 어떤 것도 사지 않는다. 그의 취향은 극도로 고정되어 있다. 내 생각에 그것은 좋지 않은데, 왜냐하면 그것이 그의 구매력을 한정시키기 때문이다.

「안 돼, 메이시 백화점으로 가자고.」

「삭스 백화점이 좋아요.」그가 투덜거렸다.

「메이시로 가.」나는 굽히지 않았다. 「한 시간 안에 태우러 갈게.」

나는 몸을 치장하는 데 한 시간 정도가 필요한데, 약속을 잡을 때는 언제나 그 사이에 전화가 올 수 있다는 생각을 하지 못한다. 그래서 약간 늦게, 치장을 덜 끝낸 채 나간다. 그날도 그랬다. B는 자기 자리에서 나를 기다리고 있었다.

「15분 늦었어요.」그가 택시에 오르면서 말했다. 「헤럴드 스퀘어로 갑시다.」나는 택시 기사에게 말했다. 「토요일 오후라 거긴 지독하게 막힐 텐데요.」B의 말이다.

「나 전화 받느라고 늦은 거야.」내가 말했다. 「폴 모리시가 전화를 했잖아. 잉그리드 슈퍼스타도 했고, 재키 커티스도 했지. 프랑코 로시넬리도 했고. 오, 저기 좀 봐. 저게 누구지? 저 사람, 우리가 아는 사람 아닌가?」

아주 키 작은 부인이 65번가의 파크 애버뉴를 건너가고 있었다. 빨간 머리를 지지고 검은 장갑을 끼고, 분홍색 스웨터에, 검은 드레스, 빨간 구두를 신고 있었다. 또 손에는 빨간색 가방을 들고 있었다. 그녀는 꼽추였다. 왜 그런지는 모르겠는데, 그 부인은 어쩌면 우리가 아는 사람일지도 모른다는 생각이 들었다. B는 그녀를 알아보지 못해서 나는 창문을 내리고 손을 흔드는 수고를 하지 않았다.

나는 B에게 속옷을 사지 않겠느냐고 단호하게 물었고, 그는 안 산다고 대답했다. 메이시에서는 사지 않는다고 했는데, 왜냐하면 자기는 블루밍데일의 피마면이나 삭스 5번가 백화점의 자체 브랜드를 좋아하기 때문이라고 했다. 이 B는 고집이 무척 세었다.

「하워드 휴스가 속옷을 입는 것 같아?」 내가 **B**에게 물었다. 「그 친구가 속옷을 한 번 입고 나서 **빠는** 것 같아, 아니면 버리는 것 같아?」

그는 아마 새 양복도 버리는 모양이었다. 종이 속옷을 만들면 어떨까……. 종이 속옷 아이디어가 발표된다 해도, 그 아이디어는 절대 접수되지 않을 것임을 알면 서도 종이 속옷은 언제나 내가 발명하고 싶은 물건 중 하나였다. 나는 지금도 그 것이 좋은 아이디어라고 생각한다. 사람들은 이미 종이 냅킨, 종이 접시, 종이 커 튼, 종이 타월은 다 수용했으면서 왜 종이 속옷은 거부하는지 모르겠다 — 타월 을 빨 필요가 없는 것보다 속옷을 빨지 않아도 되는 게 더 의미 있을 것 같은데 말이다. **B**는 양말 두 켤레를 살까 생각하고 있다고 말했다. 〈양말이 방금 없어 졌기〉 때문이다. 물론 그는 양말을 빨지 않는다. 이스트사이드의 아주 근사한 프랑스 세탁소에 보내는데 늘 한 짝이 없는 채로 돌아온다. 양말 짝이 줄어서 돌 아오는 것은 진짜 하나의 법칙이다. 내가 남들이 다 입는 표준 속옷을 싫어하는 이유는, 더불어 양말도 같이 싫어하는 이유는, 전기세탁기를 쓰는 세탁소에 팬티 스무 장과 양말 스무 켤레를 보내면 열아홉 짝만 돌아오기 때문이다. 내가 손으 로 동전 넣는 세탁기를 직접 돌려도 그건 마찬가지이다. 생각하면 할수록 더욱더 이해를 못하겠다. 믿을 수 없는 일이다. 나는 내 손으로 세탁기를 돌린다. 그런데 열아홉 짝만 나온다! 내 손으로 세탁을 한다. 내 손으로 빨래를 집어넣고 내 손으 로 꺼낸다. 내 손으로 건조기에 넣는다. 없어진 양말을 찾으려고 건조기의 구멍 이란 구멍과 이랑이란 이랑은 다 만져 보고 뒤져 본다. 그래도 나오지 않는다! 나 는 층계를 오르내리며 혹시 한 짝을 어디 흘리지 않았을까 찾아보지만 결코 찾지 못한다! 그것은 하나의 물리 법칙과 같다…….

나는 **B**에게 나도 양말 몇 켤레와 자키 팬티 서른 장 정도가 필요하다고 말했다. 그는 나보고 이탈리아 스타일 팬티로 바꿔 보면 어떠냐고 제안했다. 이탈리아 스 타일에는 T자 크로치[69]가 붙어 있는데, 그것이 건강을 증진시킨다고 했다. 나는

69 가랑이 이음새에 붙이는 천.

그걸 한번 입어 보았다고 말했다. 로마에서 리즈 테일러와 함께 작업한 영화에서 걷는 장면 찍는 날이었다. 그랬는데 그게 너무 자극적이어서 나는 그것이 좋아지지 않았다. 여자들이 업리프트 브래지어를 찰 때 가질 것 같은 느낌을 주었다.

갑자기 **B**가 말했다. 「저기 당신의 첫 슈퍼스타가 있네요.」

「누구? 잉그리드?」

「엠파이어 스테이트 빌딩.」

우리는 막 34번가를 돌아 들어간 상태였다. 내가 택시 요금을 내기 위해 1달러짜리를 찾느라 부츠 속을 뒤지고 있는 동안 그는 자기 농담에 웃음을 터뜨렸다. 헤럴드 스퀘어에 가니 전 세계의 사람들이 메이시 백화점 안으로 쏟아져 들어가고 있었다. 그들은 세계 각처에서 온 것처럼 보였다. 하지만 모두 미국인이었고, 피부색은 여러 가지였지만 모두 하나같이 구매심이라는 일체감을 가지고 있었다. 백화점 안으로 들어가는 그들의 표정은 너무나 단호했다. **B**는 자연스럽게 위로 뻗친 자기 코를 좀 더 위로 치켜 올리면서 남성복 코너를 향해 곧장 걸어가기 시작했다. 나는 점점 짜증이 나고 있었다. 나는 메이시에 그렇게 자주 오는 것이 아니다. 그래서 백화점 전체를 둘러봐 가면서 쇼핑을 하고 싶었다. 「날 재촉하지 마, **B**.」 나는 제품 비닐 백에 붙은 가격표를 체크하고 지난번보다 값이 올라갔는지 보고 싶었다. 나는 〈인플레이션〉에 대해 나도는 모든 이야기를 듣고 있었고, 그것이 사실인지 직접 확인하고 싶었다.

「너무 붐벼요.」 **B**가 투덜댔다.

여름철의 토요일이라 백화점은 특히 북적거렸다. 「이 사람들 전부 다른 데 있으면 안 되나?」 내가 물었다.

「이런 사람들은 먼 데로 가지 않아요.」 **B**가 말했는데, 내 생각에 조금 버릇없는 투였다.

나는 걸음을 멈추고 기모노 입은 한 일본 여인이 점프슈트를 입은 미국 부인에게 화장해 주고 있는 모습을 쳐다보았다. 두 사람은 이를테면 〈시세이도가 무

료로 이국적인 메이크업을 제공합니다〉 프로그램에서 주연을 하고 있었던 것이
다. 구경을 하다가 우리는 대형 찰리 광고판을 지나고, 유명 메이커 연합 상점,
사탕 코너를 지나갔다 — 사탕 코너는 내게 자제력을 요구하는 곳이다. 나는 라
즈베리-체리 믹스맥스 코너, 리커리스 사탕 코너, 젤리 빈스 코너, 록 캔디 코너,
초콜릿 프레첼 코너, 텔레비전 먼치 코너, 프티 푸르[70] 코너, 몽 세리 코너, 롤리
팝스 코너, 농파레유 코너를 지나 걸었고, 휫트먼 샘플러스 코너도 지나갔다. 초
콜릿 냄새가 나를 괴롭혔지만, 그래도 나는 아무 말 하지 않았다. 나는 한숨을
쉬지도, 신음하지도 않았다. 나는 단지 여드름과 쓸개 생각만 하며 계속 걸었다.
「남성복 코너는 어디 있지, B?」 나는 드디어 물었다. 우리는 시가 코너로 들어서
고 있었다.

「여긴 세계에서 가장 넓은 가게예요.」 그 사실을 내가 모르는 것처럼 B가 말했다.
「우리는 6번 애버뉴에서 7번 애버뉴까지 걷는 셈 치고 걸어야 해요. 이제 다 왔군
요 — 여기가 남성 선글라스 코너예요.」

남성 선글라스 코너는 남성 스카프 코너로 이어지고, 남성 스카프 코너는 남
성 파자마 코너로 이어지고 있었고 — 그러다가! 드디어 남성 속옷 코너가 나
왔다. 나는 즉시 내가 늘 입는 자키 클래식 팬티를 찾았다. 5달러에 팬티 세 장
이었는데, 값은 별로 오른 것 같지 않았다. 팬티가 들어 있는 비닐 백 위에 붙은
라벨을 읽었다. 그들의 그 유명한 〈편안함의 조목〉이 바뀌지 않았는지 확인하
기 위해서였다 — 〈남성의 필요를 충족하기 위한 타의 추종을 불허하는 재단,
체형에 맞춘 디자인은 편안함을 더해 줌, 지퍼 없음, 허리 지지 밴드는 더 부드
럽고 적합한 내열재임, 더 튼튼하고 내구성이 더 강한 V자형, 허벅지 끼는 부
분에 쓸림 없음, 양 허벅지 부분에만 고무 들어감, 고도의 흡수성을 가진 불순
물 제거된 백 퍼센트 면〉. 여기까지는 좋다고 생각했다. 나는 〈세탁법〉을 체크
했다 — 〈기계 세탁, 회전식 건조기로 건조〉. 모든 것이 좋았다. 언제나처럼 같

70 식후 커피와 함께 먹는 작은 케이크류.

았다. 나의 특별한 요구에 맞는, 그래서 내가 좋아하는 어떤 물건이 있는데, 제조 회사에서 그 물건을 바꿔 놓은 것을 볼 때가 나는 싫다. 바꿔 놓고서 〈개선됨〉이라고 할 때 말이다. 나는 〈새로 출시된〉, 〈개선된〉 모든 것을 싫어한다. 회사들은 완전히 새로운 제품을 만들고, 예전 것은 그대로 두어야 한다고 생각한다. 그런 식으로 하면 예전 것은 반밖에 안 남는 대신 고를 수 있는 제품이 두 종류가 될 것이다. 적어도 자키 클래식 팬티는 아직 클래식이었다. 하지만 나는 그것을 사기 전에 여점원에게 속옷 코너에서 살 수 있는 것이 뭐가 더 있는지 물어보기로 작정했다. 점원은 편안한 인상으로, 살이 통통하게 쪘고, 깔끔한 네이비블루의 셔트웨이스트 원피스를 입고 있었으며, 빨간색과 흰색이 들어간 스카프를 이중 턱 아래 살짝 매고 있었다. 또한 미소가 기분 좋았으며 테에 라인석[71]을 뿌린 안경을 쓰고 있었다. 편안한 마음으로 속옷 이야기를 나눌 수 있을 것 같은 인상이었다.

「BVD 있나요?」 내가 물었다.

그녀는 안경을 코 위로 밀어 올리고 나서 말했다. 「없는데요. 저희는 BVD는 취급하지 않습니다.」

「메이시에는 삭스처럼 자체 브랜드는 없나요?」 B가 새된 목소리를 높였다.

그는 누구한테 인상을 남기고 싶은 걸까? 점원?

「네, 있습니다. 저희 백화점에서는 고유 브랜드 슈프리머시를 판매하고 있습니다.」 그녀는 패키지 하나를 들어 나한테 보여 주었다. 「5달러에 두 장입니다.」

「5달러에 두 장이라니! 이건 5달러에 세 장인데요.」 내가 소리쳤다. 나는 자키 팬티 몇 장을 손에 들고 있었다.

「네, 이 제품은 더 고급이거든요. 몸에 더 잘 맞지요. 또 다른 자체 브랜드로 켄턴이 있습니다. 그것은 4달러 50센트에 세 장이에요.」

그녀는 나한테 켄턴 패키지를 건네주었다. 「이것도 순면이에요?」 내가 말했다.

71 모조 다이아몬드.

「아시다시피 면에는 등급이 있어요.」그녀가 말했다.

나는 혼란스러웠다. 나는 슈프리머시 패키지를 자세히 들여다보았다. 「이게 뭐지요? 〈스위스 늑골 옆구리 패널〉이란 게 뭡니까? 면의 품질이 더 좋아지나요?」

「그건」점원이 말했다. 「그리고 면제품의 질은……」

「아니, 스위스 늑골 옆구리 패널이 뭐냐니까요?」

「그걸 제가 어떻게 알겠어요? 더 편하게 맞도록 해준대요.」그녀가 무서운 말투로 말했다. 「주로 어떤 브랜드를 입으세요? BVD요?」

「자키요.」

「자키라고요!」이제 그녀의 목소리에는 승리감이 배어 나왔다. 「슈프리머시는 자키보다 길게 재단됩니다. 팬티 길이가 더 길지요. 하지만 손님이 자키 재단을 더 좋아하신다면 계속 그걸 입으시라고 권하고 싶네요.」

「몇 장 사야 할까?」나는 B에게 기어 들어가는 소리로 말했다. 여점원에게 다른 상표를 더 보여 달라고 청할 수가 없었다. 그녀는 자기 마음을 정하면서 내 마음도 정하고 말았다. 「스물여덟 장 필요한데.」

「한 패키지에 세 장 들어 있으면 스물여덟 장을 살 수가 없잖아요.」B가 설명했다. 「스물일곱 장이나 서른 장이지, 스물여덟 장은 안 돼요.」

「좋아, 그럼 열다섯 장 살래.」

「현금이에요, 카드예요?」점원이 물었다.

「현금요.」

나는 카드를 좋아하지 않는다. 돈을 지불하고 사야 쇼핑하는 맛이 난다. 점원이 저쪽으로 걸어가더니 전화로 판매 한 건 올렸다고 알렸다. 그녀와 아주 비슷하게 생긴 다른 여자 점원이 올라오더니 물었다. 「두 분이 같이 오셨나요?」

「우리 같이 왔나?」나는 B에게 물었다.

「그래요.」B가 조금 짜증 난 듯이 대꾸했다. 두 번째 점원이 한쪽으로 걸어갔다. 「이 자키 고급 나일론 팬티 좀 봐요.」B가 옆 선반을 가리켰다.

「그게 더 좋은가?」 내가 B에게 물었다.

「수영복처럼 입을 수 있어요.」 B가 말했다. 점원이 거스름돈을 가지고 돌아왔다.

「저희 매장에 그런 제품이 한 종 더 있지요, 저쪽에.」 그녀가 말했다. 「수영복으로 입어도 되는 거예요. 보여 드릴게요.」

우리는 그녀를 따라갔다. 우리는 내가 알고 있는 것보다 더 많은 종류의 속옷으로 양옆이 꽉 차 있는 좁은 복도를 지나갔다.

「여기 있어요.」 그녀가 B에게 푸치[72]처럼 보이는 비키니 속옷 패키지를 건네주며 말했다. 「그게 자키예요?」 나는 물었다.

「자키 라이프예요.」

「다른 색도 나오나요?」

「벌룬이라는 이름의 프린트로 나와요.」 그녀가 나에게 푸른색과 초록색이 섞인 자키 라이프 비키니 패키지를 주면서 말했다.

「흰색은 없나요?」

「없어요. 하지만 저쪽에 자키에서 나오는 다른 제품이 있습니다 — 자키 스킨이라고. 요즘 그게 흰색으로 나오거든요. 하지만 그것들은 팬티는 아니에요.」

나는 자키 클래식 팬티를 입지 않고 자키 스킨을 입은 내 모습을 상상하려고 애쓰면서 그 패키지를 살펴보았다. 그러나 좀처럼 상상이 되지 않았고, 그래서 그 패키지를 그녀에게 돌려주고 도와주어 고맙다고 했다.

우리가 남성복 코너 구역을 걸어가고 있을 때 나는 남성복 코너 전 매장에서 남자는 나와 B밖에 없다는 사실을 알았다. 남성복 구역은 비어 있지 않았다. 여기 저기 여자들 천지였다. 처음에는 왜 여자들이 지금 남자 진과 남자 스웨터를 사고 남자 속옷을 사는지 궁금해하다가, 나중에는 이 여인들이 전부 중년이고 결혼한 것처럼 보이며 자기 남편들 옷을 사는 것이라는 데 생각이 미쳤다. 결혼이라는 것이 이렇게 요약되는가 보다고 나는 추측했다 — 당신의 아내가 당신을 위해 당

72 강렬하고 컬러풀한 프린트가 특징인 이탈리아 디자이너 에밀리오 푸치Emilio Pucci의 브랜드.

신의 속옷을 산다. **B**는 외제 속옷 가게 통로로 들어가 있었다. 망사 끈 팬티 매장이었다. 그는 한참 동안 라벨을 천천히 읽었다.

「이것 좀 보세요.」 그가 말했다. 「〈용이한 출입을 위한 수평 비행〉이라고 쓰여 있어요.」

「이상하군.」 내가 말했다. 「파우치에 왜 주머니를 달았을까?」

「그게 바로 용이한 출입을 위한 수평 비행의 이유겠지요.」 **B**가 낄낄거렸다. 「여기엔 이런 것도 있어요. 〈편의에 있어서 독점적〉이라고 쓰인 속옷요.」

「자, 이제 그만 가자고. 양말을 몇 켤레 사야 해.」 내가 말했다.

남자 양말 코너도 여자들로 북적대고 있었다. 아마 이게 미국의 잘못된 점인지도 모른다. 남자들은 물건을 사지 않는다.

「섭호스[73]는 어디 있지?」 나는 **B**에게 물었다.

「섭호스 신으세요?」 **B**가 물었다. 「관절염 있으세요?」

나는 관절염은 없지만 그것이 올 때를 대비해 준비하고 싶었다. 나는 섭호스가 다리에 꽉 조여 붙기 때문에 다리와 부츠 사이 공간을 더 넓게 해주고, 그래서 돈을 넣기 편해 좋아한다. 나는 섭호스 선반을 찾았고 박스에 붙은 라벨을 읽었다 — 〈새로운 정전기 방지 제품, 백 퍼센트 나일론〉이라고 쓰여 있었다. 나는 〈새로운〉이라는 말에 약간 혼란을 느꼈다. 나는 **B**에게 점원을 불러 달라고 했다. 그는 코너 어름에서 캠프 양말 선반을 정리하고 있는 사람을 찾아 나한테 데리고 왔다. 그 점원은 꺽다리에 머리를 아주 짧게 깎고 있었다. 그는 데이크론 폴리에스테르 스리피스를 입고 있었는데, 올리브그린의 능직 양복에 밝은 녹색 루스터 타이를 매고, 노란색 워시 앤드 웨어 셔츠에 — 셔츠는 많이 빨아서라기보다는 오래되어 해진 상태였다 — 허시 퍼피 운동화를 신고 있었다. 그에게서 나는 화장수는 하이 가라테 같았는데, 제이드 이스트였을 수도 있다. 그는 망설이는 듯한 미소를 지었다.

73 합성 섬유의 일종, 또는 그 상표.

「여기 이 패키지에 〈새로운〉이라고 쓰여 있는 이유가 뭐지요?」 내가 그에게 물었다.

「그것들은 투톤입니다, 손님. 섭호스가 선보인 신상품이지요.」 그는 여전히 망설이는 듯한 미소를 지어 보였다.

「아니요.」 나는 선언했다. 「나는 단색이 좋아요.」

「좋습니다, 손님. 단색으로는 네 가지가 있습니다 — 검은색, 갈색, 네이비블루, 중간 회색.」

「네이비블루 좀 볼 수 있을까요?」

「여기 있습니다. 좀 어둡게 보이는데요, 여기 안과 밖은 조명이 약간 다르다는 것을 염두에 두고 보세요.」

「검은색을 계속 신어야 할까 봐요. 여기 몇 켤레나 가지고 계시나요?」 나는 여기저기 널려 있는 스몰 사이즈의 검은색을 찾느라 휘둘러보았다.

「손님, 저희 매장엔 지금 여덟 켤레가 있습니다. 하지만 손님이 원하시는 수만큼 가져올 수 있습니다.」

「여덟 켤레면 충분해요.」 나는 그가 물품 저장고에 갔다가 담배 피우면서 내 시간을 잘라먹게 해주고 싶지 않았다. 「그리고, 상자에서 그것들을 꺼내 주세요. 들고 가기가 힘들겠어요.」

그의 망설이는 듯한 미소가 사라졌다. 「손님, 그 양말들은 판지 둘레에 감겨 있습니다.」

「그건 괜찮아요. 그냥 상자에서 꺼내 주기만 해요. 판지를 빼줄 필요는 없어요.」

「제가 말씀드리고 싶은 것은, 손님이 물건을 반품하려고 할 때 박스에 들어 있지 않으면 반품을 할 수 없다는 겁니다.」

「안 해요. 난 반품 안 해요. 나는 반품해 본 적이 한번도 없어요. 그건 물건을 안 사는 것보다 더 나빠요.」

점원 남자는 상자에서 스타킹을 꺼내기 시작했다. 일곱 개째를 꺼낼 때 내가

물었다. 「여기 다른 브랜드는 없나요?」

「한 개가 있습니다. 손님. 맨데이트요. 그건 별로 기능적이지 않지요. 대신 값은 더 저렴합니다.」

「됐어요.」 내가 말했다.

마침 그때 B가 자기 신을 양말 한 다발을 들고 돌아왔다. 색깔이 제각각이었다 — 네이비블루, 갈색, 암녹색, 회흑색.

「B, 자넨 왜 그렇게 여러 색으로 샀어?」

「빨 때 분류하기 쉽거든요.」

「그런데 말이야, 색깔이 전부 같으면 신을 때 아무 짝이나 그냥 끼워 넣기만 해도 되잖아.」

우리는 양말값을 내고 메이시를 가로지르며 걸었다. 엄청 우글대고 소란스러웠으며, 블루밍데일보다는 훨씬 덜 박물관 같았다. 나는 백화점 안에서 점심을 먹자고 제안했다.

「백화점 안에서 점심을요?」 B는 아주 무서워했다. 마치 내가 무슨 하수도로 보내겠다는 제안이나 한 것처럼 말이다. 이 친구는 진짜 전후의 풍족함이 만든 산물, 버릇없는 녀석이었다.

「좋아 B, 우리 업타운의 호텔에서 점심을 하자고.」 B가 웃었다. 그는 거기서 더 이상 만족할 수 없을 정도로 기분이 좋았다. 「그런데 먼저 짐벨로 가지. 거기 오래된 보석이 좀 있을 거야. 거기서 보석을 사거든.」

밖에 나오자 뉴욕이 파리가 아니라는 사실이 나를 현실로 돌아오게 해주었다. 34번가는 잠재 폭력 강도와, 잠재 강간범과, 잠재 성도착자와, 잠재 살인범들로 넘실대고 있었다. 육안으로 알 수 있는 잠재 희생자는 별로 없었다.

「울워스를 지나 33번가 짐벨로 가지.」 내가 말했다. 나는 이전에 울워스에서 속옷을 샀고, 그래서 그곳에 정서적인 애착이 있었다. 울워스에 들어설 때 첫 번째로 감지하는 것은 치킨 프라이 냄새이다. 그 냄새가 너무 좋아서 치킨 프라이를 좋

아하지 않는데도 불구하고 그만 그걸 사고 말았다. 고급 상점에서는 〈진열〉로 장사를 하고, 하급 상점에서는 〈냄새〉로 장사를 한다. 물론 B도 코에 주름을 잡더니 곧장 안으로 달려갔다.

「왜 달려가는 거야, B?」

「저 윙윙거리는 소리 때문에 신경이 거슬려 죽겠어요.」

「무슨 소리?」 귀를 기울이자 윙윙거리는 소리가 들렸다. 아마 고장 난 에어컨 소리 같았다. 하지만 나에게 그 소리는 볶은 땅콩 냄새에 완전히 휩쓸려 제대로 들리지 않았다. 「자넨 부잣집에 태어난 게 행복하지 않은가?」 B는 절대 싸구려 잡화점 유형이 아니었고, 싸구려 물건 쓰는 집에 태어나지 않은 것은 그에게 행운이었다. 우리는 울워스 백화점 측면 33번가에 거의 도달했다. 울워스에서는 세계 무역 센터 3D 엽서와 스페인어 인사말이 쓰인 카드를 팔았다. 우리는 울워스를 나와서 길을 건너 짐벨로 들어갔다. 그곳 역시 메이시만큼이나 복잡하고 시끄러웠다. B는 신음했다. 「카르티에에서 옛날 보석 찾으면 안 돼요?」

「카르티에라고!」 나는 B에게 화가 났다. 「이봐, B, 우리는 날마다 이런 쇼핑을 해야 한다고 생각해. 세상으로 들어가서 삶이란 게 어떤 것인지 보는 것이 자네에겐 매우 유익할 걸세. 삶은 삭스에서 시작해 블루밍데일에서 끝나는 게 아냐. 삶은 이브 생 로랑 부티크가 아니란 말이야. 자넨 속옷과 양말 사고, 10센트짜리 가게 가는 일에 시간을 더 들여야 할 거야.」 B가 인상을 썼다. 「그게 진짜 인생이야, B!」 나는 기분이 상해 B에게서 몸을 돌렸는데 열 살과 열두 살쯤 되어 보이는 조그만 여자애 둘이 티셔츠 서랍에 재빨리 손을 넣고 있는 모습이 눈에 들어왔다. 「저 애들 도둑질하고 있어!」 내가 외쳤다.

「선생님이 현실에 대해 얼마나 많이 알고 있는지 보이는군요.」 B가 말했다. 「선생님은 어릴 때 서랍 열어 본 적 없나요? 카운터 맨 위 서랍에 색다른 것을 넣어 두지 않았는가 보기 위해서요?」

「아니.」

「전 서랍을 열어 보았죠. 그리고 그 안에서 다른 색깔과 다른 사이즈 그리고 다른 스타일을 봤어요. 여하튼, 좀도둑질이 뭐가 어때서요? 좀도둑질 안 해보셨어요?」

「아니.」 나는 B에게 괴롭힘을 당하고 싶지 않았다. 나는 바로 그때 〈헤드〉 숍의 짐 벨 버전인 인 앤드 아웃 숍을 발견했다. 나는 거기 있는 물건이란 물건은 다 사버 릴 생각을 하고 있었다 — 모조 스테인드글라스 모두, 멕시코산 은제 팔찌 전부, 카마수트라 포스터 몽땅, 데이지 무늬 거울과 공작 깃털까지, 죄다 살 생각이었 다. 이는 사람들이 1980년대에 보여 줄 법한 수집 양태일 것이다. 고고 세대 예술 품과 1960년대의 플라스틱 사이키델릭적 미술품. 1920년대, 1930년대, 1940년 대, 또는 1950년대적인 것들은 남아 있지 않을 것이다.

B는 학용품 코너로 달려가고 있었다. 「선생님도 해마다 9월에 새 도시락과 새 가 방, 새 루스리프 공책과 새 연필을 사셨어요? 그때야말로 연중에서 내가 좋아하 는 시기예요. 주제별로 루스리프 공책 섹션을 나누고 표시하는 것은 정말 흥분되 는 일이었어요. 저는 늘 어떤 북 커버가 더 좋을지 몰라 고민했어요. 드러그 스토 어에서 파는 반짝이 아이비리그 커버인지 아니면 자기 손으로 직접 만드는 갈색 봉투 종이 커버인지. 선생님도 북 커버를 갖고 계세요?」

「뭐 하는 데 쓰게?」

「수업용으로요.」

「없어.」

나는 지나가는 여자 점원에게 중고 장신구 보석상 가는 방향을 물었고, 그녀 는 화장품 코너를 지나 오른쪽에 있다고 말해 주었다. 우리는 계속 걸어갔다. 〈시세이도가 이국적인 메이크업을 무료로 제공합니다〉 행사는 짐벨에서도 벌 어지고 있었다. 1층 보석류 코너에 표지판이 붙어 있었다. 〈골드 시즌 재고 정 리―20~50퍼센트까지〉. 나는 어떤 시즌이 골드 시즌인지 궁금했다. 영업 사원 이 반지를 끼워 보는 한 고객을 거들고 있었다. 「반지 낀 느낌이 어떤가요?」 영 업 사원이 물었다.

275

「꽉 끼는데요.」 손님이 답했다.

물건 흥정하고 있는 중간에 끼는 것을 싫어하면서도 나는 끼어들었다. 「중고 보석은 어디 있나요?」

「중고 보석은 5층에 있습니다.」

B와 나는 에스컬레이터로 향했다. 나는 올라가는 에스컬레이터에서 내려가는 로버트 레드퍼드를 보았다. 「저것 봐, B, 로버트 레드퍼드야.」 그 사람은 로버트 레드퍼드가 아닐지도 몰랐다. 하지만 그는 흰색 양복을 입고, 엷은 갈색 머리에 함박웃음을 짓고 있었다.

「며칠 전에 제 여동생이 매디슨 애버뉴에서 로버트 레드퍼드를 봤대요.」 B가 말했다.

「나도 며칠 전에 봤어. 그는 시내에 있었던 게지.」

「여동생은 매디슨 애버뉴를 따라 그를 뒤쫓아 갔어요.」

「나는 택시를 타고 그를 뒤따라갔어.」

「그는 5번 애버뉴에 살아요.」

「나는 그를 파크 애버뉴 64번가에서 65번가까지 따라갔어. 그는 걸음이 너무 느려서 택시로는 도저히 그의 행보를 맞출 수가 없었어. 그래서 그를 놓치고 말았지.」

「여동생이 그러는데, 아무도 그를 알아보지 못했대요.」

「알아, 파크 애버뉴에서 그를 따라간 사람은 나밖에 없었어……」 우리가 3층에 막 올라갔을 때 시어서커 리넨 양복을 입은 마네킹이 서 있었다. 마네킹이 꼭 로버트 레드퍼드처럼 보였다.

4층으로 올라갈 때 B가 말했다. 「저는 백화점에 왔다가 나갈 때는 머리를 얻어맞은 것 같은 기분이 돼요. 전 조그만 상점이 좋아요. 큰 곳은 사람을 진 빠지게 해요.」

「큰 상점에서는 바겐세일을 하잖아.」

「하지만 발품 파는 데 인내심이 필요하잖아요. 그때 뺏기는 시간을 생각해 보세요.」

5층에 올라가니 에스컬레이터 바로 옆에 보석 코너가 있었다. 카운터가 두 개 있었는데 다이아몬드, 루비, 에메랄드, 금, 은으로 빛나고 있었다. 첫 번째 카운터에 있는 것은 뭐든 다 새것 같았다. 나는 영업 사원에게 1940년대에 나온 보석이 있는가를 물어보았다. 그는 없다고 대답했다. 「중고품 카운터 있습니까?」 나는 의지를 꺾지 않았다. 「거기에도 없습니다.」 그가 말했다. 나는 두 번째 카운터 뒤에 있는 영업 사원에게 다가갔다. 그는 내가 다가가는 것을 쳐다보더니 눈을 아래로 내리깔고 장부에 뭔가 적는 척했다.

「실례합니다.」 그는 올려다보지 않았다. 「중고 보석을 찾고 있거든요. 뭐 좀 있습니까?」 그는 여전히 올려다보지 않았다. 「당신네 광고를 보았어요.」 그는 그제야 올려다보고 말했다. 「없는데요.」

「음, 광고를 보니까 보석 세일을 하고 있더군요.」 내 평생 뭔가를 사기 위해 그렇게 애써 본 적이 없었다.

「우리 물건들은 전부 뒤섞여 있습니다.」 그의 말이었다. 「한 행사에 모든 물건을 다 내놓지 않습니다.」 그는 카운터를 팔로 휙 저었다. 나는 안경 밑으로 내려다보았다. 아주 단순한 모양의 3색 금 담배 케이스가 눈에 들어왔다.

「이건 얼마예요?」 나는 물었다. 「세일에 나온 물건인가요?」

「아니에요.」

「왜 아니죠?」

「광고에 안 나갔어요.」

「그러면, 그 밖에 뭐가 있나요? 커다란 보석류를 찾고 있거든요. 엄청 큰 보석요.」

「저기, 저쪽에 반지 몇 개가 있습니다. 좋으시다면 보세요.」 나는 보았다.

「생각해 보세요.」 B가 말했다. 「파리에서 우리가 본 자수정이 얼마나 컸는지. 자줏빛 색깔은 얼마나 좋았는지. 그건 남아메리카산이 아니라 시베리아산이었잖

아요. 그건 황실 소유였어요.」 **B**가 그 말을 하는 동안 짐벨의 보석들은 자꾸만 작아져 갔다.

1940년대 스타일의 다이아몬드 박힌 금 브로치가 하나 있었다. 지난날들을 상기시켜 주기 때문에 난 그것이 마음에 들었다.

「이것 좀 보여 주세요.」

「이거요?」 영업 사원은 마치 그게 검은 과부 거미나 되는 것처럼 굴었다.

「이름이 박혀 있나요?」

「아니요.」

「고급 다이아몬드인가요?」

「고급이냐고요?」 갑자기 검은 과부 거미가 나비가 되었다. 「네, 손님, 이 브로치를 사시면 아주 훌륭한 구매를 하시는 겁니다. 세일 품목이에요. 브로치에 든 다이아몬드는 2캐럿입니다.」

「**B**, 가지.」 나는 속삭였다. 「저 친구 웃긴다.」 우리가 에스컬레이터에 다다랐을 때 한 손님이 그 영업 사원에게 묻는 말이 들려왔다. 「3년 안에 다른 것이 안 온다는 뜻이에요?」

「그렇습니다. 3년 뒤에 오세요.」

「그때도 값이 똑같을까요?」

「내일 가격이 같을지도 전 몰라요.」

나는 점원 때문에 내가 물건을 사지 못한 사실에 좌절감을 느끼면서 에스컬레이터에 발을 올렸다.

「왜 그렇게 보석을 좋아하게 되셨어요, **A**?」 **B**가 물어 왔다.

「나는 보석을 그렇게 좋아하지 않아. 닥터 숄에 가서 필요한 것 좀 사지. 어떤 보석도 닥터 숄 물건만은 못해.」

「전 그보단 보석을 사겠어요.」 **B**가 말했다.

「왜지?」

「다이아몬드는 영원하니까요.」 **B**의 대답.

「무얼 위한 영원?」

옮긴이의 말 연민과 질책

철학이라고 하면 내용과 전개가 어려워서 지루해지기 쉬운 글이라는 생각을 하기 십상이다. 이 책은 제목이 〈앤디 워홀의 철학〉이다. 철학이라는 단어가 주는 어감 때문에 미리 주눅 들기 쉬운데, 실상 내용은 주눅 들게 하는 것들과는 거리가 멀다. 제목이 주는 선입견과는 달리 사변적인 글이 아니라 감각적인 글이기 때문에 그렇다. 무겁거나 깊지 않고, 발랄하고 경쾌하다. 또한 냉소적이면서 슬프고 섬세하고, 때로 장난기가 넘친다. 무표정하면서 꼼꼼하기도 하다. 사념의 기록이라기보다는 생활과 일에서의 자기 정리라고 해야 맞을 것이다.

앤디 워홀을 대하면 떠오르는 사물과 풍조, 떠오르는 사람들이 있다. 사물과 풍조를 먼저 꼽는다면 1960년대 미국의 사회 문화적 축약물들…… 맥도날드 햄버거라든가, 깡통 음식과 미니스커트, 흑백텔레비전, 히피와 평화봉사단, 뉴프론티어 정신, 그룹사운드의 발호, 대중과 광고의 세력화 같은 것을 들 수 있다. 이것들이 그 시기 생활의 주변이면서 중심이었던 사물과 풍조였다. 사람을 들자면 미합중국 제35대 대통령 존 F. 케네디(1917~1963)와 그의 부인 재클린 케네디

(1929~1994), 그리고 불멸의 육체파 영화배우 메릴린 먼로(1926~1962) 등이 있다. 그들은 전후의 풍요와 소비로 각인된, 워홀과 동시대를 강렬하게 살아가던 이들로, 보통 미국 사람들보다 좀 더 미국적이라는 인상을 짙게 남긴 사람들이다. 그들이 가진 공통점을 하나 들라고 하면 다 같이 불운했다는 점을 들 수 있을 것이다. 그들은 각기 자기 분야에서 절정기를 맞이하던 순간에 암살과 자살 등으로 불행하게 목숨을 잃었고, 함께 죽지 못하고 남겨져 고통 받았다. 또한 그들은 미국적인 영광과 질곡을 산 사람들이라는 점에서 워홀적이다. 워홀은 메릴린과 재클린 두 여성을 1960년대의 자기 작품 소재로 다루어 예술적 토대를 확고하게 하기도 했다. 그러한 화재(畵材)로의 기용은 관심과 친애의 표시였으나, 결과적으로 대량생산과 소비에 대한 부정적 표현 수단이 되었고, 그 때문에 워홀은 반어의 귀재라는 이름을 얻게 되었다.

위홀(본명 Andrew Warhola, 1928~1987)은 펜실베이니아 피츠버그 맥키스포트에서 체코슬로바키아 이민자 부모 아래에서 태어났다. 아버지 안드레이 워홀라 Andrej Warhola는 전직 광부였고 이민 후 건축 노동자로 살았다. 열 살 전후 그의 가족은 이민자 거주지에서 대전 전(大戰前)의 불안과 경제적 암울을 생생하게 체험하였다. 그는 도시의 소외된 빈민 구역에서 기죽고 소심한 소년으로 자라고 있었다. 비위생적이고 소란스러운 좁은 골목들과, 널린 빨래 때문에 창문이 보이는 날이 없는 낡은 집들과, 하얗게 야윈 사지와 얼굴을 가진 헐렁한 옷의 아이들. 워홀은 3학년 때 류머티즘 무도병에 걸려 오랫동안 병상에 갇히게 된다. 이 병은 운동신경 체계에 일시적 장애가 생겨서 일어나는데, 주된 증세는 무의식적인 경련을 일으키는 것이다. 워홀의 경우는 성홍열과의 합병증이었고, 이는 그의 외모와 성격에 중대한 영향을 끼쳤다. 오랜 기간의 침대 생활은 그를 또래들과 멀어지게 하고 어머니 줄리아와 밀착되게 만들었다. 공작품 가지고 놀기, 라디오 듣기, 영화배우 사진 수집 등으로 시간을 보냈고, 그것이 수공 작업을 익히고 좋아하는

계기가 되었다.

그는 소심한 가운데 섬약했고, 그 섬약함 안에는 화가로서의 예민함이 자라고 있었다. 한 에피소드를 예로 들면, 도려내기 그림 판지를 가지고 놀 때 그는 판지 안의 인형과 동물들을 도려내지 않았다. 도려내지지 않고 그림 채로 있는 인형과 동물들이 더 예쁘고 재미있었기 때문이었다. 도려내라고 만들어진 판지들을 도려내지 않고 가지고 논 것은 규칙을 따르지 않고 자기 마음대로 놀았다는 뜻이다. 여기에 화가로서의 독자적인 기질이 엿보인다. 아버지는 워홀이 열세 살 때 현장에서 사고로 목숨을 잃었다.

상급 과정으로 올라가면서 페인팅과 드로잉에 두드러진 재주를 보인 그는 피츠버그 카네기 멜론 대학교 공과 대학에서 상업 미술을 전공하고, 1949년 뉴욕으로 간다. 뉴욕에서 몇몇 광고 잡지에 일러스트들을 선보인 뒤 기발한 콘셉트와 기법으로 주목을 끌기 시작하며, 오래지 않아 『보그』와 『하퍼스 바자』 같은 유명 잡지에 일러스트를 기고한다. 1950년대 중반에 이르자 뉴욕에서 가장 많은 일거리를 맡는 일러스트레이터로 자리를 잡는다. 그와 관련된 과정은 이 책의 본문에 에피소드와 함께 자세히 나온다. 초기의 일러스트 중에서 널리 알려진 그림으로 일련의 구두 그림들을 꼽을 수 있다. 잉크 얼룩을 느슨하게 이용한 그 드로잉들은 대단히 유명하다. 지금도 그 일러스트의 모조품을 사는 사람들이 적지 않다.

워홀이 화가로서 자신을 가장 크게 부각시킨 화법은 실크스크린 기법이었다. 그것은 캔버스 위에 산업사회의 대량생산과 소비를 풍자적, 냉소적으로 찌르기 위해 고안한 기법이었다. 워홀은 판화 기계로 이미지를 한 번에 수백 점씩 대량으로 찍어 대량생산 사회를 꼬집었다. 그 뒤 똑같은 이미지 하나하나를 다르게 만들어 차별화시켰다. 그것은 이미지마다 색깔을 다르게 칠해서 모습을 다르게 만듦으로써 가능했다. 실크스크린 기법을 상업 미술에 도입한 화가는 워홀이 처음이었다. 그의 실크스크린 기법은 엄청난 센세이션을 일으켰고 그것은 부정적인

반응을 일으키면서도 순식간에 넓게 번져 나갔다. 미국 전역을 돌고 나아가 유럽, 오스트레일리아를 거쳐 일본까지 퍼졌다. 불편한 느낌을 갖게 하면서도 외면할 수 없는 흡인력을 가졌던 것이다. 이름하여 팝 아트, 팝 아트의 황제. 그는 예술을 광고화하고 땅에 내려오게 하여, 대중이 가지고 놀게 만들었다. 팝 아트는 코카콜라 같은 것이다. 돈을 더 낸다고 더 좋은 콜라를 마실 수는 없다. 돈을 더 내면 수가 많아지지 내용이 좋아지지는 않는다. 누구나 같은 것을 마신다. 대통령이 마시는 콜라나 엘리자베스 테일러가 마시는 콜라나 길거리의 건달이 마시는 콜라나 모두 같은 것이다. 근엄하지 않고 평등하고 쉽다.

그는 부정적인 긍정의 방식으로 자기 삶을 살았다. 출생과 사랑, 결혼에 대해 그는 늘 부정적이었다. 하지만 그는 중도에 포기하는 식의 부정(否定)을 하지 않았으며, 열정적으로 살았다. 그에게는 돈을 버는 것이 예술이었고, 일하는 것도 예술이었다. 그러므로 돈을 벌기 위해 일하는 비즈니스는 최상의 예술이었다. 사후 소더비에서 그의 유품을 경매했을 때 경매는 9일이나 계속되었고, 총 경매가는 2천만 달러에 달했다. 열정적으로 살았기 때문에 소지한 물건도 많았던 것이다. 그는 가톨릭 신자였지만 아주 비신앙적이고 비종교적인 방식으로 살았다. 동성애와 코 성형수술 등 신의 비위에 맞지 않을 행위들을 많이 했다. 하지만 후기의 작품들 중에 종교적인 주제와 신앙심이 묻어 나는 것들이 많았고, 유품에서도 종교를 주제로 한 그림들이 다수 발견되었다. 또한 정기적으로 기부금을 보내고, 후배들을 물질적으로 후원했다. 그는 혼자 있을 때 신앙이 깊었다. 그의 장례 미사가 열린 피츠버그의 세인트존 성당에는 2천여 명의 추모객이 모여들었다. 그는 긍정적 삶을 살았던 것이다.

그는 친구들로부터 〈드라셀라Dracella〉라는 별명을 얻었다. 〈드라셀라〉는 드라큘라와 신데렐라를 합쳐 만든 조어였다. 〈드라셀라〉에는 그의 이중적인 성격과 고속 성장적인 삶이 압축되어 들어 있다. 말없고 수줍음 많고 세심하였으나, 한편으로 심술궂고

속임수에 능한 자질을 가졌기 때문에 드라큘라적이며, 단번에 미국 현대 미술의 거장이 되었기 때문에 신데렐라적이다.

그는 테이프 레코더와 결혼했다. 지인들과의 대화를 항상 녹음해 두었다. 녹음하기 위해 일부러 대화 시간을 갖기도 했다. 이 책은 그의 다른 책처럼 녹음 내용과 전화 내용을 정리한 것이다. 테이프 레코더와 같이 살지 않았더라면 그는 책들을 낼 수 없었을 것이다. 테이프 레코더는 아내 역할을 단단히 한 셈이다.

〈태어나는 것은 납치되는 것과 같다.〉
〈주말 오후 백화점 남성복 코너에서 남편의 속옷을 고르는, 저 많은 중년 여인들을 좀 보라. 결혼은 결국 이렇게 요약된다.〉
〈임신은 시대착오적이다.〉
〈섹스는 일이다.〉

쾌락이 아니라 책무와 구속으로서의 일. 자기 의사와 상관없이 태어나는 것은 납치나 유기와 다름이 없다. 그래서 그는 결혼을 거부하고 자식을 두지 않았던 것일까. 아니면 세간의 추측처럼 리비도가 거의 없어서였을까. 나는 잘 모른다. 그런데, 결혼하고 아내와 아이들을 거느린 앤디 워홀의 모습은 상상하기 무척 어렵다.
그는 미국이라는 가능성과 자유의 괴물이 낳은 신화다. 변두리 이민자 삶의 터럭에서 시작해 심장부를 가르면서 타오른 불꽃이었다. 그 불꽃이 남긴 불티는 아직 꺼지지 않고 살아 있다.

김정신

옮긴이 **김정신**

서강대학교 영문과와 동 대학원 국문과를 졸업하고, 1985년 조선일보 신춘 문예에 박경리의 대하소설 『토지』를 분석한 평론으로 당선되었다. 이후 문학평론 활동과 번역 활동에 주력하고 있다. 지은 책으로 『제 3세대 비평문학』, 『페미니즘과 문학 비평』(공저)이 있으며, 옮긴 책으로 움베르토 에코의 『언어와 광기』, 로저 파울러의 『언어학과 소설』, F.K. 슈탄젤의 『소설의 이론』, 앤 제퍼슨의 『현대문학 이론』 등이 있다.

앤디 워홀의 철학

지은이 앤디 워홀 **옮긴이** 김정신 **발행인** 홍예빈·홍유진 **발행처** 미메시스 **주소** 경기도 파주시 문발로 253 파주출판도시
대표전화 031-955-4000 **팩스** 031-955-4004 **홈페이지** www.openbooks.co.kr **email** webmaster@openbooks.co.kr
Copyright (C) 미메시스, 2007, 2015, *Printed in Korea.* **ISBN** 979-11-5535-057-7 03600
발행일 2007년 5월 10일 초판 1쇄 2015년 5월 20일 초판 9쇄 2015년 8월 15일 신판 1쇄 2021년 6월 10일 신판 3쇄

이 도서의 국립중앙도서관 출판예정도서목록(CIP)은 서지정보유통지원시스템 홈페이지(http://seoji.nl.go.kr)와 국가자료공동목록시스템
(http://www.nl.go.kr/kolisnet)에서 이용하실 수 있습니다(CIP제어번호: CIP2015020709).